創藝之道

臺灣南島語族之物、意象與新性的人類學觀點

王嵩山

館長序

這是一本觀察思考與積累超過40年而成就的書,我何等榮幸可以親自見證王嵩山教授逐步地從1970年代熱血的青青子衿人類學學生,卓然成為如今著作等身卓越學者的歷程;還記得自己初入博物館這行的那年,偶讀嵩山寫的關於美國鳳凰城Heard Museum西南印地安族群藝術蒐藏重鎮的文章,心生嚮往,隔年隨即循跡奔赴拜訪的情景,今天藉著這本《創藝之道》新著,讀到嵩山教授為我們展現多年積累的後結構主義背景架構下,提出對於臺灣原住民族傳統、知識底蘊之「社會形成」如何成為其多樣多元藝術表現基礎依據之宏大論述,企圖、熱情與功力依舊,澎湃激動難掩書卷。

嵩山教授《創藝之道:臺灣南島語族之物、意象與新性的人類學觀點》這本書巧妙地運用八個章節,帶領我們從古典人類學理論注重「社會如何維繫其自身」切入,藉由臺灣南島語族對於造型、視覺、表演、工藝等議題,深入藝術蘊含的社會與文化的意象、價值、真確性(authenticity)、文化新性(cultural newness)以及社會力(social agency),不僅回應了上述博物館與源出社群關係、研究與展示的方式等問題,更進一步帶領我們進入南島文化的創造與藝術領域,從形式、溝通與美感經驗探索南島語族的韌性與生命力。我們可以從書名使用的「創藝之道」(Ways of Making Arts)切入:「創」指的是「創造」,是個人或群體為了適應多變且複雜的環境,便透過奠基於社會文化核心思維進行現狀的改變,或成為與自身及外在社會溝通的媒介;「藝」即為「藝術」,雖然南島語族不必然有直接詞彙直指「藝術」,但仍透過其語言(例如排灣族語的 "pulima" 為指稱擁有「巧手的人」之意,可延伸為具有藝術能力並以此進行訊息傳遞的人)闡釋了對於藝術的意涵,並且持續影響人的行為、驅動社會關係、改變社群結構等力量,讓我們從本書論述的創造與藝術見解,一同理解臺灣原住民族的現在與過去,在以往形成文化邊界的社會條件下,我們是否能交換或分享彼此的想法,進

而成爲相互溝通、甚至讓你我成爲認同、尊重彼此的途徑。

本書的付梓與史前館常設展廳重新開展一樣令人期待，我們從1990年成立籌備處、2002年正式開館服務迄於2020年中，開始啟動建築景觀與展示更新工程而暫停對外營運。我們深刻地察知廿多年來臺灣社會變遷迅速，土地與人群的歷史認知、斷裂與認同問題受到極大關注，各界對於臺灣及島上原住民族群的歷史文化及其主體性、敘事權力及其目的、主位與客位觀點……反省與期待迭生，我們珍視這個重新審視史前館內涵與定位的機會，並且反覆討論確認這座博物館是要朝著爲社會而存續的角度來重新開展。這個過程當中特別要感謝嵩山教授同意擔任我們展示更新工作總顧問，尤其是在「南島世界‧世界南島」展廳的當代視野、展示整體框架形塑、敘事策略乃至單元內涵等等方面，我們共同朝向孵化成爲臺灣最具有史前縱深，也更有當代意義的展示而努力，經歷超過一年的多次反覆研討，嵩山教授給與我及我的團隊夥伴最大的協助與引導，我們要表示深摯謝意。

史前館建築景觀與常設展更新再造工程期間，我們在硬體改造整備以外，還同時進行館內專業研究學門配置、研究同仁海內外研究田野調查開展、館內展示典藏等行政法規檢討、以及檢討並重新策畫出版業務等等內造更新的工作；提出出版業務重新規劃與佈局，將其與研究及展示教育進行系統性整合的想法，以期整體貢獻且不負於博物館作爲知識生產者的角色，值此重新開館，有幸邀得王嵩山、蔣斌、蔡政良三位教授提供專著共同推出系列第一波，呼應史前館更新後重構博物館知識藍圖的出版，也期待館內外更多考古學門、博物館學，甚至臺灣原住民族重要資料彙編等可以陸續接棒出版，得與常設展展示廳中各種議題延伸成爲論壇（Forum）方式的特展持續相互輝映，帶出與民眾共創當代視野、詮釋與意義，成爲眞正有社會影響力的博物館。

國立臺灣史前文化博物館館長　王長華

2023/4

臺灣原住民族傳統的文化形式與社會組織變化極為劇烈，但是從強調族群認同、重視文化形式的1980年代起，原住民族群藝術的發展呈現出具主體性的、積極的、活潑的生命力。不論是在國內或國際南島社會、在小部落或大都會、視覺（造型）藝術或表演藝術的表現，原住民的藝術創作活動日益蓬勃。各族的藝術家、藝術團體，以不同於其他族群的製作方式，詮釋其多采多姿的生活與生命世界。排灣族的巧手師（pulima），承繼傳統創造新形式、善用象徵敘事、尋求新的典範，作品風靡臺灣與世界。有些文化遺產與新形式藝術創作，連結新文化機制（如博物館、美術館、策展人）的蒐藏再現與展示創新的實踐模式。在文化遺產消逝的人類世，藝術製作（making arts）展現物、意象與新性（object, image and newness），形成新的社會力。藉由了解、欣賞其多采多姿的創藝之道（ways of making arts），提供洞察真實的臺灣原住民族的視野。

每個文化中總有些人善長於製造有用的各種工具、器皿，並且運用令人愉悅的或象徵性的圖案或色彩裝飾它們。大多數的人類學家，都把這些具有雕刻木石材質、編籃、製陶、編織、歌唱、身體律動長才的創客（maker），視為擁有創造力的藝術家。神奇的創造力場域，其本質是無邊無際的想像與象徵之連結，而想像與象徵建構真實的事物。古典人類學認為工藝與藝術是人類生活四大範疇的附屬物，不是自主的領域。隨著文化思潮的演變，社會文化觀念的創意性質之動力突顯出來，更成為形式的載體。對於事物之間創意性的連結之動態研究，挑戰物質與形式、設計與藝術、

個人知識與手工製品、藝術表達與社會制度等二分的區辨。

製作藝術固然不是脫離脈絡的現象，解讀藝術也非某一單純因素的探討。要了解原住民各個不同族群、不同類型的藝術形式之特色、獨特的美學價值觀，本書採用人類學者 Tim Ingold 從內在洞悉（knowing from the inside）的方法論，闡釋物質文化與藝術的下述現象：以物性與自然知識爲基礎的設計原則，部落生活方式與社會力，臺灣南島藝術形式多樣性與價值，自成一格的藝術形式與社會文化體系的關係，藝術思考和日常思惟的異同，工匠技巧與藝術家才能之移動的界限，日常器用之物與社會文化標誌物的性質，從想像與象徵互補面向理解物、意象與新性，終而理解深具永續與韌性意涵的創藝之道。

本書不但嘗試說明了解、欣賞異文化及其獨特的藝術成就與美學觀的視角，更闡釋創造力與製作藝術的社會文化建構。藉由臺灣原住民藝術相關的研究文獻與資料，結合當代原住民藝術工作與藝術行爲等面向的田野調查工作，本書描述臺灣原住民族三種社會形成（階層化、平權化、中間型），多樣化的藝術表現所依據的傳統、知識與技巧，說明特定族群藝術的發生與變化，不但以其社會形成爲基礎，也受文化觀念獨特的美學價值所界限。因此，平面、造型、文學藝術與平權化社會相連結，階層化社會則突出發展表演藝術。此外，當代原住民藝術的原創性所隱含的永續性與韌性，除了受到個人藝術製作能力的影響，更與相關文化議題之社會需求息息相關。臺灣南島創藝之道的根基，如

同世界南島，在於人與事物之起源以及歷史事件的敘事、
人觀、祖連結。靈與眾靈、系譜關聯、自然知識與物觀、
空間組織等面向。深刻觸及詩意與政治的藝術成品與藝術
活動具有主動的力量，得以表達獨特的歷史與文化觀念、
製作文化記憶，建構文化認同，再結構化社會體系，並得
以促進部落產業發展。

本書受惠於相關的人類學研究與文化實踐的成果。其中，
業師李亦園教授開啟性的臺灣原住民族兩種社會形式的比
較研究。陳奇祿教授的早期研究奠定臺灣原住民藝術與物
質文化研究的基礎，他被譽為「神手奇畫」的人類學繪圖，
早已觸及 Tim Ingold 所揭示的藝術研究法：自己動手做
（doing things ourselves）。黃應貴教授在臺灣原住民新
民族誌、文化範疇與新世紀的社會與文化等領域的開創性
引導，是作者探索臺灣原住民藝術的思想根基。

毫無意外的，臺灣原住民族的眾創客（makers，藝術家們
和幾個文化單位），提供具啟發性的資料與觀念。他們是：
尤瑪・達陸、古流、雷賜、雷斌、伊誕・巴瓦瓦隆、撒古
流・巴瓦瓦隆、馬躍・比吼、高德生、浦忠成、不舞、王昱
心、Basue-Yakumangana、林建享、魯拉登・古勒勒、
海舒兒、峨格、拉黑子・達立夫、優席夫、哈古、達鳳・
旮赫地、阿拉斯、原舞者、布農文教基金會、鄒族文化藝
術基金會、原住民族文化藝術基金會、行政院原住民族委
員會文化園區。

近年來，國立臺灣史前文化博物館從事「南島世界・世界南島」常設展廳更新，發展出版與相關計畫的新博物館學的視野和博物誌實踐構想，促成已絕版的《藝術原境：臺灣原住民族創意人類學》一書得以改頭換面出版。非常感謝王長華館長的信賴與賜序。叢書執行編輯林芳誠博士擔綱委託出版的繁雜業務，蔚藍文化王威智先生處理文稿與圖片編輯，謹致謝忱。

四十餘年前大學時代的藝術人類學興趣延續至今，唯當時主要關懷臺灣漢人的民間戲曲與傳統工藝，其中《扮仙與作戲》成為三十而立的第一本專著。1985年夏天完成阿里山鄒族的歷史與政治研究，秋天我將許王布袋戲藝師紀錄片送至小西園的後台，內子世瑩便與我共伴跨文化的創藝之道。感謝她反覆推敲文意、字斟句酌潤飾，本書才有如今的面貌。

目次

原住民藝術的物、意象與新性

01

導言

臺灣原住民族的藝術表現非常多樣化，且具有極高的獨特性，表現出有別於漢人的藝術（或美學）經驗。雖然自日治時代以來，原住民社會變遷非常快速，文化流失、社會解組的情形屢見不鮮，但是原住民族的藝術形式依然體現極為強韌的生命力，不論在部落或是都會新社區，當代原住民族的藝術創造活動不但持續下來且日漸蓬勃。事實上，各族以不同於其他族群的方式，詮釋其多采多姿的世界。[1]在文化遺產消逝的時代，原住民族藝術製作展現文化新性（cultural newness），形成新的社會力（social agency）。

通過藝術人類學的途徑，本書探索當代原住民族社會生活中的製作行為與創造力。一方面嘗試說明了解、欣賞異文化及其獨特的藝術成就、美學觀的可能視野，更闡釋藝術的創造力與製作的社會文化建構（socially and culturally construct of creativity and making）。我們在整體的社會文化脈絡中，詮釋臺灣原民藝術既具普遍性又富涵多樣化的創造力與製作的根源，描繪不同族群、不同類型的藝術形式之特色與獨特的美學價值，理解當代社會中原住民族的文化遺產與新形式藝術創造和新文化機制（如博物館、美術館、策展人等）運作的關係，標訂臺灣原住民族的文化與美學觀在整體的「臺灣價值」中的角色與地位。

為了達到上述的要求，本書耙梳日治時代以來的原住民族藝術相關研究文獻、進行博物館人類學（當代原住民藝術工作與藝術行為等面向）田野調查工作，藉以呈現見諸於原住民族藝術現象中的物性、文化與創造力、原創與因襲、群體表現與個體表現、傳統與變遷等社會事實之基本性質及其之間的關聯性。

「藝術」在社會文化體系中的地位為何？藝術思考和一般的思考有何

不同，「原住民藝術」是什麼？臺灣原住民族有哪些藝術形式？我們如何判斷原住民藝術的特殊性、重要性與價值？工匠的技巧與藝術家的才能之分界線在哪裡？在藝術的表現上，部落的生活方式扮演什麼角色？藝術形式可以獨立存在，或是必須依賴其他的社會制度？不同的社會形式衍生出何種藝術內容？不同的藝術形式如何影響社會文化的發展？如果要通過臺灣原住民族的民族誌研究了解上述創造力人類學（anthropology of creativity）的問題，我們顯然必須擁有一些基本的概念。

藝術的創造力是人類獨特的製作（making）能力之一。但是這種能力如何發揮、美感經驗如何定義與表達，卻因文化不同而有所差異。早在19世紀中期，考古學家在歐洲發現的「洞穴藝術」，以及石器時代各文化期的打剝工整、對稱、風格獨特的「石器工藝」的出現，加深了我們對藝術現象所涉及的製作、創造力、儀式行為的瞭解。幾個古文明固然有令人印象深刻的藝術生活，人類學描述不同民族與部落社會的民族誌作品中，也包含了族群藝術與工藝成就的項目。

每個文化中總有些人擅長依據材料的性質製造有用的工具、器皿，並且運用令人愉悅的圖案或色彩裝飾它們。大多數的人類學家，都把這些具有雕刻木石材質、編籃、製陶、編織長才的人，看成是「藝術家」，[2] 現在的用語即是「創客」（maker）。每一個進入藝術活動領域的人（包括製作者、表演者、參加者、旁觀者），都共同使用人類獨具的象徵轉換的能力，跨越實用功能的目的運用符號，或通過理解、領會象徵符號的意義，去創造、闡明精神世界和物質世界。人類學家哈維蘭（Haviland）視藝術為「人類想像力創造性的運用，通過藝術行為，有助於我們闡明、理解、欣賞生活」，[3] 歐蘭（A. Alland）則由「遊戲、形式、美學的和轉換（或變形）」幾個方面來界定藝術的內涵。[4]

包雅士（F. Boas）指出，藝術可分空間藝術（arts of space）與

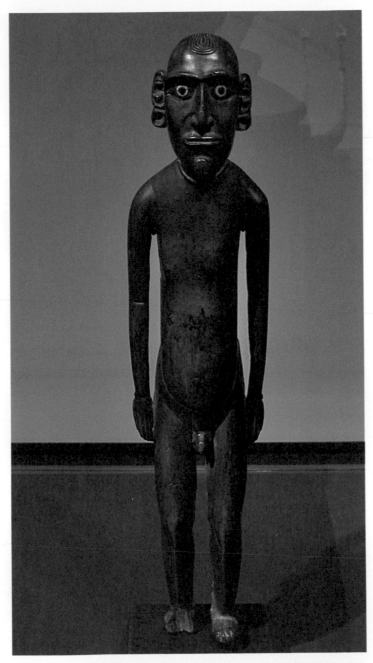

moai kava kava 祖靈像，復活節島，羅浮宮特展，現藏巴黎原初藝術博物館。

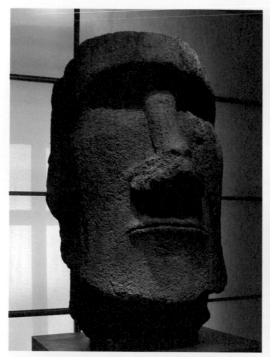

Moai 石雕頭像，復活節島，羅浮宮特展，現藏巴黎原初藝術博物館。　Ku，夏威夷玻里尼西亞，日本大阪國立民族學博物館。

時間藝術（arts of time）兩大範疇。「空間藝術」分爲「圖像藝術（graphic arts）」和「合成藝術（plastic arts）」兩類。圖像藝術的成品包括：繪畫、素描、紋身和刺繡。合成藝術的成品則包括雕塑和製陶。而圖像藝術可以分爲「抽象藝術（abstract art）」、「具象表現藝術（representational-expressionistic art）」和「具象寫實藝術（representational-naturalistic art）」三種不同的表現形式。至於詩歌、音樂和舞蹈則被分類爲「時間藝術」。[5] 由於社會文化體系的不同，這些藝術形式便呈現出不同程度偏重。湯瑪斯（N. Thomas）的大洋洲藝術從新幾內亞的塞比克（Sepik）藝術作爲啓示錄開始，討論八個將藝術置於社會文化脈絡、留意製作者觀點的大洋洲藝術：毛利藝術中的祖靈與建築，戰爭藝術物件，身體藝術表現，母系象徵主義

和男性儀禮，樹皮衣、交換與聖潔觀念，羽毛、神性與領袖權，敘事藝術與旅遊，新形式藝術與國家獨立、原住民少數族群和移民的當代現象。[6]美國史密森機構（Smithsonian Institution）自然史博物館的人類學家凱普勒（A. Kaeppler）從相關的六個範疇詮釋玻里尼西亞和密克羅尼西亞的藝術：藝術的識見、儀式與神聖的容器（artistic visions, rituals, and sacred containers），美學、雕刻、隱喻和典故（aesthetics, carving, metaphor, and allusion），系譜連結：文本與紡織品（genealogical connections: the texts of textiles），裝飾被裝飾者：紋身、裝飾品、衣著、時尚（adorning the adorned: tattoo, ornaments, clothing, fashion），儀式空間與文化景觀（ritual space, cultural landscapes），空間與美學環境（space and the aesthetic environment）。[7]福克斯（J. Fox）與英戈爾德（T. Ingold）更強調從內在認識（knowing from the inside）物質的觀點。[8]通過製作思考的方式（a way of thinking through making），掌握有知覺的實踐者和活躍的材料，在形式的生成中持續的相互回應或對應。[9]

藝術的物性（materiality）藉由材質與社會和歷史的因素而形成，[10]具有形式、溝通（表現及其意義）、美感經驗（感情的欣賞得到快樂的反應）等三個本位素質。不論是在部落社會或現代社會，藝術活動可以滿足人類普遍根植於內心的一些需要。雖然如此，藝術的表現非人類經驗中孤立的部份，而是密切的深藏在其他的社會文化體系各面相之中。一個創作品是否屬於藝術的範疇，因文化而有不同的定義，例如被視爲藝術成就頗高的印尼峇里島人卻沒有單獨使用的藝術一詞，但任何文化都有可以被認定爲「美」的裝飾形式。「美」雖有主觀與相對的成份，但對該文化的人而言，這些成份卻是不容質疑的、絕對的，藝術內容及其創作過程涉及對物性的理解，成爲一種獨特的社會力（social agency），擁有足以影響人的行爲、驅動社會關係、改變社群結構之力量。

區辨原始藝術與族群藝術

雖然人類學在世界各個角落從事不同民族文化生活方式的民族誌書寫，多少都涉及物質文化與族群藝術的領域，[11]而物質文化與藝術的研究在人類學家之間所接受的重視程度各有不同，也未嘗完全中輟。但自從1927年美國人類學家包雅士的《原始藝術》[12]一書對北美洲的西北印地安文化中藝術領域的系統陳述之後，人類學幾乎要到1960年代才開始對藝術進行較深入的探討。而與藝術表現有關的物之秩序與體系之探討，則在1990年代初期漸漸成為人類學研究的重要主題之一。[13]

由於一般人將原始藝術視為「簡單、落後、較初級」的藝術表現形式，因此人類學家除了強調「原始」字義的「描述性」之外，比較傾向於以「族群藝術（ethnic art）」來稱呼非西方文化，特別是部落社會（tribal societies）的藝術表現。運用「族群（ethnic）」的字眼，更重要的原因在於將藝術創造力視為社會文化範疇（artistic creativity as socio-cultural category）。因此深入瞭解非西方社會的族群藝術，不但有助於我們掌握人類創造力、想像力與社會文化體系的關係，也讓我們得以反省西方對「藝術」一詞所下的定義。

「原始」與「傳統」一樣，都包含時間上相對的意涵。「原始藝術（primitive art）」一詞，除了被人類學用來指稱非西方或部落的藝術（non-Western or tribal arts）之外，也是19世紀末的藝術批評術語，用來指稱「文藝復興以前，特別是14至15世紀的繪畫」。其後，由於非西方藝術日益受到重視，原始藝術一詞有了不同的指涉。

20世紀之後，歐美人士對於樸稚有力的黑人雕塑和巴伐利亞式的玻璃畫產生興趣，同時對受其影響的立體派也投注較多的注意力。藝術家們開始欣賞受到忽略的土著（原住民）和民間藝術。諸如法

Malanggan，新愛爾蘭，巴黎原初藝術博物館。

Malanggan 面具，新愛爾蘭，日本大阪國立民族學博物館。

Uli，新愛爾蘭，巴黎原初藝術博物館。　　Nukuoro，女性雕像，加羅林群島，巴黎
原初藝術博物館。

國的高更、德國「橋社」（The Brucke）的藝術家們，都曾對這些
藝術形式崇拜備至、積極模仿，試圖在創作中再現（represent）
土著（原住民）和民間藝術的風格。這個時期的「原始藝術」一詞指
的是：「題材選擇和畫面處理，追求明顯的稚拙感和質樸感的原始
意味」。[14]在法國，原始藝術的風格影響了整個巴黎畫派，最明顯
的影響是畢卡索被視為立體主義先驅之作的「亞維儂姑娘」（Les
Demoisolles d'Avignon, 1907）。西方藝術家在民族學博物館中
看到土著的原始雕刻等蒐藏品深受感動，進而試圖模仿非西方民族
表現在藝術器物中的形式與精神。

1960年代西方畫壇曾經出現「原始藝術國際展」的熱潮。而其所

謂「原始藝術」風格，除了來自於大洋洲和非洲的藝術與物質文化的啟示之外，又加入諸如南斯拉夫農民藝術、海地人和依紐依特人（Inuit亦稱愛斯基摩人Eskimo）的藝術、素人畫作、自行動手的建築師作品，甚至1960年代還時興過一陣「黑猩猩藝術」。對當代藝術家而言，追求「素樸」的形式與情感表達，反而是「複雜多變」的新創作方式。

不只藝術家在面對「原始的」族群藝術時受到影響而產生新的創作風格，人類學家對於存在於部落社會的藝術亦有不同的看法。由於受到社會哲學思潮的普遍影響，19世紀著意於藝術進化的研究。例如：著名的劍橋人類學家哈登（A. C. Haddon）便曾出版過《藝術的進化》；[15] 又如史賓塞（H. Spencer）在《社會學原理》一書中認為，人類具有積蓄較多精力的能力，這種能力對於生存是必要的，

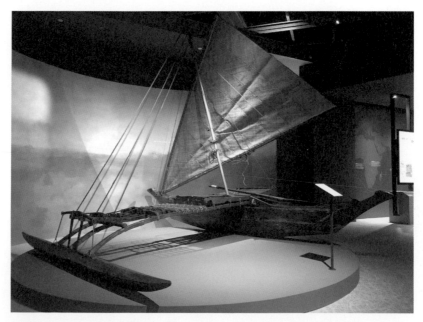

台馬號（馬紹爾致贈我國總統之舷外浮桿船）。（國史館託管文物，國立臺灣史前文化博物館／提供）

而且當人能更有效的適應社會時，所積蓄的剩餘精力便可以用來做為藝術創造的表現。[16] 但是進化論雖可以說明藝術起源的文化作用，卻被批評無法解釋藝術形式和內容的差異。

做為歷史獨特論派的創始者，包雅士假設物質文化與藝術有兩個主要來源：一個是技術的獨立發展，結果形成了一些「典型形式」，另一個來源則見之於其與宗教和其他社會現象的結合。為了反駁從演化的觀點從事物質文化與藝術研究的適當性，包雅士提出另一種觀點，認為「文化所擁有的各類型藝術及其特殊的表現方式，是由自然環境各種刺激、物質運用的限制、藝術家的表現特質、和異文化的歷史關係、文化成員的思想信仰和價值觀等幾個情況的影響而產生的」（1955）。包雅士認為可以從文化（思想、信仰和價值觀）與歷史獨特性的面向來理解藝術，而藝術創作的整合觀、脈絡觀更為英國社會人類學所強調。

接受涂爾幹（E. Durkheim）知識體系啟發者，便著意於藝術與其他社會制度之關係，強調藝術的象徵性表達，有助於社會的整合關係與集體意識的形成。而功能論者如馬凌諾斯基（B. Malinowski）更認為「藝術一方面是直接由於人類在生理上需要一種情感的經驗（聲音、色彩、形狀合併的產物），另一方面，它有一種重要的完整化功能，驅使人們在手藝上推進到完美的境界，以工作的動機激勵它們。同時，它們也是創造價值和標準化的情感經驗的有效工具。」[17]

不論不同的方法與理論取向呈現何種學派上的差異，物質文化與藝術必須放在社會文化脈絡（social and cultural context）中其意涵才得以被理解，則是人類學在面對藝術時的共同觀點。這也是人類學研究「原始的」族群藝術，對於當代社會藝評與藝術創作者，提供吸收「原始的」創作質素的一個「互補」貢獻。

精靈像，菲律賓依富高，日本大阪國立民族學博物館。

通過「實物」與人類各民族生活方式「實況」的理解，人類學研究者將文化中的物質文化與藝術各種可能的形式，加以編目分類、攝影與繪圖、錄音、和進行深刻的文化描述。在收集的最後過程，人類學家應進行綜合分析，藉以發現藝術和社會文化體系的關連。有些人類學家認為，要理解一個民族的物的觀念與美學，不但必須仔細研究該文化的價值體系，也必須系統的分析其形式、風格與語言。藉由分析那些描述或評價藝術作品的語言，得以深入探究那些根深蒂固的、深植於某一社會文化的範疇（socio-cultural categories）之中有關物與美學的集體知識（collective knowledge of object and aesthetic）。戈德里爾（M. Godelier）從事大洋洲文化的比較研究，對藝術品的定義是：「通過象徵形式將真實或想像的意義物質化的一種人造物」。[18] 也就是說「藝術是為了將可理解之物變成可感知之物而創制出來的手段之一，通過賦予事物以一種象徵性的形式將想像中的事物變為真實的和物質的事物」。[19] 他嘗試區辨想

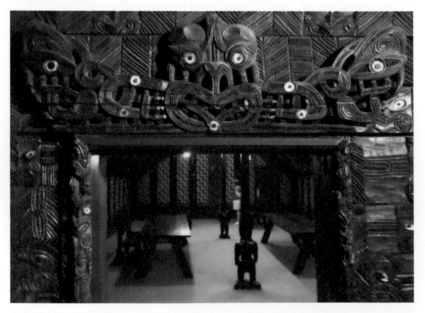

集會所雕刻，紐西蘭毛利，美國芝加哥博物館。

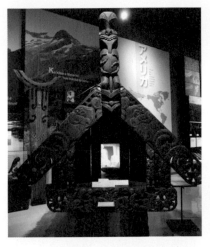

Pataka，貴重物品收藏高架屋，紐西蘭毛利，日本大阪國立民族學博物館。

Bai 集會所模型，帛琉，2015世界博覽會，日本愛知縣。

像性實踐和象徵性實踐的關係，指出「想像性的現實以無數種形式體現在象徵性的產品中」。[20]鑽研大洋洲藝術的人類學家凱普勒則認為：「美學原則是文化價值（aesthetic principles are cultural values），因此對於各種文化形式之思考的評價方式，便是評估整體生活方式中的重要文化價值與社會觀念。」[21]玻里尼西亞與密克羅尼西亞社會的藝術表現之文化根源是創生神話（起源）、祖靈（系譜關係）、神靈、空間組織以及重大的歷史事件，其中毛利藝術的美學原則，來自於其傳統中的宇宙起源與雕刻起源。[22]

當代人類學至少通過下列三種途徑處理藝術議題。首先將藝術視為描繪社會文化體系之運作與自然界動態現象中的一個面向來著手研究。其次探討藝術所扮演的的各種功能，例如：個體因憂慮、不安定感與未知感，藉由藝術來抒解情緒的方式及其創作品，探究藝術如何藉其形式，達成經由信仰來維繫社會穩定的功能，或者看藝術表徵如何作為認知的工具，編織某種知識體系來回答各種問題。最後，研究者通過對藝術與社會文化其他制度之間關係的瞭解，掌握

制度本身及制度和制度互動的性質。對於族群藝術的研究，我們通過對形式的技術系統之理解，進入作爲創作基礎的集體知識與社會組成原則的範疇。

換言之，一個社會中的藝術與物質文化並不是被動默從的，而是表現行爲、規範行爲及產生行爲的反應系統，也是相當有效的象徵系統、觀念的表達系統。因此被納入人類學知識體系中的藝術探討，不只關心「作品本身的描述」，關於作者本身及其行爲，以及社會文化體系的分析，都有探討的必要。作品、觀念、行爲趨向、對於觀念的反饋影響之作用等四者之間關係的闡述，可以使我們深入瞭解被研究的對象。[23] 由於物質文化與族群藝術深刻展露其自成一格，整合在社會體系的各個面相，並具體而微的具現個體的欲求之基本性質，我們對藝術的分析因此而能由形式的討論跨入實質的辯證領域。

藝術在社會文化體系中的位置

南島語族眾多的工藝製品與藝術，不只作為日常用品的木器、編器、陶器表現出樸稚的美感設計，各類口語藝術、音樂、舞蹈、裝飾品、織繡與木雕，都呈現出極為成熟且具有社會文化特色，更與不同的社會文化制度相結合。

呈現在工藝製品與藝術中的主題是「選擇性的」，社會文化體系中的基礎態度與價值觀，不可能完全出現在工藝製品與藝術的表現中。因此工藝製品與藝術的表現便不是純然文化價值的全盤反應，要理解工藝製品與藝術的深層意義，也就往往要與社會文化的其他層面相扣連。例如工藝製品及藝術成品與宗教目的密不可分，是宗教信仰的具體表徵，因此雖然某些藝術品的形式，有時是為了達到親屬連結、經濟生產、政治整合、宗教儀式之目的而創作，卻往往隱涵了藝術的成份。人類學家哈里斯（M. Harris）明確指出：

> 藝術、宗教和巫術，滿足人類許多類似的心理需要，它們是表達日常生活中不易表達的情感和情緒的途徑。它們傳達了一種希望控制、了解不可預測的事件和神秘莫測的力量的意向，它們把人的意義和價值放到一個冷漠的世界之中，它們試圖透過常見現象的表面，理解事物（內在）之真正的、具有普遍性的意義。並且它們運用幻覺、戲劇性的技巧，以及依靠手法的熟練，使人們相信它們的真實性。[24]

事實上，與宗教信仰有關的族群藝術主題之中，常見宇宙觀知識的實踐。因此許多文化中，擁有創造力的藝術家與特殊工藝技術者，和擁有特殊能力者一樣，被視為擁有超自然的能力，或者他們的藝術能力，來自於超自然力量的賦予。有些社會中，總有神祇掌管類似藝術方面的能力，被視為創造力的來源，比方說古希臘時代的

Muses 神信仰便是。

一般認爲物質文化與藝術有不同的社會功能，有些是表面的功能，有些則屬隱含的功能。正如傑爾（A. Gell）提醒藝術作爲自成一格的主體並對人產生影響，[25] 而戈德里爾更指出：

> 新的物品與新社會關係不斷的產生，通過這些物品將我們的關
> 係象徵化和物質化，無論它們是普通的日常物，還是由於濃縮
> 一個人一生的重要時刻（如成年儀式）或社會的一個關鍵面向
> （如權力結構、或神靈的出現）而顯得特殊的標誌物。[26]

事實上，前述日常物與標誌物的區辨上可進一步探索。例如達悟人使用非常精細、造型優雅的銀製與木製武器，目的在於積極的防範、驅趕無所不在的鬼靈（anito），鬼靈被認爲是所有不幸與疾病的來源。人類學家李亦園因此認爲，將全部的精力都用來對付鬼靈的結果，減少人際與群際之間的衝突，（因此其隱含的功能便是）使達悟社會得到和諧與凝聚。一個社會中有關超自然力（supernatural power）的觀念，透過工藝實踐活動而更加的具體化。

工藝製品與象徵表達的界限

族群藝術往往表現在日常生活裡，是日常生活中重要的表現。有時候由於日常生活的藝術表現，受到實用性的制約，因此也被稱呼為工藝製品。事實上這些工藝傳統，正是當代原住民藝術的創造泉源之一。原住民族藝術家在此熟悉文化的風格、結構與形式的意義，鍛鍊自成一格的身體與生命力的來源、時間觀與空間組織化的表現技巧。

臺灣南島語族的建築與住居形式、宗教儀式場合，服裝飾物、製陶、鞣皮等工藝都有極高的成就，分別成為各族的標誌性工藝製品。舉例來說，阿里山鄒族與臺東卑南族有「干欄式建築」的男子會所，是廣泛見之於大洋洲與東南亞南島語族的「支柱（或高台）式

鄒族男子會所，阿里山鄉達邦大社。

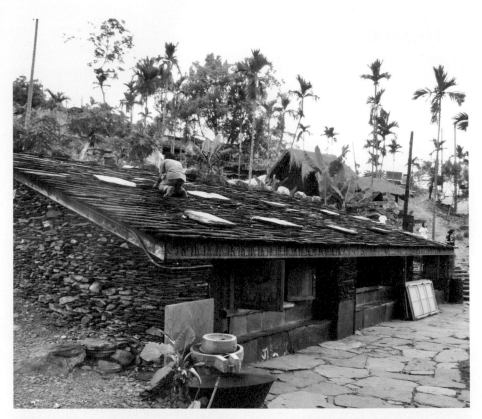

舊筏灣家屋復興。

舊筏灣家屋內部。

霧台家屋上之家名。

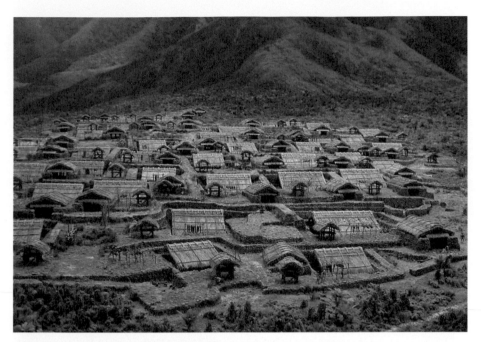

達悟族地下屋聚落展示，國立自然科學博物館。

魯凱族好茶聚落展示，國立自然科學博物館。

建築」之代表。蘭嶼島達悟人所建造的地下家屋、排灣族之厚重結實的石板屋，則爲「包牆式建築」之代表。南島語族的家屋，不但被比擬爲具有可以不斷生長的植物，各類型的柱子具有與祖靈或族群的過去相連結的重要性，有些族群如魯凱更賦予家屋一個特定的名字。具有生命力的家屋因此成爲家人注意力的核心，隨時受到積極的維護。

服飾工藝製作甚爲普遍，臺灣原住民各族群都有織布機，織成各具族群特色的布料，這些織布機與廣泛見於菲律賓、印度尼西亞、美拉尼西亞、密克羅尼西亞地區之帕羅島、以及玻里尼西亞所見的織布機屬同一型式，稱爲水平式背帶機。其固定經卷的方式分爲三類，泰雅、賽德克、太魯閣、賽夏、布農、鄒、魯凱、阿美等爲第一型式，用足撐緊經卷。達悟的織布機屬於第二型式，將經卷固定於地上或一個簡單的木架上，這種形式被認爲比第一形式進步。卑南族所用經卷固定於特別設置支架上之第三種型式織布機，又被認爲較前者進步。

運用不同織布機織造的原住民族衣服形式因族而異，且因村落而不同。大體而言，卑南、排灣、魯凱及布農的一小部份，受漢式服裝形式影響較深，這幾族已出現剪裁式的衣服。傳統的泰雅、賽德克、太魯閣人的衣服往往不經剪裁，僅截斷布幅縫合而成，與南部諸族各異其趣。泰雅、賽德克、太魯閣人又喜在衣服上縫綴貝珠，在舉行儀式時穿著，這種綴飾貝珠的衣裙，在昔日也作爲聘禮或交易媒介。魯凱和排灣的貴族在衣裙上多有綴飾、刺繡及珠工等紋樣，紋飾以人頭或百步蛇爲主，對稱的繡於兩側。人們藉由形式、色彩及各種裝飾，表達種種關係和情感狀態。服飾結合日常物與標誌物，除了滿足日常生活中生理上的功能需求，更呈現出社會關係的象徵意義。

山田燒墾農業所發明的工具有開墾農具（刀、鍬、掘棒、鐮）與收穫農具（刀、鐮），背籠與背帶做為運輸的工具，農產品調理則用打粟器具、臼、杵等。做為工具的材料則有木、石、鐵。這些實用的工具，較少牽涉到儀式象徵的內涵，因此著重在工學與力學的造型設計上，雖然顯示些微因文化不同而來的差異，在變遷的過程中，也較易進行文化採借、受到外來文化的影響。同樣的狀況也見之於做為狩獵與戰鬥之用的刀、槍、弓、矛、盾牌，以及各種漁業用具。雖然如此，涉及有效攻擊、積極防衛與保護、食物生產與親屬繁衍等面向，往往需要通過儀式手段賦予內在力量，同時也表徵文化體系所界定的性別意涵。

阿美族、達悟族都有許多設計精美的漁具，如：魚簍、魚筌、魚網、魚簾等。離岸更有船筏的使用，最著名的船具便是日月潭邵族的獨木舟，與達悟族的拼板雕舟。造舟不但需要組成漁團組織，也需相關的儀式藉以保證航行的安全與漁獲的豐收。外來的政策、新型工具與生態環境的變遷，使得這些工具消失的速度極快。

身體的毀飾通常見之於泰雅、賽夏和排灣族，不但用來做為與祖靈的聯繫、文化認同的標誌，也表徵其後天成就與地位，例如：泰雅男人的文面，便是代表其武勇足以被視為成人，女子的文面則表彰其紡織技藝。事實上，穿衣戴帽的形式，特別是領導頭人的頭冠、男女的腰部圍擋與裙子，更具體化了南島語族重視頭部、腰至膝部所表徵的權力與生命繁衍力量的文化意義。

器物的研究有時亦可追究出其歷史淵源。例如：排灣人視為傳家寶一般保存著的青銅刀柄，被日本學者認為與東南亞的「東山文化」有關，由於這類金屬礦物在臺灣少見，因此鹿野忠雄認為是排灣人到臺灣時隨身攜帶來的。也有學者認為由其刀柄的雕刻方式，可以証明其在臺灣製造，只是其製銅工藝可能極早之前便遺忘。由於考古

阿美族頭飾。（國立
臺灣史前文化博物
館／提供）

資料付之闕如，實情如何有待更進一步的發掘。在這個例子之中，
也呈現出工藝製作技術與藝術之間存在著明顯的差別，二者既涵容
不同的性質，也出現差別頗大的演化變遷面貌。與工藝製作不同，
藝術的表現牽涉到象徵的涵義，人們從事藝術創作常有目的性的指
涉，甚至結合了社會結構原則與文化價值，因此我們也可以在族群
藝術中，分析出社會文化的需求，以及為此需求而轉化為象徵符號
的運用之現象。

因此，表現在工藝製作與藝術之中的象徵符號、色彩、線條、內
容，牽涉到個人、他人、自然、超自然等四個不同的層次。在個人
的層次中，藝術成品呈現私人的情感與直觀，自我的好惡與期望明
顯的左右了表現的主題。世俗用品著重功能上的追求，涉及親屬繁
衍、財產擁有、權力，以及神聖領域與超自然信仰者，則多見象徵
的運用。工藝製作與藝術的演化上，往往從寫實的模擬中，出現抽
象化與圖案化的企圖。這樣的象徵涵義，因社會文化劇烈變遷而受
到挑戰，使得族群藝術本身傾向於劣質化、商品化。這也是目前臺
灣南島語族文化保存的一大難題。

意象、社會與文化價值

族群藝術的表現與知識的形式有關。最早關心臺灣南島語族族群藝術成就的是民間收藏家與畫家，以及極少數的藝術史學者。一般大眾則對這些藝術表現的形式與價值，缺乏普遍的認識，也談不上有興趣。事實上，在南島語族眾多工藝技術與藝術表現中，不只作為日常用品的木器、編器、陶器表現出樸稚的美感設計，各類口語傳統、音樂、舞蹈、裝飾品、織繡與木雕，都呈現出極為成熟、且具有社會文化特色的藝術成就，而不同的物體系與藝術表現，更與不同的社會文化制度相結合。

南部的族群如排灣族、魯凱族與卑南族的工藝與藝術成就非常可觀，他們都是嚴格的階層社會。這類社會中，從事藝術的工作者已出現初步專業化分工的現象，整個貴族階級制度，為造形藝術與融合超自然想像的藝術創作的發展提供一個基礎條件。貴族們不只擁有經濟特權，貴族治理下的平民需繳納各式各樣的貢賦，貴族階層也擁有華麗服飾、屋楣柱樑和紋飾的陶罐與其他雕刻精美的器物之裝飾特權。藝術的表現支持權力的累積，再現起源家屋的靈力，合理化且穩固階級社會的存在。

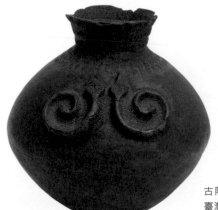

古陶壺，排灣族。（國立臺灣史前文化博物館／提供）

換言之，在階層化的社會中，藝術常常被用來合理化權力的來源與治理的現況，支持了不平等和剝削是有道理的。[27]因此，以起源神話、歷史事件、系譜關聯性、祖靈信仰等內容為藝術主題，貴族體系是藝術的供養者，藝術家們為頭目或貴族家系創造許多符合文化標準、具象徵涵義的的標誌物。正由於藝術品是社會地位和財富的表徵，藝術品深具文化所界定之可操弄的價值，不但象徵政治共同體和領袖人物的不可分割之性質，有時也安置了普羅階級之卑微願望與抗議。藝術累積社會體系中政治與經濟的方式，1980年代之後又與外來的個人主義與文化民主觀念產生新的連結，得以在傳統的價值觀基礎上創造出新的文化形式。

工藝與藝術製作是表現行為、規範行為及產生行為的反應系統，自然也是相當有效的想像系統與象徵系統。工藝與藝術製作因其可以表達、甚至操弄某種「感情」、「思想」與「力」，因此具備了溝通與傳達的功能。呈現在民話、傳說、歌曲、戲劇等表演藝術，以及造型與平面藝術中的教育功能，由於形式的獨特而有其差異存在，這種差異更因不同的歷史因素之影響而更加的具體化。

正因為這種動態性，使得工藝與藝術製作的行動，不但滿足了民間藝術家、演出者、觀眾或聽眾、使用者或參與者美學的與功利上的價值及愉悅感，同時也在一個社會文化體系中，扮演表現情感、理想、價值等的溝通角色，也因此成為保存及強化信仰、風俗習慣、態度、文化價值與集體記憶的機制。舉例來說，穿衣服這件事往往牽涉到集體知識的運作，受文化價值的規範與歷史因素的影響。

臺灣中部鄒族的常服，男性以鹿、羌、羊等獸皮，縫製衣、褲、帽、鞋等。鞣皮是鄒族特殊且著名的工藝技術，皮帽加插飛羽是鄒族男子最顯著的特徵，而女性則以棉、麻等植物纖維織製成布衣，這兩種衣服是日常鄒服的基本形式。鄒（*tsou*）的語意指「人」，既

然是人，便要有人的特徵，在生物性的基礎，架設人的內涵。鄒族由鑿齒等毀飾，做爲分判人和動物之始，而輔以配合生理成長，外在能力之增加的過程中裝飾之運用，表現出其立基於生物人，且又是背負有特殊傳承的文化人和社會人的特徵。

傳統鄒族社會中，未成年者衣飾較爲簡單，在接受成年儀禮之後男性便可戴鹿皮帽、掛胸袋、著皮製披肩、懸掛腰刀。女性則頭可纏黑布，著胸衣與腰裙、穿膝褲。其次，成年的男性可以出獵，一方面獵食、一方面尋求武功，平常時更佩戴用竹片或木片製成寬約7公分左右的腰帶，經由束腹來要求精神上與肉體上的緊張性，產生武勇的氣魄與身材。此外，頭目或征帥等具有勇士的資格者，帽子前緣由樸素轉變爲可以附加寬約6公分左右的紅色紋飾額帶，額帶

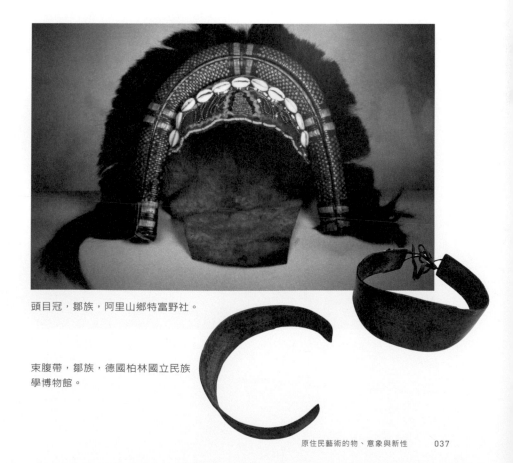

頭目冠，鄒族，阿里山鄉特富野社。

束腹帶，鄒族，德國柏林國立民族
學博物館。

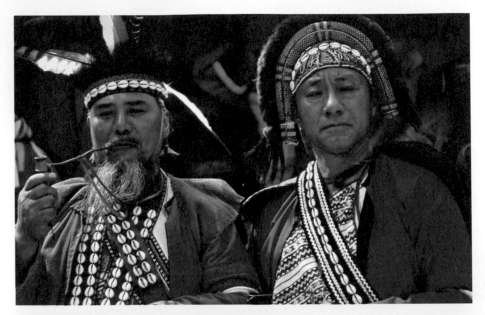

鄒族特富野社頭目及達邦社長老。

鄒族男子皮帽羽飾，阿里山鄉達邦村。

上可另配珠玉和貝殼片飾，獵獲威猛山豬者，可以由平常的銅製手
鐲、臂飾，添加用山豬牙對圈而成的臂飾，戴在左臂、保護並強化
男人位於獵槍之內的身體靈（hizo），這種情形也見之於戴在胸前的
方巾袋和火具帶。女子平時以黑布纏頭，一旦到了結婚或部落舉行
盛大祭儀之時，則佩戴用珠子裝飾並有挑織紋樣的額帶。頭冠與帽
飾保護具有起源、中心價值、象徵權力的頭部，腰袋、腰擋與腰裙
則保護具有生命繁衍價值的腰至膝蓋的部位。男子的常服也可以是
用棉麻織成正反兩面各爲紅色與黑色的長袖布衣。平常時鄒男子穿
著黑色一面，到了儀式如小米收穫、戰祭等場合，則改穿紅色的一
面。人死的時候，舊衣服換成新衣服、穿著一生中最華麗而正式的
衣服；埋葬時，平常時候正穿的衣服更要「反著」。

從上述衣著的情形，可以很顯明的歸納出兩個互補的範疇，隱藏在鄒
人的腦海中，雖然當事人往往不易察覺出來，但在行爲上往往遵循這
一套分類規則。第一個範疇是：個人、身體內的靈、未成年、強調生
物性、平常的、舊的、普通的、正面、黑色、樸素的、世俗的、繁
衍。第二個相對的範疇則是：團體、身體外游離靈、成年、強調社會
性、特殊的、新的、反面、紅色、複雜的、神聖的、權力。由於這兩
個範疇之間的界限曖昧不明，不但彼此相關連、卻又是有所差別，因
此鄒人擬設出一套儀式化的規則和形式，協助個體轉換和跨越，也就
是藉由象徵物件的運用，進入一個和原來不同的心理和社會關係。

前述現象很清楚的顯示出，服裝的穿戴不只是爲了護身或禦寒等生
理上的需要而已，更由集體知識之運作，應合心理與階層化的社會
地位、文化價值之轉折的各種需求。進入現代社會後，由於跟外在
社會交易方面較方便，使得衣服的材質和形式都大受影響而產生變
遷，例如目前所穿著的常服都是和漢人沒有兩樣的西式服裝，鞣皮
工藝已不再興盛，西裝革履取代傳統服飾而爲社會地位的表徵。雖
然如此，這類影響主要還是偏重在日常穿著的範疇方面，許多神聖
的宗教儀式，傳統的衣飾禮節便依然存在。

傳統的形式與內涵的新性

在族群藝術中，藝術表現與工藝技術常常是相互依存的。通過工藝技術所創造出來的成品，不僅追求便利使用之設計，製作者（maker）往往費心且有創意的在器物加上具想像力的美學修飾。事實上，裝飾不但出現在人工製品之上，也出現在人體，如文面與文身。美國人類學家包雅士便指出藝術家「經由掌握技巧和完美的形式而獲得快樂」。在審美的過程為其觀眾提供樂趣，他進一步說道：

> 當技術處理已達到某一種優美的標準，以及當在一個可控制的過程中生產出某些典型的形體時，我們便可稱這個過程是「藝術」。（因此）不論典型形式是如何簡單，都可以接受形式完美這一觀點的判斷。（事實上）如同歌唱、跳舞、烹飪一樣，剪紙、雕刻、造型、編織這樣的工藝追求，也能夠達到技術完美和確定的形式。[28]

在大部份的非西方（部落）文化中，往往沒有任何特定的專業藝術組織或機構，但這並不表示他們沒有藝術，或者缺乏藝術的標準。事實上，刻在陶罐和木頭上的圖案，儀式歌曲或民歌，都要接受處於同一個社會的「表演者」和「欣賞者」的「內在評價」。

在非西方（部落）社會中，藝術與實用工藝（所創造出來的物質文化）往往結合在一起的。人們可以在日常用品如陶製器皿、編籃、紡織、刀劍、木製用具的形制（平面、形狀、線條、大小、顏色）與裝飾和變化中，得到美感的愉悅。

相對的，近代的西方文明中，某些特殊的表現之是否可以被認為是藝術品，往往是由某些「專業」（的個人或組織）所決定。這些創作者、藝評家、操控美術館、陳列室、藝術雜誌和從事藝術的其他組織和結構的人，結合成一個藝術結叢（artistic complex），從事文

化生產。藝術，不但是「專業」，是一種賴以為生的「事業」，甚至成為一種與其他人不同的「生活方式」。

從事工藝製作和藝術工作者，不但承襲前人的形式、意象為基礎，以按合種種「文化標準」的要素累積的作用運作著，終而形成某些族群「式樣化」的表現。工藝製作與藝術表現亦普遍的存在趣味性、創造性的探索精神。換言之，摹仿固然是工藝製作與藝術創作歷程的重要步驟，但工藝製作與藝術的行為卻非一味的摹仿。做為一個工藝製作者或藝術家，往往被要求至少要能用創新的手法，將文化中已經標準化了的形式因素如聲音、顏色、線條、形狀、動作、材質等綜合起來，從事創造的活動。

藝術雖然有承襲的一面，但也要有創新，否則就成為複製。雖然如此，除了極少數的藝術創作者之外，全然創新的藝術作品，卻也不是大多數藝術家所追求的。文化中的形式、意象及其製作的過程，正是累積成有別於其他族群的藝術知識與技巧的源泉，創造新性並形塑獨特的社會力。作為社會文化載體的工藝製作與藝術創作，包括家屋、會所、地景、織物、文面與文身、木石雕刻、造船、製陶等，涉及自然知識與地景、祖靈與系譜關係、超自然信仰、起源神話等重大歷史事件、宇宙觀、人觀、技術起源傳說等方面的價值與意義。

鄒族雕刻。

鄒族達邦部落畫家莊暉明作品。

註

1　參見：王嵩山。1999。〈物質文化與美學的社會性：臺灣南島語族的族群藝術〉，載：《集體知識、信仰與工藝》，第一章。臺北：稻鄉出版社。

2　Harris, Marvin. 1993. *Culture, People, Nature*. pp.412-424. Harper Collins College Publishers.

3　Haviland, William A. 1985. *Anthropology*. pp. 590-611. New York: Holt, Rinehart and Winston.

4　Alland, Alexander, Jr. 1977. *The Artistic Animal: An inquiry into the Biological Roots of Art*. P. 39. Garden City, N. Y.: Doubleday/Anchor Books.

5　Boas, Franz. 1927/1955. *Primitive Art*. New York: Dover Publications, Inc..

6　Thomas, Nicolas. 1995. *Oceanic Art*. London: Thames and Hudson Ltd.

7　Kaeppler, Adrienne L. 2008. *The Pacific Arts of Polynesia and Micronesia*. Oxford: University of Oxford Press.

8　參見Ingold. 2013. pp. 10-11. 亦參見Fox, James. ed. 1993.

9　參見Ingold. 2013. 物的能動性之關注，亦參見黃應貴主編。2014。

10　Ingold, Tim. 2013: 27.

11　早期的人類學訓練過程中，對於物質文化從事詳細的的認知、描述與解釋的民族誌工作，甚至被視為是養成一位人類學學生的重要起始階段。

12　Boas, Franz. 1927/1955. *Primitive Art*. New York: Dover Publications, Inc..

13　參見：王嵩山。1992。《文化傳譯：博物館與人類學想像》。事實上，這些研究已進一步的發展出不同文化對於物的內在分類、文化與消費、購物等學術研究興趣。負責《物質文化期刊（*Journal of Material Culture*）》（1996創刊，London，Sage出版公司）編務的倫敦大學教授米勒（Daniel Miller），甚至斷言消費的研究將取代傳統人類學（宗教、政治、經濟、親屬）研究的分支興趣，自成一個重要的研究範疇。臺灣不同族群藝術體系的發展正與產品化產生不同形式的糾纏。

14　中國社會科學院文獻情報中心、重慶出版社合編。1988。《社會科學新辭典》，頁：1149-1150。

15　Haddon, Alfred C. 2014. *Evolution in Art : As Illustrated by the Life-histories of Designs*. U.K.: CreateSpace Independent Publishing Platform.

16　Spencer, Herbert. 1882. *The principles of sociology*. D. Appleton and Company.

17　費孝通譯，B. Malinowski原著。1944/1978。《文化論》，頁：65-69。臺北：臺灣商務印書館。

18　Godelier, M..2011/2007。《人類社會的根基：人類學的重構》。頁：187。

19　Godelier, M. 2011/2007。《人類社會的根基：人類學的重構》。頁：187-188。

20　Godelier, M. 2011/2007。《人類社會的根基：人類學的重構》。頁：188。

21　Kaeppler, Adrienne L. 2008, pp. 59-60.

22　Kaeppler, Adrienne L. 2008, p. 61.

23　Merriam, A. P. 1964. The Arts and Anthropology, in: *Horizons of Anthropology*. pp. 224-236。

24 Harris, Marvin 1993. *Culture, People, Nature.* pp.412-424. Harper Collins College Publishers.

25 Gell, Alfred. 1998. *Art and Agency: An Anthropological Theory.* Oxford: Oxford University Presss.

26 Godelier, M. 2011/2007。《人類社會的根基：人類學的重構》。頁：187-188。

27 王嵩山。1988/1997。《扮仙與作戲：臺灣民間戲曲人類學研究論集》，頁：161-194。臺北：稻鄉出版社。

28 Boas, Franz. 1927/1955. *Primitive Art.* New York: Dover Publications, Inc..

臺灣南島藝術及其產地

02

南島世界的形成

原住民族對於生活周遭自然生態與景觀的知識，不但是工藝製作與藝術呈現的素材，也是內容與意義的基礎，制約了工藝製作與藝術表達的形式。

由於臺灣原住民都使用南島語言（Austronesian），因此在人類學學術上統稱為「臺灣南島語族」。原住民族目前58萬餘人，包括官方認定的達悟、泰雅、布農、賽夏、鄒、阿美、卑南、排灣、魯凱、邵、噶瑪蘭、太魯閣、撒奇萊雅、賽德克、拉阿魯哇、卡那卡那富等十六個族群，[1]以及與漢文化互相涵化的平埔諸族。「南島語族」的意思是：居住亞洲大陸南方島嶼使用南島語言的民族。

一般認為，最早在距今五、六千年前，與現存原住民族有血緣關係的民族，分幾批由華南或東南亞移居到臺灣島。[2]南島語族擁有非常強旺的活動能力。在地理的分佈上，北起臺灣、東至南美洲西岸的

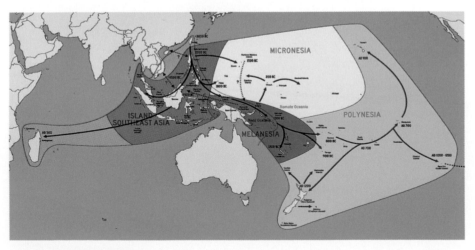

從臺灣出發，南島語族擴散。

復活節島、西抵非洲東岸的馬達加斯加島、南到紐西蘭為止的印度洋至太平洋的廣大海域，都是使用南島語的民族居住與活動的地方。

臺灣南島語族又可分為三群：泰雅群（Atayalic）、鄒群（Tsouic）和排灣群（Paiwanic）。三群之內往往因文化之間持續的交流與地域化而產生方言的差異。泰雅群又分：泰雅、賽德克與太魯閣二方言。鄒群分阿里山鄒、卡那卡那富、沙阿魯哇三方言。排灣群分魯凱、排灣、卑南、布農、阿美、達悟等方言。臺灣位於目前整個南島語族分佈的最北方，由於語言較為複雜、歧異度高，有些學者因此認為臺灣是目前擁有三億人口的南島語族的發源地。

藝術之自然知識、文化景觀的背景

原住民族生活週遭的生態與景觀，不但是藝術呈現的素材，也是發表藝術內容的基礎、制約了藝術表達的形式。不到臺灣總人口數百分之二的南島語族，居住活動地分佈面積達一萬六千餘平方公里，佔全臺灣面積百分之四十五。臺灣變異性極大的自然環境之中，原住民各族在不同的聚落型態從事採集、漁撈、狩獵、農耕的生活方式。其中，縱橫在高山聚落的代表族群爲泰雅族、太魯閣族、賽德克族、布農族、鄒族、賽夏族、排灣族、魯凱族。集居、大型的平原聚落代表族群爲阿美族、卑南族。濱海聚落代表族群爲蘭嶼的達悟族。

大多數的臺灣南島語族都居住在山區。目前對於原住民族形成山居之解釋至少有兩種說法：其一是認爲因受到後來的漢族之逼迫，而往山上遷移。另外也有學者認爲，原住民之所以採取山居的生活方式，是生態適應之下的產物。關於生態適應又有兩種說法，一是爲了尋找適合種植小米的山田燒墾的原居地生態。其次，是爲了避免所謂的「瘴癘之氣」，也就是爲了避免瘧疾的爲害，選擇在一千公尺高度左右的山地居住，雖然對取水使用並不方便，即使低於一千公尺海拔的村落，也大都遠離溪流。

南島語族分居於各地，建立不同組織方式的部落，營造其特殊的人際關係與宇宙觀，進入狩獵、採集與農耕並行的生產型態。這種生產方式一直維持到近代。

狩獵與採集族群使用多樣化的技術和工具利用生態環境，他們製作各式各樣的容器與工具，發明各種武器、陷阱獵、取火方式。在這樣的社會形式中，狩獵與採集活動受到同樣的重視，在某些社會中，採集比狩獵更爲重要。不論如何，狩獵與採集生產的社會行爲

往往具有分享、並試圖與生態取得平衡的特質。進一步的農業生產活動，可以主動的控制食物來源，也漸漸改變自然景觀。

臺灣的山地氣候從溫帶到熱帶變化範圍極廣，野生與栽培植物種類頗多，但是由於地形險峻且狹窄，因此不論是在丘陵地從事輪耕式的山田燒墾農業，或是在東海岸的狹窄平原地帶進行水田稻作，以及在蘭嶼島上的梯田生產水芋，都未能發展為大規模的農業型態。進入現代社會之前的臺灣原住民族，採取「山田燒墾」、「刀耕火種」、或稱為「游耕」的耕作方式。

這種盛行於熱帶雨林的耕作方式，具有幾個基本特性。首先，考慮在不同土地的輪耕，甚於考慮施行不同作物的輪種。其次，以焚燒的方法來開墾耕地。第三，耕作時不施肥、不用獸力，人是這種農業型態中僅有的勞力來源。為了使地利自然恢復，在短期的工作之後就必須經過長期的休耕。耕耘中所使用的農具，為形制簡單的掘棒和小鋤。由於運用簡單的、就地取材、用火烤硬的掘棒和小鋤，這種不用犁與獸力的種植方式也被稱為「園藝栽培」。整個游耕的循環周期分為：擇地、砍伐、焚燒、耕作、休耕、再擇新地等五個階段。這種農業方式的土地的擁有，常常超出實際家族成員之所需。廣大的土地上，可供種植的地力往往可在 10 年到 20 年之間自行恢復。游耕式的農業經營在熱帶雨林地帶被認為是效率高且能與生態保持平衡的適應方式。

以研究印尼文化出名的美國人類學家紀爾茲（C. Geertz）便指出：從生態而言，游耕農業最特殊的積極特色，就是它可以「整合於原先已經存在的自然生態系統架構之中」，而當其形成真正適應時，又協助維持住該既有的結構。紀爾茲認為：雖然任何類型的農業，都試圖努力改變某種生態系統，以增加流向人類一方的能量，但水稻梯田藉著大膽地「再建自然景觀」，以達成這項任務。相較之下，游

耕農業則只是技巧地「模倣自然系統」。

生活在部落中的原住民對於環境非常熟悉，知道可以由其環境中期望什麼，他們可以在需要的時候採集食物，而不需要儲藏多日的食物。臺灣原住民所居住的自然環境頗爲多樣化，生態資源豐富，蘭嶼島上達悟人的耕地大多爲位於熱帶與亞熱帶，較北的泰雅族則位於暖帶或溫帶。

最常見的農耕方式山田燒墾的辦法，被認爲是「保守性的適應」方式。人們順應自然的規矩，依靠年復一年、再回原地的動物和植物來過活。人類學研究所觀察到的狩獵、採集者，其生活方式最顯著的特色便是其適應性。這種柔韌的（resilient）生態適應性，不但見之於食物的採集，也表現在一般基於小團隊的活動單位和核心家庭的社會組織上。更進一步，文化界定了可食或不可食的食物範疇。部落社會中許多看起來似乎不理性的儀式實踐和食物禁忌，事實上是一個有效的永續機制，透過這些行爲，協助維持生態環境中人類與資源之間的平衡。

原住民所採集的動植物與山田燒墾的作物很多，其中較重要的可以分爲塊根作物、種子作物、樹生作物、補充栽培作物等數種。主要的塊根作物包括：芋頭、薯蕷、樹薯、甘薯等。常見的種子作物則有小米、旱稻、玉米等。可以食用的樹生作物有香蕉、麵包果等。綠葉蔬菜、南瓜、各種豆類、甘蔗等，則作爲日常生活中的補充性栽培作物。

一般而言，排灣、魯凱、達悟、卑南的生計經濟，可類歸爲「根莖型游耕農業」，泰雅、賽夏、布農、鄒族，則屬根莖到雜穀的過渡帶，應可列爲「根栽、雜穀並重的農業型態」。除了經營主要的生計作物，東臺灣的阿美族發展出豐富的食用野菜知識。

除了從事農業生產以做為糧食之外，原住民族常常豢養豬隻，或者利用河海資源和捕捉小動物，藉以平衡以澱粉為主而缺乏蛋白質的食物供應。事實上，臺灣原住民族群的男子雖然喜歡縱橫山林，熱烈追逐狩獵而來的社會聲望，發展因武勇與慷慨的行為所聯結的社會關係，但女子所經營的農業，卻是維繫部落生存最重要的生產活動。

從事採集、狩獵的人不會傾力的竭取地域上的所有資源，他們留下大量的食物，以便於在不可知的困窘時取用。比較專門化的狩獵和採集者，則可能引起群體間的競爭乃至戰爭，主要的原因之一便是因為居住在同一地域中的人們，競相爭取有限的同樣資源。打獵或農耕的行為、動物與植物的種類與知識、自然知識與資源的競奪，都成為原住民藝術內容的圖像來源。

臺灣南島藝術之社會起源

藝術的發展受到社會性質的影響，不同的政治、經濟親屬體系，支持不同的藝術面貌。一般而言，原住民並沒有獨立的「經濟」一詞指稱包含生產、交易、消費的活動。以泰雅與布農的平權社會為例，我們可以發現生計經濟的表現往往牽涉到社會文化制度的其他層面。不僅如此，社會器物（social artefacts）的創造，也涉及文化基本範疇對物件性質的建構。

泰雅部落大半自成一個自給自足的經濟單位，既無職業分工，也沒有專業化的現象，大部份日常用品均可自給自足，甚至於連部落內的交易亦不多。每一個泰雅人接近資源與控制資源的機會相當平均。

泰雅人以農業為主要的生產方式，原有傳統的農耕方法為山田燒墾。所種植之作物以穀類如小米、陸稻等為多，次要為甘薯及芋頭的塊根類農產。次於農業的生產方式為狩獵，方法有陷阱獵、個人獵以及團體圍獵，團體圍獵行動通常在秋冬的乾季時舉行。原住民族社會的狩獵活動，不只是經濟的表現，更具有宗教意義。

泰雅社會最重要的組織，便是基於祖靈（utuhu）信仰而形成共同的規範團體「gaga」。與祖靈有關的觀念與行為，成為整合泰雅社會的重要信仰與儀式實踐的基礎，而且這種信仰，更因其在經濟或農業技術上得到的支持而更形加強，成為一種維持社會秩序的支配性價值，不只成為作物（如小米）重新種植的根基，[3]也成為藝術表現的主題。

未進入市場體系之前的布農經濟，依賴山田燒墾的農業生產方式，和團體或個人的狩獵，以家庭成員為基礎的山田燒墾活動，形成自足的經濟體系。勞力並不被某一特定的社會群體所控制。家庭勞力

由家內、家外人口和姻親組成，在開墾階段，則以地緣為基礎，組成一個個的「換工團體」，藉以獲得必要的勞力。

做為旱田的土地是勞力的運作工具，基本上其所有權是屬於家庭及其後代所有。由於布農族的聚落人口一向不多，加上其活動力強、活動範圍頗為廣闊，所以土地一直沒有成為布農人經濟體系的難題，也使得原有土地使用上所強調的群體共享文化規範得以維持。

在平權社會體系中，由於生產因素及財富並沒有形成累積的現象，直接提供權力普化的基礎。正因為布農人在文化實踐上強調個人必須通過不同形式的團體活動的表現來認定其能力、社會組織呈現多樣性、組織團體小而趨於分裂等三個原則，更加強社會成員取得資源的權利之平等性，而且領袖也較不能壟斷某些利益。上述的社會事實，也見之於布農人以不具特定形象的精靈為信仰的對象，一年當中有一半的日子處在儀式狀態的現象之上。[4]

阿里山鄒人行山田燒墾，以小米和甘薯等為主食，輔以獸肉和魚類。除了簡單工具之外，生產均依賴人力。土地為部落或氏族所有，個人只有使用權。生產的主要目的在於自用，除了自己生產所得與共享性的分配所得之外，得到非自產必須品的另一種方式，便是「互惠式」的餽贈及物物交易。

更嚴格的魯凱人的階層社會，每一個社區內的耕地與獵場屬於幾家地主貴族所有。直接從事生產工作者，為沒有土地權的平民。平民的生產所得中，必須抽取出一部份作為繳付給貴族家的租稅。甚至獵物的處理與分配，例如獵獸的前後腿，都應送到頭人家作為獵租，捕獲之溪魚亦應繳付漁租。在過去，十一、二月間芋頭大量收成時，魯凱人喜歡將之烤製成芋乾，不僅做為儲備食糧供一年的消費，也成為累積的財富之一。

由於階層社會產生盈餘，形成有意識且組織化的重新分配貨物和服務，稱為「再分配式」的交換制度。盈餘先經由社會體系有意的行動所創造，再透過某種政治的力量來達成重新分配，這種再分配制度維持不平等社會文化體系的內部均衡。因此見之於排灣族與魯凱族社會的貴族稅收權威，從平民生產者徵收其穀物或其他產品、獵獲物的盈餘，使貴族有能力付出若干報酬，支使平民從事公共或貴族的私人事務。相對於生產的目的主要在於自給自足的生計經濟，這種再分配制度與物體系，支持經濟活動的日益專門化，並在連續的社會環節中，創造出一種相互依賴的關係。

排灣族與魯凱族聞名於世的工藝製作與藝術創作，便在這樣的社會條件中發展出來。各種容器、日常用具、獵具與農具、衣冠、裝飾、木石雕刻、家屋樑柱楣、家具、祖靈立柱等意象與標誌物，持續地再現階層社會的權力關係。貴族的地位是世襲的，以親屬宗譜上的次序來決定其繼承權。貴族同時有起源神話和儀式權而神聖化其治理，有時更透過嚴格的禁忌來限制平民侵犯其領域內的經濟資源。貴族徵收食物和其他物品，然後再重新分配或施惠給他的從屬及平民，而平民也為了獲得他們的貴族施惠而服從。承載嚴整社會關係與文化思維的日常物與標誌物結合再分配式的交換制度增強了階層社會的穩定性。

綜合言之，工藝製作與藝術呈現其自身，有其自成一格的運作原則，不同的社會形式如南島世界中的階層社會或平權社會更決定了工藝製作與藝術和其他制度的結合方式。

臺灣南島藝術之文化起源

工藝製作與藝術作品的表現，往往以特殊的文化價值、信仰與儀式、節慶及其社會實踐爲背景，再現獨特的宇宙觀和文化對於人、自然、社會秩序的獨特規劃。

臺灣原住民族中，最具特色的是以小米儀式爲中心的歲時祭儀，而總其成爲收穫儀式。這類儀式建構自然的秩序，期望通過巫術手段除去生產過程中人類無法控制的超自然因素的傷害。如阿美族的豐年祭（*ilisin*）、鄒族的小米收穫儀式（*homeyaya*）。達悟族則有爲飛魚季的來臨而舉行的儀式。狩獵和漁撈的活動有時是農耕儀式的一部份。歲時祭儀中的第二類重要儀式爲年度大祭，例如卑南族跨年舉行的猴祭、大獵祭。歲時祭儀往往是整個部落的團體活動，例如賽夏族的矮靈祭，排灣族的五年祭與鄒族的戰祭（*mayasvi*）。有時舉行歲時祭儀時，也結合了生命禮儀和醫療儀式。

鄒族 *mayasvi* 儀式，阿里山鄉達邦大社。

卑南族南王大獵祭。

卑南族南王部落婦女除草祭儀式。

臺灣南島語族各族均極愼重運用儀式處理生命的關口，這些儀式包括出生、成年、結婚、喪葬等。儀式協助個人順利跨入具有不同權利、義務的人生新階段，協助防止因性別或不同的親屬結構而造成的內在分化的危機，使社群之整合得到保證。阿美族、卑南族、魯凱族、鄒族都有與男子會所結合的成年禮。通過生命禮儀及日常生活的實踐，也使各族不同的人的觀念，具體銘印在個體的思考與行爲上。宗教更與醫療結合在一起，各族的巫師多半都有治病的儀式，十六族之中，阿美族的巫師甚多。治病的儀式有時更擴及家族和部落事務的「社會醫療」，社會文化體系的運作類比於個體生理上的疾病。醫療行爲因此不只著重處理個體的生理現象，更延伸到終極關懷的層面，例如社會文化秩序的重整，以及處理由宇宙觀所界定出來的時間、空間與人際與超自然的關係。

不同性質的儀式，在歷史與社會文化脈絡中有不同的呈現方式，而「新的物品與新的社會關係不斷產生」。[5]直到現在，由於臺灣漢人與原住民整體的社會形式改變，影響宗教組成的方式，某些信仰已難以維持，但是原住民各族依然擁有各類性質不同的儀式實踐。目前廣爲人知的原住民族現地儀式有：布農族的打耳祭（4月），魯凱族的豐年祭（7月），屏東古樓排灣族的五年祭（10月），向天湖賽夏族的矮靈祭（11月，兩年一次），南投邵族祖靈籃祭，阿里山鄒族的戰祭（8月或2月）與收穫祭（7月至8月），阿美族海祭（5月）與豐年祭（7月），臺東市卑南族南王部落祭祖儀式（7月）及大獵祭（12月），臺東達仁鄉土坂村排灣族的五年祭（10月），臺東縣蘭嶼鄉達悟族的飛魚季儀式（4月起）、不定期大船落成禮、不定期工作屋落成儀式等。

這些儀式更與表演體系、外來政治力量與族群意識相結合，而產生大型的文化展演活動；例如：花蓮市阿美族聯合豐年祭（8月），苗栗泰安鄉泰雅族聯合豐年祭（11月），臺東縣延平鄉布農族全鄉五村聯

合（5月），臺東縣海端鄉布農族六部落傳統民俗活動（4月）便是。此外，泰雅族的祖靈祭也有復振的跡象（如苗栗縣泰安鄉的象鼻部落）。除了十六個族群之外，被視爲已漢化、族群式微的平埔族（例如臺南的西拉雅族）的儀式，配合著族群意識、重構歷史、社會認同的追尋，也在近年增加許多文化形式重建活動。

器物與藝術的邊界移動

原住民族的日用器物與標誌物所具有的象徵性有關。各類器物都是承載、包覆、容納的各種「容器」，擁有不同的力量或精靈。達悟人生活在蘭嶼島上，是一個自給自足的家庭手工藝社會，一切基本器用、衣服及著名的拼板雕舟，都是靠自己的技術、使用父系氏族擁有地上所提供的原料製造。能表現其藝術成就的木刻，大部份位於家屋的屋柱，拼板船的舷板、舳艫。主要文樣為鋸齒文、曲折文、菱形連續文、同心圓文、人像文。這些文樣不但可以表現不同的親屬關係，也有用來記錄其神話傳說的功能。達悟人著無袖胴衣（對襟短背心），用棕櫚製布。儀式活動時，戴藤帽或戴銀盔、木盔，佩藤甲冑。陶土用來製作各式各樣的陶器和土偶，陶器製作用來作為日常器用，陶偶則以日常生活的場景為對象。

由於不同的性別與年齡在食用魚類有嚴格的分別，達悟人運用木料發展出多種煮食與盛食不同魚類的器具，供老人、年輕人、男人、女人使用。這些器具上沒有象徵紋飾，而以形式來做為使用上及內在的自我分類。因此這些日用器具上所呈現出來的樸稚的美感，架設在實用功能之上，體現了集體知識，更與思考人際之間的（社會分類）關係勾連在一起。

泰雅男人為著名的獵者，女人則善於織衣。男子因獵首與女子因精織而有文面（*patsan*）資格，男子刺上顎及下顎，女子兼刺雙頰。文面在表層功能上被視為美感的追求，實際上則隱隱涉及表彰與部落生存及日常生活相關的個人能力。文身與文面是個人裝飾的重要方式。刺文往往作為成年的象徵，可以得到社會的認可、獲得成年人的待遇、可以結婚。大洋洲的南島語族如玻里尼西亞人也認為刺文能夠保護自己的身體，預防疾病與惡靈的入侵。不只如此，文面是一種名譽的標記，只有對社會有貢獻的人，才得以在特定的部位

日用器物，排灣陶盤，撒古流‧巴瓦瓦隆作品，1988。

陶偶，達悟族。（國立臺灣史前文化博物館／提供）

施紋，或刺上具有特別意義的圖案。男子日常穿著無袖胴衣，這種衣服的形式長者及膝，以兩幅布相拼縫，留對開前襟，固定紐帶兩條結於胸際，或者橫纏布為腰裙，胸前斜掛方布為胸衣，戴半球形皮帽或藤帽，長方布披圍。泰雅人運用水平背帶機織布，多以苧麻為材料，紅、黑、藍是泰雅人最常使用的顏色。出現在服飾上的主要夾織文樣為：條文、曲折文、方格文、三角形文和菱形文。泰雅人的珠工技藝頗為高超，以製作珍貴的、甚至被作為通貨的貝珠長衣著稱。

泰雅鄰居賽夏族之工藝技術，大體與泰雅族相似，都以剖木、削竹、編藤竹以為器用，以紡織苧麻為衣料，亦有類似於泰雅人的文面為毀飾。日常著胴衣、背衣，但沒有披圍。這兩個族群都沒有發展出製陶工藝，因此在文化上被視為「先陶」族群。

布農族有拔齒毀飾習俗，人們以缺兩邊犬齒為美，並作為部族判別的特徵。事實上，缺齒毀飾更有象徵的涵義，在開始負擔部落義務之前的拔齒儀式，表示由「生物人」到「社會人」的跨越，更是進入「人（ *bunun* ）」的世界的具體象徵。山居的布農人精於狩獵，男人常見以鹿皮、山羊皮製之皮衣、皮背心、皮披肩，並佩有方形胸袋、遮陰袋。目前紡織工藝衰頹現象極為顯著，但傳統的布農人善編籃。傳統的布農社會中，製陶是專屬於男子的工作，陶器的紋飾以布紋、網紋與篦紋為主，製陶工藝雖失傳，目前則有復振的跡象。布農鄰居鄒族，亦以鞣皮工藝著稱，男人用鹿皮、山羊皮製作皮帽、皮套袖、皮套褲、皮履，亦常見佩帶方形胸袋、遮陰袋。

阿里山鄒族男子盛裝為對襟長袖外衣（黑色棉布為面，紅布為裏）、皮帽、皮履，並著束腹帶。日常的器用以木、竹、藤等材料製成。鄒男子以藤竹等材料製成的編籃，技藝高超。過去亦有榨植物油的技術。傳統的紡織工藝則以織成寬尺餘的苧麻布著稱，和昔日製陶是婦

女的工作一樣，二者目前都已消失。過去製陶是女性巫師的工作。

東部族群中的阿美族婦女，熟練的以鵝卵石、竹片、木板爲工具來製作日用與儀式用陶器（dewas）。靠海岸生活的阿美族，亦有製鹽工藝。木工（刳木器、砍削木器）、竹工（竹筒器、複合竹管器、利用竹壁之工具、利用竹竿製成之器物）、編籃工、紡織、月桃葉織蓆、結網等工藝，俱見巧思。阿美族慶祝豐收儀式（ilisin）的歌舞，結合特有的年齡階級活動，爲其最著名的藝術成就。在整個儀式活動與年齡階級組織動員的過程中，服飾被用來精巧的指示、再現不同身份與社會地位，特別是大頭目的長袍包覆全身，服飾的轉換，也代表個人整個權利義務的轉換。

卑南族我們可以看到精巧的刺繡、挑繡成品，此外卑南人尙有木雕，編籃（方格紋、人字編、六角編、柴扉編）與織蓆等工藝。由於魯凱族社會的階層性、財富的累積、分工的專門化，藝術被貴族用來加強集體意識、鞏固其特權，使得魯凱族的工藝，尤其是雕刻，有其特殊的成就，其中最具代表性的作品，便是臺東大南會所中高達六公尺的祖靈雕像。除了各種雕像之外，男子會所中亦有大洋洲風味的人形裝飾警鈴。協助提振精神的束腹帶以藤皮編成。

位於臺灣南部的族群如排灣族、魯凱族的工藝與藝術成就非常可觀，他們也都是嚴格的階層社會。這些社會中從事藝術的工作者，已出現初步專業化分工的現象，造形藝術與融合超自然想像的藝術創作發展的基礎條件，便是其獨特的貴族階級制度。排灣與魯凱的貴族們不只擁有經濟特權，華麗服飾、屋楣柱樑和紋飾的陶罐、雕刻精美的器物之藝術特權也是貴族階層所擁有。整個工藝與藝術的表現，明顯的合理化且穩固了階級社會的存在。

魯凱族和排灣族的工藝在財富、貴族制度和神話傳說的基礎上，展

卑南族火藥筒。(國立臺灣史前文化博物館／提供)

排灣族木梳。(國立臺灣史前文化博物館／提供)

現極其豐饒的創造力。例如頭目階級的家屋桁柱、壁板和木製器物，大都施刻文樣。根據陳奇祿的研究，最常見的文樣是人像文、人頭文、蛇形文和鹿形文，對稱的幾何形文多用作邊飾，可能由人頭文和蛇形文抽象化演變而成。木雕的器物通常為雕壺、火藥筒、木盾、佩刀、手杖、占卜箱、針線板、煙斗、木桶、匙、連杯、木臼、木杵、木枕、木梳等種類繁多。木雕人像頗為式樣化：圓頭、長鼻、小眼、細口，兩手舉於胸前或在肩側，雙腳直立或略彎，足尖多指向兩側，性別特徵明顯。這些式樣化之人像多被視為祖靈像，並且都為貴族所專擅。一般認為器物上文飾母題之一的「人頭文」可能代表祖靈，也可能與獵頭的行為有關。織繡技法除見之於他族的夾織外，亦有貼飾、綴珠、刺繡等，表現出極為繁複的裝飾觀念。刺繡的方法包括：十字繡、直線繡、緞面繡、鎖鍊繡。排灣族五彩斑斕的琉璃珠、青銅刀柄與古陶壺並稱「三寶」，器物被賦予貴族家系的起源神話，是部落神聖力量的基地。由於板岩材料的限制，石雕線條與層次深淺，表現出與木雕不同的美感。

註

1　行政院原住民族委員會，https://www.cip.gov.tw/zh-tw/tribe/grid-list/index.html?cumid=8F19BF08AE220D65，瀏覽日期：20220801

2　本章資料參見：王嵩山。2001.《臺灣原住民的社會與文化》。臺北：聯經。亦參見Chen, Chih-lu. 1968. *Material Culture of the Formosan Aborigines.* Taipei: The Taiwan Museum Press.

3　參見：陳玉苹，Vol. 52，社會創新‧行動中，〈傳統作物的記憶與在地照顧：尖石田埔部落小米方舟紀實〉，新作坊 https://www.hisp.ntu.edu.tw/news/epapers/62/articles/225科技部人文創新與社會實踐計畫。

4　黃應貴。2006.《布農族》。臺北市：三民書局。

5　Godelier, M. 2011/2007.《人類社會的根基：人類學的重構》。頁：190。

造型與視覺藝術

03

陶藝

臺灣原住民族喜歡在日用生活器物上雕刻，除了美學意涵之外，更傳達了神話傳說、人與事物起源、歷史事件、祖靈意象、系譜連結、空間組織、自然與宇宙觀的知識等文化記憶。

臺灣原住民族，除泰雅族（與賽德克族、太魯閣族）和賽夏族外，均擁有製作陶器的技術。目前原住民族陶藝的發展除了與日常生活的需要、儀式用途相結合，也開始出現原創性的作品。比方說，除了阿里山鄒族之外，原住民的陶器工藝不但流傳下來，甚至於排灣人撒古流・巴瓦瓦隆、伊誕・巴瓦瓦隆、Masegeseg Zingerur（雷斌）、阿美人拉黑子・達立夫、布農人李文廣（海舒兒）等，都在不同部落發展出具有族群特色的陶藝。

阿美族是臺灣原住民當中擁有製陶傳統的族群。傳統製陶是婦女的工作，她們在部落附近蒐集黏土，去除石粒雜質，加水攪和，以木杵仔細槌打，用石頭和木片捏製成瓶子、壺或杯子等器型。接著直接放在地上，覆蓋稻草，起火燒成陶器。陶製品平常用來盛水或煮食，偶爾也用來與不製陶的部落交易物品。人類學家陳奇祿曾詳細記載花蓮豐濱貓公社阿美人的製陶技藝。

貓公社阿美族稱一般的陶器為 *kuren*，製陶稱 *misakuren*。阿美人擁有各種用途的陶器，貓公社常見的陶器有飯鍋（*pitu'aj*），陶甌（*tatonan*），有蓋鍋（*kabo'aj*），水壺（*'atomo'*）和祭器（*dewas*）等。製陶的第一步驟是採泥，泥土稱 *data?*，呈灰黑色，由於貓公社的陶工不調捏陶土，所以泥土以略含沙粒者為佳，可以免於燒製時龜裂。採泥以後，便進行搗泥（*mitevak*，把泥放置在大型竹簍中，用舂穀的木杵搗之）。製作十餘個陶壺所需的泥土，搗泥時間約20分鐘。泥搗好後，通常要揀去泥中所含較粗的砂礫，稱為

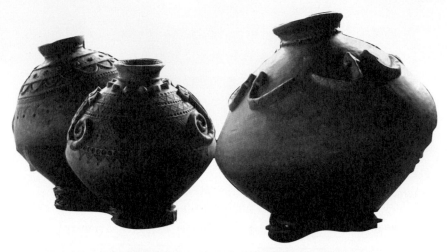

陶壺，排灣族，撒古流・巴瓦瓦隆作品。

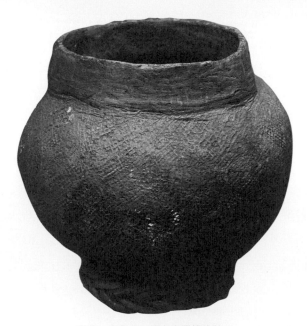

陶罐，布農族，國立臺灣博物館。

mipilih，沙礫揀淨後即可供製作陶器之用。製作陶器時，婦人們蹲踞在盛泥的竹籩旁，把所需用泥取至身旁，先略爲捏勻（*minih*），隨即開始塑型（*palelun*）。貓公阿美的製陶法爲「塑捏法」，再以墊拍修整。墊石乃自河床選用直徑約7公分的鵝卵石爲之，稱*arimoleh*，拍板作槳形，通常長25至30公分，寬5至8公分，厚1至3公分，稱*sateteh*，墊拍的動作稱*mibuso*。陶器的塑捏在製陶墊座上進行之，墊座稱*lagah*，也是陶製品。製作無底附圈足淺豆形器，其大小通常口徑26至28公分，底徑12.5至13.5公分，高9至10公分，陶坯拍成後，用手濡水，把器面撫勻，稱*milanol*。亦可加捏上其他附屬部分，如甕、壺的耳部，或祭器（*dewas*）的飾條等等，製坯即告完成。一個陶壺的製作，熟練的陶工，需約一小時，陶甑約需時兩倍。陶坯放在室內陰乾，通常爲四、五天，乾後即可燒陶。燒陶稱*milboh*，在溪埔或空曠地舉行。採集乾柴或茅枝，疊架成堆，陶坯放置堆上，其上又蓋覆以柴枝乾草，然後再蓋覆以穀殼，即可點火。製陶者在點火之前，先環著柴堆用手作勢，狀如趕出惡魔，同時口中念念有詞，如此二次，即行點火。火燃點後，再同樣做了一次。這種動作是祈使燒成的陶器不會龜裂，以免前功盡棄。此外爲了免於龜裂，製陶者在製作期間應嚴守不得與丈夫同床的禁忌。[1]

陶藝是當代原住民藝術重要面向，是年輕原住民創作的重要媒材。除了排灣人稱陶器爲寶物（*dredretan*），撒古流以「祖靈的居所」爲思維的創作品，[2] 影像工作者馬躍·比吼曾生動描述近年來頗受注目的阿美族雕刻家拉黑子·達立夫的陶藝創作。[3]

拉黑子·達立夫曾經不斷在部落附近撿拾埋在土裡的阿美族祖先留下的「古物」。他默默的撿拾了十年，從沒有撿到過完整的陶器，只有許多陶壺、陶罐的碎片。1999年6月，他在自己的田地裡發現了兩個非常完整的陶器，那是部落祭司祭拜祖先時用的神器：祭

祭壺 devas，阿美族。　　　　陶甕，阿美族。（國立臺灣史前文化博物館／提供）

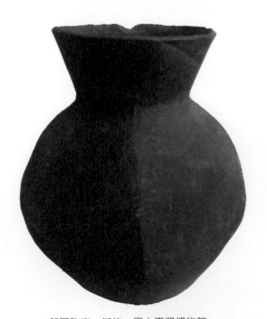

祭司陶壺，鄒族，國立臺灣博物館。

布農族八部合音土偶，李文廣（海舒兒）。

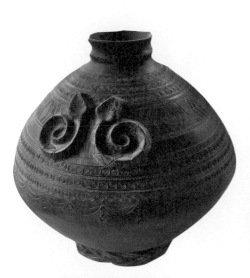

陶壺，排灣族，雷斌作品。

陶壺製作記錄，雷斌。

杯（*dewas*），這兩個祭杯不但完整，還是用很薄的深紅色陶製成。
拉黑子・達立夫心裡非常震撼，因為部落裡的祭杯已經失傳多年，
連96歲的老頭目勒加馬庫，都來不及搶救任何一個祭杯。珍貴的祭
杯出現在拉黑子・達立夫的田裡，被認為隱含祖靈的召喚，而這正
是他十年來蒐集古陶所追求的目標：希望更接近祖靈，感受祖靈賜
與的力量。拉黑子・達立夫嘗試用阿美族的傳統方式製作陶器，他
開始在部落附近採集黏土，於2000年夏天，拓印下100位部落的
族人的「腳印」，再用傳統方法燒成陶器，他將這個過程命名為「歸
零」，相信透過傳統的燒陶和出土的祭杯，以及祭拜祖靈的儀式，達
到與祖靈交會的境界。⁴

海美／沒館，拉黑子・達立夫。

拉黑子‧達立夫居住的港口部落（*Makudaai*）位在花蓮秀姑巒溪的出海口北岸，相傳是數千年前阿美族祖先登陸臺灣的地點。一百多年前這裡原本有個古老大部落，名叫 *Cepo*，部落族人因為反抗清朝統治而與清軍作戰，戰敗後絕大多數的男子都被屠殺，四散逃亡的婦孺們直到多年後才回到部落附近定居，並改名為 *Makudaai* 港口部落。但是部落的災難並沒有結束，1956 年，天主教到港口部落設立教堂，許多的族人都在這時改信了新的宗教，教會要求族人拋棄傳統信仰，所以當時族人停止了大部分傳統的祭儀，禁止占卜和祭祖靈，甚至毀棄了所有祭拜祖靈用的所有「神器」，傳統的阿美族的自然崇拜及祖靈信仰就這樣被外來信仰取代。當時港口部落的頭目勒加馬庫已經 96 歲了，只能讓每年夏天的豐年祭（*ilisin*）完整的保留，讓族人與祖靈可以持續溝通，不至於完全失去了聯繫。

港口部落是藝術家拉黑子‧達立夫生命的母體，重大的部落歷史事件深植在他的內心，因此將兒子命名為「者播」，藉以紀念百年前 *Cepo* 事件中族人的犧牲。多年來，獨立抵擋歷史洪流的頭目勒加馬庫更是拉黑子‧達立夫仰慕的對象，頭目勒加馬庫的腳步就是他追隨的方向，因此他拓印包括頭目勒加馬庫在內的一百位族人的「腳印」，留下這一代族人「真實生活的足跡」。透過拉黑子‧達立夫的藝術創作過程，不但呈現了港口部落阿美族千年「歷史縱深」，也細膩的描繪部落領導人勒加馬庫頭目多年來力挽狂瀾的身影。

拉黑子‧達立夫將這個透過泥土與祖靈交會的過程，命名為「歸零」。最後是將一百對陶腳印、許多舊陶器碎片和兩座大型木雕混和，裝置成一座立體的圓形祭場，中間放置出土的祭杯，接著舉行「歸零」的儀式，邀請港口部落的頭目勒加馬庫來祝禱，祈求祖靈協助港口部落在千禧年（2000）重新出發。拉黑子‧達立夫本人也步行環繞這座由部落泥土打造，融合祖先與今人足跡的「歸零」祭場，並吟唱古謠，感受祖靈的召喚。

藝術的社會功能之一，便在於型塑族群認同。部落的族人不僅在過程中集體參與了「歸零」的創作，事實上也是作品的重要主角和元素。拉黑子·達立夫不僅將族人的腳印製成陶器，最後「歸零」的儀式也是透過部落的參與祈求與祖靈交會，祝禱的內容則是爲整個部落的未來祈福。港口部落族人在作品創作和儀式中集體參與的過程，透過族人們夾雜汗水的腳印，展現部落根源於過去的生命力。

正如撒古流告訴我們的，排灣族人傳說部落有三種「聖物」：
dredretan（古陶壺）、*ragam*（青銅刀）和 *qata*（琉璃珠）。這三種聖物與部落的存在有關，因此不僅有不同的名稱，且有性別之分，被典藏在部落的創始家屋的神聖空間。

部落的古陶壺大都由部落的 *mazzazangiljan*（太陽氏族）保管，特別是部落中掌握權力的 *mazzazangiljan vusam*（太陽氏族種子）之家珍藏的古陶壺最多。古陶壺的良窳、存毀與部落興衰密切相關。古陶壺不僅是部落家氏繁衍的保證，也是精神與力量的象徵。[5]1980年代排灣人 umass zingrur 巫瑪斯·金路兒（雷賜）成功研發陶壺製作方式，撒古流成爲第一代陶壺學徒。

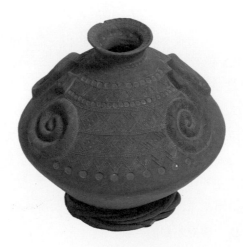

陶壺，排灣族。（國立臺灣史前文化博物館／提供）

琉璃珠

璀璨的琉璃珠是排灣人重要的文化遺產。然而，過去沒有人會製作琉璃珠，至少在日治時期至光復初期，都不曾有人製作排灣族琉璃珠。根據人類學家許美智的研究，古琉璃珠的來源有以下幾種說法：

一、排灣族人珍藏的古琉璃珠，是在未到臺灣之前的祖先們所傳承的，這些來臺之前即相傳的琉璃珠，被認為比來到臺灣後才傳進的新琉璃珠珍貴、價值高。

二、根據陳奇祿先生對琉璃珠進行成份分析的結果指出，排灣族人所持有的這些琉璃珠含鉛率高，但沒有鋇的成分，因此應來自於東南亞。這些珠子應是排灣族的遷臺祖先帶入臺灣的，而這些琉璃珠只在排灣族內流傳，應是因為排灣族人把它們當作「傳家寶」之故。因此，琉璃珠的流傳地區，可能只在排灣族的通婚範圍內流通。另外琉璃珠的存在，也可以進一步反過來證明排灣族人的遷臺時間，因為排灣族人擁有許多臺灣其他族群所沒有的東南亞型琉璃珠，所以排灣族移入臺灣的年代，應不會早於西元初期琉璃珠尚未在東南亞大量分佈的年代。

三、另外一種說法，琉璃珠是由歐洲傳來的。主張此種說法的證據，是南洋和歐洲自古以來就有交通路線，當時從南洋將香料運往歐洲，向歐洲人換取土著們認為最有價值的琉璃珠。有些學者發現，婆羅州北部的土著擁有與排灣族極為相似的琉璃珠。因此有學者推測，排灣族可能就是婆羅州的土著，在13至15世紀之間，帶著他們的琉璃珠，渡海來臺的族群後裔。

四、排灣族琉璃珠的來源之一可能是來自荷蘭。曾有學者從排灣族耆老的訪談中得知，琉璃珠是從排灣人所謂的 Balaca 人得來的，

而Balaca稱呼的正是17世紀佔據臺灣的荷蘭人。且在荷蘭的報告中，也得知荷蘭當初與臺灣土著族的交易之中，曾包含琉璃珠在內。

五、排灣族也可能是從漢人手中交易而取得琉璃珠，不過這種說法所指稱的琉璃珠已經是比較晚近的珠子。

透過以上諸種說法，我們可以拼出一個大致的輪廓。排灣族人遷臺之前就擁有了古琉璃珠，後來隨著族群遷移而進入臺灣。排灣族可能是由南洋遷移入臺，而這些珠子極可能是透過南洋和歐洲交易，而流傳到南洋，再隨著族群遷移而進入臺灣。雖然排灣族人抵臺後，也先後從異族處得到琉璃珠。但這些後來的琉璃珠不僅數量不多，而且在樣式、色澤、質地等各方面，都無法和遷臺前的古琉璃珠相提並論。

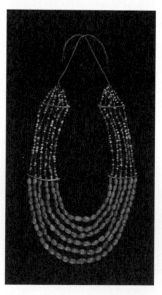

達悟族瑪瑙珠項飾。（國立臺灣史前文化博物館／提供）

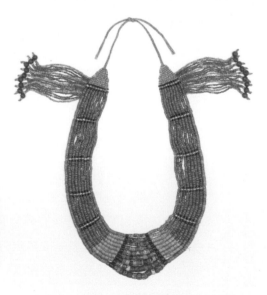

琉璃珠頸飾，排灣族。（國立臺灣史前文化博物館／提供）

在階層化的排灣社會中，琉璃珠串代表貴族特殊身分與高階的地位。古琉璃珠為貴族家系既是不可或缺的傳家寶，也是貴族階層婚禮重要的交換寶物。排灣人根據不同的色彩與文樣給予命名，琉璃珠的涵義與排灣族的自然與宇宙觀的知識、社群聯結、狩獵與耕作生產、婚姻交換有關。比方說：宇宙之珠、土地之珠、結盟之珠、和平之珠、孔雀之珠、眼睛之珠、太陽的眼淚、高貴漂亮之珠、五穀之珠、豐碩之珠、勇士之珠、敏捷之珠、雄鷹之珠、占卜之珠、避邪之珠、祈福之珠。琉璃珠因此擁有保護、賜福、降禍、懲罰的力量。各型琉璃珠依據其價值，按照特定的串組次序與位置，可以組合成頸飾和胸飾。排灣人的衣飾上，也可以看見採用小型的單色珠子，縫繡出傳統圖案與代表祖靈的人像。[6]

在古琉璃珠的基礎上，1970 年代排灣人 umass zingerur（雷賜）開始研發琉璃珠，分別授徒。雷賜以氧氣和煤氣作為燃料燒融水晶玻璃棒，透過管路、燒融玻璃、沾於耐熱棒上，並於磨石上滾動成形。再以花紋玻璃絲，在成形的玻璃珠上彩繪，冷卻後將成品剝下。目前屏東製珠的主要場所，是施秀菊主持的蜻蜓雅築工作室，許多精心之作，已入藏國立臺灣博物館。

木石雕刻 [7]

臺灣原住民族喜歡在日用生活器物予以雕刻，除了美觀外，更傳達了文化意涵，是集體記憶再現的方式之一。例如排灣族和魯凱族的頭目，通常將刻有人頭或百步蛇或鹿等獵物的圖案的雕刻品，橫掛屋簷下以彰顯頭目身份，也會在屋內豎立雕刻著祖靈像的大型柱雕。

東部阿美住屋的木柱和橫樑上，也常發現刻有許多簡單的紋飾。木雕不僅是阿美人用以記載英勇事蹟的方式之一，甚至是男女表達情愛的一種方法。2005年，花蓮太巴塱部落祭師們前往中央研究院民族學研究所博物館，將居住在木柱中的「祖靈」迎回部落，但1960年代即移入民族學研究所博物館蒐藏庫的雕刻木柱，則仍由中研院保存。太巴塱部落於2007年完成祖祠重建，祖祠中採取線性排列的木柱依照原有的圖案重新雕刻，這些雕繪重現太巴塱阿美人的歷史與祖靈記憶，花蓮縣政府公告為「文化景觀」。近年來有許多阿美族的年輕人投入雕刻創作，配合著如花蓮太巴塱社區發展協會的推動，使阿美族的木雕藝術更增添活力。

卑南族的雕刻品大多表現在猴祭時使用的竹桿、竹水筒上。泰雅族以前曾將雕刻普遍應用在男人的竹製耳飾。蘭嶼達悟族的雕刻，主要著力在他們最重視的大船和住屋之上，因此在製作拼板舟或房屋時，達悟族男子總是竭盡所能的雕上細緻、整齊的花紋。

木雕材料的選擇視成品的功能而定。一般而言，排灣族家屋上的木雕或木桶、木臼、座椅等大型器物，多選用堅固耐用、不易腐壞的茄苳、臺灣欅木、二葉松、樟木、烏心石等為材料。小型物品如木匙、煙斗、木梳，則多用月橘之類，質地軟、光潔細緻、較易修整雕刻的材料。過去傳統排灣族木匙最早都是用月橘或是大葉黃楊的木材，柄部加以紋飾，勺部則留白，木質髮梳則多在握柄上施以人

頭紋。此外，佩刀的雕把與刀鞘慣常也加紋飾。排灣族與魯凱族雕刻紋飾，中最常見的圖案是人頭紋、蛇紋或二者的組合，以及圖案變形而成的幾何文。

在排灣族社會中，雕刻師多是男性，而且多具有貴族身份，雖也有平民，但數量不多。在以往的排灣族中並無專業的雕刻師，雕刻工作只是為滿足社會的需要，因為裝飾或美化家屋都是貴族階級的特權，因此平民的雕刻師只能為貴族服務，不能使用在自己的家屋。

排灣族是臺灣諸族中以貴族領導的族群，貴族家屋的雕飾就是社會地位與權力的表徵。舉凡立柱、簷下橫木、檻楣、門板等都裝飾了式樣化的圖案，例如：在版雕上淺浮雕的排灣族正面祖先立像，通常是左右對稱、雙腳直立、雙手舉在胸前，整幅作品往往搭配百步蛇圖樣，或幾何形狀的紋飾。

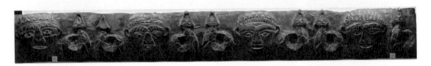

人面雕刻紋門楣，排灣族，屏東縣來義鄉來義村。

雖然現在部落貴族在經濟與社會地位上不再享有過去的優勢，但百步蛇或祖靈勇士的意象仍是部落共同的圖像語言，口傳文學與音樂常因老人凋零或無法記錄而失傳，因此視覺的作品反而成為承續傳統的一種方式。排灣與魯凱係以家屋為中心的社會（house society），住屋的裝飾非常發達。家屋的雕飾可以分為立柱雕飾、簷桁雕飾、橫樑雕飾、檻楣雕飾及門板、獨石等。其中排灣族的立柱雕刻主題都是祖靈像，最高者可達三公尺、寬四十公分，表現手法多為左右對稱的正面像。大致上是雙手舉於胸前，兩足直立，腕

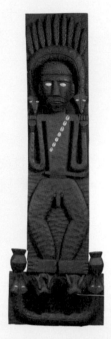

祖靈立柱，魯凱族。（國立臺灣史前文
化博物館／提供）

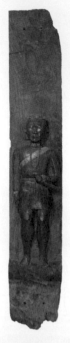

祖靈雕刻壁板，排灣族。（國立臺灣史
前文化博物館／提供）

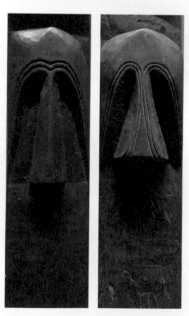

祖靈木雕板，排灣族，臺東縣太麻里
鄉，國立臺灣博物館。

排灣祖靈木雕板。（國立臺灣史前文化
博物館／提供）

臂有重疊鐲釧紋，腰有束帶，或作三角紋，或作圓紋。頭頂或刻獸角，或百步蛇一雙，或為蜷蛇一條，男女生殖器亦甚明顯。雙眼之中或嵌磁片，臍部或鑲磁紐。

壁板與立柱最顯著的不同，就是壁板雕刻的雕面較大，雕度也較淺，紋樣也較寫真。立柱雕飾象徵著大頭目或小頭目的權勢大小，有精簡各異的雕飾。石壁雕刻大都為淺雕的陰紋形式，人物的頭顱多成橢圓形、蜂腰、闊肩，兩手或高舉，或置於胸前。壁板雕刻的人物造形與石壁相似。

排灣族以簷桁、橫樑以及檻楣雕刻最令人注目。在數量上，簷桁雕刻亦比其他立柱、壁板、石壁的雕刻為多。簷桁、橫樑的雕刻，由於雕刻面積狹長，因此其圖紋多作單行重複排列，主要圖紋多為人頭紋、蛇紋、鹿紋、豬紋及幾何紋。簷桁的顏色，有以石灰及煙黑塗彩，或以紅黑兩色施彩，顏色強烈而美觀。

石材的使用是排灣族工藝的主要特色之一。特別是板岩，不僅是主要的建材，更是石雕的材料。大型石板的獲取，受限於傳統工具與技術，無法直接由山壁上取下，必須將獨立的大石塊，逐次片解而得。獨立的大石塊並非隨處可得，通常在大雨過後，暴漲的河水強力沖刷山壁，使山壁塊狀崩落。這些大型石塊在打剝後，就可作為建築和雕刻用的石板。因此，族人在夏季大雨過後數天，會抽空至採石場蒐集新近崩落下來的石材。打剝石板遂成為一種季節性的活動。

打剝石板是艱難的工作，通常無法由個人獨立進行，如果急需石板，可以付酬方式請人幫忙，否則邀親朋數人一同前往，所得之石板均分。以三人一組為例，來到石材前，先觀察岩石中同一層紋路上，造成同一平面的裂痕，以工具橇動，使裂痕加深加長，至三邊裂痕相接，即得一平整的石板面。上下兩面皆略加整修，即得一

厚片石板，這是第一步工作。為避免石板太薄而在打剝的過程中破裂，因此第一步打製的厚石板厚度為20至40公分。得到初步的厚石板後，再依照前述方法從中對分，使成兩片等厚的石板。如此重覆從中對分石板，使每次獲得的石板厚度漸次縮小，直到理想的厚度為止再進行邊緣修整的工作，便成為方整的石板。

造舟

縱橫在大洋之上的南島語族，依靠精確的海洋知識與高超的造船工藝。居住在蘭嶼島上的達悟族是標準的捕魚民族，魚類是他們攝取蛋白質的主要來源，漁船和有關捕魚的儀式具有相當的重要性。飛魚儀式複合整體、漁船的建造、漁船的下水禮、小米儀式、家屋與工作屋落成禮等，都被視爲重大的事情來面對。拼板舟的建造是達悟人非常重要的工藝技術，其漁船裝飾是主要的美學表現，拼板雕舟成爲達悟文化的基地、象徵族群的標誌物。近年來，新的達悟造舟已成爲博物館競相蒐藏的對象，作爲族群標誌物的拼板舟的再現新模式（例如博物館「蒐藏與展示物」與「繼續划」的航行計畫），更產生新的社會關係。

飛魚季是達悟年曆中最重要的季節，獨特的自然知識創造海陸一體的文化景觀。飛魚季從每年三月一日的祈求豐魚祭 *amalais* 開始，每天進行夜間捕漁，一直到七月一日飛魚終止祭 *mapasamuran so piavunan* 爲止。造船、雕舟的行動，大約在飛魚收藏饋贈節的飛魚終止祭以後。此時，他們開始建屋、造船，延續至九月中旬，舉行雕舟竣工禮。造船、雕舟的工作，由漁團組員共同合作，造船的工作非常浩繁，且需要木工的技術，在較年長的船長（亦即舵手）的指揮下工作。一艘漁船的建造，爲了配合各部份機能，他們縝密的選擇不同的木材來施工，並舉行相關的儀式。由於達悟族的漁船，是將厚板剜造成適合的曲度以後，數塊板條互相拼接而成，因此被稱爲「拼板船」。[8]

一般而言，達悟漁船有兩種：一種稱爲 *tatara* 指的是三人以下所乘用的小船，包括：一人乘用的 *pikatanian*，二人乘用的 *pikavagan*，三人乘用的 *pinununuan*，這是屬於各家族所有的。另一種漁船 *tsinulikulan* 指的是六個人以上乘用的大船，包括：六人乘用的

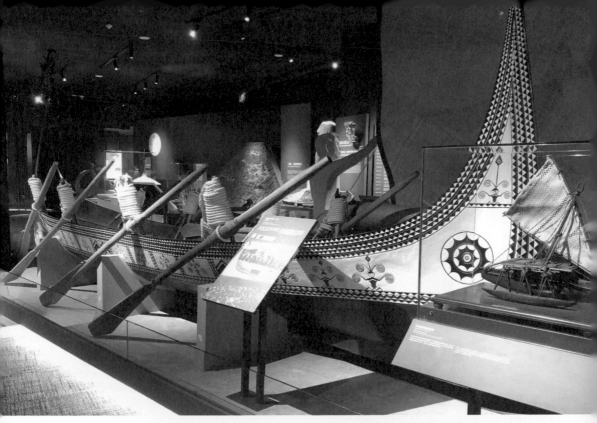

美麗的達悟族拼板舟，史前館南島常設展廳。（國立臺灣史前文化博物館／提供）

atro，八人乘用的apat，十人乘用的lima。大船是爲期兩、三個月的飛魚汛期中，漁團組集體出海捕魚的工具。早期蘭嶼的六個村落，各有大型漁船五艘到十艘。

拼板舟製作過程，突顯出達悟人對於自然資源的細膩而深入的分類與認知，精巧非凡的手工技藝，也展現達悟人透過儀式賦予漁船獨特的生命力。

拼板舟不論大小，造形相當一致，首尾的分別並不顯著，昂起的兩端向上翹起。十人的大船（tsinulikulan）一般長度約在750公分左右，最寬度145公分，首高220公分；小船（tatara）的首高約155公分，寬約90公分，長約430公分。

一艘拼板船的製作，達悟人謹慎的選擇適合的木材來施工，使用約12種木材，依其性質不同而用在船體各部位。例如：pagoum（Pometia pinnata）製造船底龍骨，anogo（Ficus cumingi）造船上邊板，chipogo（Astronia Comingiana）造船首龍骨，nato（Palaguium formosanum）造船底拼板（大葉山欖），chipago（Artocarpus cominius）造船底第二、三拼板，marachai（Chisocheton kanehirai）造船壁第四拼板（大葉樹葉），itap（neonanclea reticulata）造船邊最上拼板中央部，pagoum（Michelia compressa）造船上邊板中央部，pasek（Morus acidosa）造船塞縫木棉（小葉桑），aroi（Aglaia elliplifolice）造船楫支木（蘭嶼月橘），貝木（Timonius arborens）做船桿，balok（Zanthoxylum integrifoliolum）塞船縫（蘭嶼木棉）。

整艘大船共需24塊板子，分別取材、刮削之後，再進行接合。拼板船接合的手續繁複而細密，每塊板條豎起當做船壁，橫向的結合利用階梯型的錯口連接，上下的關係則全部依賴木釘的栓入做為楔合，每條船需要木釘的數目約在三千枚以上。楔合後再用木棉和根

達悟族拼板舟展示。（國立臺灣史前文化博物館／提供）

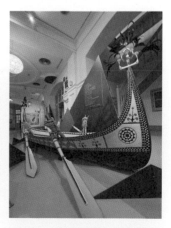

拼板舟，文學家夏曼‧藍波安作品。

漿加以填塞，以防漏隙。同時用紅土抹塗於船壁與海水的接觸面，填充木板表面的細微凹凸之處。

造好外形，便著手做船體內外側的裝飾雕刻工作，並且在船的內部加裝支骨，藉以加強船體結構。船首底艙設有船帆插座臺一個，預留帆孔、以便插入船竿 *pananarojan*，船尾預留一夜漁時所使用的火把插孔。船體兩邊內側上緣，設有船漿支架 *paganan* 插座，依漁船組組員人數而設立。這種支架是兩枝月橘木枝，其中一枝上端留有支叉、以粗麻繩纏捆，預留一吊環以便船漿穿掛之用。此種支架和坐板 *ririsunan* 由船員個自保管。在船尾的左外側，設有櫂架插座一副，以便插入櫂架 *panaka*，櫂架的形狀如上尖下圓的墜子。櫂 *avat* 即船漿，是掛於支架以划行用。另有方向舵 *savirak*，掛穿在 *panaka* 上，以控制船行的方向。

達悟族造船除船底龍骨 *rapam* 是以三塊木條組成外，計船壁共由24塊厚板組成，其組成方式依一定的程序。

黑、白、紅三種色彩的交互運用，構成達悟族船飾的強烈視覺感受。整個船體浮彫的凹下部份塗以白色的底，凸出的部份則漆以黑色，常形成帶狀線條。黑色與黑色之間施以紅色。黑色塗料取諸於油煙，白色是夜光貝燒成的石灰，而紅色是紅土 *burirao*（*Laterite*）製成。這三種塗料加水以後，用小木片或一種浮石磨成的小塊沾取後，仔細的加繪上去。不過近年來喜歡用購自臺灣本島的劣質油漆代替。

對達悟人而言，文樣具有文化上的意義，漁船刻紋 *vatevatek* 是象徵共有財的一種標記。一般而言有以下幾種基本花紋：*volavolao* 水波紋、*lanilanits* 犬牙紋、*usouso* 稜形紋、*anenepot* 邊線紋、*jawawalian* 交叉紋、*tautau* 人像紋、*kawakawan* 人字紋。*Tautau*

是由達悟族的傳說英雄 *magamaog* 衍化出來的意象。*magamaog* 教導達悟人工藝造船技術和農耕，給予他們生存的技巧，所以 *magamaog* 變成了一切祝福、豐收的象徵，是達悟族的文化英雄，因此 *tau tau* 也就成為達悟族使用符號的特徵。*tau tau* 意象為主要的裝飾符號，加上水波紋間隔的排列形成船壁的主要內容。

兩端翹起的船頭，其上各有一具船頭飾 *moron*。在漁船出海作業時即插於船的頭尾。*moron* 即以 *tau tau* 為主要裝飾，在冠飾和手部的尾端都加上長尾雞的羽毛。船頭、船尾左右兩側，都繪刻了圓形放射輻輪的標誌，達悟人把它解釋為「船之眼」。船如果沒有眼睛將無法船行，也就沒法引領至魚所在之處。在此標誌上亦有 *tau tau* 的造像相連接，接引和指示船之眼，航行至理想的漁區。水波紋、船眼和 *tau tau* 的人形像就是漁船主要紋飾，三種紋飾都以邊線紋分劃。

船體其餘部份分別以不同紋樣加以裝飾。在第三板條的中線以下，全漆以紅色。而船體的緣線則以犬牙紋或者稜形紋構成，這種紋飾的特徵是可以隨形而變，通常在弧度較大的緣線上使用犬牙紋，弧度小的部份飾以稜形紋，或者兩者交互排列。凸出部份漆以黑色，黑色與黑色之間的凹處則塗以紅色，通體以白色為底。其他在櫂架、槳、方向舵的紋飾也和緣線紋飾相同。只是在船板之內側，常有黑、白、紅相間的彩飾，或線雕、或只有刀斧的鑿痕充斥全體。

具有平權社會特徵的達悟人，在一艘船上分別的表現自己工藝的能力。結合藝術成就與社會組成概念的拼板雕舟，不但是重要的族群表徵，更成為達悟文化保存與維護的基地。不只如此，離開部落的造船行動，與「過去」、「達悟文化」都是緊密關聯的。對達悟人而言，曾經在臺中國立自然科學博物館橢圓形廣場製作的「標本」是「真實的」。因此整個造船工程，必須依循達悟文化的規矩，如採雞

血於船底龍骨儀式，指定船主創造新社會關係，並避免違反各項禁忌。拼板舟製作過程的博物館展示，不但突顯達悟人對於自然資源的細膩而深入的分類與認知、精巧非凡的手工技藝，更表達了達悟人如何通過儀式賦予船以獨特的生命力。透過船，朗島達悟人郭健平所領導的造船團隊，告訴我們獨特的文化編織人、他人、自然、超自然的關係，使人們有所不同。事實上，由於達悟文化規定一個漁船團體在一年中只能造一艘拼板舟（否則會有不幸產生），因此這群朗島的達悟人，回到蘭嶼之後，即使有機會，也不敢違犯禁忌而共同再造一艘船。雖然他們所建造的船擺在博物館內，且未行「下水禮」。

製作神聖的空間

　　干欄式的高基樁、高腳屋、高台式建築，是普遍見之於大洋洲與東南亞南島語族的工藝成就之一。目前臺灣原住民中的臺東卑南族與阿里山鄒族男子會所，都還保留這種建築傳統。干欄式的建築工藝製作，既表現文化中的思考方式，也象徵化獨特的社會意象，且物質化空間的組織形式與力量。

　　阿里山鄒語稱爲「庫巴（*kuba*）」的男子會所，矗立在主要聚落（大社 *hosa*）的「中央」，是一幢干欄式（高基樁）、無壁的建築。屋頂以杉木與竹編爲底、鋪覆五節芒與白茅，以直徑20公分左右的圓木爲柱，中間豎立兩根「中柱」、下設火塘（*bubuzu*），是會所最重要的空間。屋面爲長方形，縱深兩面爲出入口。如同所有傳統的家屋，會所的前門必須朝向好的、光明的、神聖的東方，以木梯上下。以

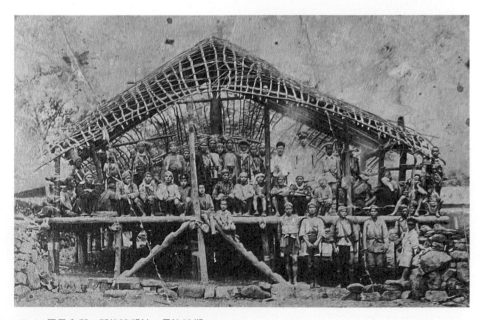

e'kubi 男子會所，鄒族達邦社，日治時期。

古會所的構件，鄒族，阿里山鄉達 鄒族男子會所重建豎立兩根中柱，阿里山鄉特富野社。
邦大社。

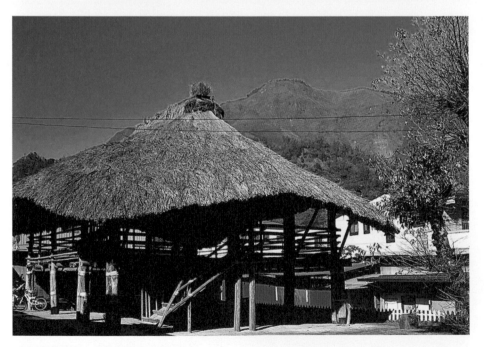

Kuba男子會所，嘉義縣阿里山鄉達邦村。

前會所正門的左側放置火具箱和盾牌，右側則懸掛敵首籠，其東北位的立柱，縛繫源自於舊會所的一段木枝（達邦社立於地上、特富野則置於地下），是會所內重要性僅次於火塘的神聖位置。

部落中的男子會所前廣場，植有被視爲神樹的赤榕（yono）一株、樹前有一個火塘，是廣場儀式活動的焦點。男子會所正門前的兩座土墩及屋脊上的東西兩側，各植上金草（fiteu）。舉行部落儀式時，鄒男子必須佩帶金草，重新種植部落內特定家族的長老採自深山的金草，並修剪赤榕，留下「主幹」與數支「分支」。

會所是男子的活動中心，是舉行大型的部落儀式（例如戰祭mayasvi）的主要場所，許多儀式歌曲只能在此吟唱。成年男子在此接受教育訓練、討論公共事務，有時甚至夜宿會所。會所被視爲女人不能觸摸、踏登之「禁忌」。中心聚落之外的週邊衛星聚落（或小社），雖然可擁有類似的建築húfū，作爲男子聚會的場所，卻不能稱爲kuba，而且也沒有舉行部落儀式的權力。男子會所不但對外作爲部落的象徵，對內也持續的物質化大社、中心部落較高的地位。

男子會所是鄒族社會生命所繫，是族人文化認同與祖先聯絡的情感來源。現代社會中，男子會所的建築、維護與保存，依然是全體族人極爲重視的大事。正因爲如此，即使是在國立自然科學博物館展示中進行男子會所的「造景」工程，來自阿里山鄉達邦社的部落首長汪傳發（Avai-e-Peongsi）頭目所領導的工作團隊，不但數度勘查空間配置，更謹慎的選擇一個「對的」行動時間。

他們於一個「新月」的開始，在部落內舉行小米收穫儀式（homey-aya）之後，結伴下山。7月26日到博物館舉行爲男子會所立柱、築屋的獻祭儀式，恭敬的通知大神、請神靈護祐。緊接著進行爲期三週的1950年代會所再現（representation of kuba）工程。

鄒族儀式中頭目冠皮帽後飾金草。

房屋的製作是自然與社會文化秩序的一部份，宗教儀式協助人們建構自然與社會文化的秩序，通過工藝形式的實際操作，社會文化觀念得以深深的鑲嵌至個人的行為，成為一種不加思索、應該遵循的慣習。鄒人認為步出部落、進入國家級的博物館，將「過去」的男子會所予以「原貌重建」，不僅要遵循祖先所立下的規矩，採用傳統建材（如黃藤、杉木、五節芒、白茅、竹子）、繼續沿用傳統工法，更應虔敬的與神靈溝通或舉行宗教儀式，藉以獲得來自超自然的力量，保證一個立基於社會文化的脈絡、真實的、具有生命力的會所的再現。男子會所的建構，不但體現了臺灣南島語族「干欄式房舍」的工藝成就，也彰顯了建築物所隱含的文化觀念與力量。面對會所，鄒人與其他的族群，都可以虔敬的想像過去，想像物體與人的關係，想像社會文化體系的深刻內涵。

阿里山鄒族社會由幾個具有階層關係的「起源」與「次生」、「中心」與「邊陲」、「主幹」與「分支」，形成一個「二元對立同心圓」的動態結構關係。這種特殊的文化觀聯結結構關係，具體的再現於下列幾個範疇：一個大社（中心聚落）／數個小社（衛星聚落）、一個大神／眾靈、一個男子會所／數個禁忌的家屋、一個主屋／數個工作小屋、一個頭目／數個長老。以一個中心、聯合了由這個中心分支出去的各部份，做為一個完整的主體，是鄒族社會最重要的組織原則。對中心的效忠與服從，強調共識式的溝通和協調方式，藉以達到社會整合的目的，更是鄒族人的基本文化價值。

庫巴（kuba）不但是鄒領地（hupa）與部落（hosa）的象徵，更是體現前述社會文化特色最重要的物質表徵之一，天神與戰神在儀式中來到會所。會所不但代表部落公領域、代表鄒（人）社會，也隱含影響人體健康、爭戰勝敗的超自然力，禁止女人觸摸、踏登，違反禁忌、擅入者，往往會招致不可測的不幸與疾病。2001年科博館重建的是達邦社的男子會所。不同於特富野大社的規定，達邦社允許

女人由後門（朝向西方的門）進入會所，但是活動範圍則限制在舖設黃藤的區域。

進入現代社會之後，位於阿里山鄉達邦村的兩座男子會所，雖然形式有些差異，並採用一些現代技術（例如增加斜撐以強化結構），而且每隔一段時間就會進行整修甚至重建的工作，卻都依舊昂然的標幟著傳統部落的範疇與界限，積極的垂護著鄒（人）的生命。鄒長者諄諄教誨年輕人，永遠不可放棄與祖先相聯繫的庫巴，矗立於現在的男子會所，既刻劃過去也指引未來。相對的，各個世系群所積極維護的、儲存神聖的小米種的「禁忌之屋（emo no pesia）」，則提點阿里山鄒人關懷合宜的家族內的關係，重視小米作物與女性的角色。戰爭的儀式（mayasvi）與小米的儀式，仍然分別在達邦社與特富野社戒慎的實踐著，定期的喚起獨特鄒（人）的生命特質、文化與社會記憶。

男子會所是阿里山鄒人的宇宙觀與社會的縮影，是獨一無二的社會文化資產（socio-cultural heritage）。不論是在高山部落、或在大都會、或在新建立的部落（如八八風災之後新建的番路鄉逐鹿社區），男子聚會場所持續建構及其相關儀式的進行，協助鄒人進行傳統社會結構與文化價值的保存和繁衍。事實上，這也提醒不同族群的人們，與過去緊密連結的文化事物具有無可取代的重要性。

梅花鹿雕像，鄒族新逐鹿部落入口意象，Yakumangana作品。

衣冠飾物

臺灣原住民各族群均持有水平式背帶織布機，織成各具族群特色的布料。原住民族衣服的形式，因族而異且更因村落而不同。大體而言，卑南、排灣、魯凱及布農的一小部份，因與漢人接觸較久，故受漢式之影響較深，這幾族間已出現剪裁式的衣服。傳統泰雅人的衣服，往往不經裁樣，僅截斷布幅，縫合而成，與南部諸族各異其趣。泰雅族又喜縫綴貝珠於其衣飾上，以供舉行宗教儀式時穿著，這種綴有貝珠的衣裙，在昔日且兼用作聘金或交易媒介。魯凱和排灣的貴族在其衣裙上多飾有綴飾、刺繡及珠工之裝飾文樣，花紋以人頭或蛇紋為主，對稱繡於兩側。

衣冠飾物藝術的表現實以精巧的手工藝為基礎，除了滿足日常生活中生理上的功能需要之外，更呈現出表達社會關係的象徵意義。人們藉由形式、色彩及各種裝飾，來表達種種關係和情感狀態。我們可舉賽夏、達悟、魯凱與泰雅為例。

男子無袖上衣，巴宰族。

賽夏族使用的織布工具爲水平背帶織布機，主要用具包括下列幾項。[9] 經卷：是側面呈三角形的長筒狀物，爲整塊木頭中間挖空，可以在暫停織布時，將其他織布工具和未完成的布品置入其中收藏，以免零散失落。布夾：由兩塊長方形木條組合而成，兩塊布夾的扣合面有凹凸的榫接處，以便夾緊經線或織好的布，使用時置於腹部，與身後的背帶綁在一起。打棒：打緊緯線的木棒，使用重而硬的木材來製作，兩端尖中間寬，似刀形，每次穿入一條緯線後，以打棒打緊使布更緊密。隔棒：用來區分經線的奇、偶線。固定棒、綜絖棒：雖然兩者作用不同，但使用時可以交互代替運用。固定棒置於經卷後方，主要將經線固定，使之不隨意移位，綜絖棒則配合所織花紋，使用不同數量以分出梭路。挑花棒：多用竹材一端削尖而成，主要使用於織花時挑起經線。梭子：用竹或木製作，爲一扁長的棒狀物，兩端有陷入的凹口，以便繞緯線於上，穿梭入經線內。背帶：是用粗麻線編成的長帶子，用以將布夾綁繫固定於腹間。

賽夏族的傳統工藝以織布與編籃最爲特殊。過去紡織進行的過程是：種麻、抽麻線、紡線、框線、漂白、染色、打蠟、整經、織布。隨著織法難易的不同和織花與否，賽夏的織布可以分爲以下幾種：稱爲 hinippalatan 的織布，以最簡單的平織方法，織出規則性十字形交叉的無紋飾布。hinihalos 織布，沒有夾織花紋，但以不同的挑線法穿梭經緯線製出有菱形浮紋的布。hinihoan 織布，是一種具有艷麗紋飾的布料，主要用來製成宗教儀式穿的服飾。

紋飾的織法利用提經挑花夾織的方式，以及賽夏族廣泛使用的浮織或雙層織法，搭配組合織出各種華美的紋樣。賽夏族傳統織紋圖案，常見的有菱形紋、卍字紋、○╳紋、線條紋等，主要都是由紅、黑、白三個顏色，交錯變化而成。圖案的個別元素與泰雅族的織布非常類似，如菱形紋、線條紋在二族織布中都經常出現，但賽夏族喜用的卍字紋，卻從未在泰雅族中見到過，反而是在平埔族的

織紋、刺繡中經常出現。賽夏族人將織紋圖案視為是代表個人及家族傳承的智慧與殊榮，每家有其各自熟練的圖紋織造技術。

在外來的綿紗線未輸入之前，蘭嶼達悟人採用蕁麻科的落尾麻、冠麻、異子麻及山苧麻的韌皮纖維，織成男性上著的短背心與下著的丁字帶，及女性下著的短裙與上身斜繫的方布。芭蕉科、馬尼拉麻的葉脈纖維，除可織成背心、嬰兒搖籃和船帆外，還用來編織網袋及結粗繩用以固定船舵和船漿等。取用的麻纖維，除瘤冠麻和馬尼拉麻是栽培者之外，其餘三種都是野生植物。瘤冠麻的纖維除用於織布外，主要的用途是結魚網。達悟族織布可同時表現多種的不同織紋，達悟人稱為17種織紋。其織紋、衣別則依年齡和性別及審美觀點而有別。夾織時各有其禁忌，至今族人猶遵行不改，例如稱為 singat、gazok 之織紋，相傳因早期有人織成衣物用後不久即死亡，後人因知此一禁忌，故不敢織。稱為 rakowawoko 的文飾，則因其織紋較為寬廣，都織在女性的方衣上。

魯凱族織法的變化不多，目前僅見兩種，以圖案精美的夾織為最大的特色。所謂「夾織」是指在織布時夾入色彩不同的色線，織出需要的圖案。夾織時多半使用三種以上的色線，傳統以搗碎的植物塊莖枝葉的汁液作為染料，常用的染料植物有薯榔、薑黃、印色花、九芎、鹽埔等幾種，染出褐、黃、紅、綠等顏色。

織物與社會文化體系之間的密切關係，可以泰雅為例。[10] 對泰雅婦女而言，紡織是一生重要的工作，很會織布的女人，將來會受人羨慕、很多人追求，所累積的布品也意味著日後的財富增加。泰雅族女性的性別認同與價值觀，是由織布世界建構而成的。做為織物的生產者，她們將材料轉換成可以顯現一個人外在與內在精神的鮮明符號。一個泰雅女人在織布方面的成就是藉自己的努力來達成的，正因為其社會地位並非藉由男人的社會地位而取得，是以其並不需

要被動依附男人而存在，這種情形使得織布的工作被類比於男人獵頭的活動。織布的能力為泰雅女人提供一個管道，使她們有機會同男人一樣，取得在世成就的表現，完成應盡的責任義務之後，能被祖靈 rutuh 接納，到另一個世界享受美好幸福的生活。由此可見，織布對一個泰雅女人生命意義的重要性，這也是目前織布工藝傳統之所以在泰雅社會如此興盛而成為其文化特色之一的原因。

傳統織品在泰雅人的生活中扮演著不可或缺的角色。如其服飾中有一種稱為 tojah 披巾的型制，在日常生活上的用途很廣泛，男子去山裡打獵時，披起來就可以禦寒。另外還有一種 pala，指較大塊的布，用途也很多，如可作為床單墊被，或可用來包裹嬰兒或當作尿布，婦女去田裡工作，就可以拿來當作簡易吊床或背巾。過去泰雅人死後，會由其親人換上生前的盛裝，再用 pala 將死者包裹起來，四角打結，頭露於外，然後連同其他陪葬物品，一起埋入屋內床鋪下方形洞穴中。[11] 著盛裝有重要意義，因為這些衣飾代表著死者生前的功績與成就，泰雅人相信，祖靈將能依此來辨認死者生前是否努力，作為是否引領其到死後另一個幸福的世界的判準。

除了基本的使用功能外，傳統織品作為衣飾時，也能充分發揮象徵作用。泰雅族不像某些族群有嚴格的年齡階級及成年禮儀式，所以在服飾上並未表現出區別年齡層的變化，但其衣飾仍有其他的象徵性用途。基本上，傳統的泰雅社會是較平等主義的社會，但是在某種層面，仍存在著階級或貧富上的差異，然而這樣的差異卻不是貴族平民先天血統分別使然，而主要是後天因個人能力與努力所造成，這樣的現象常能從衣飾中明顯地被表現出來。何廷瑞在研究泰雅族傳統獵頭習俗的文章中提到，獵頭英雄能穿著一些特殊的衣飾來表現其成就與社會地位，而其中又視其能穿著 lukus tubilan（長衣的一種）是要獵三個頭以上才能著用，而 ratan tubilan（短衣的一種）上縫有螺貝的衣服，則是需獵五個頭以上者才有資格穿戴。[12]

在傳統原住民社會，舉行共同宗教儀式時候，也是每個人展現自己成就之時。此時，織品衣飾總能發揮傳遞訊息的功能。在泰雅傳統社會，某些衣飾只現在祭儀特定場合、擁有特別功績的人才能穿戴，因為特別的衣飾，正透露著穿戴者在部落的地位及貢獻。譬如獵頭英雄有資格穿著紅色帶有菱形文樣的胸兜 *tawrah*，上面配著以螺貝做成的白色圓形圖章 *marung*，沒有獵過頭的人禁止穿戴這樣的服飾，這是 *gaga* 的規定，如果違背，將會觸怒祖靈、招致厄運。

其次，過去泰雅族有貝珠衣飾形式，係以硨磲貝磨製而成，可以分為二類，即「珠串」及「珠布」。後者又大致有珠衣和珠裙的形式，一般重約二至三公斤，重則達六、七公斤。除了作為飾物織品之外，在金錢貨幣的經濟形式未進入部落之前，貝珠衣飾也被拿來當作一種交易媒介使用，例如可以當作請文面師傅文面的酬勞，或是當作一種交換的禮物（如當作結婚時的聘禮）。因此貝珠衣飾被為族人視為一種財富象徵。另外，貝珠衣在特定場合的作用，也顯示著特殊的社會意義。

泰雅族的珠衣通常是在無袖長衣（*lukus*）上綴以串珠製成，這樣的貝珠衣是做為禮服，平常不穿，只在重要的場合穿著，而且不是人人都能穿戴，有資格穿著者是部落的領導者、族長或獵頭勇士。至於女子，則限於會織此種禮衣者。另有一種背面的下半部綴著貝珠串，尾端再結一顆小銅玲的珠衣，限獵頭一個以上者在凱旋歸來、跳舞慶功時穿著。[13]

傳統泰雅族的織物沒有具象或寫實的動植物圖紋，除了平織或斜織的線條之外，主要由菱形和其變化紋或與其他的幾何圖案所搭配構成的。有些研究者認為泰雅族某些傳統織物上的圖紋，具有文字的功能與書寫的意含，可能是泰雅族人想藉著這樣的紋飾來記錄自己的歷史與文化，這些花紋大多織在頭目所穿的衣服上。[14]以菱形文為

泰雅族長珠衣。（國立臺灣
史前文化博物館／提供）

主的視覺主題，一直重複變化地出現在各類傳統泰雅族的織物中。

從整體的構圖型式來看，菱形變化紋飾再搭配著以漂白苧麻織成的
底面，顯得更為活潑鮮明。這樣的美感表現方式無形之中顯現出一
種獨特的視覺效果，極易吸引人們的目光焦點，同時穿戴者的身份
地位也能一目瞭然。這種簡單卻又明瞭的意象形式所表現出來的視
覺力量，如果拿來與排灣族階層社會那種把圖紋佈滿整個織物和用
較寫實的象徵圖樣（如人形）來表示階級身份之別的藝術表現構圖方
式加以對照，實有異曲同工之妙，恰當地表達了泰雅族樸實卻帶有
深意的美感認知經驗與藝術構思。[15]

菱形文在泰雅語有「眼睛」之意，亦即它被認為是「祖靈眼睛的象徵」，具有保護的作用。[16] 有些飾物能使穿戴者產生一種被保護的意識，幫助他們在面對危機重重的超自然界或自然界時，克服內心的恐懼，穿戴者認為這些衣物具有護身符般的特殊力量，這種力量會轉移給穿戴它們的人。傳統衣服另一重要的紋飾型式，由多樣化的色彩搭配構成的平織線條，則被認為是與「彩虹的意象」有關。[17] 織者意念受其族群社會文化的價值觀所影響，由這兩種泰雅族織物常見的圖文特徵，顯見泰雅人的注意力仍環繞在與祖靈信仰有關的主題，亦也可看出前述強調影響泰雅人道德意識甚深的文化價值觀，由其服飾所承載。

服飾超脫原始使用功能，進而具有輔助社會道德規範實踐的象徵功能，配合著傳統社會文化體系所發展而來的泰雅族傳統衣飾文化，即扮演著這樣的角色。不僅傳達人與超自然信仰之間關係的一個具體層面，也表現出一個社會關係和社會秩序的維持。此外，傳統織物亦可作為族群文化的歷史標記和民族精神的象徵，傳達民族價值的訊息，維繫社群成員的集體記憶與情感，藉由衣飾的外顯特質，個人的成就得以被表彰，作為族人後進所崇仰與學習的對象，而社會的集體意識也得以持續的被建構出來。

深入研究複雜的泰雅服飾體系的尤瑪·達陸，2002年在苗栗象鼻部落成立「野桐工坊」。從種植苧麻到紡織成衣，積極地致力於傳統服飾的復振，復原過去的泰雅紡織成品與製衣過程，已被國立臺灣博物館、國立臺灣史前文化博物館等文化機構典藏。此外，她更以織品為創作媒材，不但發展創新服飾，也在國立臺灣史前文化博物館、中央研究院等場所展出裝置藝術。

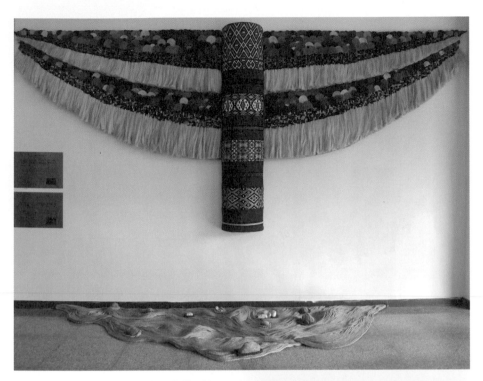

漫步於歷史之後：羽翼．德瀾嫩、尤瑪．達
陸編織作品。

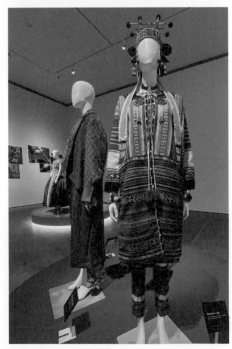

尤瑪．達陸的作品。

手工器物

除了特殊的服飾之外，手工器物更是臺灣原住民創作的大宗。手工器物不但呈現出一個族群的特殊工法、造型上的美感特徵，也表現出族人對取之於自然環境的各種材料的知識。手工藝製作中獨特的材質、工法、工序往往是發展當代設計的基礎。文化內的人，因文化的熟悉性，材料知識與技法成為創作的源泉。文化外的人，則因文化的不熟悉性，族群手工藝成品往往成為值得鑑賞的創作。

臺灣北部的賽夏族，常見的編製品包括米籩、米篩、種子籃、背籃、提籃、線籃、便當、食籃、置物盒、藤帽，甚至放置祖靈象徵物的神聖小藤籃等。編器使用的材料，主要為竹、藤兩種。竹材分為兩種，桂竹常用來製作編器，野生的小綠竹是用來編製較細緻器物（如穀物背籃等）的好材料。黃藤則用來製作精緻器物的材料，如藤帽、穀物背簍等。

編製工作先由起底開始，底部完成加上竹邊架固定底形，沿著底部剩餘的竹篾開始編製器身，每一行加入一圈新竹篾，與原來底邊的竹篾利用不同的上下交錯扭繞方式，形成不同的編紋，器身完成後進行修緣，之後再視需要加固。賽夏族的編器有各種不同的編法，包括：方格編法、透孔六角編法、斜紋編法、絞織編法、簡單合縫螺旋編法、相交螺旋編法等。使用的修緣法則包括：加蔑紮編法、夾條紮縫法、∞形修邊法。

編籃雖然是各族群普遍具有的技術，但賽夏族有其特殊的傳統形式表現和技法。例如，賽夏族的背籃主要是雙肩帶式的背籃，靠肩膀的力量扛物，而不似泰雅族或平埔族主要是以額帶式的背籃，背帶掛在額前，靠頭頸的力量扛物。這種雙肩帶式的背籃風格，自今仍持續維持。傳統的背籃形式，是喇叭型、上為敞口呈圓椎狀、下為

圓柱狀的背籃。主要用來盛裝穀物，多以斜紋法編成，細密無孔。現在生活中普遍見到使用的為另一種形式背籃，稱為 *takil*，主要以六角形編法編製的透孔背籃，可用來裝置各種雜物、地瓜、菜、柴薪、工具等，雖然這種編籃屬於泰雅族的形式，但已將之改為賽夏族慣用的雙肩式背帶。

竹編儲物器，鄒族，莊新生作品，1999，臺灣原住民族文化園區。

鄒族藤編藍。

藤編食物籃，鄒族，國立自然科學博物館。

藤編背籠，卑南族。（國立臺灣史前文化博物館／提供）

藤編籠，阿美族。（國立臺灣史前文化博物館／提供）

布農族編器所使用的材料有黃藤、以及一種外觀頗似藤稱爲talun
的植物。布農族的編器形式有：盛裝搬運籃、工具籃、菜肉籃、置
湯匙籃、儲存籃、篩子、圓形便當盒、收藏籃、肩背、頭額頂帶
等。傳統社會中，製作竹藤編器是男人的工作，最常見、最具代表
性的編器是盛裝搬運籃，使用法有肩背帶背負法和頭額頂法。工具
籃是裝設赴山上耕地之工具，這種編器的底部和器身編結較密實，
特點爲藤籃經條採雙條並列，藤底框只以藤篾間紮固定於藤籃上，
藤籃口爲前、後片相疊，以繩子銜繫在前片中央底的圈足。

網袋與編器都是布農人日常的盛裝器皿與搬運用具。網袋依性別上
使用及用途的不同有男用網袋、女用網袋、男女通用網袋三種。女
用網袋多用於工作場合，婦女到野外採集都用此網袋盛物。網線粗
細、袋子大小與網目、負荷量成正比，荷輕者用斜背方式，重者則
以頭額頂法背負。男用網袋最大者，可容納一整隻山羊或山豬。
男女兼用網袋是用在到他處遠遊、拜訪朋友或參加酒宴時，放置禮
物、隨身物和回贈品時的外出專用網袋。

魯凱族的竹藤編器有背負搬運用的大小背簍及額帶，貯放用的大小
套盒、有蓋方盒，盛置東西用的大小竹籩、竹豆，安置嬰兒的兒
籃，保護未出牙的嬰兒隨身攜帶裝排泄物的草籃。放衣物的箱子、
放珠玉飾物的小藤盒及藤編套盒。遮雨及服喪用的尖頂型雨笠及龜
甲型雨笠。烤芋頭乾用的架子與篩芋頭乾的篩子。材料以竹子爲主。

依陳奇祿先生的研究，魯凱族的竹編編法可分成起底法、編織法及
修緣法三部分。其中，起底法有：方格編底、斜紋編底、菊形編底。
編織法：斜紋編法、方格編法、透孔六角編法、實格六角編法、絞
織編法、輔條絞織編法。修緣法有：剩篾倒插法、夾條縫紮法、∞
字形修編法。

籐籃，達悟族。(國
立臺灣史前文化博物
館／提供)

魯凱另一個重要的編器材料是月桃，魯凱語稱爲「*salhi*」。魯凱人
多利用莖部來編月桃蓆，月桃蓆(*sa-a*)分一般坐臥用及嬰兒用竹籃
用(*sa-akidhadhui*)，後者除面積較小外，呈扁十字形，多出的部
分折起來可以避免竹籃四週刮傷嬰兒。採月桃時用鐮刀自距根部不
遠處砍下，採回的月桃先曝曬，然後由外而內將莖部層層剝下，月
桃莖呈管狀，外翻後曝曬至完全乾燥。將曬乾的月桃莖捲成直徑約
25公分的圓圈，以繩子串起備用。月桃的編法比較單純，最常使用
壓一挑一的方格編法。所有修緣均用剩篾插入法。

達悟族編器主要材料爲野生的水藤、山林投及蘭嶼竹竿。竹材大半用
於建築屋頂之用。編器多用水藤製作，因爲水藤類比竹材取得容易，
素質鬆而輕，富於彈性，彎撓時不易折斷、不易腐朽，經久耐用。

達悟族的編器種類主要有：蘭嶼竹芋笊籬。笊籬的用途很廣，除用
於播篩粟糠外，也用以當作祭祀用的禮盤，盛裝生熟食物或水果的
器皿，或作爲搬運、曬鹽之用。編織法有兩種：一是「壓二挑二編織
法」，一是「壓三挑三編織法」。一般是採用壓三挑三編織法編製，
即以三條藤篾在下，三條藤篾在上，編織法則同壓二挑二編織法。
最大的笊籬直徑可達一百公分，最小的直徑約20公分左右，因其

大小不同而有不同的名稱。藤製背籠只用水藤編製而成，背負時將背帶繞過額頭，再把背籠背靠在上背部。餌籠是用來盛裝抓飛魚的餌之籠具，下部是藤籠，口緣不加水藤邊框，而在藤籠的口緣部份連結網袋。飼餌籠的籠口亦不加水藤邊框，口緣加有籠耳。扁口六角底的籠具，用來置放捕撈的螃蟹、溪蝦，置於湧水處飼養。盛籠的口緣加有水藤邊。無耳籠婦女用來裝採收的田螺、海藻及天然鹽。首飾籠用來收藏∞字形金片項飾、玻璃、瑪瑙珠項飾及銀片手環等的藤籠，材料有水藤和山林投兩種。另外，尚有衣物籠（放衣服用）、漁具籠（貯放捕魚用具）、銀盔籠（收藏銀盔，是藤籠中最大者）、檳榔盆（放檳榔、荖藤莖、石灰及用具）等日用容器。

達悟人所戴用的帽子，分為禮帽與工作帽兩種。舉行宗教儀式時，男性戴銀盔禮帽，女性則戴木製八角形禮帽。工作帽功用則是遮陽、避雨。材料有馬尼拉麻皮、山林投、水藤、乳藤及椰鬚等。

藤盔是達悟男子參加戰鬥或喪禮時所戴。使用材料多是竹篾與藤篾，因其較粗厚，共有三層，這是為了要抵擋戰鬥時猛烈擊打。椰鬚笠則是婦女耕作或外出作客時所戴的頭飾，是以竹篾藤椰鬚紮成而整個呈圓椎狀的斗笠。梳篦不但是女性梳髮的實用物，也插於髮際做為頭飾。藤製背心以取用的材料而有區別，分成蘭嶼竹芋編成的背心和水藤編成的背心，是男性於出海捕魚或拜訪他村親友時所穿著的。椰鬚背墊是女性在採收禮芋，用以舉行主屋、工作房落成儀式、大小船下水儀式時所穿戴的背墊。藤盾的用途，是部落內或村落之間若發生衝突、戰鬥時，先是相罵，徒手角力，然後漸漸進入以石頭相擊的戰況，此時雙方戰鬥員皆穿魚皮甲對陣，彼等左手執藤盾以防守，右手擲石頭攻擊敵方，除非不當躲避，否則不易被擊中。

排灣族的編籃，主要材料為竹、月桃及藤。常見的排灣族的編籃包括下列幾種：嬰兒搖籃，或背負、懸掛、放置，通常外層竹製，內

襯月桃蓆。小至中型底方口圓的籃子，用以盛芋頭、甘藷或樹豆，
搬運時用。直徑約三尺的圓型淺弧簸箕，用以揚粟去糠。有圈足，
直徑約一尺，高半尺的竹豆，可盛檳榔、花生、芋頭乾、小米等。
較大型的背籃，用以盛農作物與搬運。

註

1　參見：許功明、黃貴潮等。1998。《阿美族的物質文化：變遷與持續之研究》。臺北：行政院原住民委員會。

2　撒古流・巴瓦瓦隆。2012。《祖靈的居所》。

3　一向從事木雕創作的拉黑子・達立夫，1997年與優劇場合作頗受好評，2000年又以作品「太陽之門」在太麻里海邊迎接千禧曙光（當時臺灣最早迎接曙光之處）而受到肯定。

4　這個生動的故事已由馬躍・比吼紀錄拉黑子・達立夫從捏土、拓印、製陶到進行與祖靈溝通儀式的整個過程，呈現一個長期從事田野調查的部落藝術家，渴求親近祖靈的努力。本節資料由馬躍・比吼提供。

5　同註2。

6　參見：許美智。2000。《排灣族的琉璃珠》。臺北：稻鄉出版社。

7　本節描述參見：Chen, Chih-lu. 1968. *Material Culture of the Formosan Aborigines.* Taipei: The Taiwan Museum.

8　本節關於造船工藝的詳細描述參考：江韶瑩。1973。《蘭嶼雅美族的原始藝術研究》，中國文化大學藝術研究所碩士論文（未出版）。

9　關於賽夏族的織布參見：胡家瑜。1996。《賽夏族的物質文化：傳統與變遷》。臺北：內政部民政司。

10　關於本節所描述的泰雅服飾，參閱：吳秋慧。2000。〈織物的社會文化意義〉，載：王嵩山等。《原住民的藝文資源：臺中縣泰雅人的例子》，第八章，頁：93-108。臺中縣立文化中心。

11　參見：李亦園等。1963。《南澳的泰雅人（上）》，頁：101。中央研究院民族學研究所專刊之五。

12　何廷瑞。1956。〈泰雅族獵頭習俗之研究〉，《臺大文史哲學報》7：170-173。

13　張光直。1953。〈本系所藏泰雅族貝珠標本〉，《臺大考古人類學刊》2：29-34。張光直，1958〈臺灣土著貝珠文化從及其起源與傳播〉，《中國民族學報》2：53-133。何廷瑞，1956，〈泰雅族獵頭習俗之研究〉，《臺大文史哲學報》7：171。

14　巴義慈。1986。《泰雅爾語文法（泰雅爾語言研究介紹）》，安道社會學社。

15　Wu. 1998. *The Characteristics of Taiyal Weaving as an Art Form.* P. 118. Unpublished M. A. Thesis. University of Durham.

16　悠蘭・多又。1997。〈織布機上的歲月：Lahat Yaki 訪談錄〉，《北縣文化》54：31，臺北縣立文化中心。

17　黃亞莉。1998。《泰雅傳統織物研究（Tminum na Atayal）》。頁：115。輔仁大學織品服裝研究所碩士論文（未出版）。

想的與動的：表演藝術

04

口語傳統

語言除了用來作為 人際溝通的工具，也用以建構宇宙觀，神話說明了人與自然物的緊密關聯，界定自我、他人在自然界的位置。人類學家認為，語言行為是創造性想像力（creative imagination）的產物。因此，神話傳說、勞動之際的順口吟唱，或者是在宗教場合中的嚴肅謳歌，以及做為娛樂與表達私人情感的語言現象，都可以被納入藝術的範疇。臺灣南島語族中，擁有極多的口語傳統，包含神話、傳奇、故事、詩歌、咒語、謎語、文字遊戲或修辭比喻、箴言、賀詞等內容的口語表達，大半都受各族社會文化的影響。

口語傳統也被用來呈現一個民族特殊的風俗習慣，而有教育與凝聚族群情感的作用。在無文字記載的社會中，口語傳統用來流傳和保存文化的法律、政治慣例和生活習俗，不但說明社會關係、價值觀念和族群的「歷史」，也回答了文化中個體所產生與面對的問題。

臺灣的南島語族傳說的類別，涵蓋人類起源，族群發祥地，婚姻規則與性關係，太陽與月亮，洪水，巨人與矮人，食人族，女人國，文身，馘首，小米種植的起源，以及風、雨、雷電、地震等自然現象。為了達到社會文化的目的，除了平鋪直述，口語傳統都發展出極為吸引人的藝術特質。原住民族運用強調、重覆、隱喻等種種語言技巧，賦予對象鮮活的生命與美感。

除了以語言來單獨表現之外，語言往往也與音樂配合，同類的例子不勝枚舉，我們只提《臺灣原住種族的原始藝術研究》一書中，所記錄的臺灣中部地區的巴宰平埔族一首「開疆拓土之歌」：[1]

> 來談往古。祖神提耶自天上望下界，一望無際、虛無一物。祖
> 先馬其烏瓦斯受命，乘雲馳天，授權能自祖神提耶，降至下

洪水時代人與動物都移居山頂，
魯凱霧台部落壁畫。

動物版的歡樂豐年祭，魯凱族霧台部落壁畫。

界。光明照自東方。塔馬丹赴東，希拉班亦赴東，希拉班亦赴東，莫國基。東方竹林奇茂，以竹切臍緒，孩兒成人，宛篛如直之竹，大人、孩兒以及草木，悉權能之賜物，斯也永傳古事。

我們雖然缺乏音符上的佐證，但這首歌以自然界的空曠，打開聽者與唱者的空間意象，進而描述族人與超自然的關係、創業祖先的名號、平埔人由西往東發展的路程。也用語言描繪聽與唱的視野，亮麗無際的東方是希望所寄託之處，巴宰海祖先奔馳拓疆的武勇，依稀在目。未經開墾的東方有足以維生的資源，竹林固然極端茂盛，化身為日常器用，更被用來比喻族人所企求的挺拔形象。歌頌者謙卑的承認這一切都來自於祖先，從而確立了超自然的地位，最後更以希望這樣的故事能在巴宰人之間代代留傳做為結語。

臺灣南島語言的創造性想像力，在蘭嶼達悟人的各種社會事件（如大船下水儀式、主屋宇工作房落成儀式）的「歌會」中，更是表現得淋漓盡致。[2]

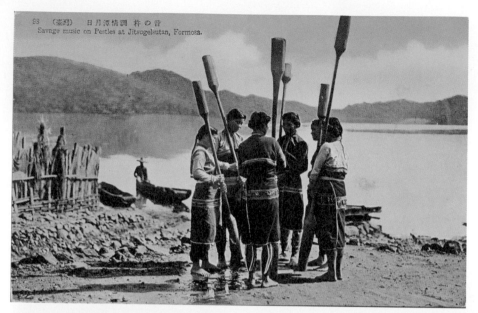

邵族杵音。（國立臺灣史前文化博物館／提供）

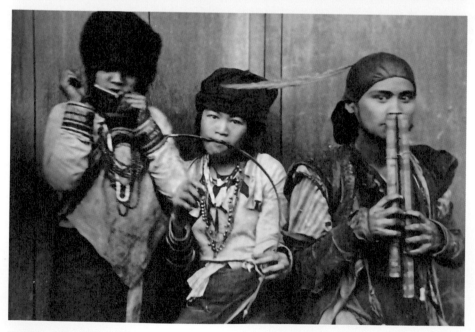

口簧琴、弓琴、鼻笛，鄒族。

音樂、歌謠與舞蹈

音樂是宗教儀式與日常聚會，或者是工作之餘的表演活動。通過音樂表達，人們互相交流、分享情感和生活經驗，更有神聖的力量。臺灣原住民族的歌唱形式，早見譽於日本民族音樂學學者黑澤隆朝。

除了歌曲之外，大部份的族群都擁有製造精巧的樂器。阿美族、布農族、泰雅族的弓琴和口簧琴較多。此外，鼻笛見之於魯凱、排灣、鄒等族群，阿美族的竹木打擊樂器，布農族與日月潭邵族的杵樂也都極為著名。

原住民音樂呈現豐富性與多樣性。根據民族音樂學者吳榮順的研究，泰雅族在唱法上有吟誦唱法及民歌唱法，歌曲往往具有歷史敘事的涵義。歌唱方式有獨唱及合唱，傳統歌謠不多。音階有三音（mi, sol, la）、四音（re, mi, sol, la）和五音（sol, la, do, re, mi）三種音階。賽夏族除了一般所唱的歌之外，矮靈祭的祭歌最為重要。一般所唱的歌為數很少，流傳不多，可能很少人去唱的緣故。矮靈祭的歌由於每二年一次宗教儀式中集體歌唱，且祭歌需要很長的時間吟唱，在族人中廣為流傳。除迎神曲之外，其餘都伴有舞蹈，而祭歌歌詞內容頗具文學價值。

中部布農族的音樂大都以自然泛音 do、mi、sol、do 所構成，族人中合唱甚為普遍，大小三度、完全四度、五度、八度構成合唱的和聲。布農族許多歌謠都非常類似，但和聲甚為族人所重視，祈禱小米豐收歌（*pasi but but*）是世界僅有的特殊唱法，是布農族最具特色的歌謠。

阿里山鄒族歌謠中，包括單音性歌謠與和音唱法，單音性歌謠都以獨唱和齊唱方式出現。和音唱法有和音合唱及部分和音唱法兩種，

前者較多，和聲以三度、五度最爲常見。鄒族可說是多產「祭歌」的民族，其中極爲重要的祭儀 *mayasvi* 就包含了迎神曲、送神曲、戰歌、歷史頌、勇士頌等祭歌。

阿美族的歌謠既豐富又有變化，一般認爲歌謠中旋律的變化和音樂形式的多樣性反映了阿美族熱情開朗的性格。唱法上包含吟誦、對唱、領唱與應答及卡農唱法。歌詞可以是針對特定的對象和目的而吟唱，亦有以不同的對象、生活、工作、人物等作即興的唱合。音階包含五音和無半音五音音階，臨時音也經常出現在其中。抒情、流暢、高亢、悠遠，在卑南歌謠最爲常見。歌謠常於生活、工作中配合節奏性的旋律，由族人作整體性的歌誦和舞蹈。宗教儀式歌較屬男性所唱，唱法上常有吟誦、對唱及領唱應答等唱法。

排灣族是一個出產情歌最爲豐富的民族。旋律一樣的歌謠，歌詞可以因人情感之抒發而有不同的內容，以即興、自由、隱喻的方式表達個人深沉的愛意。歌唱有獨唱、領唱與回應及合唱等方式。合唱中常出現二度、四度、八度及卡農唱法。魯凱族的音樂特徵在於單音性與多音性歌謠的表現。單音性主要表現在獨唱、齊唱兩種形式。多音性歌謠則多以持續低音唱法著稱。獨唱旋律出現於上聲部，持續低音合唱則行於下聲部。魯凱族歌謠裡面亦有不少情歌，婚禮中的新娘祝福歌最具特色。

達悟族的生活大都以捕魚、農耕、放牧爲生，特別以捕魚爲重，所以歌謠中不乏與祭典有關的歌曲，如船祭之歌、下水禮之歌、粟豐收祭之歌等等。其他與生活有關的，如工作之歌、划船之歌、捕捉飛魚之歌、主屋落成歌、撿柴歌、思念之歌及搖籃歌等都非常生活化。曲式類型不多，音階僅有一、二個，歌的類型常因歌詞的變化而改變，並沒有特定的歌詞。公開場合中的歌唱與音樂，其旋律節奏、歌詞及歌唱反映著社會與生活意義。

呂鈺秀的研究指出，在今天的達悟社會中，仍常見新船與新屋落成慶禮中的歌唱，幾乎都應用著被稱爲「anood」的音樂形式。歌會中的達悟是詩人、作曲家也是演唱者。在音樂現象上anood有著短小窄音域旋律及自由朗誦節奏，並由兩句歌詞構成。同一位歌者，爲了表達歌唱意念，會有多句歌詞，利用anood的簡單旋律，歌唱者在每次旋律重複時，採納前一段旋律的後句歌詞爲新旋律的前句歌詞，並在新旋律的後句加入新詞（頂針唱法nakanakanapnapan）。落成慶禮歌會多半應用較快速度演唱，歌唱時，每唱完一次anood旋律，衆人即大聲複唱這位歌者的歌詞。達悟的音樂以歌詞爲主、旋律爲輔，短小簡單旋律以及自由朗誦節奏，是爲了讓歌者透過歌詞表達意念，而非爲純粹的藝術表達。此外，anood速度表現以及衆人大聲複唱的歌唱行爲，則展現了達悟社會中人與人之間既頌揚勞動與自謙互相涵蘊的相互尊重。再者，口語傳承的達悟社會，歌詞不以文字記載，而在反覆念誦之間學習，複唱正好提供了口耳反覆的練習機會。在害怕忘詞的壓力下，達悟人會以較快速度演唱anood，而頂針唱法則是口傳形式下具有安定歌者情緒，並給予思考下句歌詞的功能。[3]

各族的歌曲除了形式上各有差異之外，內容也有不同的偏重。因此，儀式歌曲、祈求歌曲、勞動歌曲、戀歌、飲宴歌曲、敍事歌曲等均各異其趣。其整合的呈現，更顯示出因社會文化不同而各具特殊意義的情況。比方說，布農族的「祈禱小米豐收歌（pasi but but）」，表現出長期研究布農族的人類學家黃應貴所謂的「微觀多貌共議型民主制」社會結構模型，與強調個人能力的文化價值。衆參與男子由低音層層昇高的三部合唱，力求均勻的和諧，個人在每一個昇高半音中，突顯出強調自我能力的觀念，最後維持在一個「每一個布農男子」都各盡所能的「合音」表現上。此外，布農人在「誇功會（malastaban）」上的鼓掌舞蹈，整體而言是對個人成就的禮讚，也同樣呈現出這種表達形式。[4]

阿里山鄒族宗教儀式中的合唱曲，則通常都由一個人領唱，而眾人分高低音不同部相合的節奏，緩慢而沉穩有序的音樂表演，再現鄒族以「中心週圍環繞數分支、中心與分支有階序關係」的「二元對立同心圓」結構性特色，也表現出整個社會中強調社會整合與凝聚的文化價值的基本期望。[5]而在較爲平權的社會，個人往往可以用各種方式來表現其能力，獲得社會的認同與較高的聲望，而表現能力的方式中，唱歌是頗爲重要的一種。比方說，達悟人在各種歌會的場合，有能力吟唱許多歌曲的長老，往往佔有重要的社會地位。

這些例子都很明顯的呈現出，表演藝術的實踐除了有美學的成份與滿足個體心理需求的功能之外，更是以集體知識與社會文化本體作爲其基礎，受到社會制度性的塑模。

1990年代以降，出現以原住民爲主體的歌舞團體。例如著名的「原舞者」便是。原舞者嘗試從「部落內的傳統歌舞形式的學習」出發，在舞台上表演動人的鄒族、阿美族、卑南族的歌舞。原舞者更在組織管理層面以出自階層社會者爲主，而創作者則來自平權社會的現象。

音樂也從原鄉的現實開始流洩舒展。1999年11月飛魚雲豹音樂工團成立，同年12月，「黑暗之心系列」開始出版。這個系列明確的指出：

> 緊緊指向原住民族群生命與歷史的底層，那無法被漢人與資本主義抹除的情感與態度；它一方面召喚出這個島嶼上，最幽深的祖靈之聲，遠遠超出檯面上各種心靈改革指南，一方面以細緻而又強勁的空氣振動，來撐出在政治、經濟與文化的跨國壓制底下，原住民族獨立不屈的真實體態。這些被祖靈附身的空氣振動，將不斷搖撼著我們被主流意識型態所層層包裹的認知體系。

「原鄉三部曲：黑暗之心系列一」，是一張現場錄音的專輯，有哄然的吆喝掌聲，好發議論的教育口吻伴著歌唱者的說笑聲，全片製作誠懇、情緒飽滿。編曲和配樂發揮空間有限，大多扮演襯脫渲染的功能，截取原住民傳統歌謠，卻用非改編的方式去原汁原唱，泰然自若的態度下，音樂能量深埋在稀鬆平常的情境。看似隨意的歌曲連結釋放出張力，雖然品質上稍許不細緻，但是誠意十足，猶如和暖暖的音符相遇，那是一股熱流。歌曲「美麗的稻穗」、「海洋」等歌流洩出天人合一的自然境界，「為什麼」、「可憐的落魄人」則道出經濟繁華背後犧牲的原住民，如建築、煤礦工人的辛苦，感覺是一場以音景描繪苦難的回顧展，外加為未來打氣的自勵專輯。

「走出殖民地：黑暗之心系列四」是音樂工團為團員雲力思製作的泰雅語專輯，也是工團首度嘗試個人專輯。離開新竹縣尖石原鄉三十年的雲力思，仍保有一口標準的泰雅母語。兩年的部落採集，成功的整理出失傳多年的「泰雅古訓」，獨特的唱腔穿透時空，將祖靈的訓示烙印在族人的腦中。由於泰雅族的傳唱歌謠已接近消失的地步，成功的整理出「泰雅古訓」並加以傳唱，對音樂工團是個鼓勵，「走出殖民地，走回部落」是音樂工團堅信可以達成的目標。

「祖先的叮嚀：黑暗之心系列五」以卑南族知本部落（katipu）為核心，表達知本是個具有高度「傳承使命感」的卑南族部落，其中青年會在部落承擔傳承的工作，部落傳統的年齡階級制被嚴格執行，從少年、青年、壯年都必須經過青年會的訓練（不管在民族文化或體能方面）。專輯收錄七首傳唱歌謠與一首MV，由盧皆興主唱。盧皆興當年才24歲，但卻擁有一付難得的部落老人唱腔。製作者認為「祖先的叮嚀」實實在在的踩在部落土地上，似乎伸手即可觸及。

由於找回祖靈的旋律、恢復部落傳統活生生不絕的脈動，是現代原住民族建構族群主體性與文化認同的重要步驟。「部落青年傳唱舞

飛魚雲豹音樂工團作品：林班─原住民的悲歡離合。

飛魚雲豹音樂工團作品：失去獵場的雲霧獵人。

曲：黑暗之心系列六」專輯收錄十首傳唱歌謠，由八位部落青年合唱。每一首都是歷經幾個世代傳唱的曲子，經過音樂工團的整理、還原，恢復了原來屬於部落的節奏。他們強調每一首歌都可以找到部落的傳統舞步，每一首歌都可以感覺到部落的脈搏跳動。

「馬蘭吟唱：黑暗之心系列七」專輯，由五位阿美族馬蘭部落的同胞合唱。阿美族的音樂因郭英男而舉世聞名，吟唱者蔣蘭葉是郭英男的元配，郭英明是郭英男的胞弟，蔣進興是郭英男的長子。蔣進興從事音樂工作20餘年，前半段投身「那卡西」，在紙醉金迷的都市叢林中飄泊走唱營生，後半段則從事阿美族音樂的傳承工作。近年落腳於北投，成立「阿美族音樂教室」，面對都市阿美族同胞傳唱阿美族歌謠。身為郭英男的長子，蔣進興肩負傳承郭英男的部落歌謠的使命，這張專輯是蔣進興初試啼聲的作品，看到表演藝術親屬連結「青出於藍」的可能性。

由於臺灣原住民表演藝術有著豐富的呈現，一直是臺灣社會文化面中最多采多姿的面向，但是在歲月變遷與文化的衝擊下，原住民文

化也面對逐漸的消失與改變，原住民音樂顯然存在某種程度的危機。因此，一群原住民音樂工作者便開始結合學術界及藝術界朋友，組成原住民音樂文教基金會。原住民音樂文教基金會之宗旨在維護臺灣原住民音樂文化，以保存、傳播發揚及創新臺灣原住民優美的音樂文化爲使命，期望建立臺灣原住民藝術文化的學術價值，使臺灣原住民音樂文化在國內外得以發揚光大。[6]

相對於其他的文化形式，原往民音樂一直是原住民文化相當外顯的一部份，也因其與流行消費文化連結而成爲臺灣社會了解原住民族的重要方式。不過在歲月的淘洗下，音樂文化也面臨急速的流失與變遷，因此整理與技術的保存已刻不容緩，這是原住民成立基金會的殷切期待。基金會的成員深切體認了解原住民音樂不能從社會文化中抽離，因爲原住民音樂必然與舞蹈、戲劇、祭儀和慶典有緊密相連，宗教及生活也無法與音樂分離，這些環節組成原往民音樂文化的整體。因此「原住民音樂文教基金會」的成立便是期待展開持續的保存、傳揚及發展計畫。[7]目前該基金會已經出版專書有：《第一屆原住民音樂世界研討會論文集》、《第二屆原住民音樂世界研討會「童謠篇」論文集》。而音樂作品則包括：「布農山地傳統音樂－Mystic Chants of the Bunun」、「魯凱傳統歌謠－Ghost Lake（鬼湖之戀）」、「阿美傳統歌謠－Amis Heritage‧Songs from Ma Lan（馬蘭之歌）」、「布農兒童歌謠－Children songs of the Bunun」、「第二屆原住民音樂世界研討會童謠篇CD」等等，影片作品則爲「阿美族里漏社Mirecuk祭儀」。

表演藝術的社會性也顯示在受文化價值規範的身體律動形式之中。蔡政良〈makapahay a calay（美麗之網）：當代都蘭阿美人歌舞的生活實踐〉認爲，過去關於阿美族歌舞的研究，大多將其進行「神聖的」與「世俗性的」歌舞二元區分，而研究的焦點多聚集在神聖性的祭儀性歌舞上，這種觀點並無法瞭解「阿美歌舞的性質」。他指出：

歌舞在當代都蘭阿美人的歌舞生活實踐中，再現了「儀式生活與日常生活的連續性」。而這些祭儀與日常歌舞生活的連續性，都蘭阿美人以 *makapahay* 的認知概念，作爲框架與再框架其歌舞實踐的基準，使日常與儀式性的歌舞得以動態地在時間與空間的流轉中，交錯出如同網狀（*calay*）般的景象。這一網狀的歌舞實踐，也由都蘭阿美人視爲其文化代表性的展演。當代都蘭阿美人的歌舞實踐，一方面反應出社會文化的框架系統，另一方面也重新形塑社會文化的展現。都蘭阿美人的歌舞作爲一種文本與隱喻，有其事件與意義之間的辯證關係，歌舞的初始具有事件的屬性，一旦該歌舞事件被儀式固定之後，則該歌舞就有了意義，而新的歌舞（事件與意義）也不斷地被建構。歌舞中事件與意義交錯辨證的過程，來自於都蘭阿美人的 *makapahy* 概念，與都蘭傳統代表性的認知有關。歌舞的呈現具有網子一般的「交錯關係與動態的創造性質」，在未來的時間與空間以及各種力量中得以交織出一張美麗之網（*makapahay a calay*）。[8]

新的音樂能動力正在阿美族社會發酵。例如林芳誠以臺東都蘭阿美族年齡組織於阿米斯音樂節（Amis Music Festival）籌辦與進行的過程爲例，指出：都蘭阿美人透過文化復振與權益抗爭，獲得修補年齡組織的機會並得以逐漸承擔處理公共事務的角色，其契機便是以音樂節形態建立文化遺產護衛制度。在都蘭阿美人年齡組織日常運作的慣性，不但成爲年齡組織學習領導晚輩階級，並在每次的運作過程中學習長輩階級所具有的社會責任，年齡組織更在阿米斯音樂節籌備階段與擔任執行總監，且爲靑年階層成員的 Suming 及其企劃公司互動，成爲音樂節順利舉辦的關鍵。此外，音樂節所建構的空間視覺意象、靑年階層販售食材所連結的集體記憶與生命經驗、*malikoda* 歌舞實踐的身體感知，更突顯音樂節具有與外在社會溝通媒介的功能、文化持續創造的能動性，以及護衛文化遺產的社會環境。日常的文化實踐才是促使文化遺產得以延續的基礎。[9]

器樂

臺灣原住民的器樂包括口簧琴、弓琴、口笛、鼻笛，以及打擊樂器如邵族與布農的杵樂、賽夏族的臀鈴、阿美的木鼓等。這些樂器雖因外來文化的影響而逐漸消失，但目前已有復甦的趨勢，許多部落的長老重新製作傳統的樂器，而多樣化的表演形式也透過外來者的發現，進一步的連結到部落，邵族的杵樂與排灣族的鼻笛藝術的當代再現便是如此。

鼻笛。（國立臺灣史前
文化博物館／提供）。

舊筏灣排灣族人吹奏鼻笛（左）、直笛（右）。

泰雅族口簧琴。（國立臺灣史前文化博物館／提供）。

邵族音樂事實上很早就曾引起學者的注意，包括日治時代的臺灣前輩音樂家張福興就曾完成「水社化番的杵樂」田野調查，但範圍有限。民族音樂學家吳榮順的整理工作，涵蓋整套歲時祭儀，包括播種祭、氏族祖靈祭、開墾水田與山田祭、狩獵祭、拜鰻祭，以及最後的豐年祭。但由於年代久遠，加上祭歌的歌詞與日常生活語言頗爲不同，尚有待語言學家與邵人合作解謎。

人類學家胡台麗導演的「愛戀排灣笛」曾到原始拍攝地點屏東縣三地門部落露天放映，台上台下笑淚交織的互動讓人爲之動容，觀眾終於看到了排灣族瀕臨失傳的笛藝在族內族外均重獲重視的希望。[10]

胡台麗導演的「愛戀排灣笛」是依照排灣人的思考方式加以安排的。四段感情故事，訴說排灣族四種口笛與鼻笛系統的傳承現況，電影在臺北上映之前，回到屏東的三地村與古樓村，播放給排灣族民看。當天，古樓村正在進行排灣族六年祭祭祖大典，「愛戀排灣笛」在鄉公所前廣場舉行首映，露天放映更成爲重頭戲。三地國小與古樓國小的排灣笛課程已經進行兩年，這次配合「愛戀排灣笛」的放映作現場驗收。學童們都穿戴上全套傳統服飾，來不及看到影片就已

過世的蔣忠信，是雙管鼻笛最重要的傳授者，許多古樓國小學笛的學童幾乎都接受過他的教誨。蔣忠信的逝世立刻顯現出排灣笛傳承上的嚴重問題，老一輩的技藝往往連中生代都還來不及傳下，便已經開始迅速凋零。事實上，雙管鼻笛以前是只有頭目才能吹的高尚樂器，單管口笛則比較平民化。

愛戀排灣笛。

「愛戀排灣笛」的民族誌紀錄片不只透露出鼻笛藝術的成就,也顯示出「排灣族人看影像是在看對他們有意義的符號」。他們喜歡看舞會中的盛裝,因為服飾的紋樣具有豐富的意義,是重要的文化表徵。排灣人愛好照相和錄影,並喜歡以他們認為理想的方式裝扮與演出。胡台麗發現:排灣族人對錄影的高度需求,直接鼓勵在地專業、業餘錄影師的產生。不但如此,排灣人很喜歡看盛裝跳舞的鏡頭,因此當地的影像工作者都刻意從事冗長的拍攝與剪輯。

胡台麗指出,排灣族人一換上盛裝,立即煥發出動人的神采,變得非常亮麗。在「愛戀排灣笛」影片中除了族人自己安排的盛裝畫面,胡台麗刻意捕捉是四位排灣笛代表性吹奏者所敘述的,屬於各村的真實傳說,特別是傳說中提及的重要文化表徵:百步蛇、熊鷹(羽)、太陽與陶壺。通過笛音,排灣族的影像美學更嵌在代代相傳的傳說與紋飾中。

舊筏灣排灣族人吹奏鼻笛與吟唱古謠。

戲劇、詮釋與社會

臺灣原住民的藝術表演活動，一方面是由外引入，另一方面是自發性的，一方面採取外在的形式，另一方面則強調內在的詮釋。臺灣原住民的表演活動，特別是在舞臺上的表演活動，大部分是屬於前者，這種情形使得外在的文化影響力，進入社會內部。

比方說1997年結合兩岸戲劇工作者，並且首次由臺灣原住民擔綱演出的「Tsou‧伊底帕斯」，1997年10月於北京首演之後，又於1998的5月9、10日於臺北國家戲劇院作「臺灣版」的首次演出。鄒人被邀請參與一項由外族發起、演出場合擴及海內外的「藝術實驗工程」。[11]

對外在的活動組織者而言，「阿里山‧Tsou（鄒）劇團」定位在「以臺灣阿里山鄉鄒族爲首，與漢人藝術工作者共同推動臺灣傳統藝術走向現代劇場，並促進原住民文化向前發展而創立的」。在這個活動中，我們不只看到戲劇展演與儀式實踐之關係、鄒文化的內容（cultural contents），也看到以社會組成原則（principle of social formation）爲基礎的劇團組織，也突顯出當代原住民族藝術表現探問文化眞實性的議題。傳統文化的表達固然需重視文化內容，更應了解社會實踐過程所扮演的角色。

爲了追求演出的原創與獨特性，「Tsou‧伊底帕斯」卻弔詭的突顯出外在藝術家（artist outsider）對異文化內容的「挪用」。例如在導演手法上，「Tsou‧伊底帕斯」的演出大量借用了阿里山鄒人的傳統儀式，藉以「鋪陳出最接近原始希臘悲劇演出的儀典氣氛」。正因爲如此，全劇便使用多首鄒族歌謠，包括「迎神曲」、「送神曲」、「苦難歌」等，也搬演了祭神、豐收等宗教儀式儀式。編導認爲傳統宗教儀式歌舞早已淪爲臺灣島內、國外學院派的研究學科，或都市人

2010 年鄒舞團演出「莎悠姆‧悲戀」劇照。（鄒舞團／提供）。

的觀光獵奇活動，對族人的主體文化之發揚，實難收到傳統與現代結合之效。因此，「阿里山‧Tsou（鄒）劇團」，做為臺灣第一個由原住民組成的現代劇團，其宗旨即是「立足於主體文化的基礎上」。

換言之，藝術創作者期望通過如：音樂、舞蹈、語言、神話等突出的原住民呈現（indigenous representations），在「舞臺上」形塑「鄒族的身體圖像」，並據此反映出「原住民族觀點」中的現代問題。更重要的是，希望通過跨越文化的交流，能夠爲臺灣劇場創造出「新的美學價值」。因此，編導們便與鄒人互動出令人動容的最後一幕，長達7分鐘的「送神曲」，在特富野社的頭目堅持下全程唱完，「鄒劇團員手拉手、時而仰身、時而低頭，目光專注而虔誠地凝視遙遠的天際，目送伊底帕斯這位悲劇英雄走入渺渺沙塵中」。這種「新的」、「舞臺化的」美學價值，建立在「既有的眞實鄒文化」之上。

不只如此，媒體的宣傳亦明確的突顯出「Tsou（鄒）‧伊底帕斯」所具有的「全面性的眞實的原住民本質」，表演形式被定義爲：「跨出原住民傳統歌舞表演，與現代戲劇結合對話的第一步」。「鄒劇團」總計出動廿四位鄒人，成員來自阿里山鄉的達邦、特富野等部落。這是阿里山鄒人首次用鄒語搬演戲劇，也是臺灣歷史舞臺上，原住民「第一次」使用他們的「母語」演出「話」劇，更是臺灣原住民史上「首次」推出戲劇作品的紀錄。文化與族群的價值，因此更進一步的在藝術的表現中被突顯出來。

而儀式的挪用具體化了演員的社會意識。由於整個演出過程中，鄒人得到基本的尊重，這使得鄒族仍以極大的保留文化形式的「原貌」。鄒人的祭儀和歌舞的定型化的「儀式」風格，便大量的出現在伊底帕斯一劇的故事裡。

換言之，鄒人刻意要呈現其「非宗教」的一面，「宗教意象」卻反而

被外在社會加以運用。比方說：通過鄒族頭飾上怒張的鳥羽，胸前的胸衣和煙火袋，腿上的板褲和粗板布鞋，並藉著沉穩木訥的氣質形塑「希臘悲劇人物」造型。或者幕起時，以鄒族的信號器具[12]發布老王回朝訊息，而在故事的歡愉場面。以鄒族傳統驅鳥的成串筒，執在手上做為節奏樂器、歡樂舞蹈；在底庇斯城邦陷入瘟疫和乾旱災難時，通過鄒族古老悲愴的「分離歌」、「驅瘟歌」散發出一種悲鬱氣氛。伊底帕斯解救乾旱、驅除瘟疫時，則引入鄒族的射日神話，創造「神話英雄」雄偉形象。至幕將落時，7分鐘完整的鄒族祭神頌歌「送神曲」，鄒族全體成員交叉牽手，前俯後仰，以沈緩肅穆的舞步，目送將自己雙眼刺瞎、不願再見及任何人世的罪惡和命運的嘲弄的伊底帕斯漸漸自地平線消失。事實上，這也突顯了伊底帕斯劇中某些重要臺詞的鄒語翻譯，[13]巧妙地連結鄒人之集體記憶（collective memory）的現象。比方說：死人無數的「瘟疫」[14]是「kuahoho（天花惡疫）」，「污染與污染之清除」，[15]以及將「城邦」譯為「hosa」、底比斯的「神殿」譯為「kuba」、[16]王家的「祭壇」譯為「emo no pesia」、[17]宙斯天神譯為「hamo」、[18]底比斯國王伊底帕斯是「peongsi」、[19]底比斯王后Jocasta則為「eozomu」。[20]

即使不在舞臺上，日常生活中的鄒人還是會選擇性的運用特殊的「文化意象」。比方說：頭目汪念月便曾告訴參與此劇的漢人一個故事：「我很感謝父親告訴我：『不管你走到美國、英國還是哪裏，永遠不要忘記，家鄉有一個庫巴（kuba這是鄒族宗教儀式最重要的聖所）』。今天所有讓你們感動的，都是我們『庫巴宗教儀式裡的儀式和歌舞』，每年2月15日，還如常舉行。歡迎你們來參觀。」[21]事實上，這個「kuba的故事」一直由不同的人、在不同的場合、面對不同的對象加以闡釋。儀式與展演強調了社會真確性，論述社會存在所必要的文化界限與差異。不止如此，整個伊底帕斯的籌備與演出過程雖然出現一些質疑，但是由於演出者是居住在山上，日常生活是在鄒社會之內進行，甚至主要演員是鄒人的傳統領導階層（例如

兩個大社的長老、部落首長）、演出使用鄒語，不但使得整個演出獲得社會合法性，也使來自於生活在村落之外的知識分子的意見較不被重視甚至隱沒不見。這種情形亦見之於展演場域的擴大。

宗教儀式的神秘力量有利於發揮鄒族演員的「社會性」，也有助於去除鄒人初次參加舞臺演出的緊張感。然而更重要的是重疊不斷的儀式組合，將戲劇動作從個體《伊底帕斯》對人的意志和人的命運的探尋，轉換成群體（部落、城邦）對人類本性和人類生存狀態的追索，從而將舞臺表現從男、女主人角個人的悲劇境遇引向更廣大的鄒的「社會目標」，這也使《伊底帕斯》劇中歌隊的演出成為全劇重要的象徵角色。以鄒語演出的鄒歌隊，扮演一種內在詮釋的角色，這使得男子會所（kuba）場域中的傳統儀式和歌舞演出，搬移到部落（hosa）外表演之時，鄒人得以處理儀式與表演的分際。儀式扮演文化再製的重要角色，文化復振也賦予傳統儀式一個新的意義，當前的社會生活更賦予文化展演擴大化詮釋的可能。第七章將進一步處理文化展演與社會真確的關係。

註

1 亦參見：《臺灣省通志》，卷八，〈同冑志〉，〈固有文化篇〉，2：33，臺灣省文獻委員會。

2 關於「歌會」之內容參見：董瑪女。1990/1991。〈野銀村工作房落成禮歌會（上）（中）（下）〉，《民族學研究所資料彙編》，第三（1990）、四（1991）、五（1991）期。中研院民族所。亦參見：董瑪女編。1995。《芋頭的禮讚》。

3 參見：呂鈺秀。2007。〈達悟落成慶禮中anood的音樂現象及其社會脈絡〉。民俗曲藝156期：頁：11-30。臺北：施合鄭民俗基金會。

4 參見：黃應貴。2006。《布農族》。臺北：三民書局。

5 參見：王嵩山。2004。《鄒族》。臺北：三民書局。

6 該會業務計畫如下：調查與蒐集臺灣原住民有關音樂民俗藝術資料。舉辦各項臺灣原住民相關音樂藝術之活動。出版臺灣原住民相關音樂藝術之書籍、唱片、錄音帶、錄影帶及其他相關出版品。鼓勵音樂藝術創作及推廣，並促進臺灣原住民音樂藝術的文化交流。成立臺灣原住民音樂文化研究中心。第一屆董事會名單：許常惠（師大音樂研究所教授），楊仁福（臺灣省省議員），林德華（花蓮縣縣議員），孫大川（行政院原住民委員會副主委），李道明（臺南藝術學院副教授），王浩威（臺大精神科主治醫師），楊盛涂（花蓮秀林國中校長），黃榮隆（花蓮北濱國小主任），呂必賢（花蓮卓楓國小校長）。

7 年度工作計畫：1.收集原住民音樂文化文獻、書籍、錄音、錄影及相關出版品。2.邀請原住民音樂學者舉行學術演講。3.進行國內外音樂學者文化交流及學術演講。4.舉辦原住民音樂工作者傳承座談會。5.擬定原住民音樂各年度相關研究主題及執行。6.其它委託辦理原住民音樂相關計畫工作。

8 蔡政良。2007。〈makapahay a Calay（美麗之網）：當代都蘭阿美人歌舞的生活實踐〉。民俗曲藝156期：頁：31-83。臺北：施合鄭民俗基金會。

9 林芳誠。2018。〈文化遺產的束縛或護衛？以阿米斯音樂節的文化實踐與創造能動性為例〉。民俗曲藝200期：頁：137-200。臺北：施合鄭民俗基金會。

10 張士達.。2000.。〈原鄉學童吹鼻笛、迎接愛戀排灣笛〉。聯合新聞網2000.01.24。

11 導演王墨林說，由臺灣原住民搬演希臘悲劇，這個構想已在他腦海中蘊藏十年，他一直認為，原住民不只是「手牽著手，擺動身體」的歌舞表演形式而已，原住民身體的能量絕不只演出歌舞而已；而希臘悲劇的劇場形式與原住民的傳統祭儀精神某方面非常類似。因此他一直希望能將原住民搬上舞臺演出戲劇。

12 將竹片繫在繩端，揮動竹片產生「悠——悠」的鳴聲的「響片」。

13 長老會牧師汪幸時（Mo'o-e-Peongsi）將該劇予以鄒語翻譯，該作品在演出後亦獲得國家文藝基金會的補助。

14 參見胡耀恆等譯。1998：12-13, 26, 50,。

15 同上引書，頁：20, 26, 50, 56, 116, 132, 144, 182。

16 男子會所。

17 禁忌之屋。

18 大神。

19 部落首長。

20 軍帥。

21 參見：林雲閣。1998。《鄒族伊底帕斯的外遇》。

物、工藝與文化價值

05

工藝的社會性[1]

工藝或技術學（technology）是物質文化範疇中一個重要的領域，其性質與其他的社會文化範疇集體知識互涵。[2] 依據辭書，[3] 西方概念的工藝或技術學源自實踐理性之處理事物的需要，指涉三種不同集體事務面向。首先，工藝或技術學一方面用來指稱由知識的實際運用，另一方面則指知識的實際運用所賦予的能力。[4] 其次，工藝或技術學也可以指使用技術過程、方法與知識以完成某種任務的方法。[5] 第三，工藝或技術學指某種企圖獨特的領域之特殊化面向。[6] 由於西方的工藝理性（rationality of technology）的知識論傾向，相對於科學被定義為解釋世界的系統化嘗試，工藝或技術學指的是製造事物（things）的技術（techniques）之系統研究，科學依賴較為複雜的讀寫與計算能力，是一種獻身於理解環境之較為概念性的事業，而工藝或技術學所關心的則是器物的製造和使用。

很明顯的，工藝牽涉對技術的合理運用，而 20 世紀中不辯自明的一個想法是：工藝是由現代科學的傳統所造成的一種理性活動。工藝出現的時間比科學更為古老，考古學家也告訴我們有人類就有工藝的存在。[7] 與科學和藝術的表現不同，工藝被視為攸關不同型態工匠的本質之實踐。換言之，科學與工藝在諸如建築與灌溉系統的數學概念的運用上雖然有交錯之處，二者在許多層面卻呈現出更大的分野。即使在藝術領域也呈現出這種二元的分野方式。比方說工藝的目的是功能性的，以可以使用的事物為其目標，相對而言，西方的美學觀念認為藝術以更為超越的美為觀念，藝術最高的使命並非製造事物而是表現觀念。雖然如此，藝術與工藝的分際（boundary）卻又是難以一刀兩斷的。[8]

事實上，前述二分的方式顯然未考慮影響工藝與技術發展的最重要的因子——社會的性質。不只如此，工藝不但與社會生活其他

面相的關係極為複雜，也涉及了文化內在對於工藝之性質的認知與分類。在人類學早期概念中，工藝的製成品統稱為物質文化（material culture）。狹義的物質文化一詞是指「人工製品（manmade objects）」，隱隱對應於沒有經過人為加工的自然物（natural objects）以及社會文化中的非物質（non-material）的「精神文化（mental culture）」。顯然這樣的分類過於簡化，也沒有處理兩者的關係。當然，人類學的主流思想一向認為工藝與物質文化的內涵表現與意義受社會文化體系之性質制約，而與社會文化中其他面向（諸如：宗教、政治、經濟、親屬、心理需求、生態環境等制度）具有密切且邏輯的整合關係，工藝與物質文化的持續與其內在整合方式，往往因社會文化而異。隨著人類學理論的發展，器物的意義也被強調唯有置於社會文化脈絡中才能理解，物質成品都以非物質的社會組織以及社會價值與文化觀念為其基礎。物的觀念與物質文化的研究不但嘗試超越初級功能的認知，更著意於物與社會文化背景之間關聯性的追求，物件的研究不止涉及一般性的科學解釋，更須詮釋物與工藝的社會價值與文化意義。[9]事實上，工藝是一種經驗性的成就，具有時間因素及其因文化定義而來的力量（power），因此過去的工藝顯然在不同的社會文化中呈現不同的影響，而傑爾討論工藝與巫術之關係，更將工藝區分為三種不同的類型：生產的工藝（technology of production）、與生殖繁衍有關的工藝（technology of reproduction）、賦予巫術力量之工藝（technology of enchantment）。[10]

再說，早期人類學理論認為工藝的表現缺乏自成一格的主體與動力，是社會文化主要面向（歷史、政治、經濟、宗教、親屬）的「副產品」或「反映器」。換言之，在本質上工藝及其成品都是被動的（passive），使用收藏品（collections）進行的研究，[11]有時會被視為一種「安樂椅人類學（armchair anthropology）」，[12]或「女人的工作」，[13]這種情形直至1970年代末到1980年代初期才開始改變。

由於個人與行動在社會文化的形成過程中的重要性被重新界定，[14]社會成員的行為固然受到社會文化的塑模與框限，相對而言，社會亦經由其某些特定的成員日常生活的文化實踐而不斷地繁衍與再生。這種意義下的工藝便不只是被動的「反映」社會文化體系，不只是人類適應環境的記錄，也不只是「歷史過程消極的見證」，[15]而是在社會文化繁衍、再生的過程中，扮演主動、積極、且極具創造性的角色。[16]物質文化、藝術與工藝，不但被視為一個與其他社會文化面向有關、且可能是自成一格的「體系」，研究者更以物為能動的主體力（agency），探討物（及其所內涵的觀念）在社會實踐的過程中所扮演的主動的角色。工藝體系的運作及其成品不但牽動社會組成，更日漸突顯其隱含的建構集體記憶、文化認同與社會分類之意義的重要性，也引導著文化形式與社會形式、特定社會中的知識與實踐、物體系與社會分類等關係的進一步討論。莫斯（M. Mauss）曾指出物件與社會特徵結合在一起，各式各樣的面具（mask）便是一個具體的例子。[17]這使得社會文化脈絡之中的事物或自立體（substances）、性質（qualities）與關係（relations）等幾個基本範疇的處理更被重視。[18]既然工藝成品可能具備器用功能，或作為社會的特定表徵，用來彼此溝通、表達某種訊息與經驗，或扮演傳遞經驗與集體記憶的角色，社會文化體系性質及其特殊的發展模式更決定工藝的存在方式。我們處理工藝及其創成品，除了著重其形制、功能、獨特的美學形式表現的探討之外，更重要的工作是探索不同的工藝形式在一個特定的社會文化體系中的角色，以及其所創造的意識型態、觀念與情緒的面向。

本章通過衣食住行等相關工藝及其創成品的面向，闡釋鄒人工藝之基本性質及其與信仰和社會價值的關係。在方法上，對於工藝的研究，我們不但要掌握物件的物性知識，更要能掌握該社會文化體系如何定義這些工藝的事實（facts）。工藝存在於一個特定的社會文化中，我們可藉由個體與社會文化本體之選擇性的注意力，

在內在的發明機制與外在的涵化過程裏面，發掘物質文化發展、變遷、消失、持續的現象與動力，[19]而工藝的表徵（technological representations）便涉及信仰與社會價值的集體知識與行為。討論鄒人的工藝、信仰與社會價值的關係，我們至少應關懷下述幾個互相關聯的基本問題：鄒人的日常生活中的文化形式與物質世界如何呈現？在外來的新材料、新成品、新的政治經濟之形式與秩序介入其工藝的形成過程之後，當代的鄒人如何對其既有文化形式進行社會建構？過去的工藝如何介入當代的生活？簡言之，本章試圖呈現，原本就不穩定的變動之物及其體系，在不同的時空背景中，透過何種機制轉形、繁衍與再創造。

住居工藝、空間與親屬的價值[20]

家屋（emo）的建築工藝不但顯示鄒人特有的宇宙觀，也突顯其親屬價值的意涵。阿里山鄒族的房舍，除主屋（emo）之外尚有許多附屬建築，包括獸骨架、柴房，豬舍，雞舍，漁具小屋及釀酒坊等。鄒人選擇作爲建屋之基地，大體以乾燥、面積大小合適爲標準。世系群長老決定了一個地點之後，便以二根長茅桿（haingu，五節芒），結上染紅之 fuku?o 二、三束，縛於茅桿上端，插於預定建屋的基地中央。這一天晚上，舉行夢卜以定吉凶。如果夢見的是武器、獵肉、米糕、飯食、美人、花等事物，都被視爲「吉兆」，若是夢見死者、鬥毆、出草、小孩、野獸等事物，則屬「兇兆」，而水火之夢更是大凶。不只如此，一旦吉兆中的獵肉、飯食等太多或過量，亦屬凶兆。由於鄒人普遍認爲「無夢亦不吉」，因此，如果無夢，則必須於隔夜繼續爲之。除了夢卜以定吉凶之外，在基地上遇蛇爲凶兆，應放棄該基地，或至少避開遇到蛇的地方。掘土過程中，鍬頭落地表示不吉，應該馬上停止修建工程，山刀離柄、落地亦爲凶兆，也必須立即停止工事。負責豎立屋柱者打噴嚏亦凶。阿里山鄒人建築物的正門，都是對著聚落的入口及河岸，唯不能正對危險、不潔的西方。屋頂舖設完工時，必須以酒獻灑於合口處。完工後，男子們入山狩獵三日。儀式完畢之後，整個世系群宴飲以示慶祝。阿里山鄒人住宅的最大特徵，爲其平面之四周中央、稍微向外膨脹，而成爲略近於橢圓之矩形。屋頂爲半截橢圓球體狀。在房屋的長軸方向前後共有兩個入口，寬約1公尺，高約2公尺，兩側面之牆高大約1公尺。

用來搭建屋頂（sof'）的材料，以白茅（veiyo）和鬼茅（haingu、五節芒）爲主。阿里山鄒人使用茅草的地方很多，不但用來建房子、搭工寮，甚至於作爲儀式器具。家屋中的橫樑（pefotnga）主要採用原木架構，部份用竹子。牆壁（tonhifza）以茅草莖或竹子來圈

築。以原木心為屋柱（*s'is'*），全屋最重要的柱子立於房屋中央，稱為*athucu-s'is'*。屋內中央火塘上的置物橫樑（*poefafeoyu*）用來燻乾食物或其他物品，用於橫樑及柱子的是*evi*（樹木總名）。建屋樑柱所使用的木料主要有櫨木、櫸木、樟木、檜木、烏心石、柯堅木、茄苳、楠木等。樹木枯死後所留下的堅硬木心（*toae-s'is'*），往往備用為屋柱。桂竹（*kaapana*）和石篙竹，用於屋頂及牆壁。麻竹（*pockn'*）主要用於屋頂、牆壁或曬物平臺。箭竹（*pas?*）與茅草莖（*hipo*）用於牆壁。黃藤（*'ue*）除了用於繫綁建築物之外，利用藤條製作器具的地方很多，如背簍、圓邊等。門（*phingi*）用木材或竹子製成。在過去，正門或前門（*tsungsu*）對婦女而言是嚴重的禁忌（*pesia*），婦女必須經由側門或後門（*niacmo'na*）出入。

早期用木頭和茅草搭蓋的鄒族的家屋（*emo*），後來使用竹子和杉木，現在多用鐵架、鐵板、鋼筋水泥等建材。不論使用何種建材，*emo*用語有兩個涵意，一方面具有「家」、「主要居所」的意思，另一方面則泛指「一般的房子」。鄒人以世系群為主要的社會單位，住在同一個房子內一起生活，他們共同擁有獵區與漁場，分享獵物與漁獲，共同從事農作生產和相關農作儀式。因此，世系群是一種「家屋的關係」，鄒語稱「*tsono-emo*」。傳統家屋建築之內有臥床、儲藏間、神聖的小米櫃、武器架、火塘、置物架等設施。較大世系群的家往往擁有一個獨立的「禁忌之屋（*emo no peisia*）」，這是鄒人舉行與親屬、小米、個人巫術醫療等有關之儀式活動的主要處所。禁忌之屋內放置儀式物品與裝置「聖粟」的小米櫃，主要的儀式有小米（播種與收穫）儀式、女子成年禮等。以前的禁忌之屋是用茅草和木頭搭建，近代則用竹子，現在有的禁忌之屋已經用鐵板搭建，也有些世系群的禁忌之屋配置在水泥房之內。

在鄒人的概念中，住居的形式可以分為不同的「等級」。雖然目前*emo*和*hunou*兩個語詞經常會混用，但是嚴格的說二者是有所分

野的。*hunou* 指的是「一般的、普通的、臨時或不長久的、由 *emo*『(*ehenti*) 分支』出去的」房子，這種房子也以木頭、茅草和藤條爲主要建材，後來則用竹子和木頭，型式也改成四方形、斜頂，室內也隔間成不同的起居用途。就如同分支的、邊緣的、小型的聚落具有成爲中心聚落的可能性，一座 *hunou* 亦有發展成 *emo* 的潛能。而 *hunou* 又可分爲兩種形式的住居，第一種稱爲「*teova*」，當鄒人前往農地或獵區，無法當日往返，會在當地搭建簡單的工寮、野外臨時搭建的房子 (*teova*)，作爲臨時居住或休息之用。第二種則是形式更不完整的耕作小屋「*ethufa*」，*ethufa* 指的是在農作地、用茅草臨搭建的小屋，作爲工作休息之用。雖然如此，不論是簡易工寮或是耕作小屋，由於二者尚有火塘、置物架、睡鋪、水源以及其他生活用具，仍可作爲起居的處所，因此也具有由非正式住居發展成爲正式的住居之可能。

除了人的住所之外，鄒的建築形式尚包括儀式場所與豢養動物之處。如前所言，鄒男子往往以狩獵成績獲取社會地位，鄒人以世系群爲單位，搭建一間獸骨亭或獸骨架 (*h?f?*)，裏面擺放男子狩獵的戰利品，如獸骨，特別是公山豬的頭骨和獠牙，這是最能代表狩獵成績的物品。另外，在獸骨亭內還會擺放狩獵的器具，以及供奉土地神的祭祀臺。獸骨亭或獸骨架是獵人 (男子) 的專屬房子，禁止婦女進入。相對的，鄒族的農作祭儀以小米爲主，小米祭所用的物品，如小米背簍、小米神的木杖、獻祭臺等等，均放置在「禁忌之屋 (*emo no pesia*)」內的神聖的小米櫃 (*ket'b?*) 之中。鄒族傳統的豬圈 (*po'ovn?*) 位於房子的後門外位置，過去鄒人養豬時並不把豬關在豬圈之內，而是白天把豬隻放出來，傍晚豬隻就會自然回到豬舍，後來爲了管理到處遊走的豬隻，就把豬圈提高。豢養豬的場所對鄒男子是禁忌 (*pesia*)，養豬事宜交由家中的女人負責。獵人們相信：男人接觸豬圈會減少野獸的獵獲量。在家屋 (*emo*) 之外，同樣有石垣圍牆 (*yu'p?*) 分隔內外，圈出了他們平日的活動範圍。

庭院圍繞在家屋的四周，前庭設有置薪處、獸骨架、且作為曬穀、舉行祭儀之用，後院則是雞舍、豬舍等之所在。由於男女分工和戰爭、狩獵的神聖性，因此可以顯見前院是較「正式的」、「神聖的」、且是屬於「男性的活動空間」，後院則是「非正式」、「世俗的」、且為「女性的活動空間」。這樣的概念更明顯的呈現在家屋（emo）的文化定義之上。

家屋物件與空間的文化定義

根據日本學者千千岩助太郎的描述，鄒人房屋之骨架多半為先立圓木狀之掘立柱，柱上方之叉股架樑，棟樑多由在頂端交叉之兩根柱支撐。一般壁柱在中途向外彎曲，或是直接從底下就向外傾斜以支撐上面的簷樑，樑上跨以圓木椽子，在鋪上小圓木或逐條，然後覆蓋上茅材。牆壁為在柱間穿紮圓木材或圓竹條而掛上茅莖做成，偶而也用劈竹以代替茅莖掛上，因其茅莖或劈竹的披掛有很多的空隙，因此通風及採光都相當良好。鄒人的家屋平面有橢圓形和長方形兩種形式，以前者較為傳統。但是二者都有二個正式的入口，而不論由前門或後門進入室內，都是先看到位於室內中央、由三或四塊立石所組成的火塘（*bubuzu*）。由於火塘（*bubuzu*）的位置光線比較好，成為室內的視覺焦點。沿著室內四周的牆壁，由隔板隔成一間間寢床、或放置糧食的穀倉。在沒有隔間的空地上，則堆放

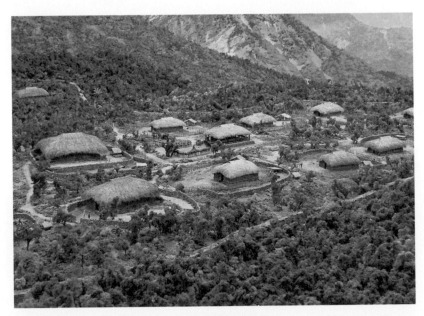

20世紀初鄒族大社聚落復原展示。國立自然科學博物館。

雜物。屋頂的樑架，被用來掛獸皮、堆物，也作為火塘（*bubuzu*）上的乾燥棚。鄒人的家屋內為一室制，在平床式空間的中央，立三塊細長石條而成火塘（*bubuzu*），火塘上設置乾燥、儲物的棚架。房屋四周設置床鋪，床上鋪以劈竹片，其周圍以茅莖之隔牆圍繞，並附設有茅莖造之單開門扇。床高大約三〇公分，在床鋪與床鋪之間以穀倉或小米倉隔開。獸骨架在達邦設在家屋入口內側的左邊，而特富野則另外建造。

由於鄒人家屋內的火塘（*bubuzu*）多安置於中央中柱的旁邊，*bubuzu* 成為屋內向心的焦點。此外，某一家屋可能另有一個位於角落或屋外棚下的火塘，通常作為煮豬食之用。家屋之內設置的中柱 *athucu-s'is'*，有時甚至立兩支 *athucu-s'is'* 斜柱藉以撐承棟樑。由於鄒人的家屋結構屋寬脊高，寬達 9 公尺、脊達 5 公尺，所以以兩支斜柱支承，另外可能還有二、三行邊柱出現。事實上，這種技術除了結構上支承水平短脊及兩旁斜脊的作用之外，也有加強室內火塘（*bubuzu*）所隱含的「中心」與「向心」的意味。這種「中心」與「向心」的特徵也明顯的呈現在社會組成方式與文化價值的其他層面。

空間的意義往往由特殊的物件加以界定。鄒人所構築的家屋有兩個主要入口。正門、前門稱為 *tsonsu*，這是男性出入口，後門稱 *miatsamona*，是女性出入口。此外，尚有一個非正式的側門稱為 *toykuyo*，分別位於家屋的縱長兩方向之二面及其一側面，平時是女性出入及餵豬時的出入口。[21] 正門入口左牆常為放置武器、獵具或獸骨之處，後門入口內牆則放置杵、臼、手鍬等物。由前項敘述可知，後門和側門通向女子平日活動頻仍的後院，正門則通向由男子所使用的前院。獸骨架若設在室內，即在正門右側，男人出入必由正門，婦女只許走後門與側門、後門、側門通往豬舍，所以被男人視為禁忌（*pesia*）。但為未婚男人要與未婚女子約會時，亦可由後門或側門出入。魚在鄒族列為儀式禁食期的禁物（*pesia*），即使在

平日也不得在室內烹調魚，必須到另一專門的小屋內。

室內器具僅有床、穀倉、衣物架、坐凳及木桶杵臼等，床以竹篾柵為面，支以單竹凳兩個，周圍圍以茅管柵以床壁，頂上亦覆以茅管柵，前面以茅管或竹篾為扉，每一個小家族組臥床一床，兒童可分組另床而臥，故一世系群家屋內之床數，視夫婦小組與人口之多少為比例。穀倉以竹篾與茅桿成其平面為長方形四角帶圓，立高約2公尺，倉壁以竹篾或茅管或竹片編成，底部架空，前壁中腰部位、開一四方形之門，以竹扉閉之，上面以竹柵或茅管柵為覆蓋之，常為米篩等器物之放置場所。衣物架以較中間兩柱間之距離稍長之圓木兩根、夾紮於兩根中柱上，高約六、七呎，以成人立起便於取置為度，坐凳為長方木塊或圓木墩，長約三呎許，寬約五吋，厚四、五吋。圓木墩以徑一呎以內、厚五六吋的木塊為之，置於火旁為取暖或就食時就坐之用。臼與木桶等亦常用以為坐具。

過去鄒人舉行室內葬，死者依然被視為「家內」的一分子。不過人死於「家外」者不埋於「屋內」，遠者埋於當地，近者抬回社內埋葬。此外，根據日本學者報告，阿里山鄒人十三歲前的孩童、在家婦女未婚或離婚歸來者，不埋於屋內而埋於屋外後院。被敵人馘首者，其不完整的屍體立即棄置，其它橫死者，往往就地掩埋。小兒的夭逝被視為惡死，縱然死在家中，亦應移到野外埋葬。屋外的埋葬地以茅草結於樹皮之上以示禁忌（pesia）。過去達邦社的室內埋葬點主要是在屋內右邊中柱（athucu-s'is'）後面，次一個埋葬點位於前一個埋葬點之旁。墓穴深及腰部，長寬則視屍體之大小而定，底鋪白布或月桃草蓆。屍體收入後，四壁及頂上皆以小石填滿，上面蓋土，土上面覆石板。

鄒族歲時祭儀的主要場所，一為小米祭田，一是各家家屋或祭司家屋，一是男子會所，另可加上社口的靈樹。阿里山鄒人在各種農事

祭儀的前一天，要以 *tapantso* 草與水來清潔家屋。除草祭時，各世系群在各宗家的禁忌之屋（*emo no pesia*）進行儀式。收割祭時，由祭田採兩穗返家置於禁忌之屋，小米神隨之由祭田被迎返家中的小米倉中，同時要採兩穗做為神聖的粟種，置於小米倉內，在禁忌之屋前行儀式。收藏祭時，由祭田取回最初收割與最後收割之兩穗返回家中，壓於禁忌之屋中的其它聖粟之上。此後，由聖粟分出聖粟種，與一般粟種懸於粟倉上之各自專用之樑，最後關閉禁忌之屋。該粟種自此時至翌年的除草儀式，一直留在此中。

家屋：起源與血緣的價值

與原住民其他各族比較，阿里山鄒人的家屋尺寸顯得極大。根據日治時代《番族調查報告書》第四卷中的記載：阿里山鄒人中心聚落宗家建築，長度約在7公尺20公分至12公尺60公分之間，寬度約有5公尺40公分至9公尺，分支聚落的小屋大致長5公尺40公分至9公尺、寬約4公尺50公分至7公尺20公分。室內沿牆的床位很多，甚至有達六個床位的。床面以竹編成，每個長約180公分、寬約120公分，以二個約45公分高的竹馬支撐。而且以茅菅圍成小屋，供一小家同單位坐臥，未婚的成員則睡在無壁的床臺。

建築形式是工藝與社會價值互動的結果。世系群是阿里山鄒人共同生產、消費、居住、舉行宗教儀式共有財產的基本社會單位，這個基本社會單位所居住的正式家屋稱emo，所屬的分支聚落之居所稱為hunou，有「臨時小屋」、「工作之屋」之意。對鄒人而言，hunou並不具有完整的家屋之資格，因為hunou不是一個獨立的生活單位，由世系群中輩分最低的新婚夫婦或單身男子所住，主要的親屬關係與社會關係的連結仍保持於「源始的」、「本來的」、「宗家」emo中。對鄒人而言，emo其意為「真正的家」，世系群原來居住在此房屋中，為財產共有的共同生活群體，在此家屋中有二件象徵事物：一為禁忌之屋，一為獸骨架。世系群是共同舉行宗教儀式的單位，家屋中擁有代表獵神神位及獸靈所在的獸骨架以及代表粟神的穀倉，二者都是世系群宗家的象徵物。穀倉數有一個到三個，位置如床靠近牆壁。獸骨架在室內位於男人出入口的內右側，左右以室內望向門外的方向來定。[22]

一般認為鄒族是一個較為成熟的父系社會，氏族系統與繼嗣制度都是父系的，居處法則亦為從父居，最主要的婚姻形式是嫁娶制，盛行男到女家的服役（fifiho）和二個氏族間的交換婚。鄒社會中

同一姓氏的家庭往往以同一「禁忌之屋（emo no pesia）」爲認同的對象，共有一個「宗家（emo）」家屋，組成世系群（ongko no emo）。世系群所建構的氏族系統（audu matsotso no aimana）更進一步的與男子會所所表徵的意義勾連上關係。以會所之建立爲象徵的鄒族社會，其政治基體之對內關係原以血緣爲主要基礎，漸次擴展到地緣的整合。然其內部權力結構則以父系親屬制度的組織原則爲張本，有基於親屬關係而來的權力及其互動關係，由前述之部落建立發展歷史、以及氏族內在分支的階序而界定的社會地位，進一步的出現由親屬組成法則及年齡分級現象交錯產生之族內地位及其所代表之部落內地位。而主要氏族之間的交換婚聯姻制度，則更能穩定維持原有的權力結構，因此傳統藉由強有力的個人能力影響而獲得地位的情況就相對的減少。換言之，根據上述的這些原則，以男子會所爲中心的部落事務所產生的個體與群體政治關係，乃以父系的親屬結構爲主要基底，藉此由血緣的世系群所延用，領導者的職位名稱peongsi便取代了原有世系群之姓氏，使部落的領導世系群暫時的放棄原有之姓。其權力傳承的內涵，則主要以親屬組成法則爲原則，逐步擴展到以男子會所爲象徵之部落社會。

男子會所與公領域的價值[23]

阿里山鄒人的男子會所kuba是中心聚落「hosa」的象徵,其殖民之聚落均爲分支,不能建立具備完整社會功能的男子會所。雖然分支聚落也可有「男子聚會的地方」但只能稱「huhu」,這個地方僅供成年男子日常集會、夜宿之用。重要宗教儀式皆不在分支聚落而在中心聚落舉行,各分支聚落各氏族,必須派男女代表歸「中心聚落」參加,受「中心聚落」同世系群族人的招待飲宴。

從日本學者的記載至今,男子會所的建築一直在改變。一般而言,鄒族會所建於聚落的中央,爲長方形干欄無壁建築,屋頂舖覆五節芒茅草,以直徑20公分左右的圓木爲柱,中間兩根爲中柱,屋面爲長方形,縱深兩面爲出入口,東向爲正門,以木梯上下。據1915年所記載之資料,達邦社的男子會所面積約10平方公尺,離地約

鄒族男子會所,1950年代形式復原,國立自然科學博物館。

1.6至2公尺，以木梯上下。前是木板，後是藤床，四周無壁，火塘爲1.6公尺見方，位於男子會所中央，傳統火塘（*bubuzu*）應保持晝夜不斷。其上方有藤、竹所做的棚架，火塘左側放置如舟形的藤編簍子放置頭骨、金草在左右兩端石上生長。千千岩助太郎所調查的達邦男子會所，應於1937年以前所建。正面寬7.7公尺，進深9.35公尺，屋頂高5.8公尺，簷下高約3公尺，地板鋪設於地下高約1.2公尺處，以木板鋪張，其中只有一部份鋪藤條。靠近中央地方挖開一部份做爐，位置中央偏後。柱位也與以前不同，前後兩面均有階梯，其前左右兩邊用石疊成堆，上種金草。戰後，達邦的男子會所格局爲長方形，地板架高至多60公分，全用木板，已無突出成陽臺，四邊除入口外均圍兩條欄杆。其他營造方法均與千千岩助太郎所調查的相似，唯獨少一行柱列。工具箱設於前門的左側吊著。有些時期的男子會所平面爲正方型，尺寸小了許多。前門的左角上方，也放著打火具等宗教儀式所使用之木盒，以及木草、赤榕葉。阿里山鄒人初生男兒，於第一年之歲終祭儀之後，由其母親傳遞給母舅（mother's brother）抱之，首次獻登男子會所，其母親之兄弟以竹杯盛酒，表示其與軍神見面。再由部落首長或同氏族長老撫摩其頭，表示承認爲聚落男子之一員，以後可隨時到男子會所內。在男子會所舉行的戰祭 *mayasvi* 是聚落中最盛大的集會宗教儀式。

日治及日治前的會所地面到地板的距離較高。會所爲女人所不能觸摸踏登之禁忌（*pesia*），但會所的地板之下則無此限制。因此鄒族長老說：「那個（傳統的）時代，男人在 *kuba* 內跳舞、唱歌休息，女人則在 *kuba* 下跳舞或休息」。會所前有一廣場，廣場上會所左側植有赤榕（*yono*）一株，樹前有一火爐（*bubuzu*），做爲移至廣場舉行儀式之用的對象。赤榕亦稱鳥榕、山榕、鳥屎榕、大葉榕樹，屬落葉性植物，每年落葉二至四次，落葉期不定，舉行 *mayasvi* 儀式時必須修剪一次，僅留下主幹與數支分支。鄒人相信儀式時天神與戰神由此下來凡間享受饗宴，通過人神力量的交融，使得鄒的聚落

生命力得到保障，藉此不但預期日後所有戰爭的勝利，更對生命的繁衍有所期望。更進一步而言，會所與赤榕樹合起來被視爲政治單位的象徵。除了赤榕樹之外，保護鄒人生命與會所的作用物另有金草（fiteu），會所正門前土墩及屋脊上兩側，各植上兩株金草，只有在進行戰祭儀式之時，才由特定世系群的男子入山採新株更換之。金草與赤榕均有一種特殊的特徵而爲鄒人所取用，即每年一次在開花前必落葉殆盡，待花開之後復枝葉繁茂。基於這種性質，鄒人在戰祭儀式中，便象徵性的砍修赤榕樹，代表生命的更新。金草則表面作爲避邪除穢的功能，更象徵了生命再生的力量，而爲鄒人在儀式中所配戴。事實上，這兩種植物更具備了主幹和分支的性質。

一個完整的會所必須建置幾個象徵的器物。會所內部的聚落象徵物有三，入口左側爲敵首籠（ketpu no hagu），右側爲火具箱（ketpu no popususa）和盾牌，火具箱中置火具（popususa）和護身符（fuku'o 由山芙蓉皮剝製再染成紅色），fuku'o 在戰爭與儀式之前，由軍事領袖或頭目分發給各人配戴。對於鄒人而言，儀式器具的神聖性預定戰陣的成敗，戰陣的成敗等同於男子會所的存廢，男子會所的存廢等同於整個鄒聚落的興亡，鄒聚落的興亡又決定個人的存歿。正因如此，上述事物因而取得象徵涵義，這個象徵涵義更表現在鄒人的空間觀念上。

鄒人相信西方與死亡有關，聚落之中墓地位於西方，戰祭儀式由東向西繞行。會所的正門開在東方，鄒族的家屋正門亦開於東向，後門處於西向，獸骨架位於入門處的左側，穀倉則位於西向入門的左或右側，總是靠近後門處。豬舍爲男子禁忌之地，女子工作所亦位於西側。會所是女子的禁忌場所，女子不能攀登，但在達邦亦有一說：若不得已，女子可由會所的後門上登，但也只限於逗留在會所的後半部（亦即會所建築物內的西側）。擴大來看，將會所和宗教體系串連起來，更可以明顯的看出會所在其所具備的外在功能之外，

也隱涵了內在的價值。

一般鄒族的聚落周圍多植蒼鬱之樹木做為防禦用。阿里山鄒人的各社入口處往往栽種一棵靈樹，樹前置一塊大砥石，為聚落神坐鎮之處。男子會所前及近中心聚落之山中特定草坪，亦有靈樹之設定。阿里山鄒人相信若干特殊樹木與岩石具有精靈，但不是所有該種樹木皆有靈，僅稱呼其中數棵高大、古老的樹為靈樹，例如眾所週知的阿里山神木。對岩靈亦然，只有某種特殊形狀與色彩的岩石始稱靈岩。此等靈物非由巫師不能辨認，一般對此常持消極、畏懼態度，接觸被視為禁忌，而鮮有積極藉祭儀或巫術與其發生關係之行為。為儀式所需，特別闢有神聖之祭田（*pookaya*），每世系群家各有其祭田，與一般耕地完全分開。其面積僅三尺至六尺平方，象徵性的耕作儀節在此舉行，為一般田地實際農作之啟端。

正因為男子會所都是由某一氏族所建立，因此便成為氏族活動及認同的中心。例如：特富野中心聚落的 Niyahosa 氏在現地建立會所，Tosuku 氏在 Niya-kuba（舊會所）地建立屬於其氏族的會所。達邦中心聚落的 Noatsatsiana 氏曾在 Yisikiana 和 Nigiviei 等地建會所，Tosuku 氏也曾到 Yisikiana 建會所，之後又遷到 Saviki（今山美村）。這些狀況都呈現出會所之原型性格：做為血緣關係之整合認同、墾地所有權的宣告功能。這個時期的會所領導者自然以族長為主。會所建立後，除了氏族本身繁衍強大，增加人口之外，也可能再引進其他氏族之人，或者讓其他氏族的人自行加入，漸漸形成一個以地緣關係為整合原則的聚落社會。例如：特富野中心聚落在 Niya-hosa 氏之後緊跟著有 Yatauyogana、Jaisikana、Tosuku、Javaiana、Tutuhsana 等氏加入其社，而放棄原有會所（Tosuku 即由 Niya-kuba「舊會所」之地遷來之氏族）。達邦中心聚落則在 Ujogana 氏和 Noatsatsiana 氏建會所之後，有 Tosuku、Yashyungu、Uchina、Yakumangana 等氏族亦先後

加入。會所的主人亦即以建社者優先任之，稱為Peongsi氏族（部落的領袖），雖為世襲亦有更迭的情況出現，而聚落的領導人恆稱peongsi，退位者則回復其舊有的姓氏。正由於會所與創社領導者的關係密切，部落首長peongsi的家屋往往與男子會所比鄰而居。

由於高山地區耕地有限，多餘人口往往外移到他地開墾，形成有別於中心聚落（hosa）的分支聚落（denohyu），「一個中心聚落包含數個分支、衛星聚落」是鄒人定義聚落的範圍，在這個特定的範圍裏面有共同的領袖：部落首長（peongsi），世襲於某個氏族中。中心聚落與分支聚落在結構上有階序關係存在，如同本家（emo）與散布在分支聚落的工作小屋（hunou）之間的階序關係一般，年中重大祭儀活動如小米收穫祭（homeyaya）和戰祭（mayasvi）等，都在中心聚落舉行，分支聚落之人在接獲中心聚落的通知之後必須攜物回來參加。類似這樣「以某一中心並向外輻射延展的階序結構」，成為一種重要的文化價值，支配鄒人所有的社會關係，構成社會組成原則的特色。這種情況我們可以在聚落內在組織，如會所與家產、家屋（emo）與眾工作小屋、中心聚落與分支聚落關係、以天神為中心的神統結構中看出來，同時更突顯出鄒人對一個特定「中心」所產生之強烈認同的社會價值。代表聚落首長世系群之姓氏的peongsi，字意原是「樹根幹（peongu）」、「蜂后（peongsi）」，也可用來指稱眾人圍繞的中心人物或眾人中有才幹的人（例如鄒人對平地人的領導者也以peongsi稱之）。鄒人在日常決策之中，更表現出對中心領導人物認同與支持的強烈情感趨向，成為鄒族社會價值的基礎。

鄒族的會所歷經血緣與地緣兩個不同的階段與功能。最初會所的建立是基於血緣關係而來，做為氏族領導之確立及宣稱土地所有權的標幟。其後隨著聚落的發展，數個氏族共組一個聚落時，依然維持一個聚落一會所。會所的主人為創社氏族擔任，然亦有更迭的情況。以會所為中心，在社地不足時向四面八方分出之分支聚落只被

視爲「暫居之地」，在階序上附屬於有會所的中心聚落。氏族成員亦因此而散佈在各分支聚落，分支聚落的領導者爲聚落首長家族成員或由聚落首長指定者來擔任。每年分支聚落成員必須回中心聚落參加粟收穫（homeyaya）等歲時祭儀，並攜回當年的收穫物，儀式的施行是以中心聚落爲中心。

會所最初成立時基本的功能除了做爲整合血緣關係的中心之外，在政治與經濟亦即權力的宣示方面亦扮演重要的角色，聚落成立後的地緣組織藉由會所及其所發展爲一認同中心的強烈文化價值來整合聚落。如前所述傳統的會所中放置弓、盾牌、敵首籠等仗陣的禁忌（pesia）器物，會所內部中央並建一火塘。男性的社交活動、聚落軍事或狩獵訓練、歷史傳說的詳述等均在會所舉行，對女性而言，會所爲其不能碰觸的禁忌。不但如此，會所亦爲聚落之集會共議與衆人處理公衆事務的重要場所，一切的重要會議或有關聚落居民之公共事務的佈告，皆由聚落首長在會所舉行。尤其有關聚落整體的出草、出獵等活動更必須在 kuba 內舉行儀式之後，再行出發。聚落內部若發生糾紛，審理雙方訴訟與處罰罪犯行動，都在會所舉行。正因爲如此，男子會所表徵鄒人部落的價值。會所一方面執行鳩集衆人與活動的世俗功能，另一方面通過有意造成的男性專有的場所、部落的主體，具備神聖領域的力量，培養戰陣氛圍及肅穆心情，賦予戰陣成功的可能，會所已由各類禁忌和儀式創造出鄒社會存在的神聖性。

再說，阿里山鄒族的會所就內在象徵涵義來說，較少做爲區隔同性年齡級，再予整合爲強有力的政治與軍事組織的情況，反而呈現其以下會所突顯中心認同之價值、強調社會地位與階層秩序的意義。以會所爲中心，做爲聚落領導者之建社氏族有權決定是否舉行與會所直接關連的戰祭儀式 mayasvi。儀式過程中全體氏族整合在聚落首長氏族之下，在戰祭儀式中的拜訪各家族禁忌之屋儀式、舞蹈隊

形的排列方式、歌詠的表現方法，都呈現出以會所與首長家族或征帥爲中心，界定甚至再強調地位高低的現象。不但如此，會所及其他相關事物，表現出區隔男女性、生命與死亡的整套象徵結構。

聚落生活中有幾個重要儀式，包括粟播（*miyapo*）、粟收穫（*homeyaya*）等之粟作儀式，及包含了獵首祭、會所重建等的聚落性儀式*mayasvi*。傳統粟作儀式往往可延續三十天，是眞正的「豐年祭」，包括迎粟祭、始刈儀式、初食新粟、歡送粟神等。分支聚落亦與中心聚落同，但較爲簡化，其儀式之舉行則主要是以中心聚落爲中心。有關粟作的儀式雖然是由聚落首長來發動率先舉行，可是實際運作的權力還是在各家族，因此可視爲世系群，聯絡大分支聚落關係而結合成聚落儀式，之後往往有*mayasvi*的舉行，才是眞正聚落的大宗教儀式，而其儀式的性質亦以外人（包括布農、漢人和各類不好的*hitsu*）爲主要對象。鄒族祭儀最重要的場所爲禁忌之屋、小米田和會所。但傳統信仰中無處不在的靈（*hitsu*），如河、土地、樹等神靈所在之處，亦都是祭儀進行的場所，這種情況隨著西方信仰體系的進入而有所改變，不再於這些場所進行宗教祭儀了。而流傳下來的小米收穫祭及相關的農事祭儀，和聚落性重大祭儀：戰祭，就分別在各家族的禁忌之屋、小米田和共有的會所上舉行。

與農事有關的祭儀，雖然由聚落首長（*peongsi*）家族所發動和引導進行，但其主要對象是小米神（女神），祭儀場所是小米田和禁忌之屋。聚落的團體儀式主要是在會所及各大家族舉行的戰祭（*mayasvi*）。傳統的戰祭以聚落爲單位，因此一會所成爲一個獨立的場所，分判「內」族群關係，並整合了中心聚落和眾多分支聚落之間的關係。戰祭的表面涵義在彰揚戰士的武勇，擢升替補社會地位及權威，而其潛在的訴求則在爲無形的鄒人生命世界，加入新成員呈給天神，甚至在未來引出更多的生命來增補聚落的力量（將獵來的頭納入），保證聚落生生不息。因此戰祭可視爲對外來威脅之袪

除且與生命有關的儀式。因與生命有關，戰祭漸漸衍生出為重大疾疫（甚至造成重大傷亡的事件）之後，尋求康復及祛除疾疫和不幸的功能。戰祭的舉行以男子會所為中心，男子會所因其特殊的地位，不但代表某地緣組織的中心、凝聚結構一體感之內在認同，更被賦予生命的性質，一旦男子會所有所破損、災壞、漏雨的狀況，便如同一個生命體受到摧殘一般，必須重建或復建，否則男子會所之殘破必引來與其相關的聚落整體或個人的疾疫和不幸。這時也要舉行 *mayasvi* 儀式，這個儀式本身所具備的重生及再添新興力量的功能與現象，亦可見之於前述鄒人對赤榕及金草的理解及其力量比擬的過程。這類關於聚落整體之存在的信仰，結合鄒族傳統強烈認同中心的社會關係整合運作的儀式，與歲時脈動所造成大自然生生不息的變動（如穀物的生長），所對應出來的宗教信仰與儀式，有著基本性質上的差異。男子會所、赤榕、金草、天神（*hamo*）、軍神、男人、火塘勾連在一起並互為彼此，因此戰祭的主要儀式不容許女人參加，成為鄒族政治社會整合社群關係的內在訴求，也反映戰祭之對外關係的性質，此與鄒人認為小米神是女性（*baii tonu*），小米收成時的儀式性質是對內的，女人不但可以參加更是重要參與者的現象有所差異。

此外，連結各種界限的重要表徵便是「道路（*tseonu*）」。被視為「道路」者原僅限於聚落土地之內，其道路種類可以列舉如下：中心聚落與分支聚落間之道路，是為道路中之最基本者。因分支聚落社民每年於年終祭儀時，必歸中心聚落參加，中心聚落分支聚落同氏族人有生育婚喪大事必互為慶弔，修建房屋時必相互協助，田禾收割後分支聚落之餘糧必向中心聚落氏族宗家集中儲藏，所以各中心聚落與分支聚落之道路有相當大的重要性。正因為如此，每年終祭儀中有正式之「社路儀式（*simotseonu*）」，分支聚落之男女社民皆集中於中心聚落與分支聚落同聚落人，集體修理中心聚落內外之道路。道路修理之工作普通為刈草與除石，間作補砌山路工作。古

時此種大道通常極爲狹隘，依山峽河岸而闢成。大河深谷處以藤竹爲懸橋，小溪處涉石或搭獨木橋、竹橋而渡。近年來道路開闢，間亦鋪有六呎寬的正式道路。近代式的網繩吊橋，昔時路幅不只能通過一人或二人可以擦肩而過爲止。由各聚落通往山林獵場之通路，不足以稱爲正式道路，只是靠獵人狩獵時由足跡踏踐所形成。族人習慣走這種道路，只靠足跡辨認，或以樹木石頭作爲標記。自各聚落社至山田間之道路亦較社路狹小，唯因經常往來之故，常用山刀斬伐茅草，用足踢開石塊，故一見可以認知其道路，唯攀岩涉澗之處，一般沒有特別的加工。遇深淵絕壁處，加以簡陋修築，間有搭竹排橋或獨木橋處，以便於婦女小兒來往。事實上，道路（tseonu）更具有象徵的意義，道路區分出原始點與終結點，沒有緣起點便沒有終結處，道路（tseonu）也區分出過去（走過的、生活過的）與未來，沒有過去也就沒有現在與未來。

綜合言之，男子會所建築工藝的制度，淵源於親屬結構中的氏族組織，而有幾個階段的演化。會所最初是做爲整合血緣關係的象徵，其後由於聚落的發展，某一會所所在可能加入數個其他氏族共組一個聚落，而由創社的氏族、掌有部落（hosa）首長（peongsi）的資格，此後家族的認同和整合的中心移轉到禁忌之屋。一個聚落包括中心聚落和數個分支聚落，大分支聚落之間存在上下的階序關係，所有重大的，特別是具有象徵中心與本源的活動，必須在中心聚落的會所舉行，這時會所已由血緣關係的象徵，擴張到地緣結合的基礎。這樣的結構原則顯現在社會組織的各個層面，而與中心總是先建立且要被充分認同的社會價值互爲基礎。會所的軍事功能掌握於某個氏族所產生的征帥和勇士之手，與會所相關的生命禮儀是男童初登會所和成年禮，而這個兩個儀式主要的目的，在將男子於家族的基礎之上納入聚落體系，並持續的重整與認同社會地位。與會所有關的赤榕樹與金草，不只每年一度的葉落再生，象徵新生命力的更新勃發，更因二者隱含主幹與分支的特殊性質，在儀式中修砍赤

榕、重植金草成為必要之工作，是為重整社會認同與地位階序的重要象徵。甚至男子會所建築本身也象徵了一個整體的生命，不容許稍有缺漏、殘破，這是由於在會所舉行的戰祭儀式，本身具有生命生生不息有關的訴求所造成的，也見之於鄒人對赤榕樹和金草基本性質的理解。再說，鄒族的會所制度更強調性別之區隔，而非同性不同年齡之區隔，正因為如此，男子會所為女子所不能碰觸的禁忌之物，但未必成為整合男子與社會的支配因素，氏族組織及鄒人重視集體性與階層化的社會價值，才是最重要的支配因素。

男子會所的工藝是一個持續的過程，獲得傳統階層刻意的維護。最近的一次重建特富野的男子會所是在1993年，達邦社的男子會所是在1994年。重建後的面積與原先的大致相同，但建材已有所改變，例如用水泥灌柱、用一般木材做柱樑（原來都使用原木心），施工器具也用許多現代工具，如鍊鋸、電鑽等。直到目前為止，男子會所的維護尚因通過大型聚落的儀式而保留下列重要工藝事項。*fiteu*金草共四棵，分別種在男子會所屋頂及男子會所入口兩側，族人相信戰神的居所遍生此草，因此種植在男子會所，戰神會庇佑族人。*fiteu*分別由建立聚落的氏族、現任頭目氏族和有特殊功勞的氏族負責管理，如果*fiteu*長得不好、沒有生氣，聚落長老可能會考慮修建男子會所並舉行戰祭。*yono*赤榕樹種植在男子會所廣場東邊位置，被鄒人視為「神樹」，由聚落中的重要家族在*mayasvi*時加以細心的修剪和維護。男子會所「中間的」兩根大柱稱為*athucu-s?is?*，建男子會所時最先立好的，立柱的同時要先呼嘯（*pae'bai*）告知天神。男子會所中央的火塘*bubuzu*過去之火終年不熄，如果鄒人住屋的火塘中沒有火，就要到此引火。由於近代用火方便，族人不再依賴男子會所的火塘，所以男子會所只有在舉行*mayasvi*宗教儀式時才會燃火。鄒族過去征戰的時代，如獵首級回聚落，便要舉行*mayasvi*祭儀，宗教儀式結束之後，要將人頭放在男子會所的敵首籠（*skay?*）內安置，敵首籠是用藤條編織的方形藤籠。目前特富野

的敵首籠是1993年2月份男子會所重建時新仿製的，達邦男子會所的敵首籠年代已相當久遠。火塘上方的置物架（*poefafeoy?*），鄒人爲了保存物品的新鮮度，常把食物或其他器具放在火塘上方的置物架上用火燻烤，以免腐敗或蟲蛀，物件距離火的高度約2公尺。特富野的男子會所內有一顆琢磨得非常細緻的圓石（*taucunu*），鄒人傳說這是從天降下來的石頭，原來的那塊石頭在日治時期已經被日人取走了，目前的圓石則是在1993年特富野社舉行*mayasvi*宗教儀式時，由長老湯保福依據他見過的圓石所仿製。男子會所前的宗教儀式廣場稱*yoyasva*，中央有火塘，族人舉行戰祭儀式時在此廣場舉行歌舞祭，現今的*yoyasva*周圍已經搭建看臺和鐵欄杆，地面鋪設水泥，以備外人觀看鄒族的戰祭活動。特富野社的*yoyasva*中央也建了籃球架，供族人休閒活動使用。由於*kuba*與*yoyasva*的公共性、象徵性，使其成爲目前兩大社進行「美化地方傳統文化建築空間」與規劃「鄒族文化中心」的標的物。[24]事實上，傳統建築與空間的繁衍並不是一個孤立的現象，材質、工法以及因提供材料而建立起來的社會關係，結合了建築與空間既有的性質，成爲界定鄒意識中公、私領域和再製社會價值的充分必要條件。

物、製作與社會力

一般認爲臺灣原住民的社會文化體系，特別是工藝、物質文化與表演藝術等傳統文化形式，已因外來文化的影響而逐漸地消逝於歷史的洪流之中。然而做爲文化形式之表徵的原住民物件，仍不斷地再生，這些不斷再製的物件實與其社會性質密切結合。早期臺灣人類學的原住民族研究，大半偏重在社會組織，只出現少數的物質文化研究，[25] 不但明顯忽略通過這個認識範疇來瞭解各族社會性質的可能性，同時對於這些文化的再製乃至創新的現象，我們也似乎缺乏賦予足夠的關懷。[26] 過去人類學研究中的搶救民族學既執於一偏，在結構功能論者實證觀點的關照中，物件被設想成機械的，或是無時間性、靜態的文化特質，鮮少深入探討事物的意義、價值，及其在社會文化脈絡中的實際運作情況，也忽略了物與社會文化制度之間的複雜關係。物質面向不但具體化社會事實，更突顯了不同領域的分類本質。在文化形式的領域，分類各種型態存在，我們所關心的問題是：什麼意義之下的分類。如果考慮文化的差異，顯然運用這個分類系統時，必須依據文化內在的特殊性、文化所賦予之定義而加以調整，而這一種調整亦顯示人類學知識之性質與文化的本質，以及社會價值的影響。

再說，物質成品與其相關過程，廣泛的牽連到一個民族對於生態環境體系中物質面相的認知、分類與處理的知識，有些部分甚且進一步的織造出超乎現實之上的象徵意涵。因此工藝的性質，便牽涉到三個基本上不同但又互相關連的層次。第一個層次牽涉工藝技術自然法則及其所製作創造的「實物」本體，第二個層次牽涉完成這些實物的整套「過程、動力與知識（包含儀式）」，第三個層次牽涉製作與運用這些實物所企求的「目的」，而此目的有時是以象徵爲其特殊的呈現。對這三個層次的不同著重，將使研究必須通過不同的途徑，亦呈現不同的結果。而這三個層次不但各有其基本而特殊的

性質，而且都涉及評價的行爲。[27]聚落的傳統論述場域、傳統儀式活動與物件的意義及其神聖性，文化範疇中的時空概念、傳統社會組織爲主體的聚落領域活動，鄒知識體系與社會分類系統中之物性（materiality）與價值等觀念等，應置於鄒文化與社會生活之實踐過程來理解。

鄒人的聚落都有一個男子會所和廣場做爲聚落的中心，前面一條道路（tsenu）通到聚落出入口。聚落出入口種植大樹一棵以爲標幟，進一步的確認內、外之別。雀榕樹爲鄒族人奉爲「有靈（hitsu）寄居的樹木」，各個中心聚落（hosa）一定種此樹。由於鄒人相信，死靈會附在此樹，所以樹前面插立茅草編成的祭物，並在特定的時間供奉貢物及酒等以祭拜。聚落房舍空間分布，以男子會所背後爲各世系群的宗家（emo），再後面才是一般住家，成爲高低階層明顯、井然有序的理想型態。鄒族家屋的地基大多較平緩，疊石成垣、圈定庭院，甚至有前後二院。家屋只有單室，與室外平高或稍高，室內泥土地，所使用的材料大多爲木柱、樑、茅莖、藤條做牆及頂架，以及茅草茸成的屋頂。鄒族住宅的最大特色中爲其平面之四周中央稍微向外突脹，而成爲接近橢圓之矩形，屋頂爲半截橢圓球體狀，在房屋的長軸方向前後分爲男女不同出入的門，寬約一公尺、高約2公尺，而兩側面之牆高大約有1公尺。除主屋之外，鄒族房舍尚有許多附屬建築、是由家屋「分出去」的，如獸骨架、柴房、豬圈、雞舍、漁具小屋及釀酒坊等。鄒族家屋的平面大致有兩種，一是短形的，其中又以長方形爲多，另一種接近橢圓形，被認爲式樣較古老，也是原住民建築中唯獨鄒族所有的平面形態。鄒人的住居類型大致上可以分爲家屋、男子會所與棚圈三類，男子會所爲聚落單位之公共建築，棚圈爲飼養畜類之樓所，依其使用功能方式與形式，鄒族之家屋，又分爲家屋emo與臨時小屋hunou。emo是所有住屋中最最具代表性者，因此住屋的形制與功能應以emo爲「標準」、「完整的型態」，其他種類之房屋，則依此而加以簡化和變形。鄒族爲一典型之父系氏族社會，一

個氏族包括數個有血緣關係或領養的世系群，每一世系群在中心聚落（hosa）內都有一個宗家或本家（emo），只有宗家或本家才可以擁有作為世系群的象徵的禁忌之屋（小米收藏櫃）和獸骨架。日治時代及其之前，小米收藏櫃和獸骨架有設在室內者如達邦社，也有設於室外成為獨立為附屬建築者如特富野社。不論是作為部落象徵的男子會所或者是家屋，火塘（bubuzu）的位置處於正中央，是整個建築內的焦點。典型的家屋之內在配置如寢床、穀倉、置物處、獸骨架等都圍繞著火塘，呈現出一種如部落組織的放射狀對稱排列。這種配置方式呈現向心特徵。東牆空間被視為神聖的。由於聖粟界定了家內的、血緣的關係，禁忌之屋（emo no peia）的建構因此被特殊化。由上述論點，我們可發現出阿里山鄒人思考模式中分立但又互補運作範疇，神聖／世俗、男子／女子、東方／西方、正（門）／側（或後門）、獸骨架／豬舍、武器／農具、會所／家屋（禁忌之屋）、生命的／死亡的。

各式各樣的物件持續具體化這兩大範疇的運作，而在緊密整合、對中心有強烈認同的價值中，達到社會分類的功能，影響阿里山鄒社會的組成。正因為如此，阿里山鄒人典型的、作為「二元對立同心圓」聚落（hosa）之象徵的干欄式公共建築男子會所，與作為世系群血緣根源之象徵的禁忌之屋（emo no pesia），近年來不斷的出現修繕，甚至刻意的重建情形。而大型的、主體的、原生的、真正的、永久的家屋（emo），和小型的、客體的、分出的、暫時居住的工作小屋（hunou）的建構與維持，捕魚、狩獵技術與農耕工藝，儀式活動中精巧的神樹修砍與小米收割技巧，女人的陶藝和男人的竹藤編織與鞣皮技術等工藝範疇的界定及其再現過程，都涉及了鄒文化內在的社會分類、勞力交換與社會價值之複製等複雜關係。而這個複雜的關係，又與其獨特的歷史脈絡與外在社會的交易行為密切相關，隱涵文化所定義的重視中心、本源、形式完整與動態的階層化之社會價值。正如傑爾將藝術視為一種工具性的行為

（instrumental action），在社會的基礎上，事物的製造影響他者的思想與行爲。[28]物的性質、體系以及物在不同時空的呈現，結合著不可化約的鄒不平等的人觀念與社會階層化概念，通過個體來創造性的呈現。雖然工藝的成就及其文化意義，是透過社會關係的運作與思考模式的基礎而建構出來的，但這並不必然指涉工藝是一個被動的、被決定的體系。正因爲如此，作爲一個獨特的族群，當前阿里山鄒人日常生活實踐，不但需要持續施行傳統儀式活動，更通過有意識的諸如行政院文化部曾經推動的「美化地方傳統文化建築空間」、鄒人傳統家屋形式的重構等工藝實踐，具體化鄒人與過去的社會與集體知識之聯結，也在政治上具體化鄒與包含原住民族的他者之差異。

1　本文主要的民族誌資料取自筆者不同時期的田野工作與千千岩助太郎日治時期的調查。部分描述性的資料收入2001《阿里山鄉志》，筆者與浦忠成博士（Pasu-e-Poitsonu）共同編纂之〈物質文化志〉，第十七篇，頁：480-498。

2　參見MacKenzie, Donald & Judy Wajcman. eds. 1985/1996; Feenberg, Andrew & Alastair Hannay（eds.）1995.

3　關於工藝的定義如Webster's："the system by which a society provides its members with those things needed or desired." 亦參見：Collins Cobuild, 1987/1992. *English Language Dictionary,* p. 1501. London: HarperCollins Publishers.

4　前者如「工程」或「醫學工藝」，後者如「汽車的省油工藝」。

5　例如「資訊儲存的新工藝」。

6　例如「教育的工藝（educational technology）」。

7　考古學家們特別關心「原始工藝（primitive technology）」。關於這方面的內容可參閱原始工藝學會（The Society of Primitive Technology）的網站：http://www.holloetop. com/spt htm/。依照她／他們的看法，工藝應被定義為「土著的生活技術（indigenous life skills）」。

8　參見Rubin, Arnold & Zena Pearlstone. eds. 1989: 18-19。

9　同上註6。

10　Gell, Alfred. 1988. Technology and magic. *Anthropology Today* 4（2）: 6-9.

11　特別是在博物館工作者。參見：Pearce, S. 1989, 1990.

12　Cantwell and Rothschild, 1981.

13　Lipinski, 1981.

14　Holy & Stuchlick, 1983.

15　Clarke, 1968; Cantwell and Rothschild 1981。

16　Tilley, 1982; Gell, 1998.

17　Mauss, 1985: 1-25。

18　事實上，自亞里斯多德以來的西方存有論（ontology）哲學，正是這三個範疇的不同偏重而有不同的研究結果。例如，亞里斯多德（Aristotle）以為這三者都是「存在的東西（being）」的基本範疇（參見：《形上學（*Metaphysics*）》，1999，李真譯，正中書局）；而黑格爾（Hegel）則認為所有「事物」是「許多關係的集合」，而「性質」則僅僅是「關係的表現」（參見：《歷史哲學（*Lectures on the philosophy of history*）》，1977，謝詒徵譯，大林出版社）。當然，亞里斯多德更進一步的討論造成事物的動力、第一因，亦開啟了存在與本質、理念上存在的事物、真實存在之事物之間的關係之重要議題。

19　參見王嵩山。1984a，1984b，1999。

20　本節的描述除了田野調查並引用千千岩助太郎日治時代所調查的資料之外，亦參見李亦園等為山地文化園區所從事的《臺灣山地文化園區整體規劃》（1981），中央研究院民族學研究所，臺北。《山地建築文化之展示》（1982），中央研究院民族學研究所，臺北。

21　甚至被認為是「靈（*hitsu*）」的出入口。

22　這種情形見之於千千岩助太郎所紀錄的達邦家屋之例、番族調查報告書中所載的達邦之例，以及千千岩描述的特富野家屋之例。

23 有關會所之詳細描述參見王嵩山。1989，1990，1995。

24 該計畫自1997年4月起開始實施至1997年12月結束，是文建會推行「社區總體營造」計畫的
一環。參見：汪幸時，1999：16-18。

25 其中最重要且具代表性的著作便是陳奇祿1968. *Material Culture of the Formosan
Aborigines*（《福摩沙土著的物質文化》）一書。臺北：臺灣省立博物館。1988。南天書局重
印。本書明確的描述各族不同社會中重要的物質文化成就。

26 近年來，由於民間關懷文化傾頹敗壞的壓力不斷增強，使得政府部門開始執行有關原住民
文化維護與保存的各種方案。自1993年起，從內政部到行政院原住民委員會教育文化處，
已持續委託不同背景的學者專家，進行臺灣原住民各族群之「物質文化研究」。參見王嵩山
1992，1999。

27 參見：王嵩山。1988，1992：139-142，1999。事實上，這樣的論述已隱含在早期人類學的
古典著作中。比方說，20世紀初期，傅瑞則（Sir James. G. Frazer），以「物質對象」命
名的名著《金枝（*The Golden Bough*）》一書，處理的是巫術與宗教演化的的問題。1922出
版，Hertfordshire: Wordsworth Reference，1993重印作者節縮本。而Malinowski的
美拉尼西亞的「kula ring」論述（1922）所涉及的器物之交換，似乎也可以重新詮釋釋。

28 Alfred Gell, 1998.

意象、視覺形式與社會

06

導言

臺灣原住民族各具特殊的意象（image），與其意象有關的文化形式，如當代藝術與工藝的呈現也愈來愈多樣。前者可能呈現在社會的整體印象，如排灣族是華麗的、繁複的貴族社會，蘭嶼島上達悟樸素而平等的社會，或是表現出宗教儀式情緒的差異，如快樂的阿美人豐年祭，傷逝的賽夏人矮靈祭，甚至可以以體能來區辨，如高山的健行與負重者布農人，平原的縱橫勇士卑南人等等。[1]各族不但開始擁有有別於他族，甚至是自成一格的藝術與工藝成就，[2]也出現了一些突出的個人與團體。[3]而族群藝術的相關議題更逐漸的得到許多人的關懷，這些議題包括：原住民藝術與工藝之間的區別，藝術的原創與因襲之間的性質及其性質，當代原住民藝術解／去殖民化的努力與困局，藝術、社會階層與意識型態之關係，以及因文化政策的施行與族群藝術的保存所引發的主體性與族群意識問題等等。不論如何，前述的現象都涉及臺灣原住民族群個別或集體的特殊意象的觀看方式，而各族突出的視覺形式的再現／表徵（representation）[4]與創造（creation），實以其既有的社會關係與文化價值爲基礎。[5]

人類學的研究告訴我們，空間藝術與時間藝術中的結構、形式與變化的意涵，往往因社會組成原則與文化價值的不同而有很大的差異。[6]決定何種形像、視覺與空間形式、甚至於展演方式爲「美」，不但受社會關係的制約，通過特殊的觀念來加以建構，也是是文化內部的主角（actor）將其細膩的概念化的結果。[7]正如伯格（J. Berger）所指出的：「我們看事物的方式，受我們已知的、相信的觀念影響」。[8]意象與視覺形式直接相關，而且實質上是由一組互相涵攝的意涵（encompassing implications）所構成的，[9]「意象」包含圖像、影像、映像、肖像、極爲相似的人或物、意象或觀念、大衆對於某事物或某人的觀念等意義，或引申爲隱喩或直

喻（metaphor）等幾種意思。[10] 由於意象是經驗活動的結果，意象不但與社會文化和知識所制約的觀看有關，亦是人們根據某種目的有意識地創造出來的，不同的意象因此具有其獨特的、自成一格的性質。而意象最初雖然用來記憶某些已不存在的事物樣態，但是後來的發展則顯示意象往往比它所再現的事物更長久。不只如此，「意象」既然呈現了曾經怎麼看某件事或某個人，這也同時意味著他者（other）曾經怎麼看這個主題，[11] 因此作爲集體表徵（collective representations）的意象，[12] 便是以某個社會爲基礎的集體意識（collective consciousness）的表達，[13] 而非個人的追求。

日治時代以來，阿里山鄒族具有幾個特殊的意象（images）。諸如：對中國大陸而言，鄒民族顯然和「阿里山」結合成爲臺灣的代表形像。[14] 相較於其他族群，鄒人自認爲也被認爲是一個較爲團結、較不喜爭鬥、行爲較爲嚴肅、甚至也較缺乏引人注目的族群藝術成就的族群。鄒人管理河域的能力很強，近年來造就了阿里山鄉山美村達娜伊谷成功的生態保育的盛名，不管在那一個部落，只有姓「汪」（peongsi）者才能擔任「部落首長」（也稱爲peongsi）。鄒人最著名的一張照片，是日治時代一位特富野 Akuyana 家族的男子，頭戴以飛羽爲飾的皮帽、抱胸前視的留影。紅色是突出的顏色，不但鄒男子穿著大紅單色禮衣、在儀式活動中圍成一個圓圈，甚至於對鄒人影響深遠的吳鳳，死時也是戴紅帽、著紅衣。鄒人的歌舞活動是較靜謐、沉穩、移動緩慢的。鄒人的中心聚落中矗立一間強調「女人止步」的男子會所，會所前則栽種一株赤榕「神樹yono」，傳統社會中家屋和聚落都以石頭砌成的「牆」來區隔內外。男子會所與家屋的正門，都必須朝向東方，超自然世界中，西方的靈（hitsu）如天花之靈（hitsu no guahoho），都具有破壞性力量，是黑暗的、不好的、會帶來不幸的。peongsi一詞是由「樹幹」與「蜂后」植物與動物兩種表徵所組構而成的等等。這些特殊的意象不但暗示了鄒人的視覺表徵（visual representations）具有在中心與邊緣、本源

與分支的界限（boundaries），其動態性游移的獨特性，也隱含意象及其所建構的界限，都必須以鄒社會的內在脈絡與其社會關係來加以定義，以便於掌握表徵或再現的基本性質。[15]

本章討論阿里山鄒族的意象、視覺形式的呈現與社會的關係，特別將焦點置於鄒人如何將其多樣的意象加以概念化的過程。[16]我們嘗試通過個體意象與社會意象、概念空間與實質空間、儀式形式與展演形式等幾個方面，一方面闡明由美學的象徵所建構出來的事物及其相關意象，如何動態的、持續的影響鄒人日常生活中的行為與思想。另一方面則將呈現（作為西方美學之基底的）個人的創造力與創新性的追求（包括空間的認知與使用，以及當代藝術的呈現等方面），如何受到「社會文化體系」的侷限。換言之，本章的目的在於透過阿里山鄒人概念上對結構、形式與變化等視覺範疇（visual categories）之內在觀點的理解（understanding from the inside），嘗試掌握一個族群「美學」所蘊含的社會關係與宇宙秩序的抽象原則，及其在族群道德和文化價值上的意義。[17]

社會文化背景與村落日常生活

阿里山鄒人極為重視經驗與知識，知道經驗與知識（*bichio tsohivi*）對人與社會的重要性。*bichio tsohivi* 使自己能做做（*momaemaezo*）他人的思考與生活方式，亦使人具有影響力（*skoemuh*）。早在日治時代，便有族人步行下山主動接受教育。[18] 戰後，父母也頗為重視子女的教育。對傳統地位較低的家族而言，教育使他們得以提升個人與家族的地位。[19] 家族的支持是鄒年輕一輩成長的重要條件，重視教育使得鄒人的平均教育水平頗高，[20] 而高學歷與因此而來的杜會地位的提昇，既改變了既有社會關係，也使鄒人進一步的與外界異文化的互動有其基礎。雖然如此，鄒人在知識領域的擴展中，卻意識到層層牽絆的關係。

鄒界定人與自然的基本倫理主要是通過文化價值觀和父系氏族的社會關係而來的，並且落實在對於獵場由部落擁有，漁區則由氏族來處理的實踐層面。世系群的禁忌之屋（*emo no pesia*），[21] 表徵不可化約的親屬關係的起源（*ahahoi*），因為這個「過去的」源頭，才有日後的各種分支的出現。在人與人，人與超自然的關係表現層面，鄒人強調 *esbutu*（指通過面對面的討論以預定、決定事情）的溝通本質，著重公議和面對面討論的決策過程。雖然在會議的過程之中，部落首長、幕僚長老及其他長老有決定性的影響力，討論的形式象徵依然很重要，而被鄒人認為必須努力維持。*esbutu* 更見之於其他的社會實踐，例如婚姻的協定是兩個家族之社會關係的 *esbutu*。而在部落首長家的禁忌之屋中，討論是否舉行神聖的 *mayasvi* 儀式，不但是各長老 *mameyoi* 之間的 *esbutu*，更是與神不可食言的 *eusbutu* 等都是。

鄒人重視理性知識與因果關係的掌握，這種情形亦呈現在其具過去的觀點和時間前後連貫、循還往復的井然秩序之「歷史性」。[22] 對

鄒人而言，事情總是互相關聯的（亦稱為 *esbutu*），就如同部份乃含攝於整體當中，過去（*nenoanao*）不但被視為現在（*mai tane*）的一部份，過去有時更等同於現在，過去是現在的來源、基石、階梯。如同社會的組成原則，可以一棵樹來比喻，過去是樹根與主幹（*peongu*），現在是分支（*ehiti*），容易感受到因歷史而來的共同意識，使鄒人在政治適應時，[23] 表現出極特殊的「保守主義」。謙虛與不強出頭，是傳統社會中頌揚的美德，[24] 團體的重要性先於個人，要超越界限必須掌握其所處之脈絡、與主體在結構中的位置之思考模式，進一步鞏固了原有部落社會組織中的「集體性原則」。雖然如此，由於鄒人對知識的重視，避免了社會互動的遲滯。

筆者曾指出，衛惠林（1952）稱之為「大社中心主義」的鄒族社會組成原則，呈現出一個主要中心、周圍環繞數個外圍小旁支的特徵，中心與邊陲、主幹與旁支彼此之間，涵蘊明顯不平等的高低階序關係。這種社會組成原則，我們可以在部落組織中的一個大社包含數個分支於各地的小社，一個主要家屋包含許多個分支於各地的耕作小屋，部落內的各位頭目和其分支的幕僚長老、族長及其族人們，最高的天神和其他各類管戰爭、狩獵、獵場、土地、河流、稻、小米等的神靈，部落內的會所和其他家屋等關係中看出來。以李維史陀（C. Lévi-Strauss）的術語來說，鄒的社會組織，可視為屬於由中心和外圍（center and periphery）共同結合而成一個二元對立同心圓（concentric dualism）的結構範疇。[25] 這種社會組成原則，不但在傳統的山田燒墾與漁獵的經濟過程中得到支持，例如：住在大社的氏族和世系群族長擁有較大的儀式與經濟權力，在狩獵與戰爭中尊重權威的共享性分配原則之下，將獵物與土地集中於部落頭目或征帥之家。同時更透過父系氏族的親屬聯結，男子會所（*kuba*）與年齡組織的運作，以及對部落首長所代表的整體部落價值的輸誠效忠，而得到其整合和延續。[26] 傳統鄒族社會以大社（*hosa*）結合幾個分支小社（*denohiyu*）為基本的政治單位（亦稱為 *hosa*），目前

還存在 Tapang（達邦）、Tufuya（特富野）兩個 *hosa*。換言之，在鄒人的理念中，一個「大社」包含許多由大社分支出去的小社，結合成一個完整的部落。日治以來，各聚落原有的從屬關係被國家體系解除。達邦與特富野在傳統部落劃分中雖屬不同範圍，現則編為同一個村單位，達邦村成阿里山鄉治行政中心。雖然如此，前述傳統鄒族社會以 *hosa* 與幾個 *denohiyu* 連結為一個整體的觀念，依舊藉由儀式活動與其他文化形式的實踐而維繫下來。這種情形更因鄒人思考方式中有的集體性思維和保守主義而被加強。

過去的鄒族社會以大社和小社聯合而成的群體作為一個獨立的政治經濟單位。目前分別屬於達邦大社與特富野大社的 8 個鄒族聚落，都位於曾文溪上游、清水溪上游、與其支流的石鼓盤溪、阿里山溪之切割段的地形的山腹（*migobako*）或河谷地帶上。鄒聚落平均海拔約高 800 至 1,000 公尺，鄒人所選擇作為聚落所在的河階段的地形，面積多半不大，這些河階段的分散在流域或同一山谷中，地勢上往往背山面谷、居高（*soteuhuzi* 仰視之處）臨下（*soyautsi* 俯看之處）。

本章所描述的對象是達邦與特富野兩傳統部落（*hosa*），位於嘉義縣阿里山鄉之達邦村，領有曾文溪上長谷川溪、伊斯基安娜（*yiskiana*）溪流域等地。兩地約有三公里的距離，分別構成一個獨立自主的部落範疇。戰後兩個大社雖被畫入同一個村治行政體系，不過通過男子會所的挺立與宗教儀式的實踐，傳統部落的象徵界限（symbolic boundary）到現在都還維持著。雖然兩社族人都說自己是「北鄒」，而居住在高雄縣和南投縣的鄒，也都是族人（*tsou adoana*），但是兩社的族人，卻也常運用語音、儀式歌舞形式的細微差異，向外人描述他們之間的不同。這個差異論述，具體化鄒的族群範疇，隱約的否證異族、劃定明確界限。另一方面，極為普遍的收養同族或異族，以成為氏族成員的親屬制度，[27] 使鄒人不至於以單純的生物體上的差異來劃出族群界限。

在阿里山鄒人的觀念中，一年（*tonsoha*）分為夏（*homueina*）冬（*hosoyuma*）兩季。每年5至9月為雨季，平均月降雨量約為360公厘，10月至隔年2月為乾季，平均月降雨量約50公厘。鄒人即根據降雨量的多寡，把一年分為乾季（*boboezu*）與雨季（*sioubutsoha*），乾季與濕季的時間大致等同於冬與夏之分，10至4月的山區，有為期長達半年的乾季。乾季是男子的季節，大型的狩獵、部落間的戰事與部落儀式活動大半都在乾季舉行。

在鄒語的定義中，東方是一個好的方向。位於鄒領域東側（*omza*）的玉山（*patnuguanu*），[28]是鄒人洪水神話中的避難之處。神話中，鄒在此學得了獵頭的習俗，確立了和布農人等族群的關係。鄒人相信，人死後，原本存在人體中的兩個靈之一的peipia魂，必須回歸到阿里山山脈西側的塔山（*hofutsubu*），否則將成為危害世系群與部落的惡靈（*hitsu*），海拔高約2,400餘公尺的塔山，被認為存在著一座「眾靈的會所」。整體而言，日出與日落的東西向，是鄒人空間觀的主軸。家屋的建築、埋葬、巫術醫療，部落內的空間配置、男子會所的朝向，都遵守東方神聖的界定。日落的方向西方（*oeji*），一直是造成鄒社會與生物體危機的來源，鄒人將之視為「惡靈之門」。因此瘟疫之靈（*yataboetsuboets*）意指居住在闇黑之處的靈，天花或火之靈（*hitsu no kuahoho*）和邪惡之靈（*tadiyudiyu*）也都是由西方漢人住地入侵的靈，鄒人亦將墓地置於聚落的西邊。很顯然的，這個空間觀的主軸，有鄒人與外來文化接觸之後所建構或增強的痕跡。另一個空間的基準，是人體的朝向，舉例而言，前*mi'usuni*（向面）、後*fu'ufu*（背）或*tsi'ingona*（背面），上*soyongutsivi*（仰天）、下*sopeohi*（俯地），兩側*fe'ona*（也用來指南北）。[29]大自然的眾靈性別分類，以社會事務分工為標準。舉例而言，雷靈（*ak'e-engutsa*）、山嶽、土地與護聚落之靈（*ak'e-mameyoi*）、河靈（*ak'e-ts'oiha*），影響戰爭勝負之靈（*yi'afafeyoi*），狩獵之靈（*hitsu no emoikeyengi*），均為男性。

動物與植物之靈，則往往被視爲女性。比方說：小米之靈（*ba'e-ton'u*），稻米之靈（*ba'e-paji*），百步蛇靈（*ba'e-fkoi*）都是。

阿里山山脈是臺灣島著名的林區、高山集水區，動植物資源極爲豐富。鄒人日常蛋白質的主要來源爲溪魚、水蝦，及山中獵獲物如山豬、獼猴、鹿、羊。不論是獲取動物資源或者是植物資源，只能在世系群擁有使用權的獵場（*hupa*）與漁區（*esa no tsongo eha*）中進行。動植物的獲取，更通過嚴格巫術控制的施行，產生有效的社會約束力。和其他山居原住民不同的，鄒人對漁獲（*eaeosku*）具有高度的興趣，同一條河流中不同的河段，由各氏族分別管理。獵場則爲同一部落（*hosa*）成員所共有，狩獵的能力的維持是一種社會過程；對鄒人而言，狩獵的能力是界定男子的標準之一，更是用來區隔儀式時間與日常時間的文化工具。近代以來，鄒人已不在獵場中進行大型的、集體的團體狩獵活動。雖然政府有禁獵的行政命令，長久以來依然有個人或三、五成群入山設陷阱狩獵的行爲。部落裡常常期待左鄰右舍傳來：「來食『山肉』！」的邀請，顯然「拿」自傳統獵場的「肉（*fou*）」，有別於馴養或經漢人商販而得的肉類。請誰來家內（*aimana*）同座（*tsuo no suiyopu*）共食，分食的傳統規矩，都指示他們之間當下的關係。「山肉」的獲取與消費，便被賦與呈現鄒族群內外關係的意義。[30]

進入市場體系之後，山中農作物諸如梅、李的種植，包心菜、香菇、木耳、玉米等的栽培，或者經濟作物如金線蘭及花卉的培植，往往受外在勾連學術背書之市場體系的左右。自1987年開始，由於日本市場上的需求，高海拔的阿里山林地引進山葵的種植，一時因價錢甚好而成爲鄒人競相種植的經濟作物。爲了求得更多的收成，和學得可以獲利更多的管理知識，鄒人積極參加鄉公所、農會或其他相關團體所舉辦的各種農作研習會，或者不遠千里到外地考察。山上的生態正在改變中，傳統獵場中的森林面積逐漸減少。爲延長

曾文水庫的壽命而建的幾座攔砂壩，不但改變溪水自然的水流，也改變魚類棲習的環境。種山葵所用的基肥（雞糞），同時帶進了許多蒼蠅。晚近更由於環境的優越與交通的便利，有利於市場上的競爭，漢人茶農趁法令執行不力之隙，不顧山坡地超限利用所造成的生態危機，蜂擁直上新近開築的阿里山公路沿線種植茶樹和興建農舍，大量生產受平地人歡迎的高山茶。保留地管制開放之後，平地商賈貨物肆行流竄，鄉內與鄰鄉的漢人人口亦開始明顯的增加。由西方來的漢人與茶，一起大量二度入侵阿里山鄒地。

阿里山鄒人的經濟在過去的100多年來發生很大的變化，[31]不止農業範圍擴大，作物種類更多，更重要的是農業經營的性質較之19世紀更商業化。阿里山鄒族的經濟活動也在最近的二、三十年間，有更大程度的連繫到臺灣整體的市場體系，成為後者的一部份。農業之外，阿里山鄒人曾一度為臺灣林業的重鎮，並作為日後開發阿里山地區與整個阿里山山脈和曾文溪上游流域之觀光事業的啟航者。近代化國家的力量及其政府政策，無疑是對於阿里山鄒人重要的影響因素。國家的力量先是加諸於鄒族人「民族身份」的認定，使其經濟活動有著一定的規範與模式。過去日治時期的「蕃地」及「蕃人」如此，戰後的「山地保留地」的使用及「山胞」、「原住民」身份的認定亦是如此。更進一步的國家力量，則展示於森林的開發、森林鐵路的舖設、各級公路的開闢、水田與梯田的開發、新農作物的引進及推廣、舊作物的排斥等方面。因此，雖然過去阿里山鄒人的經濟上有著很多的演變，如農作物的種類的增加、稻穀的生產等，但這些演變則在很大程度上是政策改變的結果。直到政府的政策改變至能夠釋放出社會及市場自有動力開始，國家的力量所扮演的角色才減低其決定性的影響力。在臺灣社會激烈變動中的1970及1980年代，阿里山鄒人在此一期間開始出現農業經營的轉型、土地使用權的轉移以及初步的農產品商業化。在國家力量漸漸退下來之後，代之而興的是漸漸以社區參與為主的經濟活動及市場機制。阿里山鄒人比以前更主動地組織資本、人力

及資源來投入新的經濟活動，從投資中期待獲得應有的回報。不止是已有的農事班、社區組織如「儲蓄互助社」（達邦和特富野）被動員起來，成為社員募集資金、從事交換的機制，更有具更大規模的經濟組織（如合作農場）的嘗試。這些牽涉到既有社會關係運作的活動，它的衍生現象亦一直延續到現在。

在市場機制內參與的另一端，臺灣大經濟和社會環境下的變動，一直是影響阿里山鄒人經濟活動的重要因素。臺灣人喜歡吃的竹筍、愛玉子，喜歡喝的「高山茶」、「阿里山咖啡」，令人讚嘆不已的阿里山脈風景，都是在一定程度上經由臺灣本身的社會需要而製造出來的「市場產品」，而阿里山鄒人的經濟更邁向這個市場，更加為這個經濟而「生產」，其與臺灣的經濟波動便會扣得更緊。雖然如此，值得我們注意的是阿里山鄒人，尤其是鄒人對於新的經濟活動的積極參與，無疑是建基於本身的族群和社區的認同，而使得經濟活動下的社會凝聚力，因而得以加強。與此同時，在鄒人既有的二元對立同心圓的社會組成原則，與認同中心與本源的價值觀之運作上，經濟活動（特別是農業）所帶來的利益和就業機會，也使得阿里山鄒人社區凝聚力更加催化，從而製造了更多較有利的條件，減低族人外移的情況。正因為如此，經濟、社會關係、文化價值與族群意識之間的互為因素，也就更加錯綜複雜。阿里山鄒人日後的經濟路向中，社會文化與族群的因素、地方性的經濟運作與全球性的市場經濟之辯證，[32] 具相當的重要性。

除了日常的工作之外，傳統知識與文化的重建，是鄒族部落這幾年來的活動主軸。在整個社會文化的發展與外在力量的接觸過程中，鄒的理性從事選擇甚於情緒的偶然或掣控。山居的阿里山鄒族，日治時代以來便一直很主動積極的適應外在社會的教育制度。藉由教育使得他們能掌握外在社會的動態和思考方式，從而在有限的空間與資源中得到較好的發展機會，也改變社會關係。重視知識的鄒

人，國小教育在山上完成，國中之後便須到阿里山香林國中或遠離家鄉到嘉義市就讀。許多家長因此常常未雨綢繆，在嘉義或其他城市購屋，以備子女日後使用。1980年代以來，鄒族的知識份子與部落青年參與傳統文化的復振。[33]受基督教長老會、天主教培養的鄒人，除了傳教之外，也持續的從事他們所理解的文化重建運動。有人參與政治，在議會及行政的領域中，得到更多的發言和立法權，有人風塵僕僕的到處推廣鄒族歌舞，每年祭典期間，各村有備而來的傳統歌舞比賽，更可明顯的看出他們對自己文化的體認。前往平地工作的勞力遷移者，雖被整合到資本主義的文化邏輯之中，但由於在社會組織方面，傳統的父系家族制的價值觀，吸納年輕回山上定居，減少在平地裡流離失所的鄒族後裔。事實上，大部份的鄒人，並不受制於迫在眉睫的生存問題。雖然如此，鄒族如同其他原住民族一樣，亦有少數民族身處於大社會中，所擺脫不掉的居於弱勢的心理陰影，和位於政經社會邊綠、原有社會組織遭解構的現實。

製作個體意象

雖然過去的傳統衣料僅鹿皮、麻布與棉布三種，但是阿里山鄒族的個體意象，通過男女兩個衣著形式來顯現。衣著的材質與穿衣的方式，持續的再製個體意象。換言之，衣著不僅爲了滿足生理或心理的需要，往往牽涉到集體知識的運作，受文化價值的規範。人們藉由形式、色彩及各種裝飾，來表達種種關係和情感狀態。鄒人日常衣服，男性以鹿、羌、羊等獸皮縫製衣、褲、帽、鞋等來穿著。鞣皮是鄒族特殊且著名的工藝，皮帽加插飛羽更是鄒族男子最顯著的「民族識別」特徵，而女性則穿著以棉、麻等植物纖維，織製而成的布衣。這兩種衣服是日常鄒服的基本形態。

男子之日常衣服有下列幾種，這些服裝不只見之於過去，也是當代文化形式復振過程中鄒男子刻意強調的。鹿皮帽（*tseopungu no hitsi*）：以鹿皮製成用兩片瓢形之鹿皮縫成，後腦部有護腦，帽頂插有藍腹鷳、老鷹、甚至帝雉等鳥羽二至三根，護腦部份平時捲起、以皮帶扣之，這種帽子是阿里山鄒男子最顯著之特色。披肩（*xesoseya*）：用整塊梗質鹿皮製成，僅覆其肩背，領處略呈凹形，以皮帶扣於頸上背部長僅對於臀部。鹿皮背心（*kuhutsu*）：用帶毛之鹿皮製成，前面僅附掛肩兩條，不及掩胸，全長較披肩略短、達於臀部。長服（*yusu no fuhungoja*）：用黑布爲面，紅布爲裡，長袖爲襟，長及於膝，爲老人之禮服，至長老級者（*momeyoi*）可以著用。胸掛袋（*keyoe?i no sukuzu*）：以方形麻布四角以帶交叉繫之，掛於頸上、折合成爲袋形，出外工作時可以藏置食物、小刀等。胸衣（*kejoe?i no tataposa*）：斜方形，參加宗教儀或重要飲宴場合時加於胸袋之上，以黑布爲底，施有幾何形花紋之挑繡。腰袋掛（*keype?i no papuyat?bu*）：形狀如胸袋、較寬大，上部由自背後交叉掛於前頸部，再以帶束於腰際蔽前陰部，而不蔽其後。皮套袖（*suyu*）以白色類質鹿皮爲之，爲袖筒形，自上臂至手背，上端

以皮帶相聯、搭於肩上，下端做馬蹄形，尖端有搭拌掛於中指上，平時不用，唯出獵及出草時套之。皮套褲（*totufu no meyoisi*）：質料與袖套同，以長至膝部之裏腿與蔽大腿前部之吊褲相聯而成，上端穿於皮腰帶上，小腿部份上下兩組小皮帶結束之，平時不用，主要使用於出獵及出草的場合。皮製軟鞋（*sapiei no hitsi*）：使用的材料爲軟質的鹿皮，以裁製成橢圓形的皮片縫製而成，皮片周圍穿孔、貫以皮帶，從前方緊束於腳踝，軟鞋主要使用於出草及出獵時，平時並不穿著。[34]

至於女子之日常衣服有：頭巾（*tseopungu no mamespingi*）以長約五、六尺黑布纏於頭上。其纏法先平纏於頭周，將頭髮卷藏於頭上然由左至右，自下而上纏爲人字形。胸衣（*keyoe?i no ma-mespingi*）：以白色或黑色的棉布爲地，全面爲五角形，以斜方形布去上角，兩上角縫有頸帶，掛於頸上，兩邊角縫以背帶向後繫於腰間，上緣三邊以紅綠布條滾邊四至五道，常於邊條上繡幾何形花紋。女上衣（*yusu no mi?iei*）：以白色棉布爲衣料長袖、對襟、前襟被及胸部，後襟僅被肩胛骨，領滾邊一道，袖口以紅綠色布滾邊三四道。腰裙（*tafu?u*）：分左右兩塊，長方形，以黑棉布爲地四周以白布滾邊，中腰部常有幾何花紋之刺繡一條，上邊縫有帶筒、穿裙帶，先左後右於腰腹部，左右相疊於前後，上披腹部與上衣底邊相接，下達足踝。腰帶（*sunoeputa*）：普通用紅色絹布爲帶，約長150公分，兩端常繡以幾何花紋三四條，自後腰向前束之以剩餘之兩端打結，垂於前腰部約尺許。膝褲（*totufu no mamespingi*）：以長方形之黑布或藍布做成，三面滾邊長以被膝以下，踝骨以上之小腿部爲度，上下四角爲短帶，以結束膝褲於小腿，盛典時必用之，平時或用黑布裹腿。男、女小兒在嬰兒時期普通僅穿鹿皮背心一件，一、二歲時始漸分男女著用其應著之服裝。不論如何，未成年者的衣服往往是較不完整的。

除了服裝之外，裝飾品主要使用在特殊的儀式場所。比方說，舉行宗教儀式、婚姻儀式時，往往盛服加上飾物以相炫耀。男子之飾物有如下數種：一、冠羽：以自己獵獲之鷲羽爲帽飾。二、額帶（*paifutonga*）：有兩種形式，一種以布片疊合縫成，帶寬吋許、圖飾以方塊貝片，成列加於鹿皮帽之前額，兩端以帶束於腦後，傳統形式的束帶之下還喜束熊毛圈，毛約二、三寸，壓於貝板帶下。另一種額帶（*skuu*），則以方形貝片聯貝珠，寬度約3公分，自前額向後束。三、鄒人不論男女皆用耳飾。男子的耳墜（*suvuyu*）最常用的是貝殼雕成的半圓形耳墜，現在男子無論有無耳孔、已不帶耳墜；至於女子則用銅質或銀質耳環，並喜歡在環上垂以珠旋或銀繩墜四、五條，其形式與漢族女子之舊式耳環相同，應該是購自平地者。四、男女皆用腕環（*peo?u*）。男用的臂環分兩類：一種是佩帶在上腕、套於衣袖或套袖上之山豬牙作成的腕環，這種用來表徵獵獲山豬勇者的臂環，往往上綴以紅綠彩色布條以及紅色染成芙蓉樹之纖維爲飾。手鐲戴在手腕上以赤銅線圍繞之四、五周而成，以珠製成的腕環最爲常見，女子的種類較多，普通以銅線圈及珠環最爲常見。五、男女皆用指環（*eyjo-duduku*），以其珠及銅片爲之。六、男用鑽火具囊（*popususa*），以寬2寸左右麻結的厚帶，上面綴以子安貝一列，下繫小皮囊一個，爲出獵或出草時裝聖火具之用。七、男用刀帶，其形狀如上件，唯帶幅較寬，掛於胸前之半截綴貝殼一排或二排，下繫山刀。山刀已成爲當代鄒男子的特殊表徵，除了用來分別男女，也用來顯示與其他族群的差異。

綜合而言，受到外來文化影響之前的鄒族社會中，鄒族的常服，男性以鹿、羌、羊等獸皮縫製衣、褲、帽、鞋等來穿著。鞣皮是鄒族特殊且著名的工藝，皮帽加插飛羽更是鄒族男子最顯著的特徵；而女性則以棉、麻等植物纖維，織製成布衣。這兩種衣服是日常鄒服的基本形態。傳統鄒族社會中，未成年者衣飾較爲簡單，在接受成年儀禮之後男性便可戴鹿皮帽、掛胸袋、著皮披肩、掛腰刀，

女性則頭可纏黑布，著胸衣與腰裙、穿膝褲。其次，成年的男性可以出獵，一方面獵食一方面尋求武功，平常時更佩戴用竹片或木片製成寬約7公分左右的腰帶，經由束腹來要求精神上與肉體上的緊張性，產生武勇的氣魄與身材。此外，頭目或征帥等具有勇士的資格者，帽子前緣由樸素轉變為可以附加寬約6公分左右的紅色紋飾帶，帶上可另配珠玉和貝殼片飾，獵獲威猛山豬者，可以由平常的銅製手鐲、臂飾，添加用山豬牙對圈而成的臂飾，女子在平時以黑布纏頭，一旦到了結婚或部落盛大祭儀之時，則佩戴用珠子裝飾並有挑織紋樣的額帶。男子的常服也可以是用棉麻織成正反兩面各為紅色與黑色的長袖布衣。平常時鄒男子穿著黑色一面，到了儀式如小米收穫、戰祭等場合，則改穿紅色的一面。人死的時候，舊衣服換成新衣服，穿著一生中最華麗而正式的衣服，入葬時，正穿的衣服更要反著。

從上述的情形我們可以歸納出隱藏在鄒的腦海中的兩個相對而互補的不同範疇。第一個範疇是：個人、未成年、強調生物性、平常的、舊的、普通的、正面、黑色、樸素的、世俗的。第二個相對的範疇則是：團體、成年、強調社會性、特殊的、新的、反面、紅色、複雜的、神聖的。進入現代社會後，由於跟外在社會貿易方面較方便，使得衣服的材質和形式大受影響而產生變遷，例如目前所穿著的常服都是和漢人沒有兩樣的西式服裝，鞣皮工藝已不再興盛，西裝革履取代傳統服飾而為社會地位的表徵。但這類影響主要還是偏重在日常穿著的範疇方面，許多神聖的宗教儀式，傳統的衣飾禮節依然存在。例如祭典時男女的傳統盛裝，顏色象徵及各種飾物的運用，都還是因為固著於鄒人理性的思考，藉服飾以表達各種有別於平常的狀態、人際與群際之分界與關係、特殊意義的時空等而保留下來。事實上，男、女的個體意象顯然不但支持也強化了傳統文化價值的再現。這也使其成為一種達成鄒內在的社會目的，操縱鄒人思考與認同的文化工具。

意象再現與創造的物質、歷史和社會原則

從上述討論，我們可以看到鄒族的意象認同與美學表徵是由獨特的社會體系、文化價值加以定義的。鄒族互補的、動態的二元範疇不但是了解鄒社會性質的關鍵範疇，更呈現在鄒人對於個體、儀式活動、景觀與空間、表演等意象的建構之上。筆者曾經處理儀式、表演與社會真確性的議題，[35]在本研究中我們可更進一步的發現鄒人的社會文化實踐過程中，其意象的再現更涉及互為主體的社會真確性（social authenticity）、認同異他性（otherness of identity）與文化的持續性（continuity of culture）的問題。

李維史陀的研究曾指出亞洲與美洲等地的藝術表現有一個「對裂再現（split representation）」的結構，[36]事實上這種對裂的再現之具有意義，而且可以被了解，乃是由於其形成一個互相需要的整體，具有支持彼此的不可分割的關係。從本文的討論中，鄒人對於個體、儀式活動、景觀與空間、表演等意象的建構，都呈現出中心與邊緣、主幹與分支、源頭與分流的概念結構。正如巴斯（F. Barth）所指出的，新幾內亞Baktaman群體的組成是靠「聯結（bonds）」而非「界限（boundaries）」，[37]鄒人的例子也告訴我們中心與邊緣、主幹與分支、源頭與分流不但是互相參照出來的，更是社會關係運作的結果。布赫迪厄（P. Bourdieu）指出：一個文化複製的過程中，「社會」以其特殊的形式超越個人而在教育與文化變遷中扮演關鍵性的角色。[38]以「樹幹」為象徵的時間（與系譜上的）意象與以「蜂后」為象徵的空間（與位置上的）意象，其中心與邊緣、主幹與分支、源頭與分流之間的差異固然是存在的，但是這種差異並非性質上的不同而是程度上的不同，因此隱含了二者之間得以轉換而產生變化的可能性。再說，一個由中心與邊緣、主幹與分支、源頭與分流所形成的整體，其異他性往往因與另一個整體的參照而明顯化。因此，鄒人對「東方」、「內域」、「中心」、「主幹」、「根」、「源頭」、

「集體」、「完整」、「過去」、「年長」、「知識」等文化範疇賦予互補的（complementary）而非相對的（opposite）特殊價值，這不但與其社會性質、思考模式互相關聯，更是視覺（平面、造型與空間）藝術和鄒（人）意象的再現與創造原則（image of principle of representations and creation）。[39]

1 有關臺灣原住民族的通論，參見王嵩山，2001b。本文所使用之阿里山鄒族民族誌資料，參見下列相關研究：王嵩山，1990、1995、1997、2000、2001a。

2 例如，在造型藝術的表現，上賽夏族與泰雅族的服飾，阿美族、排灣族、魯凱族的雕刻與陶藝，排灣族的琉璃工藝，達悟人的陶藝與造舟，布農人與鄒人的鞣皮與編藍等。在表演藝術的表現如布農的祈禱小米豐收、日月潭邵族的杵音、賽夏的矮靈儀式之歌、以及名揚國際的阿美人的歡唱曲等。

3 例如：原舞者，原緣舞團，動力火車與北原山貓合唱，雕刻家撒古流，文學家瓦歷斯諾幹，以及若干平面與空間設計工作室。

4 Representation 一詞有「表徵」或「再現」的意思，根據 J. Goody 的解釋：representation 意指以語言和視覺形式來「再呈現（presenting again）」，也指呈現（presenting）某種未出現（not present）的事物。換言之，Goody 認為 representation 指的是：將先前「缺席（absent）」的事物加以呈現（bringing into present），以及通過一種不同的方式（in a different way）來呈現某種事物（presenting something）。J. Goody, 1997：31。亦參見 E. Durkheim, 1912/1995。

5 參見胡台麗（2001）對於排灣人盛裝形象之分析。

6 關於藝術的類型參見 Boas, 1927/1955。亦見王嵩山，1999b：1-35。

7 視覺人類學（visual anthropology）對於形象的研究的重點之一便是「形象創造與使用的社會脈絡」。參見：Edwards, Elizabeth（ed.）1992. 雖然如此，視覺人類學專注的焦點主要在於民族誌影片（ethnographic film）的研究。亦參見胡台麗，1991。

8 參見 J. Berger. 1972：2。雖然，延續 Ernst Cassirer 所著之 *The Philosophy of Symbolic Forms: Language*（1923），*Mythical Though*（1925），*The Phenomenology of Knowledge* 等書的研究，Herbert Read 在 1954 *Icon and Idea: the Function of Art in the Development of Human Consciousness.*（杜若洲譯。1976。《形象與觀念》）一書中指出在人類意識的發展過程中「icon（及其相關的藝術形式）先於觀念存在」，但是我們更應理解其所隱含的「形象或 icon 是一個獨立範疇」的分析性概念。

9 也就是 J. Goody 所說的「語言的形式（linguistic form）」與「視覺的形式（visual form）」。

10 依據 J. Berger 的觀念，「形象指的是一個被再創或複製的視界；是一種（或一組）被由它首創或保存（不管是暫時的或幾個世紀）的時空中抽離出來的模樣。每一個形象都體現了一種看的方法。」（1972/1989：4）本文所運用的形象（image）一詞主要限制在藝術的範疇，並採曲教廣泛的定義。亦即包含了美國人類學家 Boas 所定義的空間藝術與時間藝術。

11 J. Berger, 1972/1989：4.

12 E. Durkheim, 1912/1995: 15, 436-439, 445. Durkheim 明確的指出：「Society is a reality *sui generis*; it has its own characteristics that are either not found in the rest of the universe or are not found there in the same form.」1912/1995：15。藉此，Durkheim 分別個體表徵（individual representations）與集體表徵（collective representation）之間的差異。

13 E. Durkheim, 1912/1995: 232-234。

14 另一則臺灣的意象是「日月潭」。

15 F. Barth, 2000：27.

16 J. Goody, 1997：16.

17 與此相關的當代阿里山鄒人的文化展演形式與社會之間的關係之討論，參見本書第八章。

18 王嵩山，1990a：81-82。

19 特富野傳統社會地位較低的Poitsonu世系群，是最明顯的例子。不但其中一個家族，全家兄弟都是大學院校畢業，大哥與二哥都獲得博士學位，分別任職大學教授與助理教授；1996年底，這個世系群的另一家族，亦出現了一位女性國小校長。

20 根據1995年的統計，約有近十分之一左右的鄒人具有大專院校程度。

21 另一種稱呼方式是「祭粟倉」。

22 參見衛惠林等，1952：201；王嵩山，1996：661。

23 王嵩山，1990a：91, 215 － 216。

24 同上引書：219。

25 Levi-Strauss, 1963：149-152.

26 王嵩山，1990a，1995a。

27 參見王嵩山1990a：98-107。

28 目前漢人所普遍使用的地名「八通關」，即由此語音譯而來。

29 亦參見衛惠林等，1952：178。

30 在眾多的動物中，傳統鄒人排除熊、山貓、蛇、鰻、青蛙等做為食物的範疇。此外，亦不食犬、貓、牛、馬。飛禽中的鳥雖可食，但鳥類中的ufungu與，kufuku兩種鳥則不食。

31 關於阿里山鄉之完整經濟論述，參見陳計堯、王嵩山，2001：329-384。

32 參見Gudeman, 1986.

33 比方說有人創辦「鄒」季刊，來記錄傳統文化及發表一些思想的結晶。有人試圖從年長的老人口中，記錄下神話、傳說與歌曲並轉為簡譜（參見浦忠成1993，1994a，1994b；浦忠勇1993）。村落內的年輕人創辦跨聚落的「族群文化社」，持續的舉行關於年輕人的聯誼、生態保育、文化復振、傳統知識的掌握等「論壇」和「研討會」。有些年輕人更有公餘之暇開始從事基礎音樂（浦忠勇1993）、民族植物研究工作（溫英傑）。「鄒族群文化社」1995年8月6日在山美村舉行會議的主題，便是「鄒族文化重建和部落發展」。

34 關於阿里山鄒人衣飾之詳細民族誌資料參見：浦忠成、王嵩山，2001。載：王嵩山等編，2001：473-504。

35 王嵩山，2000。參見本書第七章。

36 同上引書，pp. 245-268。

37 F. Barth, 2000：24-25。

38 文化再製（cultural reproduction）的現象與過程中不同的「社會階級」往往運用各種經濟和文化資本以維繫自己世代的地位。Bourdieu and Passeron, 1977/1994.

39 參見E. E. Evans-Pritchard, 1940/1971: 139-191。

文化展演、社會真確性與新性

07

導言

臺灣原住民族的人類學研究對宗教的興趣歷久不衰，許多或直接或間接的受到李亦園院士影響的研究成果，不止探討信仰與儀式在心理與社會層面的功能，也涉及宗教信仰、宇宙觀與儀式和其他社會制度的關係。[1]事實上，早期宗教人類學研究的一個重點便是指出儀式的角色之一便是確認、維持一個宗教依附所產生的凝聚性。澳洲原住民的「圖騰信仰（totemism）」，便是說明「人類社會秩序的連結，乃是藉由模擬自然秩序的象徵連繫而得以增強」的典型例子。宗教儀式被用來作為圖騰事物所象徵的社會同一性（social oneness）之保證。[2]特納（V. Turner）更進一步的指出，宗教儀式的參與者脫離於正常的社會空間和平常的時間，特納因此發展出為許多人所襲用的「中介性（liminality）」與「交融（communitas）」的分析範式，來處理宗教儀式甚至「社會劇（social dramas）」，確立儀式支持社會之存在的命題。[3]事實上，宗教儀式之所以戲劇表演產生關連，正因為二者都具有式樣化、重複性、固定化（stylized, repetitive, stereotyped）的形式行為（formal behavior）之特徵，並呈現出包含一系列的語詞和表演行為的「禮拜式秩序（liturgical orders）」。[4]不論如何，作為一個人類學家，特納的興趣是社會，而其論點不但應擺在生命儀式的獨特範疇，更呈現「儀式的中介性」其實是與「正常的社會結構」對應出來的二元關係中的一個面向。[5]

儀式和戲劇二者都被視為社會行動（social act），而分析儀式與宗教的一個重要概念即是「演出（performance）」，[6]這個概念的引用使人類學研究與廣義的表演和戲劇研究得以交會，許多從事展演工作者，便試圖通過人類學儀式的概念來掌握表演的性質。[7]雖然如此，人類學的研究則指出儀式行為與其他的行為在本質上的不同，[8]以剛果Ndembu人的「社會劇」為例的研究顯示，雖然表演創造

出價值，但表演亦是想像的實體，[9] 換言之，展演在某種程度上構成儀式實踐和儀式化，但儀式並非是一種展演類型（genre）。[10] 這不但意味二者的差異是明顯的，不論是作為演出理論或實際編排演出都不適合直接套用儀式的概念，更涉及二者在社會文化體系中不可化約的獨特性。至少傳統的演劇所需要的是觀眾而非參與者，作為一個演劇的表演者只能描繪（portray）某些事物，但是儀式的執行者則以「誠摯（in earnest）」為其與超自然溝通必備的條件。儀式年復一年重複，一代傳過一代的傳達有關參與者及其文化傳統的訊息，儀式將文化持續性的信息、價值和情感傳譯到個體的行為表現之中。正由於彰顯了這方面的限制，使得戲劇人類學的研究必須尋求另一種分析範式。比方說，受到紀爾茲影響的戲劇人類學，強調「文化作為意義之網」，而「文化的分析」所追求的是「意義的詮釋」；[11] 而克里夫（J. Clifford）則更進一步的指出包含展演在內的民族誌書寫，是被建構的、人工化的文化敘述，亦即各種民族誌書寫不是「文化的再現（representation of culture）」，而是通過某個主體、有意識的「文化的發明（invention of culture）」。[12] 在本章中，我們便以鄒族為例探討儀式與文化展演的性質及其關係，這樣的討論不可避免的涉及不同歷史階段的文化形式與社會真確性之關係的掌握。

自1980年代開始，臺灣原住民儀式表演及其相關活動，也就是文化展演（cultural performances），積極的在漢人社會發展開來，各族擁有象徵權力者對文化內涵進行各式各樣的操弄，突顯出文化再製的複雜性，也使我們有機會進一步的闡釋原住民文化形式的基本性質。當代臺灣原住民之宗教儀式的舉行與到外的演出活動，呈現不同形式的社會文化體系如何由內在的角度來詮釋展演的問題，[13] 牽涉複雜的社會互動，儀式的呈現與文化展演不但涉及傳統與現代之關係，也涉及社會生活中的權力與象徵的辯證關係之政治範疇，[14] 亦即涉及文化與社會之關係的議題。本章試圖在歷史的脈絡之中，思

考鄒儀式的本質與當代文化展演的個人與群體的意義，討論文化形式之內在詮釋與社會關係繁衍的議題，進而嘗試闡明象徵與權力之關係。在這個分析中，透過鄒人實踐的儀式活動與文化展演的不同場景，成為我們探索古典人類學之「社會如何維繫其自身」的議題之基礎。我們不但要理解有關鄒的「社會觀念」如何在個人的文化實踐過程中產生作用，以及鄒人如何通過其既有的文化來定義展演這一社會事實，我們更要觸及不同的鄒人通過儀式與文化展演，動態性的製作其社會真確性的議題。

製作鄒之社會真確性

阿里山鄒人對於傳統宗教儀式的當代社會建構，可回溯至1980年代的中期。與傳統文化實踐相結合的象徵，使納入國家系統之後被解權的既有領導階層如部落首長（peongsi）和長老（mameyoi）重新被賦權，文化認同的運動再確認既有的社會關係，傳統的象徵也在儀式與展演活動的動員中更加的具體化。在一張命名爲〈嘉義縣吳鳳鄉鄒族山胞參加民國七十六年南部七縣市山地原始歌舞簡介〉的資料中，儀式活動被鄒人以「成年禮」來加以命名。展演活動中的「成年禮」明顯成爲阿里山鄒人期待觀衆面對這個傳統儀式展演的主要意向，雖然這個成年儀式其實是抽離自一個更大的（完整的、眞實的、舉行於特定的時間與空間的、由不可取代的人物所主持的、使用特殊的器物的、與某類事件相伴隨的）儀式過程。[15]正因爲整個展演的情節安排都是鄒人自行規劃的，因此不但突顯出鄒人所認同的意義與價值，各種社會表徵更持續的在日後的展演活動中重複的出現。整個儀式展演的內容與程序如下：

第一段、序幕：聚集會所內的火，帶至場地中央，表示祭典就要開始，在鄒族的習俗中，集會所內的火是終年不滅的，稱謂「聖火」，凡祭典時，均以會所內的火爲開始，因爲「火」是代表生命，不只是現在的生命，也表示過去和未來的生命，尤指戰鬥和生存的生命。第二段、迎神祭：參加祭典人員首先聚集在神樹下殺小豬，即「獻禮」然後成員將豬血沾在小樹枝上插在神樹上，血可以祛邪除罪，但必須由上神（hamo）把祂的神力注入血內才能生效，因此要把血沾在神上，後砍去枝葉，「砍」就是「除」的象徵。但需要保留向四面八方較茂盛樹枝，表示鴻福由四面八方來，然後成員回到中央唱迎神歌。第三段、婦女入列：通常鄒族的祭典除了播種祭和豐年節（收割祭）（homeyaya）以外，其他祭禮都不允許婦女參加，但在團結祭婦女要參加時

必須以貞女（公主）為首，帶著家屋點燃的火把領著眾婦女加入行列，並把火把匯入集會所中央的火炬堆中，表示民族大團結。第四段、團結祭：氏族回到各氏族的祭屋（emo no pesia）帶回肉、糕和酒，主禮者將帶回之肉、糕、酒滲合為一，然後再切開分出同等分，分發給各氏族做為醮、奠、飲、食之用。第五段、成年禮：在團結祭進行之中，凡接受成年禮的青年人入場接受教誨，然後由長老，用神杖打屁股，若是平常不作好人、不尊敬長輩者，要由各長老在眾人前面重打，自此之後，他們才算是成人，並負起族人的重任工作。第六段、禮成：成年禮結束，就是大家歡樂，大家一起跳舞、飲酒以示慶賀。[16]

事實上，儀式與展演之間的異同是一體兩面，分別由達邦社與特富野社刻意的、有意識的呈現出來。例如舉行 mayasvi 儀式時，前者追求儀式的傳統與真確性（authenticity），[17] 後者則在傳統儀式過程突顯出表演的與政治抗爭的訴求。[18] 甚至於一直到近年，達邦社依然嚴格遵守著傳統的規範，一旦舉行 mayasvi 儀式時有人過世就必須延長儀式時間，而特富野則沒有這種情形。[19] 不只如此，不同的教派也強化了二者的分野。比方說天主教的皈依者參與並推動傳統信仰與儀式，而基督教長老會與真耶穌教會的信仰者，則以傳統語言與工藝的復振為其使命。這使得鄒人愈來愈明確的分別內與外、中心與邊緣、儀式的真實與文化的展演之差異，而這種差異實源於鄒人既有的二元對立同心圓式的分類範疇，以及象徵與組織之浮動性的分離和整合的概念。[20] 因此正如在 1998 年一篇報導文章描述中所看到的，[21] 這種差異性的追求逐漸衍生出儀式的另一種象徵意涵，而有別於其原始的、被鄒人內在的視為真實的意義。事實上，多年以來不論是布農人或是鄒人，更在不同的場合，不斷唱出對神、天的禮讚，而布農族的「祈求小米豐收歌」、鄒族的「迎神曲」與「送神曲」，便被內外社會再建構為「傳遞了人與大自然、與天地萬物的呼應」，強調人與自然的關係，減少超自然和宗教的成分。

再者，這種對於儀式之展演的訴求與安排，除了可以呈現鄒人對儀式之展演的內在詮釋的特徵之外，更必須放到一個較大的範疇來看。1980年代的臺灣不但出現文化消費與主動宣傳臺灣原住民族文化兩股糾纏的力量，也已漸漸形成對於原住民族文化展演的意義與文化所有權的反省。這種反省一方面通過大眾媒體影響漢人社會，另一方面則參與了原住民族社會的文化再製與族群意識重建工程。舉例而言，連續幾次受文建會委託，在臺北國家劇院及其廣場，由一位民族音樂學者組織不同族群的「原住民樂舞系列」之承辦單位，不但思考如何使臺灣原住民族悠久的傳統文化，藉著易於為社會大眾所接受的音樂舞蹈展演活動，獲得國人普遍的肯定與重視，喚起族人對自己傳統的再認識和再創造，並且在現代生活之中，繼續發揮它固有團結人心，和諧社會的優良本質與功能。更提出如下的文化展演之反省：

> 為了使臺灣原住民族舞蹈，既適合於舞臺演出又不失其原有的精神與特質，在方法上我們做出了以下幾點的考慮：一、依原住民各族固有的文化內在系統分類，選擇適合表演以及沒有禁忌性的樂舞。二、為使樂舞的表現能真實而貼切地反映族人的情感與精神，因此選擇各族的重要祭典期間來舉行，使他們因節目而高漲的儀式情懷，得以做合理的延伸。三、依各族歌舞的內容與特性來考量，決定室內舞臺上的演出，或室外大規模的全民參與性歌舞活動。四、將歌舞內容轉換成劇場與舞臺式語言，使欣賞及參與者獲得清楚的概念與深刻的感受。[22]

臺灣原住民族的樂舞形式被視整個「文化生態體系」中的一環，和語言、宗教信仰、祭典儀式、年齡階級、漁獵農耕等生活習俗及社會組織有密不可分的關係。因此若將它獨立於舞臺之上，這些相關的「文化脈絡」必然將無法「完整的呈現」。也因為如此，樂舞活動的舉辦者，便希望可以藉歌舞這種「完整的文化符號」來做為一個引導，使參與者能由此接近進而了解。這類展演應與既有的、真實的

「文化」相符應的觀點，無疑的受到人類學思想的具體影響。我們可以發現，在宗教儀式與文化展演活動之呈現過程中，不但要重視以真確性（authenticity）為基底的族群與文化實踐的「主體性」、「脈絡性」和「整體觀」，甚至必須開始要求發掘其「內在的意義」，這些都已漸漸成為這類活動承辦者的思考方向，並進一步的呈現在其第二屆的大型活動中：

> 就歌舞的演出及其相關活動而言，臺灣原住民各族皆有其悠久、豐富而獨特的系統，而現代的音樂廳或是劇場，也是一個具有獨特的語法與運作方式的「文化體」，二者之間各具其特色、風格，以使用上的條件與限制。前者延續著農業文明自給自足、主張參與性的行為本質，後者卻在工業文明的思維模式下，以產銷分離的原則，安排分工與消費性的設計。將原住民歌舞在現代舞臺上來呈現，我們有幾項基本的考量與原則：一、要以原住民文化內在即有的邏輯為依據。二、要有現代劇場、舞臺專業的知識。三、在以現代舞臺技術成就原住民人文特質的原則下，二者之間要良好而充分的討論與對話。[23]

這些觀念的流動是雙向的，是與外在社會互動的結果。這種互動主要源於媒體的報導，或者運用媒體的報導，前述觀念也進一步的強化臺灣原住民族對自我文化的觀點，由內部來看待尋求國家認同過程中試圖消除的「文化的差異」。這個觀點合理化了社會性質與文化觀念的特殊地位。雖然涵蓋不同族群的樂舞活動系列，社會性質的不同與展演形式的差異，在這個論述中得以具體化，然而系列之一的大型「鄒族樂舞活動」，也積極的創造出阿里山鄒、沙阿魯哇族與卡那卡那富族在當年的社會一體性（social oneness），二者之間的聯繫因此更加的密切，以達邦社和特富野社為「中心與本／起源」的鄒意識空間圖像也更加明確。而這種社會一體性的集體知識，往往是通過不同的文化形式的實踐再製鄒人的社會意識。

展演形式與社會意識再製

不論是傳統的儀式活動或當代的表演活動，[24] 都呈現出阿里山鄒人強調整體社會秩序的集體主義的再現，突顯出其「中心、本／起源」的價值。傳統歌舞與儀式的演出空間，從鄒聚落邁入現代漢人的劇場，從神聖的內域（aimana）涉入世俗的外域（tsotsa）。在這些場合中，被社會授與權力的部落首長和突出的長老們，選擇mayasvi戰祭儀式與homeyaya收穫儀式可以作為表演的內容。從內域延伸到外域，也就是將社會範疇擴大、活化社會關係的過程。這種有意識的企圖，早期是由已過世的高英輝神父耕耘，而與外在媒體關係密切的鄒人如民政課員武山勝、國小校長浦忠勇等大力提倡。除了參與國家考試、接受高等教育與進入行政系統以提高社會地位之外，鄒人因此理解到傳統文化知識的意涵及其所具備的文化政治之力量，鄒人也進而思考其擺在中國文化系統中的合理性，藉以反省文化主體性的意義。

由於持續被納入臺灣展演活動機制，鄒的表演意識逐步具體化。例如：鄒歌舞團隊參加次數最多且持續數年的演出者，就是以嘉義區運為起始，由臺灣省政府旅遊局主辦的「民藝華會」，以及臺南社教館所舉辦的活動。此外，鄒人更廣泛的參與其他的活動，比方說臺灣世界展望會曾在臺北的中正紀念堂，邀集臺東布農、蘭嶼達悟、屏東大社排灣、臺東賓發排灣、花蓮富世太魯閣、嘉義來吉鄒、南投廬山泰雅、南港埔里都市原住民，舉行「傳統豐年祭」便是。[25] 而1993年臺北國家劇院的「鄒族樂舞」演出大製作，則是鄒人參與這類活動的高潮。但是這樣的活動，雖使鄒族人更加肯定自己文化的優美性，讓大部份年輕一輩的鄒人重新認識鄒文化的內涵，卻也因進入以賣座與否為判準的市場導向，或表演團隊在同一個場合不合宜的較勁，都使鄒人警覺到將原住民「文藝」活動，擺在漢人社會中的困境和限制，促成象徵與權力關係的思考。由於這類文化再生產

在阿里山鄒社會中產生部落社區之象徵建構的作用，鄒之聚落社會的原始意義得以增強。

此外，鄒人所積極參與的臺灣藝術文化活動，有些是鄒人自行發起，也有來自於私人基金會或政府的支持。但是被置於漢人鄙俗化的觀光市場消費中的藝文活動，不但依然扮演邊緣角色，更隨著本土熱的退燒影響其受重視的程度。1995年在臺北市舉行的「臺灣百年音樂系列音樂會『天籟之聲：原住民歌謠』」，會中邀請各原住民族演出「布農小米豐收歌、阿美耕作歌、鄒族勇士頌、泰雅族的泰雅之根、卑南族的戰歌、排灣族的懷鄉情、魯凱族的思親歌、雅美族的海洋之戀」。[26] 面對這樣的活動原住民可以通過媒體發表其不同的解讀，比方說，泰雅族的攸蘭、多又以這次演出批評「原住民政策缺乏整體規劃、缺乏原住民的聲音（意見）、太著重於歌舞活動的呈現」。[27] 漢人政策上強調多元文化的一種展現，以原住民族或鄒人角度來看，則顯然原住民族或鄒文化只成為一種主流社會活動的附庸。這種競爭情形也迫使原住民復振文化形式的活動，開始尋求商業化結合，創造出不同於其原有形式的意涵。

阿里山鄒藝術形式不追求造形聲動與繁複多彩的表現觀念，也未因社會內在的專業分化與嚴謹的階級關係，而有專司藝術創作的工作者出現。除了表達日常情感的世俗歌舞之外，表演藝術常與宗教儀式相結合。鄒族的宗教儀式可大別為幾個項目：一為攸關生計的農事祭儀，從小米的播種到收穫，執行各種必要的儀式，以保證農產的收成。其次為肯定與認同傳統社會秩序並凝聚戰力，與部落生存相關的戰爭儀式。又有個人或家族的醫療儀式，或消除、或克服導致疾病的終極因素，期望使個體和社會都恢復真正的健康。在人生各階段中生命禮儀的施行，則協助個人順利通過出生、成年、結婚、死亡，種種生理、心理與社會關係變動的關卡，使每個參與者可以被安排並認同新的身份與地位，重新整合到大社會的運作。

施行這些儀式時，常配合一些靠結合儀式演出而存在的歌舞活動。傳統的宗教儀式除了呈現出鄒集體主義中不可挑戰的家族與部落首長所代表的基本價值。通過這些年來的歌舞活動，使鄉內的行政系統必須與傳統的組織對話。頻繁的對外表演，也使鄒人警覺到在部落、劇場演出的不同需求，鄒人進一步反省儀式性的歌舞是否適合直接的、一成不變的搬上舞臺，或如何巧妙的將「儀式歌舞舞臺化」，而不至於遭遇來自於傳統思惟的反彈等問題。比方說，雖然受到傳統集體知識與部落內長老的制約，常到外界表演，曾經去過巴黎、紐約的傳統部落舞團教練Mukunana氏，運用兩個大社長老對歌舞的不同態度，思索將沉靜、緩慢、「沒有劇場效果」的儀式歌舞予以「舞臺化」的理論。換言之，參與這些活動的鄒人，除了接受行政體系的動員，依舊參與類似活動之外，已進一步的思考文藝活動的目的性與主體性，甚至開始思考表演形式脫離儀式的脈絡而藝術化所將面對的問題。

鄒人期望藉著文化再生產，不具體化文化界限以便於融入大社會、獲取更多的政經資源。對外的表演開始影響到內在關係，相同的儀式內容在不同的場域中，運作不同的社會關係，達成不同的文化論述。而象徵資本不斷的運用，也使得傳統權力不斷的繁衍。與儀式活動有關的鄒的「文化出版品」包括文字與表演藝術的出版，近年大幅的增加。[28]此外，也有各地表演活動的電子記錄，或國家劇院演出的實況記錄影帶的作品，這使得原只存在於長老腦海中的聲音與舞步的知識「符號化」，脫離了個人而存在，也使進一步的抽象創作更有可能。不過，也正由於文化表徵具備集體知識上的神聖性，便牽涉對傳統權威所擁有的文化資源之剝奪，衝擊既有日漸沒落的傳統階層。這方面的工作，早期由白色恐怖時代受難者高一生之子高英輝神父、高英明村幹事和浦忠勇校長承繼下來，產生分別與政治、藝術以及媒體結合的不同形式與不同訴求的保存工作。但不論如何，強調傳統權威的文化資源的「神聖性」，及其不可剝奪的文化

財之所有權，則是他們共同遵守的。

歌舞形式的留存以及發表，不但是部落內得以產生新凝聚的共同點，也成為鄒族和其他族群互動的管道之一。[29] 而這些出版品和表演藝術，似乎使得早期通過文字而來的鄒的嚴肅而沉寂的形象，有更生動活潑的表達，也使因「吳鳳」而來的強悍與野蠻的污名印象，得到修正的機會，增加鄒人對自己族人正面的評價。這方面的文化形式更與歷史之重新詮釋勾連上關係，早在原住民團體風起雲擁的「顛覆吳鳳神話」運動之前，高英輝神父一方面促成儀式與歌舞的振興，另一方面更著手在部落中推動族人勇敢的以「鄒的觀點」正視吳鳳神話史實。這種現象不只影響到鄒的成年人，更因學童提早接觸及參與歌舞活動，避免再被近三百年來的吳鳳故事所困擾，更有助於鄒族群意識的提昇。鄒人以其文化所界定的方式，試行掌握歷史與文化之建構權。這種情況亦見之於年輕人的現代創作。

除了年長者組織歌舞團隊宣揚鄒的文化，更有居住在山上的年輕農民和在學學生，組成「原始林」、「Wasabi」、「詩麗雅」、「孤獨者」等搖滾樂團。其中「詩麗雅」不但在山上演出，成為鄉內大型活動或 mayasvi 儀式前的熱身活動，還常常應邀到外地表演。他們的演出，以1995年2月14日在臺北市政府廣場的「娜魯灣搖滾之夜」中的表演最具代表性。這些年輕人平時有其他的事業，例如種山葵、採筍、種茶或高山蔬菜或打零工，在工作空檔中聚合，持續唱練用中文寫的歌詞並用鄒語演唱的曲子，他們從事演唱更進行創作。由於他們多半已有外在社會的經驗，接觸到漢人或英、美新的文化形式，又具有母語能力，處於外在社會與鄒族社會接觸的重要位置，使所謂的文化再創造，出現在他們的活動和創作之中。比方說，詩麗雅的團名，便混合了傳統巫師 yoifo 的信仰。而以中文寫作但用鄒語唱出的歌曲，內容深刻的描述新技術的傳入、都市生活的疏離，以及對家園的依戀與年輕人的情感。展演讓他們得以通過詮釋社會

生活與文化內容的方式，參與部落的事務。

從上述的描述，我們可以看出阿里山鄒人的文化展演受到各種因素影響，而使其形式與意義都逐漸的多樣化。

表演活動一方面是由外引入，另一方面是自發性的；一方面採取外在的形式，另一方面則強調內在的詮釋。臺灣原住民的表演活動，特別是在舞臺上的表演活動，大部分是屬於前者，這種情形使得外在的影響力進入社會內部。比方說，1997年結合兩岸戲劇工作者，並且首次由臺灣原住民擔綱演出的「Tsou・伊底帕斯」，10月於北京首演之後，又於年5月9、10日於臺北國家戲劇院作「臺灣版」的首次演出。鄒人被邀請參與一項由外族發起、演出和擴及海內外的「藝術實驗工程」。[30] 對外在的活動組織者而言「阿里山・Tsou（鄒）劇團」，定位在「以臺灣阿里山鄉鄒族為首，與漢人藝術工作者共同推動臺灣傳統藝術走向現代劇場，並促進原住民文化向前發展而創立的」。在這個活動中，我們不只看到戲劇展演與儀式實踐之關係、鄒文化的內容（cultural contents），也看到以社會組成原則為基礎的劇團組織。

為了追求演出的原創與獨特性，「Tsou・伊底帕斯」卻弔詭的突顯出外在藝術家（artist outsider）對異文化內容的「挪用」。[31] 比方說，在導演手法上「Tsou・伊底帕斯」的演出大量地借用了阿里山鄒人的傳統儀式，期望「鋪陳出最接近原始希臘悲劇演出的儀典氣氛」。正因為如此，全劇便使用多首鄒族歌謠，包括「迎神曲」、「送神曲」、「苦難歌」等；也搬移了祭神、豐收等祭典儀式。編導認為：傳統祭典歌舞早已淪為臺灣島內、國外學院派的研究學科，或都市人的觀光獵奇活動，對族人的主體文化之發揚，實難收到傳統與現代結合之效。因此，「阿里山・Tsou（鄒）劇團」，做為臺灣第一個由原住民組成的現代劇團，其宗旨即以「立足於主體文化的基

礎上」。換言之，藝術創作者期望通過如：音樂、舞蹈、語言、神話等突出的原住民表徵，在「舞臺上」形塑「鄒族的身體圖像」，並據此反映出「原住民族觀點」中的現代問題。更重要的是，希望通過跨越文化的交流，能夠爲臺灣劇場創造出「新的美學價值」。正因爲如此，編導們便與鄒人互動出令人動容的最後一幕，長達七分鐘的「送神曲」，在特富野社的頭目堅持下全程唱完，「鄒劇團員手拉手、時而仰身、時而低頭，目光專注而虔誠地凝視遙遠的天際，目送伊底帕斯這位悲劇英雄走入渺渺沙塵中」。這種「新的」美學價值是建立在「既有的」眞實鄒文化之上。

不只如此，媒體的宣傳亦明確的突顯出《Tsou（鄒）·伊底帕斯》所具有的全面性的「眞實的原住民本質」，表演形式被定義爲：「跨出原住民傳統歌舞表演，與現代戲劇結合對話的第一步」。「鄒劇團」總計出動24人，成員來自阿里山鄉的達邦、特富野等部落。這是阿里山鄒人首次用鄒語、搬演戲劇，也是臺灣歷史舞臺上，原住民「第一次」使用他們的母語演出「話」劇，更是臺灣原住民史上「首次」推出戲劇作品的紀錄，文化與族群的價值因此更進一步的被突顯出來。由於這次的展演活動動員的範圍極爲龐大、甚至擴及海峽兩岸，涉及的社會關係也複雜，因此所有漢人與鄒人的反應都應視爲各種象徵互動（symbolic interaction）之下所產生的特殊結果。我們先敍述鄒人的觀點。[32]

特富野頭目Voyu-e-Peongsi作爲一個集體主義社會的象徵，最近這幾年積極的參與文化工作，強調部落首長*peongsi*和男子會所*kuba*的社會價值，他不但希望這次的活動是空前，且非絕後，更「全貌性的」提出整個演出所具有的，而且是阿里山鄒人所重視的「社會意義」：

　　1997年6月，王墨林導演和林蔭宇導演開始與我們排練時，

大家都未預料到會有許多問題出現。一方面，我們從未讀過，也不了解像「伊底帕斯」這樣一個悲劇故事。另一方面，我們選出來的演員，大多數都是農民、農婦，不但未看過戲更不知該如何演戲，站在台上，便如同一群木偶似的。為此，王導和林導以及胡民山先生，著實費了好大心血和時間來訓練我們如何運用自己的身體。尤其是胡老師，由於他的不辭辛勞和不厭其煩，我們這群木偶才漸漸學會放鬆肢體，並開始有了生氣。肢體的運用不簡單，背臺詞更是一大難事，雖然所有的臺詞為鄒語，但為保持劇本原有的詩化風格，汪幸時牧師特別將演出的劇本譯成古老而優美的鄒語，這對平時大多用口語鄒語講話的演員們更是一大挑戰，不過卻因此而形成公演的一大特色。排練時間也是最令兩位導演頭痛的一大問題，由於每位演員的家庭生活狀況互異，再加上碰上農忙時期，排戲出席時間更是不一致，常令導演心急不已。而我們因為缺乏戲劇經驗，更不時令兩位導演起爭執。還好靠著所有參演人員之間的相互鼓勵和努力，排練開始有了基礎，許多意想不到的成果也一一顯現出來。演員受到鼓舞，也開始學習在舞臺上將肢體自然呈現出來，並學習去重視演出。我殷切的盼望政府當局能多多鼓勵原住民，並輔導我們運用戲劇的形式來讓社會大眾更深入了解原住民的神話及文化的精髓。以鄒族而言，我們本身就有相當豐厚的神話遺產，臺灣其他各族群亦皆因文化背景的差異，而產生了具各部落精神的不同神話，這些都可以是很好的戲劇材料。我相信祖先們遺留下來的智慧，必能對我們的社會產生相當的助益。環顧今日臺灣社會亂象叢生，經濟起飛的同時，我們見到的卻是文化的沒落。因此本人衷心期盼，這樣的演出是「空前」的，卻絕非「絕後」。也希望政府更加積極的付出並參與戲劇文化的推行，不論是漢文化或原住民文化，因為我們都期待這個社會能更美好、更有希望。[33]

事實上，他也是最喜歡領導眾人，在公開場合一次又一次的演唱「我們都是一家人」歌曲的鄒人。而每兩年舉行一次的特富野戰祭更成為其維護不絕如縷的鄒文化的重要基地。此外，近年來積極的投入社區與母語工作的達邦社區發展協會理事長、鄒語工作室負責人Mo'o-e-Peongsi，是一個自我實踐動力極為強旺，又可以敏銳的感受與回應大社會之脈動，[34] 具有基督教長老會背景的鄒人。在這次演出過程中他不但積極的參與排練和演出，更是申請到國家文藝基金會的補助，將劇本「鄒語化」的主要負責人。Mo'o以「一群戲劇頑童」來描述這次獨特的經驗，對他而言，我們看這齣戲不只應回歸戲劇的本質來看表演，重要的是演出也隱含了文化、族群融合的社會目的：

> 「鄒劇團」像是天方夜譚的夢境，一群採茶、採筍、種菜的臺灣原住民勞苦農夫，以好奇的心呼朋引伴的結合起來，跳上了戲劇舞臺撥弄戲劇與藝術殿堂的一池春水。大家如同頑童，不必理會周遭或內裡究竟發生什事，不必理會眾多觀眾的驚嘆或批評些什麼，也不必知道兩岸文化界、藝術界、或政治界的交流花樣，更不知道什麼叫藝術以及藝術的內涵，鄒劇團卻真的跳上了兩岸所精心設計的藝術「祭台」，從大陸、臺灣兩岸跳進跳出，也從「祭台」上眺望戲劇與藝術的堂奧，這應可算是美好的「戲劇童年」的回憶吧！「鄒劇團」不但從兩岸、從導演、從鄒族來看，可以說都是「臨時起意」的劇團。從茶園、從竹林、從菜園呼喚而來的演員，怎麼也無法想像他們僅以兩個月的排練時間，就可以站上精緻的國家劇院大舞台從容不迫的表演戲劇！我說這是天分？還是藝術起源的另一種解釋？也許可以這樣說：他們不懂藝術，因為本身就是藝術，他們不懂表演，因為他們的生活內容就是表演。這一次鄒劇團自己的故鄉——一個非常熟悉原住民生活形勢的臺灣表演，單從文化、藝術或戲劇層面去看，我們不敢想像它的結果會是什麼，但是如果這些

戲劇「頑童」能夠成就了族群、國家的融合，那麼不吝給予一些
鼓勵與支持吧！[35]

即使對於經常在外表演、個人的藝術家形象與氣質極為突出的
Mo'o-e-Mukunana 而言，通過表演以檢驗文化或儀式的展演有沒
有可能「舞臺化」，或者較為藝術化是一件重要的事，但更重要的表
演可以獲得族群意識，以便於使面臨危極存亡之秋的鄒族文化，可
以更進一步的推展開來。他說：

> 很偶然的機會中，認識了王墨林先生，在談論鄒族文化過程
> 中，王先生問我：「有沒有可能以鄒族的傳統習俗來演一齣舞
> 臺劇？」那時不但肯定而且很天真的答應了，及至看到演出劇
> 本時，我傻呆了，而且才知道「這下禍闖大了！」。鄒劇團的
> 成員，都是從來沒有上舞臺的農夫，難怪開始訓練時，胡民山
> 老師驚訝的說：「這怎麼行？」就因為這樣，團員在工作一天的
> 疲勞下，用心的走位，背臺詞，有人哭過，但我們有共同的心
> 願，要把它演好──就把它當做是鄒族的故事。經過多方的努
> 力和克服，加上所有指導人員的愛心、耐心和調教之後，帶著
> 極沈重和緊張的心情，總算在北京演出了，當聽到不懂鄒語的
> 北京觀眾熱烈的掌聲時，大家都哭了！經過這次的演出我吸收
> 了不少經驗，對自己的鄒族文化往後的推展更具信心。[36]

作為戲劇演出的主角、飾伊底帕斯的 Mo'o-e-Peongsi，是住樂野
部落、擔任基督教長老會的牧師。他不但強調「鄒族母語」在這一
次演出的重要角色，更進一步的點出戲劇演出的「扮演」與「真實的
個人」之互動關係。他清楚的提出：「我非常珍惜這次參加『Tsou．
伊底帕斯』演出的機會。雖然我自己的工作非常忙碌，還是盡可能
克服，因為這是我四十年來的頭一次，不但再次有機會訓練我的鄒
語。而且從小都是扮演自己，偶而扮演另外一個人也不錯」。[37]事實

上，整個表演過程對母語工作與族群意識的貢獻的強調，也出現在住樂野部落從事業農，在劇中飾演長老的Mo'o-e-Yavaiana（陽文成），他在參加此次演出之後所獲得的心得上。他指出：雖然阿里山鄒劇團，現在表演的劇目是以外國的故事為背景，但是重要的是重拾許多以前「失落的母語」，把（即將消失的）「鄒族傳統歌舞」搬上舞臺做更精緻的展現，給它注入了藝術的內涵。這種方式的確對重振族群信心必然有其貢獻。[38]

當然，同樣的觀點也出現在其他人身上。[39]而前述的內在詮釋，正對照出下述的這個特殊的展演活動之外在觀點。比方說《Tsou·伊底帕斯》的首演是在北京舉行的。這次首演得到如下的評論：

> 阿里山鄒族人昨晚完成歷史上的第一次搬演戲劇，演出前，鄒人戲稱「闖了大禍」的擔憂並未成真，即使是未成熟的演技讓他們一望而知就是「非專業演員」，通過這次的實驗與實踐，鄒人希望回到部落後，他們可以繼續『用自己的語言，演自己的故事，演給自己人看』。對於一個從事藝術工作的人而言，「讓人難以置信的是，這齣聽不懂的戲正是在「聽不懂」上出了效果。由於聽不懂，語言、人物等戲劇要素就顯得不那麼重要了。鄒語的舞臺環境拉開了臺上與觀眾的距離，營造出劇情所需的氛圍，並把這種意味迅速滲透給了觀眾。觀眾不再去糾纏人物、挑剔細節，不再去計較故事本身。而是在古樸的祭神儀式裏，在熟悉又陌生的慶典儀式群舞中，調整自己的欣賞觀念和欣賞角度，在短短的120分鐘裡，去感悟由光、色、舞、情緒、語音、特殊的無伴奏和聲交織組合，在不斷變化中傳達出的整體感染力，穿透力和震撼力。他們沒有接受過任何專業訓練，也弄不清被文化人編織得越來越深奧的藝術理論。在他們看來，用說話、用唱歌、用形體自發地表達自己的喜悅與悲哀，是一件很自然的事。和神交流，和神對話，和神親近，向神報告豐

收的喜訊，求神幫助消災解難，是不可缺少的生命活動。信神、敬神，共同的信仰，牽引著這個民族共同的情感，那是他們的精神家園。他們的認識最質樸的詮釋了戲劇的本質。正是基於此，《Tsou·伊底帕斯》向人們展示出耐人尋味的魅力。從某種意義上講，它的成功動搖了當代的一些戲劇觀念，也可批駁的展示出戲劇本質的力量。[40]

而北京中國青年藝術劇院院長則點出本劇「儀式的地位」，認為：「導演林蔭宇最大的貢獻在於『將全劇儀式化』。用鮮明的、直觀的粗獷形式，和濃烈、真切的情感內容，古樸、神秘獻祭儀式，將對生命奧秘與人類命運的叩問。追溯到遙遠的過去，讓舞臺回響著遠古的回聲。從一幕老王（屍體）回來的祭儀，二幕女皇尤卡絲塔殺雞拜祭祖靈的儀式，三幕眾人的祈雨儀式，四幕的成婚慶典，五幕宰羊驅除瘟疫的血祭儀式，六幕的人祭，一個個儀式形成的一個更龐大的儀式結構，將人與冥冥之中的主宰者聯繫起來，藉以表現某種超越現實層面和文化層面的超驗境界。儀式化作為一種古老又現代的舞臺表現，被當代導演賦予各種完全不同的象徵」。而儀式的挪用具體化了演員的社會意識。

由於整個演出過程鄒人得到基本的尊重，這使得鄒族仍以極大的保留文化形式的「原貌」，因此鄒人的祭儀和歌舞的定型化的「儀式」風格，便大量的出現在伊底帕斯一劇的故事裡。鄒人刻意要呈現其「非宗教」的一面，「宗教意象」卻反而被外在社會加以運用。比方說：通過鄒族頭飾上怒張的鳥羽，胸前的胸衣和煙火袋，腿上的板褲和粗板布鞋，並藉著沉穩木訥的氣質形塑「希臘悲劇人物」造型。或者幕起時，以鄒族的信號器具發布老王回朝訊息；[41]而在故事的歡愉場面，鄒族以傳統驅鳥的成串筒，執在手上做為節奏樂器、歡樂舞蹈；在底庇斯城邦陷入瘟疫和乾旱災難時，通過鄒族古老悲愴的「分離歌」、「驅瘟歌」散發出一種悲鬱氣氛；伊底帕斯解救乾旱、

驅除瘟疫時，則引入鄒族的射日神話，創造「神話英雄」雄偉形象；
至幕將落時，足足 7 分鐘完整的鄒族祭神頌歌「送神曲」，鄒族全
體成員交叉牽手，前俯後仰，以沈緩肅穆的舞步，目送將自己雙眼
刺瞎、不願再見及任何人世的罪惡和命運的嘲弄的伊底帕斯漸漸自
地平線消失。事實上，這也突顯了伊底帕斯劇中某些重要臺詞的鄒
語翻譯[42]，巧妙地連結鄒人之集體記憶的現象。比方說：死人無數的
「瘟疫」是「kuahoho（天花）」,[43]「污染與污染之清除」,[44] 以及將「城
邦」譯為「hosa」、底比斯的「神殿」譯為「kuba」、[45] 王家的「祭壇」
譯為「emo no pesia」,[46] 宙斯天神譯為「hamo」、[47] 底比斯國王伊底
帕斯是「peongsi」、[48] 底比斯王后 Jocasta 則為「eozomu」。[49] 即
使不在舞臺上，日常生活中的鄒人還是會選擇性的運用特殊的「文
化意象」。比方說頭目汪念月便曾告訴參與此劇的漢人一個故事：
「我很感謝父親告訴我：『不管你走到美國、英國還是哪裏，永遠不
要忘記，家鄉有一個庫巴（這是鄒族祭典最重要的聖所）』。今天所
有讓你們感動的，都是我們『庫巴祭典裡的儀式和歌舞』，每年 2 月
15 日，還如常舉行。歡迎你們來參觀。」[50] 事實上，這個「kuba 的故
事」一直由不同的人、在不同的場合、面對不同的對象加以闡釋。
儀式與展演強調了社會真確性，論述社會存在所必要的文化界限與
差異。不止如此，整個伊底帕斯的籌備與演出過程雖然出現一些質
疑，但是由於演出者是居住在山上、日常生活是在鄒社會之內進
行、甚至主要演員是鄒人的傳統領導階層（例如兩個大社的長老、
部落首長）、演出使用鄒語，不但使得整個演出獲得社會合法性，也
使來自於生活在村落之外的知識分子的意見較不被重視甚至隱沒不
見。這種情形亦見之於下述展演場域的擴大。

社會生活與展演場域之擴大化

從表演上來說，宗教儀式的神秘力量有利於發揮鄒族演員的「社會性」，也有助於祛除鄒人初次參加舞臺演出的緊張感。然而更重要的是，重疊不斷的儀式組合，將戲劇動作從個體《伊底帕斯》對人的意志和人的命運的探尋，轉換成群體（部落、城邦）對人類本性和人類生存狀態的追索，從而將舞臺表現從男、女主人角個人的悲劇境遇引向更廣大的鄒的「社會目標」，這也使《伊底帕斯劇》中歌隊的演出成為全劇重要的象徵角色。以鄒語演出的鄒歌隊，扮演一種內在詮釋的角色，這使得男子會所（kuba）場域中的傳統儀式和歌舞演出，搬移到部落（hosa）外表演之時，鄒人得以處理儀式與表演的分際。儀式扮演文化再製的重要角色，文化復振也賦予傳統儀式一個新的意義，而二者都牽涉社會真確性（authenticity）的問題。不只如此，當前的社會生活更賦予文化展演擴大化詮釋的可能。

由於達邦與特富野在傳統社會裏，都是擁有數個分支小型聚落的大社（hosa），因此各有一座男子會所（kuba），做為宗教、政治、軍事活動的中心。邁入現代社會之後，男子會所的許多功能已被取代，只殘餘在小米收穫及戰爭儀式的功用。雖然如此，男子會所卻儼然成為鄒族之象徵，而被刻意的維持下來。每隔10年左右，進行大規模的拆除舊結構、重建新會所活動（e'kubi）。最近一次的男子會所重建，特富野是在1993年2月，達邦則在1994年2月舉行。當代社會事務中也以男子會所的傳統內涵，作為丈量族群界限之象徵的尺度。一直到目前，行政系統無法干預以男子會所為中心的傳統宗教組織及政治制度。這種情形在1994年原任職鄉公所的特富野部落首長世系群兩兄弟，分別脫離鄉公所行政系統進入教育界，到不同的國民小學擔任幹事之後，更加突顯二者的隱微卻又有脈絡可循的「對立而互補」的性質。而1996年的10月，前任鄉長涉案停職後，嘉義縣長考慮鄉內政治生態的安定與平衡，選派一個在縣政府

服務，且與山美村素有淵源的社區發展長才的漢人代理鄉長職位，並請回原在鄉公所任職的特富野部落首長，擔任鄉公所秘書的工作。進一步確認作為鄒社會真確性的禁忌之屋（emo no pesia）、部落首長（peongsi）與男子會所（kuba）相互聯結為一體的神聖地位。

小米播種（miapo）和收穫（homeyaya）等儀式從日治時代以迄戰後持續不斷的舉行，通過各世系群刻意維持或重建的「禁忌之屋」，這些儀式對內部社會扮演維繫世系群與氏族關係的角色，定期的傳遞有關主幹與分支、原始與次生、內與外等文化價值。[51]此外，與戰爭、會所重建、重大災害與不幸、疾病等相關的戰爭儀式mayasvi，不但有復振的現象，更呈現出一支獨秀的情況。[52]通過一再重覆舉行的部落與世系群儀式，以及鄒人日常生活中的夢占、巫術醫療等儀式實踐，[53]人們更定期的喚起記憶、確認傳統既有的價值觀、社會組成方式與族群意識。當代社會中的傳統宗教儀式之舉行，強調文化差異，設立國家系統企圖消弭的文化互動與族群之間的界限。換言之，儀式所內涵的的象徵權力亦持續的發展並影響社會關係。[54]藉由達邦持續運作，特富野社於1980年代重新舉行mayasvi儀式活動，鄒人通過族群意識的運作，使進入現代社會以後，領域縮小的北鄒族，跨出阿里山區，通過重建出來的以儀式活動和歌舞藝術為主的文化形式，聯結被國家行政所區隔的南鄒和北鄒，進一步的對應出與「非鄒」之間明顯的界限。而從籌備會到儀式活動的進行，村內傳統社會階層和現代制度中的官員，彼此之間產生更細膩的互動行為，這也使行政系統所推動的下述大型到外在社會的表演活動，呈現不同的社會意義。文化的一體感，超越了行政的區劃。外在社會對鄒族所造成的影響，以及鄒族對外來壓力所採取的因應方式，是一個內在關連的整體。

社會真確性因物的主動性質而更加的具體化。鄒人的部落首長

（peongsi）之世系群所代表的傳統組織，依然掌控作爲鄒之主體性象徵的男子會所、神聖的禁忌之屋與儀式實踐。相對的，與外來勢力相結合的行政系統，則被圈限在執行世俗的、日常的、外來的公衆業務之內。而這二者的分野與連結，在當代社會中更透過不同形式的自我表現而增強。1990 年左右，鄉公所便曾經依據文化政策的要求，企圖經由行政程序、運用漢人社會開始注意原住民文化資產的時機，行文內政部民政司要求將男子會所指定爲「古蹟」，以便管理。當時內政部民政司委由學者專家上山考察，初步的決定要將兩座男子會所都訂定爲「古蹟」。唯經與會委員討論之後，以年份不足，且恐造成鄒內部紛爭而沒有列爲指定古蹟。這個過程及其結果，不但避免了可能發生的行政系統與民衆的內在衝突，更呈現出鄒人努力維持的象徵，與組織互補的關係之集體知識。而象徵與組織之互補的運作原則，進一步的在其他文化展演的領域中呈現出來。

傳統儀式的持續與再詮釋，不但使社會內部相當程度的維持原有以部落首長爲中心的社會組織，也造成傳統歌舞重新受到重視，更由於趕上平地社會臺灣鄉土運動的熱潮，而獲得外在社會條件之支持。鄒人認識到可以通過這些文化形式提昇內部的族群意識，不但在部落內的儀式活動中開始安排「傳統歌舞比賽」，更出現在國內外表演的舞蹈團隊。到目前爲止，阿里山鄉的來吉村、山美村、樂野村、達邦村，都可以單獨或合組成「傳統歌舞表演團隊」。這些表演團隊分別的由兩位 Yatauyongana 和一位 Mukunana 家族的長老領導與排練。原被早期人類學家分類爲不具藝術成就的鄒族，近年所參與的歌舞表演活動卻頗爲熱絡，甚至常在各種比賽中獲得首獎。傳統鄒人之象徵資本的操弄，使得這兩個原本社會地位較高的家族長老在若干場合呈現出對立的情緒。不過這尚在前述象徵與組織互補原則中運作。同樣的情形意見之於近年來鄒母語運動。

在與臺灣漢人與其他原住民族群的互動過程中，現代化席捲了族群

識別的重要而獨特的文化工具，正因為如此母語復振工作逐漸獲得許多鄒人的重視。母語的復振無疑牽動鄒人自我表現的方式。最近的成果如曾任達邦國小教導主任、豐山國小校長的浦忠勇，在安振昌校長的支持下，編成《嘉義縣阿里山鄉達邦國民小學，母語（鄒語）教學輔助教材，鄒語 Speaking Tsou Language》與《鄒語簡易字典》。浦忠勇除了與幾位老師共同編撰鄉土教材、參與鄒語工作室，亦常在全國性的報紙媒體撰文，描述與評論鄒文化，或接受臺灣各地學生社團的邀約演講。以傳統社會文化內容為基礎的「鄉土教材」的編寫完成，已開始在國小試教。這是臺灣整體的母語教學活動結合鄉土教育政策之運動下的一環，1994年11月教育部發表了鼓勵原住民母語創作的規定，進一步的促進這個運動的發展。目前「鄒母語工作室」由幾位神職人員和部落內的基層（國民小學）教育工作者積極投入，已成為維持阿里山鄒族群意識，進行文化重建一個重要的據點。母語可以自由的使用且獲得高度重視的情境，使得部落的母語人才，在結合了媒體與社會教育行政之後，可以獲得或多或少的政經資源，母語的文化政治力已開始突顯出來。

無論如何，這個將工作總部設於達邦村，但成員則分布各村的團體，不但產生了豐富的成果，更重要的是動員了適當人才。如同處理藝術便是處理文化問題的態度一樣，參與母語工作室的成員都意識到，經由從事母語研究與教學活動，他們得以「再發現」阿里山鄒語的內涵及其知識性，也就是「再發現」一個「既存」的宇宙觀、社會觀與人生觀。而這些文化內容原來就真實的存在於社會中。正因為如此，母語運動便具有重視原有神聖與世俗的思考方式、恢復族群意識和傳承文化之象徵與組織上的重要性。在阿里山鄒人的例子中，文化形式的象徵性及其因之而來的權威，之所以得以達成，且繼續在個人的理解中延展，實際上是以鄒社會原有的二元對立同心圓的組織原則為基礎。母語運動成為鄒人西洋宗教執事、部落知識分子，有意識的介入文化展演的重要場域。

文化界限與社會眞確性的關係，亦顯示在每年由社區發展協會負責舉辦的社區運動會之中。這個活動既有運動會型式，有時也配合漢人所謂的民俗活動，成爲村內另一個通過文化形式，配合社會層面的運作，藉以凝聚社區認同的方式。鄒人在活動中常穿插「傳統」的活動藉以合理化活動的主體性。傳統有時指的是不可違背的眞確的「神聖性」，一旦行政體系因外在社會的文化建設政策而必須推動文藝活動時，往往在慶典中要求村民組成傳統歌舞表演團隊。由於傳統歌舞本身是和部落的神聖儀式勾連在一起的，因此當1980年首次被要求在臺灣區運開幕中表演時，曾遭遇社內長老的反對，最後還是由鄉公所、教會領袖，及村內不但擁有行政職位，同時也是社內地位較高世系群的族長進行協調（esbutu）終於成行。而整個節目進行的內容與訓練，即由天主教神父高英輝及湯保福與頭目家族等長老共同負責。次年，也是傳統歌舞的表演，由於表演的場地及慶典的對象，均牽涉到鄒人與漢人一段不愉快的歷史——發生於200餘年前的「吳鳳事件」。因此，無論如何協調，社內長老還是拒絕前往表演。這個事件不但更加的確定了傳統階層所擁有的象徵資本，也顯示了原有鄒人信仰體系中對懼怕（眞實的）巫術（吳鳳之靈所佈下的）的合理化過程，更顯示了鄒人內在社會體系在社內長老的領導下直接的對外在勢力的抗拒，表達鄒人容易受歷史事件（過去）影響其行爲（現在）的歷史意識。

另一個與眞實的鄒文化、神聖的傳統價值之實踐互相關聯的社會事實，便是生態與傳統活動領域的保護。鄒族通過生態保育展演其特殊的文化內涵，鄒族的傳統獵場與漁區，藉由傳統生態與文化知識的指導，結合民間的社區發展協會組織，開始受到有意識、有組織的保護。這幾年鄒人或自行集資，或通過行政程序以取得外在補助，陸續的成立休閒觀光的小木屋、山莊、農場、漁區。例如：特富野Peongsi氏成員所經營的度假山莊，特富野數人合資成立的玉峰山莊，山美社區發展協會的達娜伊谷溪的保育，以及達德安

Noatsatsiana氏的休閒農業整體規劃等都是。其中最具代表性的例子，則是山美村的達娜伊谷（Danaiku）溪與高身鯝魚的保育運動，通過「社區發展協會」積極的進行，並進一步的與大社會的新聞媒體與觀光活動結合。[55]不論如何，傳統的歌舞表演已是其中必要的內涵，而媒體更扮演了重要的角色。在觀光被納爲文化產業重要的一環，媒體對原住民文化、社會問題及生態的報導日多，甚至進一步的創造出異文化的奇異性質，取代對原住民文化原有的鄙視觀感。異文化、原始的山林水色、原住民的自我意識，在被有意的推動之下，都捲入這個將文化與生態商品化的市場。媒體以不同的方式再製文化，創造象徵資本（如傳統的鄒語、傳說文本、歌謠等）的延展功能。復興電臺的嘉義臺所製播的「曹族語」節目，曾獲行政院新聞局1995年優等原住民廣播節目獎。節目的主要成員Baits-e-Tiakiana，之後又被中華民國公共電視臺網羅，先在「原住民新聞雜誌」擔任記者工作、並進而成爲該節目的製作人。[56]而原住民編採營的出現，[57]進一步的確定了文化與社區意識的象徵操弄。前述的各種文化形式與活動，大量的、持續的出現在媒體的報導中。在這個過程裡，不論是在部落內或是在部落外，母語成爲文化展演的一個重要形式，母語不但是儀式過程的重要成分，更已成爲鄒人在當代社會中尋求族群與文化主體性的重要象徵資本。不同階層的鄒人正通過不同類型的的象徵資本的掌握來確認和建構其社會。傳統社會階層高的世系群（如達邦與特富野社的Peongsi和達邦社的Noatsatsiana）固然掌握原有的特殊與專屬的象徵資本如傳統儀式。階層地位低的世系群（如特富野社的Poitsonu氏和Tiakiana氏），則運用普化的象徵資本如教育，共同的建構一個當代鄒社會。而這個動態的建構過程，則使鄒社會既有的象徵與組織互補的原則更加的固定化。

文化展演與社會真確性與新性

透過不同的理解形式，古典人類學理論中的「社會如何維繫其自身」的命題依然重要，且必須通過不同的民族誌材料來理解。不同類型的社會對此都有其迥異於他族的詮釋，而隱藏在宗教儀式與表演活動中，由象徵與權力性質所界定的社會真確性的理解，正有助於這方面的掌握。本章以鄒人爲例，通過文化形式與社會之關係的討論回答前述的命題。

鄒族雖曾被人類學家認爲是一個藝術成就相對薄弱的族群，但是處於全球性文化多樣化脈絡，與被國家及市場體系邊緣化情境之下的阿里山鄒族，近年來的文化活動卻頗爲活絡。比方說：鄒文化在臺北都會區的順益臺灣原住民博物館展出，「原始林」、「詩麗雅」、「孤獨者」、「Wasavi（山葵）」等幾個靑年合唱團隊與個人的創作與表演活動遍佈全島，在聚落中舉行的年度傳統部落儀式活動，以及儀式歌舞的「舞臺化」等都是。甚至於「鄒劇團」在北京（1997）和臺北（1998）表演著名的「伊底帕斯」舞臺劇。自1980年以來，鄒人肅穆沉緩的戰爭儀式（*mayasvi*）與歡樂的小米收穫儀式（*homeyaya*）中獨特的歌舞，不但應邀巡迴臺灣各地演出，倍受注目，也屢上國家劇院的舞臺。目前阿里山鄉樂野村和里佳村的Peongsi氏、達邦的Noatsatsiana氏、來吉村的Akuyana氏，都收藏著一些可以作爲展示之用的「傳統的或過去的」器物標本，不但具有卓越「傳統」工藝技巧的長老開始受重視，部落出現彩繪、編籃、雕刻的藝術家。相對於年輕男子所組成的團體，或者由男子所組織帶領的舞團，鄉內的女子合唱團近年來適時的在阿里山鄉各地與嘉義鄰近地區，從事具有「異文化風味」的歌舞表演，展演與日常生活社會實踐結合在一起。這些文化形式持續不斷的建構，不但顯示鄒人將展演範圍「極大化」，亦都涉及鄒的不同地位與職業者，在既有的社會組成原則中，既有的文化形式和平面與電子傳播媒體的運用／被運用，

更突顯出不同的團體因不同的情境，以及根據不同的利益追求，共同形成的支持社會組成原則與文化價值的體系。誠如劇場人類學者謝克納（Richard Schechner 所指出的：劇場的演出（theatrical performances）與儀式性表演（ritual performances）二者性質有所不同，例如，前者的重點是娛樂（entertainment），後者著重效力（efficacy），前者是為了樂趣與欣賞，後者則是為了效果和信仰（for results and beliefs），二者更可能反映存在情況或作為一種政治行動。[58] 不僅如此，社會文化以其獨特的方式界定展演，何者應被置於展演的範疇，不但因社會文化體系的不同而有所差異，[59] 以鄒人的例子來看，即使是文化內，不同地域群體的表現亦有所不同。

很顯然的，宗教儀式與表演活動不但都涉及內外範疇的界定，也隱含了文化差異的論述。這使得面對種種儀式與文化展演，必須更進一步的將現象予以細膩的處理。鄒族的文化展演不只如格拉本（Nelson Graburn）所提出的兩種導向，更具有政治運作的影響。[60] 格拉本區分出兩種不同形式的「現代部落藝術」，一種是「內在導向的藝術（inwardly directed）」，指的是「為那些懂得欣賞和使用的族人而作的創作」，另一種是為外在的強勢社會而作的「外在導向的（outwardly directed）藝術品」。內在導向的藝術呈現雖然依舊重視宗教的面向，但是其所使用的象徵符號（比方說基督教的主題）卻可能是外在社會傳進來的。而外在導向的創作往往是增加收入的方法，比方說採取所謂「觀光客藝術（tourist art）」的表現形式，或者將創作品作為一種「對外在世界表達其民族形象」的媒介。[61] 準此而言，鄒人的外在導向的造型藝術與表演藝術創作可能「模擬」或「使用」宗教符號，但「宗教本身」並不是其主要的意圖。傳統的象徵直接的將權力加諸於持有象徵者（如大社的男子會所和世系群的禁忌之屋）的社會階層身上，操縱原有文化形式之「外在導向的創作」不但可能對社會產生「內向的影響」，更不斷的成就了鄒社會中既有的傳統權力的合法性。這也正是高夫曼（Erving

Goffman）論述個體的自我呈現方式所指出的：日常生活中之給予
的（gives）表現與散發或顯露的（gives off）表現二者實有所差異；
前者是傳遞訊息的口語符號及其替代物，後者則是被社會的其他人
視爲可以表現某種特徵的行爲。[62]

正因爲如此，當前鄒之宗教儀式或展演活動之製作所體現的「文
化」、「傳統」隱含了社會眞確性，都有別於行政系統所施行的活動
表現，也都是型塑族群的主體性與認同強而有力的角色。文化形
式不但協助個體建構特殊的族群情感，更被用來論述差異、以及
從事有意識的抗爭的重要基址。因此，視覺藝術、文學、影片、歷
史撰述以及其他的文化實踐可以提供認同的新形式。[63] 當代的文化
研究學者的研究不但提點出階級、性別、種族的社會關係之重製
與抗爭中，文化所扮演的重要角色，更強調文化與主體性及權力
之間的關係。他們從一個被邊緣化或被排除的（marginalized or

部落藝術，莊暉明作品，阿里山鄉山美村。

部落藝術，不舞作坊作品，阿里山鄉來吉村。

鄒族男女肖像，Yangui作品，阿里山鄉來吉村。

畫部落，屏東來義鄉古樓村，古流作品。

部落藝術，阿里山鄉新美村。

excluded）角度來看文化，文化（展演）因此成爲獲取、維持、抗爭權力的工具。這也正是戲劇人類學對人類學母學科的一個重要啟發。換言之，我們應重視表演者如何（how）表演，而非興趣於表演什麼（what），也就是說我們應重視的是文化中表演者的過程，而非特殊的戲劇或舞蹈的內容。[64]因此阿里山鄒人文化民主化的過程中，不但顯示鄒人將展演範圍予以極大化，文化界限所產生的差異認同，更強調了通過不平等的階層本質與關係的界定而來的社會眞確性。通過鄒人的思考方式與社會生活、當代文化重構與族群意識、界限與脈絡之鄒論述的闡釋，我們得以理解原生的鄒文化與其文化繁衍，都是以鄒二元同心圓互補的階層化原則爲基礎。換言之，整個層層相扣的中心與邊緣、主幹與分支、內與外、原初與次生的脈絡性含攝關係，不但是鄒社會組成最重要的原則之一，且由於鄒族長期處在被國家體系及市場機制加以邊緣化的社會情境，前述自成一格的社會性質，便繼續的操控當前的文化實踐。鄒人的例子顯示出當代的鄒社會，通過持續的文化實踐過程而得以維繫其自身，當儀式活動受外來文化影響而產生變化之際，文化展演適時的增強了社會的眞確性。

最後，雖然特納認爲儀式所產生的「集體的中介性（collective liminality）」可以達到包含一個緊密的社群精神、一種強烈的社會凝聚、平等和一起感的「交融的境界」，但是我們亦不可忽略在不同的社會範疇中，這種凝聚所創造出的緊張與衝突，比方說施行傳統儀式（*mayasvi, homeyaya*）固然穩定既有道德化的中心、階層概念，卻也離心出邊緣的團體，創造新的文化形式。我們可能更要考慮謝克納所曾指出的：人類學與劇場的聚合，使我們了解人類行爲的角度，由注重因素與效果、過去與現在、形式與內容之間可計量的差異，轉向強調現狀（actualities）的解構與重構（deconstruction / reconstruction），以及不可避免的（社會所賦予的）情緒層面。[65]涉及「表演」、操弄媒體之性質的各種展示、

表演藝術、「傳統的」宗教儀式等展演活動定期舉行，由部落延伸到都市，導致新階層的興起，而被視為真實的傳統或過去的象徵也被有意識的操弄，衝擊到行政系統施之於日常生活的權力。儀式與文化展演的藝術本質是時間性的，其信仰內涵或藝術形式之呈現必須在社會的基礎上一次又一次的重新傳達。正因為如此，當前社會中文化展演的現象，牽涉不同社會成員對文化形式的內在的、主動的詮釋，社會因此再製或繁衍出新的權力關係。當前阿里山鄒族多樣的、彼此支援的文化展演，通過被既有的社會組成原則，與文化價值所塑模而成之有行動力的個人，在與外在社會的對話過程中，有意識的持續建構被視為真實的、強調中心的價值，以及不平等的階層關係與集體主義為基礎的新文化形式（newness of cultural form）。

註

1 參見李亦園，1955/1982：46, 1955, 1960, 1962。當然，除非作者明確的表明否則有些影響我們無法正確的評估。比方說，雖然黃應貴引用 M. Sahlins（1963）的概念，而非李亦園院士早一年（1962）以泰雅族與阿美族民族誌資料為基礎而提出「兩種宗教結構」之論述，把臺灣原住民社會分為平權的與階層的兩種類型（1985），我們依然不能忽略李亦園院士的成就。

2 Durkheim, 1912/1961; Radcliffe-Brown, 1962/1975; Levi-Strauss, 1963.

3 V. Turner, 1969, 1974.

4 Schechner, 1994：94-104. 事實上，早在 1940 年，M. Gluckman 於 Zululand 的築橋個案描述，便已揭示研究展演、政治與社會的交錯關係之可能性（1958）。

5 Turner，1969. 舉例來說，「中介性的範疇」如：transition, homogeneity, communitas, equality, anonymity, absence of property, absence of status, nakedness or uniform dress, sex continence or excess, minimization of sex distinctions, absence of rank, humility, disregard of personal appearance, unselfishness, total obedience, sacredness, sacred instruction, silence, simplicity, acceptance of pain and suffering；而相對的、正常的「社會結構範疇」則是：state, heterogeneity, structure, inequality, names, property, status, dress distinctions, sexuality, maximization of sex distinction, rank, pride, care for personal appearance, selfishness, obedience only to superior rank, secularity, technical knowledge, speech, complexity, avoidance of pain and suffering。（Turner, 1969. 亦參見 Kottak, 1996: 97）

6 戲劇人類學（theatre anthropology）被定義為：「在一個表演的情境中研究人類的社會文化和生理學的行為」（Barba and Savarese, 1991: 8）。

7 參閱：Schechner, 1976, 1977/1994, 1985; Barba and Savarese, 1991; Turner, 1985; Watson, 1993。

8 Rappaport, 1974.

9 Turner, 1957；亦參閱 Bailey, 1996: 3.

10 Hughes-Freeland, 1998: 6.

11 C. Geertz, 1973: 5.

12 James Clifford, 1986: 2. 正因為如此，戲劇人類學者的研究焦點並非志在發現科學事實，而是通過戲劇人類學的概念與方法以分析和發表演出（Barba and Savarese, 1991: 8）。Schechner 更試圖由存在和／或意識的變形、展演的強度、觀眾和演出者的互動、整體的表演序列、表演知識的傳遞、表演如何被產製和被評估等六個面向，處理劇場與人類學之間的關係（1985）。

13 參閱：胡台麗，1998；陳茂泰，1998。

14 Parkin, Caplan and Fisher, 1996. 研究日常生活中之自我呈現的 Erving Goffman 亦指出：政治的方法與戲劇的方法有明顯的交錯之處。表演和政治都涉及一個個體指導另一個個體的活動之能力，而不論任何一種權力，都必須用一種能夠有效地展現它的方法加以表現；不止如此，一種權力又得根據它得以戲劇化的方法和程度，而具有不同的影響。因此，權力的呈現形式便往往是以某種目的、出現於說服觀眾的表演形式中。（1959: 241）

15 王嵩山，1989a。

16 資料來源：〈嘉義縣吳鳳鄉鄒族山胞參加七十六年南部七縣市山地原始歌舞簡介〉，活動宣傳單張，撰稿者與節目的組織者為已過世的高英輝（Mo'o-e-Yatauyongana）神父。這是 1980 年代中期開始 Mo'o-e-Yatauyongana 主動、積極參與的活動之一。本段資料所出現的鄒語拼音，採原宣傳單張中的用法。

17 關於文化展演與「authenticity」的觀點參見 Bailey, 1996: 11-14.

18 王嵩山，1989a。當代世界之藝術、政治與認同的研究，參見 Jeremy MacClancy, ed. 1997.

19 比方說，1998年與2000年的達邦 mayasvi 便因有社民過世而延長儀式時間。2000年甚至還延長兩次，第一次預定延長至3月5日，但經巫師判斷，社內依然「很髒」，因此長老決定再延長一個月。第一次延長時間內，每晚進行歌舞活動；第二次延長時間內，則改為每週三、六歌舞。

20 王嵩山，1997。

21 參見：「布農族鄒族臺灣原音直達歐洲大陸，司阿定與武山勝召集的歌唱團體，吟唱出祭典音樂及部落歌舞」，《聯合報》，1998年11月9日，第14版。報導中指出：這支由布農族、鄒族組成的「臺灣原住民音樂禮讚團」，在該年十月下旬跟隨總統夫人曾文惠至歐洲巡演十天，足跡遍及巴黎、梵諦岡、羅馬、維也納等地。在三場大型演出與兩場酒會的獻藝過程中，三十位布農與鄒人分別吟唱出「祭典音樂」與「部落歌舞」。其中，鄒族的代表由服務於鄉公所民政科的武山勝（Mo'o-e-Mukunana）召集，平時他致力鄒族音樂的整理與推廣的工作；這次演出前挑選出數位族人，經過集訓，在海外友人前，唱出鄒族傳統「瑪雅斯祭」中的「進場樂、獻祭品、迎神曲、團結祭、成年禮、戰歌、送神曲」儼然自成一個完整的「傳統祭典」。

22 關於此點的詳細敘述可參閱明立國的專文，1990〈從瓦解的邊緣躍出〉，《中國時報》，9月2日。

23 參見：明立國。1992。〈原住民歌舞的傳統與現代〉，《自立晚報》，1992年4月30日。

24 正如 M. Bloch 所指出的：「儀式是結合各種陳述與行動屬性（combine the properties of statements and actions）的事件（events）。」（1986：181）關於本節的詳細資料參閱王嵩山 1997。

25 參閱《中國時報》，1991年7月7日。

26《中國時報》，1995年6月9日，第35版。

27 攸蘭、多又，〈舞臺下背後的原住民影像〉，《臺灣日報》，1995年10月27日，第22版。

28 例如最早由雲門舞集基金會製作的《鄒族之歌》、風潮公司製作的音樂中國系列中的《Pasu-tsou 阿里山鄒族之歌》，以及《春之佐保姬：高一生紀念歌曲》等錄音帶的出版。

29 有些漢人得以採擷鄒族傳統歌曲與舞步的啟發，錄製錄音樂帶、或搬上舞臺。前者如早期歌手邱晨的作品；後者如雲門舞集《九歌》的舞作中採用鄒 mayasvi 儀式迎神曲。著名的原住民舞團原舞者演出《山水篇》中「山」的部份，也以凝肅、沉重的鄒歌舞為主體。

30 導演王墨林說，由臺灣原住民搬演希臘悲劇，這個構想已在他腦海中蘊藏十年，他一直認為，原住民不只是「手牽著手，擺動身軀」的歌舞表演形式而已，原住民身體的能量絕不只演出歌舞而已；而希臘悲劇的劇場形式與原住民的傳統祭儀精神某方面非常類似。因此他一直希望能將原住民搬上舞臺演出戲劇。

31 關於這方面的論述參見：Hall, M. D. and E. W. Metcalf, Jr. eds. 1994.

32 由於展演的文本與相關資訊決定了演出的大部分效果，因此本節資料以「Tsou．伊底帕斯」之節目介紹及其相關文字為主要依據。參見：林春霏主編，《Tsou．伊底帕斯（臺灣版）》（臺北：文化建設基金會管理委員會，1998），頁Ⅰ-Ⅴ，1-37。

33 同前註，頁6。

34 他是極早便推動諸如農事小組、共同運銷等事務者，也是一位前瞻性的種植經濟作物的小型企業家。

35 同註10，頁6。

36 同前註。

37 同註10，頁15。近幾年來他更追求不同形式的藝術的表現，比方說，他在編籃、雕刻都獲得不錯的成績。

38 同前註。

39 例如，住在特富野部落，28歲，經營乾洗店的伊樹谷．雅達烏恩加納（高重英）便說：「對年輕一輩來說是一個學習鄒語的好機會，劇情的內容好像活生生的把鄒族面臨的現代文明的衝擊表現出來」。而飾女合唱

隊員的納屋‧迪亞給（鄭素峰）也認為：「慶幸的是能有機會代鄒族赴大陸表演並發揚鄒文化，恐慌的是自己鄒語不精通，在演戲中常需背臺詞。」同前註，頁15-16。

40 北京文藝報（閭松，中國青年藝術劇院院刊「青藝」主編）。

41 將竹片繫在繩端，揮動竹片產生「悠──悠」的鳴聲的「響片」。

42 長老會牧師汪幸時（Mo'o-e-Peongsi）將該劇予以鄒語翻譯，該作品在演出後亦獲得國家文藝基金會的補助。

43 參見胡耀恆等譯，1998：12-13, 26, 50。

44 同上引書，頁：20, 26, 50, 56, 116, 132, 144, 182。

45 男子會所。

46 禁忌之屋。

47 大神。

48 部落首長。

49 軍帥。

50 參見：林雲閣。1998。《鄒族伊底帕斯的外遇》。

51 王嵩山，1996b。

52 王嵩山，1989a。

53 王嵩山，1995a: 131-164。

54 王嵩山，1989a, 1997。

55 比方說，1996年的6月，他們便與《中國時報》和幾家旅遊業者合作，在漢人的端午節，透過媒體的大力宣傳，舉辦一個包含「賞魚、辦桌、午時汲水、鄒族歌舞盛會」等活動的「寶島鯝魚節」。往後這更成為一種配合端午節的常態活動。

56 事實上，由公立單位製作的有關原住民的節目不斷的在增加中。1995年11月至1996年2月，中視頻道播出由文建會製作的「山海的子民」13集有關人口、分布、神話、生活禮俗等內容的報導節目。製作這些節目的一個重要原則是必須顧及各族「涵蓋性」與「平等性」。這使得節目的呈現一直圍繞在「導言式」的類型上打轉。

57 例如：由行政院新聞局、內政部、中時晚報、中華滋根協會共同舉辦的「臺灣原住民社區刊物編採研習營」，1994年舉行第一屆、1995年第二屆。最常參與這些活動的是一位附屬於特富野大社的來吉小社（村）的Tiakiana世系群的青年；事實上，他也是目前已發行到第17期、鄒族部落內刊物《鄒訊》（季刊）的總編輯，並積極參與文史重建與鄒語復振等工作。

58 Schechner, 1994.

59 胡台麗，1998。

60 王嵩山，1989a，1997。

61 Nelson Graburn, 1976: 4-5.

62 E . Goffman, 1959: 2.

63 Jordan and Weedon, 1995: 17-18.

64 Watson, 1993: 168-169; 亦參見 Schechner, 1985: 33.

65 Schechner, 1985: 33.

創藝之道

08

製作文化記憶：紀錄揭露歷史與社會文化現實

影像是博物館、原住民族群與外在社會接觸的媒體之一。紀錄影像與聲音的技術之發展，促使原住民的藝術開展出一個可能性。目前各族幾乎都有影像工作者。除了紀錄的功能，當前的原住民影像藝術更直接的呈現出製作文化記憶、揭露歷史與社會文化現實的企圖。

製作文化記憶、民族誌與影像的創造

早在19世紀末，英國劍橋人類學家哈登於1898年到托勒斯海峽的探險活動，便已採用攝影作為紀錄文化生活的手段。雖然功能論的人類學以影片紀錄土著的風俗習慣，但大部分以自然科學範式為研究基準的功能論者，也往往認為影片並無法分析如親屬與社會結構等重要的社會事實，換言之，影片並無法揭露社會實體（social reality）。另一方面，美國的文化人類學家則有另一種取向。

著名的美國自然史博物館的人類學家瑪格麗特·米德（M. Mead），在其研究中（如《峇里島人的性格》）大量採用照片與影片。此外，對影像的需求，有時也因不同的被研究對象的性質而有異。比方說物質文化、舞蹈、民俗的研究，就需要影像的支持。或者通過影像的協助，對於行將消失的社會文化進行搶救式的紀錄，例如1970至1980年代的英國的格瑞那達（Granada）電視公司，便出品「消失中的世界（Disappearing World）」系列民族誌影片。

雖然如此，反對將影像的紀錄定位在「世界之窗途徑」的論點也逐漸浮現。影像拍攝者開始脫離功能論對社會實體的認知，影片或影像不只是一種紀錄、教學的媒體，更成為弱勢族群一種主動的、積極的溝通方式。人類學家特納（Terence Turner, 1992）曾描述居住在南美洲巴西（Brazil）的卡亞頗印地安人（Kayapo Indians），通

過從事紀錄的工作，加速其擺脫外在社會控制的過程。

1990年代早期以來，臺灣的博物館大量採用影片作為文化詮釋的途徑之一，而原住民族不但開始拿起攝影機，漸漸的也有能力形構出獨特觀看世界方式的影展。

影像的世界具有由文化而來的內在秩序與情緒。生動的命名為「搖擺阿美・真實邦查」的影展於2000年創辦，由十四部片子組成，即使影展是由幾個不同的阿美（Pangcah）個體（偏重於馬躍・比吼）所貢獻，而且個人的敘事風格亦有極大的差異，但是如同阿美文化所規劃的現實世界，影展其實集體性的、意識性的、有秩序的呈現出幾個具有時間、空間與社會性質的主題。比方說，傳統與現代、原鄉與新居地、階層化社會中的年輕人與老人、日常的食物與勞動，阿美人的文化價值，正是透過種種的社會實踐被持續建構。而首映場《我們的名字叫春日》（馬躍・比吼作品），以都會地區的龍舟賽「傭兵」到自組團隊出賽、獲得首獎的故事，點出一個主體性的自覺和認同問題。

達渡阿汕（Tatuasan）：過去的位置

影展首先關心的是「達渡阿汕（Tatuasan）」。「達渡阿汕」意指到達承祀祖靈的地方，跟隨祖先的腳步，是一種傳統的追隨行動。

以花蓮秀姑巒溪港口村Makutaai的升級儀式為背景的《親愛的米酒，你被我打敗了》（馬躍・比吼），呈現傳統文化依然是現代邦查行為的一個限定範疇。《尋找鹽巴》（陳龍男）具體化年輕的臺大原聲帶社團新生如何詮釋傳統宗教儀式。米撒當道（Misa Tamgdaw）描述一個人生命的故事。Makutaai的雕刻家《季・拉黑子》（馬躍・比吼）運用海邊漂流木的創作，重塑自我與文化的記

憶。《如是生活如是Pangcah》（馬躍・比吼）鋪陳當代社會中的Makutaai大頭目的文化困局。《回來就好》（陳龍男）則呈現一個平常的、發生在我們週遭的家的故事，把共構（Pakongko）訴說並描繪老人家的往事。《我們為日本而戰爭：花蓮壽豐村的老人》（柳本通彦），敘述老人們充當高砂義勇軍的前塵舊事，以及國家認同的問題。米撒打鹿岸（Misa Taluan）描述阿美人的兩個現代住所，一是臺北縣三鶯大橋下不穩定的居所中的《天堂小孩》（馬躍・比吼），另一則是到中壢生活、嘗試建立阿美人穩定的社會結構的《新樂園》（陳誠元）。米賈利愛（Mikuliay）講述了勞動的生命，包含三個故事：馬太鞍聚落獨手、單腳的《油漆手鄭金生》（蔡義昌），他強韌的生命型態。《急馳的生命：八嗡嗡車隊》（馬躍・比吼）呈現從臺東縣成功鎮移居到宜蘭三星鄉阿美人的工作觀。桃園工地的《Pangcah媽媽：築屋的女人》則顯示婦女在社會中突出的角色。坊西施邦查（Fangsis Pangchah），即邦查的美味，特別著重花蓮港口部落阿美飲食生活的《三月的禮物》（馬躍・比吼）。

由於殖民主義與國家體系的深刻影響，原住民族必須抗拒排山倒海而來的文化淹沒危機。因抗拒而來的情緒，牽扯著文化認同、社會關係的建構。紓解身體與心靈的情緒，人們往往回歸到文化的、傳統的、過去的記憶。然而，文化的傳統和過去到底以什麼樣的姿態出現？為了應付現實的壓迫，文化與傳統應有多少厚度？人們在面對改變時，創造出什麼樣可以協助其實踐的象徵與組織？

《親愛的米酒你被我打敗了》和《尋找鹽巴》兩部片子探觸當代邦查（人）的文化困局，以及困局中的主動性的、積極的、反省式的面對。邦查（人）的影像創造者，不論是觀察者或是參與者、紀錄者或被紀錄者，都具意識性的發表「記憶的力量」。

馬躍・比吼的《親愛的米酒你被我打敗了》，以對照式的手法，明白

如是生活、如是pangcah，馬躍・比吼作品。

的鋪陳邦查（人）在原鄉結合階梯秩序中的老人與青年，以內在的觀點，對不穩定的、可選擇的過去和傳統加以定義，並予以確定化、真實化的過程。花蓮秀姑巒溪的出海口，相傳是當年邦查（人）祖先的登陸地點。觀念上，邦查（人）必須被放在一個有高低秩序的階梯之中。這裡的港口聚落，一直都保持著傳統的年齡組織制度，每隔四年，港口聚落都要舉行隆重的升級儀式，在都市工作的年輕人，都會回來參加。聚落的年輕人要升級到青年組的最高級（也就是「青年之父 mama no kapah」）時，在通宵達旦的歌舞之後，太陽升起時，還要再通過一口氣將一大碗米酒喝完的考驗。但是，隨著時代的轉變，現在的年輕人對這項「不變的傳統」儀式提出了改革的要求，希望改良傳統喝米酒的升級儀式，甚至廢除。不必等待這個想法能不能得到聚落長老的同意，在儀式實踐的過程中，港口阿美人選擇因襲過去、尊重傳統的做法，喝米酒成為一種（在組織中）重要的升級象徵，象徵突顯一種突破限制、跨越界限的試驗。

原鄉的儀式是根據時序循環、自然的根深蒂固，個體被保護在傳統具教訓意味、道德涵義的大傘之下。相對的，異域的儀式（文化形式）則帶有獨特的選擇和創造認同的邊界，個體可以主動的學習。龍男・以撒克・凡亞思的《尋找鹽巴》表現一個個外出的、帶有些許對文化因無知而焦急沉重、與因年輕而特有的嬉鬧、不同族別的個體，他們在一個北臺灣都會大學城的「異域」裡，展開「追尋原味」的旅程。

成立於1992年的臺大「原聲帶」社團，爲了訓練新生，1999年特地在臺大校園舉辦了一場別開生面的儀式活動。模擬原鄉的活動，讓處於都會、大學中不穩定的「青年原住民社群」得以持續的建構。而文化實踐往往明顯化社會關係，因此與所有儀式的舉辦一樣，這個活動不免發生許多與周遭人事物的衝突。內在與外在抗拒在這個地方出現，母語活動抗拒語言濃度被大社會稀釋，爲維持原住民主體性的形塑活動的純度，抗拒漢人的加入。同時同地舉辦的另一個強勢、大型的演唱會，更被認爲會影響儀式活動的莊嚴和效果。對這些自成一格的青年原住民學生來說，追尋傳統在泛原住民族主義的組織之下，淡化了原住民族群之間既有的文化差異，他們直接以拼湊的、甚至是挪用的過去，面對外來（與自我給予）的壓力，替自己找一個位置。相對於馬躍的樂觀，陳龍男的影片調子極爲沉重。

青年邦查（人）的影像工作者，準確的書寫人們到達承祀祖靈的地方和對於傳統的追尋，以及跟隨祖先的腳步的兩個不同途徑（從原鄉到異域、從東海岸到北臺灣都會、從部落的日常生活到大學的菁英生活、從單一的邦查到廣義的原住民族）。邦查（人）的存在，依然時時刻刻的抗拒來自外在世界的重重壓縮，隨時要應付莫測的變換，捲入現代化的歷程，也被擺置在一個需要隨時標定自己位置，定期重返集體記憶的時空，達渡阿汕（Tatuasan）的故事持續的發生。

米賈利愛（Mikuliay），勞動的生命

工作是生存的條件之一，人們爲了各式各樣的目的從事各種不同的工作，勞動的生命樣態因此極爲多樣化。雖然如此，如何工作、爲何工作，卻往往是一個文化的、歷史的結果。勞動既打破秩序也建立秩序：人的位置的秩序和社會的秩序。臺灣社會裡邦查（人）文化中的勞動者，如何詮釋工作？

米買利愛（Mikuliay），「勞動的生命」首部曲是蔡義昌1997年28分鐘的作品《油漆手鄭金生》。影片描述一個殘缺的身體，秉持著邦查（人）的樂觀天性，通過勞動的價值而重新賦予生命的完整性。鄭金生是一個自小就被火車碾斷右手左腳的邦查（人）男性，成年的鄭金生，不止意志堅強、快樂的活了下來，也成為花蓮馬太鞍聚落善於油漆的人，曾被故蔣經國總統召見。一個不平常的邦查（人）故事，特技式的生活、工作和歌舞擺動，蔡義昌表達出對人存在的關懷。

馬躍・比吼1999年24分鐘的作品《急馳的生命：八嗡嗡車隊》，通過車隊的工作，描述一種既流動、又安定的邦查（人）力量。邦查（人）的聚落「八嗡嗡」位於臺東縣成功鎮海濱。十幾年前，聚落的阿美青年庫拉斯開始學開卡車，拿到執照之後便咬牙沒日沒夜的工作，終於有能力貸款並擁有自己的卡車。後來聚落的年輕人都跟著他一起開卡車，組成一支「八嗡嗡車隊」，並在宜蘭的三星鄉建立了一個邦查（人）的新聚落。

雖然「八嗡嗡車隊」每天繞行臺灣一圈，往往在家裡睡不到五小時便要上路，開車奔馳的他們工作辛苦又危險，但是收入卻很豐富，足以讓他們維繫存在於宜蘭到臺東心中的和現實的秩序。週休二日，邦查（人）應該烤肉、應該「歡樂」，孩子們歌舞與搖擺的能力自自然然的成長出來。在新的聚落裡，妻子們可以在家裡安心種野菜、養雞，照顧一大群的孩子，在臺東老家，他們也可以幫父母蓋起新樓房。影片交織描繪出一群努力、具有凝聚力又愛家的邦查男人意象（image），這樣的意象也見諸於馬躍・比吼1998年長度24分鐘的作品《Pangcah媽媽：築屋的女人》。

馬躍以臺灣建築工地的邦查（人）的「板模公主」為對象，由於不斷的勞動錘鍊，從簡單的拔釘到專業的釘模板，這些女人的技術都不輸男性，逐漸在築屋的職場佔有一席之地。來自花蓮春日聚落的米

江，國小畢業就到桃園的紡織廠工作，結婚以後跟著先生一起在建築工地做「板模」。和其他的女人一樣，剛開始時米江連模板都抬不動，每天很辛苦的工作，直到成為可以獨當一面的板模師傅。米江的三個孩子都是在工地長大，從小就玩鐵鎚和釘子，缺零用錢的時候也會到工地幫忙。幫別人蓋房子的同時，也讓自己擁有一個家。剛結婚的時候，他們都住工寮，一個工地做完再換另一個工地，帶著孩子四處搬家。十年前才好不容易在桃園買了自己的房子，跟從春日來的族人們住在一起，拿大自然賜予的食物，參加歌舞搖擺阿美的聚會。勞動、女人與家的成長結合在一起。馬躍有意呈現：現實與影片中的米江（和其他的「板模公主」），白天做板模，晚上回家還要煮飯、照顧孩子和掌管家計收支，是堅強能幹的邦查（人）媽媽寫照。影片以夕陽餘暉的工地淡出，不止暗示勞動並未完成，邦查（人）媽媽將持續的築屋，也暗示邦查媽媽回家、持家，和參與邦查（人）社群的建構。

兩位邦查（人）的影像藝術家，敏銳的觀看當代邦查（人）的處境，詮釋勞動者的意象並創造邦查（人）勞動的「真實」。不止意圖清晰突顯邦查（人）健康的、樂觀向上和妥善支配時間的工作觀，更建構了邦查（人）的社會中，所呈現的男性與女性、正常者與異常者、工作與休息之互補角色，以及刻意群聚的阿美社群之認同和社會秩序的機制。

歷史、文化與影像

「搖擺阿美‧真實邦查（Reel Amis, Real Pangcah）」的影像，是當代影像原住民藝術家對於現實的發現與創造，而非純然的模仿與再現。這使我們意識到影片至少牽涉兩種不同的內在性質，首先，影片和照片或圖表等作為視覺表徵的一種媒介形式，因此影片和照片、錄影、藝術與裝飾等，便是學術研究的主題形式之一。其次，

影片與戲劇和文學擁有共同的性質，是文化內的一種藝術形式。

對原住民文化有興趣的民族誌影片，往往擺盪在前述的二元性之間。一種強調紀錄的或民族誌式的途徑，另一種則重視藝術的或電影藝術式的途徑。相對於其他人類學家常用的再現模式如書寫（出版專刊、研討會論文）、講授等形式，一般認為影片具有特殊的「藝術」性。事實上，許多民族誌影片都是由專業的製片出品，刻意的附加藝術性。

上述的情況突顯了民族誌電影另一個面向的困境：一但我們加入藝術性之後，是否會因此導致對於文化之真實和全貌的理解之誤差。有些人類學家（例如 Karl Heider 在1976年的《民族誌影片》書中的意見）甚至認為：呈現民族誌時，對紀錄的要求應高於電影藝術的要求。因此，即使是一個「失焦」的鏡頭，也應被保留在影片中。

事實上，歷史與文化真實不但是一個必須通過社會實踐來加以檢驗的結果，也因社會文化體系性質之不同而有所差異。作為一個溝通的表徵，影像的意義及其內涵的動人情緒，往往是由前述互相關聯的面向，動態性建構而成的。

活躍在東臺灣的阿美人，每當夏月稻浪翻騰，豐年的意象、歌舞中的歡顏、搖擺與漩渦式的捲動儀式隊伍，成為真實邦查 Pangcah 的一種藝術描繪。而穩定和結構化的階梯式社會秩序，更通過原鄉與異域之日常生活中搖擺變動的各個層面，彰顯阿美集體主義的人觀與社會觀之文化記憶（culyural memory of notions of person and society）。

當代原住民藝術的幾個趨勢

當代原住民藝術出現以文化為主體的創作觀，是否可以被視為一種
「原住民藝術」，不但應以創作者受文化浸染而來的「身分」，及其相
應的文化理解與認同作為判準，更涉及主動的物之與新性和社會力
的回應或對應。

博物館介入與成為文化資產的傳統

原住民藝術往往不可避免的產生脫離脈絡的現象。博物館收藏社會文
化生活的見證物（標本器物），文化資產保存與維護工作被視為不得
已但較合理的場所。近年來博物館新觀念中，要求館務活動必須具備
文化傳遞、互動實踐、思想啟蒙的積極功能。除了自然的破壞、戰火
的摧殘之外，臺灣原住民的標本流落於海外者，以日本的大阪民族學
博物館、天理大學博物館、東京國立博物館、東京大學總合博物館、
東京外國語大學博物館等處為多。為了配合日本殖民政府的南進政
策，其時日人的蒐集顯然是較有意識與步驟，戰後又挾其經濟力大肆
收購，雖未能得知其詳，卻可推測必積聚不少標本。此外，歐美收藏
較多臺灣民族學藏品的機構主要有：加拿大渥太華皇家博物館、英國
大英博物館、牛津大學皮特瑞佛斯博物館、劍橋大學人類學博物館、
法國人類博物館、德國柏林民族學博物館、奧地利維也納民族學博
物館、荷蘭萊登大學民族學博物館、瑞典世界文化博物館等。例如童
元昭便提及：瑞典 National Museum of World Culture（Varlds-
kultur Museerna, Sweden）典藏超過 300 件臺灣原住民物件，
2020 年他們想要針對其中一批紀錄較豐富的收藏與源出社群合作並
在瑞典展出。這一批「Umlauff Collection」的內容以達悟族、泰雅
族（多屬現賽德克族）以及排灣族物件為主。他們從各種管道聯繫臺
灣可能對物件有進一步認識的人，並協助他們推動與源出社群的合
作。童元昭因而得知遠在北海的 Umlauff 藏品，認識了漢堡的商業

活動與德國殖民帝國的擴張，成就了博物館的標本收藏，某種意義上也有助於學術研究。J. K. G. Umlauff是商人，其經營業務與標本買賣有關，他委託採集並賣出的標本，包括西非的大猩猩骨骸以及民族學標本，目前Umlauff找到的資料不多，可以參考比他略早，知名的 J. C. Godeffroy & Son公司的多線發展。J. C. Godeffroy & Son 擁有超過100多艘船隻的船隊，船隊除了跟隨商業利益運輸貨物之外，父子公司同時採集動物標本與民族學物件。他們的私人收藏最終成立了 Godeffroy Museum，並且持續擔負標本買賣的功能。漢堡當時有數家貿易公司兼做標本買賣，J. K. G. Umlauff便從事此一行業，這一批臺灣原住民的物件，是經由他委託一位日本人採購，1909年再賣給了瑞典收藏機構。排灣族的物件多來自內文群／大龜文相關人群，瑞典博物館在視訊中分享了已數位化的公開藏品檔案。大龜文後裔多人投身整理研究重現自己的歷史，一向感慨自身文物、儀式等變遷幅度大，這批新的資料讓族人振奮，相信他們會讓這些20世紀初的文物說話。[1]

戰後國內雖然未有明確的政策支持文物及其他非書資料入藏管理的積極有效方法，幾個研究教學機構（如：中央研究院民族學研究所博物館、國立自然科學博物館人類學組、臺灣大學人類學系博物館、國立臺灣史前文化博物館籌備處、國立臺灣博物館、政治大學民族學研究所、中央圖書館臺灣分館、臺南市永漢民藝館、順益臺灣原住民博物館）也有下述的標本收藏品、錄音帶、錄影帶、照片、畫片、模型、古文書和出版品。前述幾個機構的原住民族文物收藏計約10,000件。如果包括登錄不善以及廣佈於民間收藏家的收藏品，則目前現存於臺灣的南島民族文物收藏，應在30,000件左右。

脫離了社會文化脈絡和歷史情境的標本文物，卻保存了一個族群生活痕跡與思考方式，是不可替換取代的文化資源。配合社會文化體系的認識，管理良好的標本文物，可以做為科學研究、具啟發性教育與展示的例證。

舞，Kios Umats 郭文貴，中央研究院
社會學研究所。

祖靈柱，排灣族，羅浮宮展示，中央研究院
民族學研究所博物館。

新形式祖靈柱與陶壺，排灣創始家屋常設展示，國立臺灣博物館。

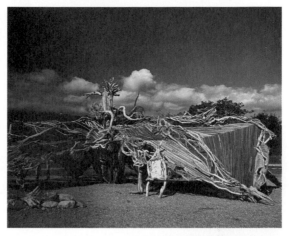

排灣族祖靈柱，國立自然科學博物館。

大地兒女（局部），峨冷（安聖惠），國立臺灣史前文化博物館。

在博物館的運作中，對於各族瀕臨消失邊緣的文物，除了收藏必須有整體性及系統性的考量之外，這方面的收藏管理機構急待解決的問題，是收藏與展示預備及製作空間需求的增加，收藏與管理經費的籌措，蒐藏、管理、維護、修復方法的改進，並建立各機關間互通網絡，或考慮如何使博物館內的收藏品以圖錄或其他方式編纂，增加蒐藏品的「可用」與「可及性」。其中「可用」的層面，由於標本是被「抽離」於其社會文化體系，而牽涉「再脈絡化」的要求，更牽涉使其轉化出對當代生活的意義、增加知識上瞭解的功能，而能形成知識與物質形式上的「再繁衍」。

各地方簡單且小型的文物館，可以協助文物的蒐藏與展示，特別是在保存與呈現地方性的特色與獨特的發展史上，可以獲得較好的成果。國家公園則因其具備獨有的生態與原住民人文資源，可以做為原住民文化保存的一個重要基址，傳統文化在此可與原有生態和社會制度相結合，各族人士也較易接觸到其所擁有的文物。雖然如此，這些單位無論從蒐藏標本、保存文物或提供休閒等標準來看，對待文物的態

度，對文物原本處於更大社會文化，有其獨特意義的觀念，沒有正當的建立起來。由於文物館還是被抽離於原有的社會文化而成立，這些相關單位組織與社會資源未必有利於該族群，承辦人或整個社會因不瞭解或能力不足，不明白成立這些機構的真正要義所在，往往只有聊備一格的心態，將之視爲官僚行政在執行「文化建設」時的一小部份工作，便使得蒐藏品的價值大打折扣。

在幾個文化保存的形式中，文化村或園區的設計，有助於以「脈絡」、「整體」的方式展現文化現象。目前此類展示臺灣原住民族的場所有二處，分別代表政府和民間對待原住民族的態度與基本方式，也顯示出個別缺陷。

一、九族文化村：做爲商業經營的九族文化村，以仿製木雕及根據日治時代千千岩助太郎1937年至1943年之調查所復原的各族建築展示爲主，邀請各族長老參與建構，並經常有來自各族的表演以及族與族之間的歌舞比賽活動。62公頃的園區中，除了依九族分村展示外，雖有表演館與文物館的設置，但文物的蒐藏並非此文化村的重點工作。

二、行政院臺灣原住民族文化園區：1981年由中研院民族所完成規劃報告，1985年10月成立臺灣山地文化園區籌建委員會，1986年11月管理處成立，1987年7月18日完成第一期開放，1988年7月第二期開放，完成九族四區傳統建築聚落文化及其他綜合設施的展示，總面積廣達82.65公頃。相關的視聽館、工藝館、文物陳列館、生活型態展示館等次第成立，發揮的效果卻不大，削弱園區整體配置所可能達到的功能，也使其展現在外的資源，沒有強而有效的後援（如，資料庫、專業研究、展示規劃人員、教育人員、技術人員）的支持。

由於商業取向的關係，九族文化村構造極多不屬臺灣原住民文化生態的事物，以及經改頭換面的歌舞展示與文物販售，真正的原住民社會結構與文化價值的要點，在此處沒法得到參觀後的啟發。而行政院臺灣原住民族文化園區，雖然經由中研院民族所專業的人類學家與建築學者從事深入規劃，期待它不只成為休閒遊憩之所，更要成為南部原住民族研究與資訊的中心，並通過有系統的研究設計來帶動戶外博物館的整體展示、社教活動等功能與目的。但到目前為止，其整體的規劃未見落實，營運也遭遇極大的困難，要期待它通過形的展示達到社會體系、技術體系、觀念體系之傳達，尚有待努力。這方面的不成功，不但顯示出原住民族文化長期的邊緣化現象，也牽涉到整體的經營與目前一般人在面對文化的基本知識與態度。

事實上，原住民本身亦有運用傳統的形式與圖案，從事微小化模型的建構。例如：達悟的拼板舟，臺東布農部落為募款而做的石板布

臺灣原住民族文化園區展示。

獵人，雷恩作品。（臺灣原住民族文化園區）

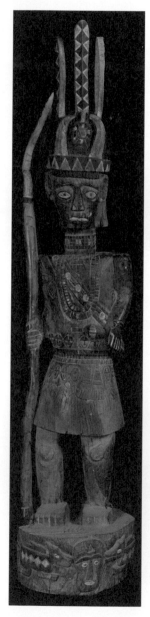

排灣族男子像。（國立臺灣史前文化博物館／提供）

農屋，爲博物館收藏而做的家屋模型，如：魯凱族的石板屋、阿里山鄒族的會所、卑南族的少年會所等都是。

造船對達悟族男性而言是必備的謀生技藝，一般都是在飛魚季結束時開始造船。造船、雕刻船身往往都是以一把斧頭完成，刻上文飾的船，需要通過儀式活動才可下水。蘭嶼島上的男子多半擁有傳統造船技藝，並且嘗試製作小的模型拼板舟。由於目前蘭嶼拼板舟如非經鄉公所許可無法出口，模型船木刻一方面也滿足了觀光客的需求，提供島上人民另一種經濟上的出路。綜合來說，去脈絡化的藝術與工藝，也有可能成爲文化再製的基本素材。

追求文化理解與認同

藝術活動不止滿足創作的需求，也結合弱勢族群的文化認同過程。南部族群的雕刻製作，已不再和往日一樣與日常器用、階層制度的關係緊密結合。早在1930年代，代表臺灣原住民工藝成就的雕刻已捲入商品化的流程。目前木雕品的藝術創作成分愈來愈重，創作的目的是爲發揮個人自我的創作力，另一方面，因爲族群意識再興，木雕等藝術表現又得以和族人的生活再行結合。因此現在雕刻已不再是某些人的特權，以排灣和魯凱爲例，以前只有貴族才進行雕刻活動，但在圖案應用上仍有所區分，例如人頭、百步蛇、陶壺等圖案仍是屬於貴族階層的，平民階層用的圖案則多以日常生活行動爲主題，如狩獵、耕作、舂米等。以「第一屆臺灣原住民巨型木石雕展」爲例，[2] 來自9個原住民族群、22位藝術家，分別以木雕、石雕、板雕、織藝進行現場創作，主辦單位多元文化協會理事長愛麗斯認爲：原住民的文化向來被視爲邊緣，能夠到大安森林公園來進行創作，原住民藝術家們覺得有種被大都會接受的感覺，認爲到此處創作是種成就，對原住民來說相當具有意義。事實上，目前以文化作爲創作基地的雕刻家，還是以南部幾個族群爲多。

著名的排灣人撒古流・巴瓦瓦隆，自1979年起至1981年，便嘗試帶動部落發展傳統手工藝，並開發傳統工藝市場。1981至1985年，從巫瑪斯學習並製作「失落的陶壺工藝」，重建陶壺的完整類型。1984年成立的「撒古流工作室」，從事培訓石雕、陶藝、木雕人才，影響深遠。1992年開始，以三年的時間改良沒落的傳統石板屋，以求其「符合現代之居住空間」，又不失傳統排灣石板屋的主要特色及精神。事實上，撒古流自1979年至1995年，長期在原住民部落做田野調查，熟悉族人生存命脈危機。他於1998年開始，繪製「民族學校」，想像一座可供族人了解民族智慧的基地，以期族人在適應現代社會的同時，亦能使原住民諸族群的文化建立成一多元特色的社會。他的主要著作：《衛生安全》漫畫（1986）世界展望會、《山地陶》（1990）、《排灣族的裝飾藝術》（1993）臺灣省政府教育廳、《排灣、魯凱民族文化學園計畫書》（1994）國立臺灣史前文化博物館籌備處通訊第四期等，配合其具前瞻性的文化工作，已成為排灣人透過圖像觀看和思考世界的代表作。

排灣人峨格（馬建男）12歲時刻了一件百步蛇木雕，是他生平第一件作品。13歲用水泥作了一個面具，18歲用螺絲起子為工具雕刻等身高（約180公分）的木板及門楣，26歲時再用螺絲起子雕刻十餘件木板壁飾。1990年峨格參加臺灣省政府原住民行政局傳統石雕班結業。1991年到「撒古流工作室」學習製作陶壺，認識了專業雕刻工具。1992年自組「峨格手藝工作室」，與妻子拉法吾斯共同創作。1993年參加臺北車站大廳藝廊「原住民手工藝巡迴展」。1994年參加「國際陶磁博覽會」，全家人的作品皆參與展出。1995年從臺灣省手工業研究所木工技藝訓練結業，作品入選臺灣省工藝設計競賽，於臺北參加「原住民手工藝聯展」，同年當選臺灣原住民才藝楷模。1996年獲得三地門鄉85年度「優秀文化藝術工作者」表揚。1996年「生命與傳統：峨格雕塑展」在臺灣原住民族文化園區展出。

以原住民文化為主體的創作觀

當代原住民的藝術出現以原住民族為主體的創作觀,也就是說,是否可以被視為一種「原住民藝術」,應該以創作者的「身分」作為判準。這樣的觀點普遍見之於當前的文化藝術評論者、藝術家,涉及我們究竟是以何種主體的立場來觀看和詮釋世界。卑南人哲學家孫大川便極具啟發性的指出:(原住民的藝術如)原住民文學(不止)應嚴格的界定在「具有原住民身份」的作者的創作上,也應當將「題材」的綑綁拋開,勇敢的以第一人稱主體的「身分」,開拓屬於自己的文學世界。[3]

原住民藝術近年來捲入真假辯證、牽涉藝術創作之主體性的問題,其中臺北市2000年設立的「原住民公園圖像並非原味」的爭議,便是一個突出的例子。[4]原住民主題公園圖像及石雕被批評為:呈現風貌全由「漢人意識」認定,公園內設置13座原住民圖像石雕,並非由臺灣原住民創作,而是在大陸雲南雕刻完成之後運來的,批評者認為:「圖像完全看不出代表臺灣那一族原住民」。這個事件至少顯示出兩層不同的意涵,首先,公園內的石雕「都不是臺灣原住民的作品」,其次,原住民藝術家批評「這些圖案扭曲原住民文化」,前者以族群的政治正確為訴求,後者則與藝術創作(以及信仰)所涉及的文化真實性相關。

如前面的章節所說明的,文化的內在者告訴我們,不但陶壺具有的性別、用來創作的不同生長時期的自然物,皆有不同的性質,編籃者、製陶人、甚至使用手工藝成品的人,都有性別的限制,藝術的多樣化表現,依賴於文化的種種規則。排灣族與魯凱族是以貴族領導社會的族群,貴族家屋的雕飾就是社會地位與權力的表徵,家屋的立柱、簷下橫木、檻楣、門板等都裝飾了式樣化的圖案。如前所言,在石板上浮雕的排灣族正面祖先立像,通常是左右對稱、雙腳

直立、雙手舉在前胸，並搭配百步蛇圖樣或幾何形狀的紋飾。這些文化的形式與主題，依舊深刻的影響到當代排灣族與魯凱族雕刻師。

已經過世的屏東佳興部落的沈秋大，是著名的排灣族雕刻家，日治時代，沈秋大曾在高雄學過木雕，回到部落之後便嘗試走出屬於排灣族自己的立體雕刻風格。創作的主題是從小便熟悉的族人打獵、勞動的形象。源自傳統的作品，細看頭部上寬下窄，臉部特徵有明顯的雙眼

Pa Sa Gau 與 A Ra Se 夫婦肖像畫，阿拉斯（杜文喜），高雄市立美術館

未曾落下的雨水，撒古流·巴瓦瓦隆作品，法
國巴黎。

皮與高鼻樑，左右鼻孔上方各有裝飾性的弧線，嘴形含笑，雖然人物
造型多半重複或類似，但是刀法簡潔俐落、造型穩重厚實。同族中受
沈秋大影響極深的有高富村，他具有部落頭目身份，跟隨沈秋大學習
雕刻，表現出人物上寬下窄的臉形和加了弧線的鼻樑。

此外，屏東古華部落的排灣族貴族賈瑪拉之父也從事雕刻工作，賈
瑪拉不但自小就喜歡繪畫，曾學畫過一陣子的寫實肖像畫，與高富
村維持著亦師亦友的關係，石雕與木雕都可看到受高富村的影響。
之後開使嘗試布畫創作，粗棉布經過初步處理之後，直接用不易褪
色顏料上色，色彩的選用仍延續傳統排灣人的白、黑、紅、黃，
取材也多自傳統出發，如婚禮儀式中的古陶壺、感謝祖先留下的小
米、慶豐收時宰豬殺魚以及感謝太陽的幫助等主題。即使主題中有
較不同於傳統式樣的表現，如賈瑪拉逗弄隨行的小狗的自畫像，依

然戴著貴族的頭飾、作獵人打扮。新形式的繪畫構圖，以圓碟形狀為基準，周圍排列了傳統日用器皿與農獵工具。

探索原創藝術

當代藝術不免有原創性的嘗試。阿美族雕刻藝術中的「漂流木雕刻」頗具特色，所謂「漂流木」就是海邊撿回的廢棄木頭，阿美人將「漂流木」加以雕刻。達鳳就是一個漂流木藝術家，和前輩拉黑子・達立夫一樣，他們常到海邊尋找漂流木作為創作素材，達鳳說：「海邊多的是漂流木，看到『廢物』在自己手下成為一件件作品時，感覺真是很棒。」[5]

阿美族人拉黑子・達立夫是傑出的雕刻家，早年曾在臺北從事室內設計工作，後來回到花蓮故鄉，在秀姑巒溪畔築屋而居，積極的探索以「阿美族母文化精神」為基礎的藝術創作。為了在傳統的基礎上從事新的創作，拉黑子搜集阿美族歌謠、神話傳說，也研究部落史。1990年開始木雕創作，第二年受邀參與「藝術家椅子聯展」，同年又參與「藝術家衣服聯展」（展出木雕作品），以及花蓮「多羅曼」展——阿美族文化系列。1993年的「驕傲的阿美族」個展，也是〈椅子〉系列。近年受邀在北藝大關渡美術館、高雄市立美術館等展出「風起Falios」、「航行」等作品。

新的媒材如油畫也有人嘗試。例如達悟人黃清文（傑勒吉藍），便有「最後的豐收」、「何去何從」等作品。新竹縣尖石鄉的泰雅人賴安淋（安力・給怒），更受過專業的訓練，舉辦過數次個展與創作展。[6]主要作品為「老者」、「泰雅爾母子」、以及「愛・生命・尊嚴」系列，畫中詮釋了做為人應有的本質，他說：「唯一能內聚一切美善的是愛，自我肯定、自我創造、自我超越的是生命，有自知、自覺、自決本能與表現是尊嚴。」強調神按著自己的形象造了人，也將這些做人的屬

沈秋大作品。（國立臺灣史前文化博物館／提供）

木雕屏風，沈秋大作品。（國立臺灣
史前文化博物館／提供）

性賜下，使人的身變得無可計量，人的回應是去重視它，並重新建立與神和好，與人共融的關係，「愛・生命・尊嚴」才有可能被實現。接受高等教育又信仰西方宗教的安力・給怒，藉著藝術的表達，提昇人性的價值，成爲他的生活見證與創作的目的。排灣人撒古流・巴瓦瓦隆和泰雅人尤瑪・達陸，則運用獨特的材質製作造型雕塑或編織裝置藝術。

藝術擁有溝通行動上象徵或隱喻的內涵，因此「轉換」便是其中極重要的動力。轉換的工作是雙向的，而使用象徵符號、學習使用象徵符號、理解象徵符號，是藝術表現的重要面相。象徵符號包含極多由創作者操控的抽象要素，而一幅「幾可亂眞」的肖像，不論其如何逼近「眞實」，只是他所描繪對象的一種「轉換」。

藝術因受其所處時代文化形式的影響，變成一種不是全然個人的創作品，而是文化的產品。[7]藝術的表現往往有其自成一格的傳統，因此文化與文化間可以出現極爲不同的藝術風格，藝術風格往往是明顯的，而且是可以被辨認的。在變遷的過程之中，這些風格通過個

部落，達鳳・谷赫地（鄭宋彬），
高雄市立美術館。

繫，達鳳・旮赫地（鄭宋彬），高雄市立美術館。

流動，拉黑子・達立夫，高雄市立美術館。

海美／沒館，拉黑子・達立夫，國立臺灣美術館。

謊言・罐頭，達悟族藝術家飛魚作品，國立臺灣史前文化博物館

人詮釋所進行的累積性的再製（reproduction），足以理解並傳達文化價值與意義，便構成了藝術形式發展的基礎。

不同於現代社會，在族群藝術的領域中，強調「可理解性」比強調「創新」更為重要。現代西方社會由於強調藝術的形式之創新，有些時候，現代的藝術家們甚至信仰「不創新就等同於死亡」，這使得一般人為了理解和欣賞藝術，便不得不求助於專家解說。因此，在現代社會出現專業的藝術「詮釋者」，藝術或文化機構開始生產創作者、評論者，另一方面，非學院的藝術家則往往在一個對立的場域開立出另一個表現系統。這個現象說明藝術的形式與社會文化體系的本質有極大的關係，而藝術人類學研究所強調的重點之一，就在於把藝術、技巧的行為放在整體的社會文化脈絡中來瞭解。正因為如此，旅居英倫的阿美藝術家優席夫，擁有強烈的阿美文化形式之

生命的迴旋I，尤瑪‧達陸，高雄市立美術館典藏。

等待你的地方，撒古流‧巴瓦瓦隆雕塑作品，高雄港。

島嶼‧四季，尤瑪‧達陸作品，2015。

聽、風在唱歌，優席夫・卡照，2022。

聽見豐收的聲音，
優席夫・卡照，2022。

豐收，優席夫・卡照，2013。

手機皇后，優席夫・卡照作品。

藝術表現，通過「The Voice of the Earth新原民美學展」、「True Colors」的發表，以及王昱心的「看見神話系列」對琉璃珠紋樣的創意再現，都足以說明前述現象。

挪用、拼貼與再現原住民意象

原住民意象被挪用與拼貼是目前常見的現象，對於「原住民風格」的喜好，是當代社會的一部份，挪用與拼貼往往不只是平面的，也是立體的，呈現出新文化形式的創造過程中，文化能動性與社會關係結合情形。

秀麗的三地門地區，自日治時代即已被規劃爲風景區，至今更以豐富的「原住民文化」著稱，成爲國內原住民藝術家的創作基地。排灣族的藝術家撒古流‧巴瓦瓦隆、蜻蜓雅築珠藝工作室的施秀菊、峨格手藝工作室都是當地的駐鄉藝術家。三地門鄉排灣族和魯凱族的「原住民風格」顯著，建構出臺灣人對於三地門的印象。

三地門不只是排灣族的文化形式的保留地，已經發展爲新生代的藝術部落。例如，原住民藝術在「古流坊」有上百件風格特殊的創作收藏，儼然成爲南臺灣老中青藝術工作者的展覽館。峨格（馬健男）的陶壺、木雕作品在這兒可以看得到。「古流坊」創始的裝潢格調還是出自撒古流之手，以流行又不失古典的手法，蒐集當地藝術作品，並規畫成仿如置身原住民花園中的空間。

「蜻蜓雅築工作室」[8]則是頗具規模的原住民文化教室。琉璃珠擁有美麗的集體記憶。傳說中，孔雀王子深愛排灣族大頭目的女兒，很想娶她爲妻，於是王子從天際飛翔而下，撒下多彩絢麗的琉璃珠作爲聘禮，隨後與公主消失在彩虹的另一端。所以傳說中的琉璃珠又稱爲「孔雀珠」，成爲排灣族人的珍寶。每一個琉璃珠子都有各自的畫

法與名字，隱涵一個古老的傳說故事與意義，比如：護身避邪的黃珠
（vurau）、守護排灣族祖先居住地的土地之珠（cadacadagan）、代
表頭目身份的太陽之光（mulimulitan）等。琉璃珠至今不但作爲婚
禮中的聘禮、家族傳承的寶物，更是每一位排灣族人必備的佩飾。

對當代的三地門排灣人來說，製作多彩並富變化的琉璃珠，不只是
創作，更是族群神話的再生方式。因此珠藝創作者除了傳承排灣文

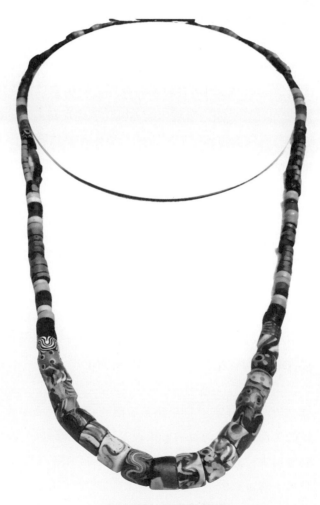

琉璃珠胸飾，蜻蜓雅築作品。

化外，也試圖將琉璃珠手工藝再發展，比方說把各有故事的琉璃珠和中國結相結合，搭配服飾或裝點個人品味。「蜻蜓雅築」最重要的使命是讓有才華的原住民在自己的故鄉，以祖先留下的20多種色彩、上百種圖案，勾勒琉璃珠的藝術價值與未來。「蜻蜓雅築工作室」平時可供參觀，並舉辦彩繪琉璃教學活動，其作品也被國立臺灣博物館典藏。

在全臺灣的原住民藝術家當中，排灣族撒古流的作品分布相當廣泛，從臺北市區的漂流木餐廳、屏東縣三地門鄉公所到臺東縣的布農部落，都有撒古流不同創作主題的作品，而大多數的作品都是撒古流位於三地門鄉的工作室內辛苦完成的。成立於1978年的撒古流工作室，是三地門最早成立的原住民工作室之一，座落在山崖上的工作室目前仍以簡陋的木屋為主。

身為在地藝術家的撒古流，作品也散布於村裡的各個角落，例如三地門鄉公所便是結合公家與藝術家的力量，經過撒古流的巧手設計後，原本平凡的辦公大樓加上庭園門面，雕塑的裝置後也彷彿置身於藝術庭園之中。雖然如此，藝術作品與環境的難以維護令撒古流傷心，甚至覺得自己在村裡的作品被任意棄置，而成為一種「垃圾」，也因此撒古流不再輕意設計公家的案子，而以私人的設計案為目前創作的主體。

藝術的再脈絡化：族群、社區與藝術

為了擺脫藝術邊緣化、去脈絡化的威脅，原住民族開始思考再脈落化的方式，屏東霧臺、臺東的布農部落便是很好的例子。霧臺鄉位於屏東縣北端、海拔1,000公尺左右，共有霧臺、阿禮、好茶、大武、吉露（舊名去露）、佳暮6村，其中霧臺村已發展出觀光的氣氛，其他部落則維持傳統。霧臺村聚落分為「上霧臺」及「下霧

臺」，分別設立了結合了藝術創作的休閒山莊、民宿，藝術的表現納入整體的部落空間。霧臺屬於魯凱族所有，而山腰處的三地門則屬排灣族，兩地隔鄰而居，在築屋、服飾製作、飲食等方面相互影響。前述的三地門因交通方便且不必辦理入山證，更成為觀光遊憩的地點，擁有許多傳統服飾、琉璃珠工作室。更具規模的、新近創立的藝術村落，則見之於臺東的「布農屋」。

臺東縣延平鄉桃源村在群山環繞的河階地形上，布農族牧師白光勝和他的五個兄弟姊妹，拿出僅有的兩萬元新臺幣，花了六、七年的時間，把父親留下的荒地開墾成臺東地區最負盛名的原住民觀光園區。園裡到處可見知名原住民藝術家的雕刻作品，也有典藏畫作的藝術中心，定期都會舉辦展覽。有現煮咖啡及鬆餅的咖啡屋，和包括烤豬肉、小米酒、月桃葉飯等多種原住民傳統食物的風味套餐，有石板和木材搭成的小木屋，還有各種手工編織的織品和自製的小米酒。周休二日假期，尚有表演的「部落劇場」，由當地的原住民青年演出布農、達悟、鄒、阿美等族的傳統舞蹈，白牧師現場解說原住民的歷史及社會現象。

「布農部落屋」的建立，不僅提供了當地原住民工作機會，帶動了地方繁榮，也成為吸引布農知識青年返鄉的最大動力。[9]布農屋已是臺灣原住民文化與藝術發展的一個重要範例，因此描述其十幾年來的大事，有助於了解當代布農人建構文化形式的方式。

早自1984年起，執行長白光勝牧師開始在臺灣基督長老教會延平教會牧會，自1984年起每年持續辦理教育營。1989年延平教會重建開工，1990年完工，之後每年持續辦理獎助學金頒發，1992年創辦布農幼稚園。1993年部落劇場全國巡演，並成立身心障礙暨老人庇護工廠。隔年，部落劇場成軍，年底布農文教基金會立案，到日本巡演。1995年舉行全國巡演活動，布農文教基金會正式成立，

布農部落文化體驗園區開放。1996年舉行布農族傳統打耳祭。自1997年起，計畫日漸增加，如舉辦「布農族的成長：嬰兒祭整體活動」，布農部落少年歷史狩獵營會，實施桃源村「空氣品質改善、資源回收及環境教育」計畫，進行dalunas（鹿鳴溪）河川環境保護、暨布農文化體驗營、臺東青少年戲劇研習營等活動，臺東縣延平鄉桃源村部落遷移口述歷史與文史資料調查保存計畫，「回到部落：布農族射耳祭整體活動」規畫，原住民人才培育暨團隊扶植計畫，原住民成人教育與部落傳承工作計畫。

1998年，進行多項工作如：布農文化與獵人成長營，布農族狩獵祭，布農族新年祭，布農部落少年歷史狩獵營會，回到部落：布農族射耳祭整體活動規畫，年桃源村「空氣品質改善、資源回收及環境教育」實施計畫，桃源村布農部落鄉土導覽暨鹿鳴溪生態之旅，播種的季節：布農播種祭、開墾祭，dalunas河川環境保護暨布農文化體驗營，山海的呼喚：布農文教基金會年度成果展，臺東縣布農部落長青學苑活動計畫，布農三週年慶：「分擔美麗的重擔—陪布農一起成長」巡迴演唱會，布農幼稚園停辦，布農族紡織傳習班，全國巡演，延平鄉桃源村生活總體改造計畫，東部布農族傳統樂舞人才培育計畫，原住民人才培育暨團隊扶植計畫，原住民傳統樂舞巡迴展演，「原貌：臺灣原住民文化研習營」。

1999年除了舉辦「山海太陽光：布農部落原住民環境裝置藝術聯展」之外，也成立了「原住民藝術家工作坊」，建構布農文教基金會網站，架設布農文化藝術教室，布農部落少年歷史狩獵營會，dalunas河川環境保護暨布農少年生態營，出版「布農部落之歌」CD專輯，民俗才藝培訓計畫，進行東部布農族傳統樂舞人才培育，與原住民人才培育歌舞藝術計畫，扶植原住民藝術團隊，阿桑劇團成立，年度部落劇場海外巡迴演唱會。

2000年的活動如下：舉行「長虹的跨越：原住民藝術創作聯展」，第一屆原住民藝術創作研討會，「爲東基募款」義演，大地的饗宴：布農戲劇營，成立臺灣原住民當代藝術中心，布農族兒童麻打黑絲（編織）營，延平鄉原住民陶藝培育初級班，dalunas河川環境保護暨布農少年生態營，布農夏日學校，布農族紡織傳習班，原住民人才培育計畫，整闢土地花卉專業區、蔬菜專業區，與部落族人以契作、共同經濟、託管方式達成農業產銷，開始老人居家服務。

2001年，開始老人餐食服務並舉辦下列活動：舉行「日昇之屋：布農部落2001年度大展」，調查與推廣延平鄉布農族傳統織物，第二屆「原住民藝術創作研討會」，小小獵人營活動，「布農學苑冬日學校」，協助成立臺灣基督長老教會臺東大專學生中心，想像之外：臺東原住民藝術文化深度探訪之旅，鹿鳴溪蝴蝶復育座談會，「太陽‧百合花‧百步蛇」創作暨演出；成立「蜂巢志工團」，布農學苑夏日學校，dalunas河川保育暨布農文化體驗營，編織、陶藝、木雕人才培訓，原住民歌舞人才培訓。本年也開始於布農部落園區，植栽蝴蝶食草。

布農部落通過原住民的雕刻藝術，而得以呈現其特色。目前整個園區裡所呈現的雕刻藝術，不僅限於布農族的藝術作品展現，也包含了其他原住民的藝術。根據基金會所提供的資料，布農屋的經營者希望能藉由這個空間，傳遞原住民各族群的藝術特色，不定期的舉辦各項活動，邀請原住民的雕刻家來這裡創作，因此作品的風格非常的多樣化。

例如：「文化的樑」（1999年），是一座鐵製作品，長18公尺。巴瓦瓦隆‧撒古流（排灣族）[10]指出：這一個大型鐵雕作品，祖孫兩人扛著一根大樑行走，在過去傳統的社會裡，文化教育的責任落在祖父母身上，他們負責將傳統的知識與文化傳授給子孫輩，因爲祖父母有豐富的人生歷練，對於自然、山林河川的知識以及部落倫理道德與

價值觀都非常豐富。在部落裡，老者一直是扮演著推動與傳承的角色，樑是支撐房屋重要的結構，樑如果不健全，房屋也就跟著不健全。因此，樑的存在就如同象徵著部落過去的老者與子孫之間傳承的連結。

烏滾（胡光輝、布農族）[11]的「中央山脈的守護者」（2000）是8件大型木雕。作品表現形式及概念爲：新世紀的到來，也是原住民新的開始、新的希望。選擇雕刻這張歷史照片，是因爲布農族人曾經縱橫山林，在高山上與敵人追逐，獵人頭、狩獵，創造音樂上獨樹一格的八部合音和布農的「祭事曆」。

阿亮（諸推依‧魯發尼耀、排灣族）[12]的「生生不息」（2000），以水泥爲底，貼上陶片，中間有一月亮造型，材質以陶土爲主，高5公尺半，寬8公尺。作品表現型式及概念如下：我們是被創造在臺灣土地上的「人」，我們依循日、夜、秩序，代代生活在這塊土地上，「畫曆」是生活累積的結晶，敍述布農生命作息。我們遵循祖先賜予的教誨：耕種、收穫、狩獵、祭天地、感念祖先是我們生命輪迴的意義，代代相傳、生生不息。

阿旦（卡魯達桑‧達魯扎龍、排灣族）[13]的「重生」（2000），是一件由鋼材、石材、木材構成，高5米，寬2米，厚1米的作品。作品上爲一破裂的陶壺，下爲靑銅刀造型。在排灣族的古老傳說中，有兩個獵人兄弟，有一次上山打獵，在路上發現一個陶壺，他們把陶壺帶回家，放在閣樓上，每天中午時分，太陽自頂窗投射稻陶壺上，陶壺便一天天長大，有一天突然迸裂開來，出現一個女娃，他們將她命名爲malavlave，認爲這是上天賜予的神聖的人。這件作品以古老傳說爲主軸，陶壺意味著大地之母，女娃是大地之母孕育的新生命，獵刀是謀生工具。賴以維生的獵刀、支撐起重生的生命。作者意圖藉由作品傳達提醒與反省，重新思考與大地的關係。

拉黑子・達立夫（阿美族）[14]的「起音」（1999），位於「生生不息」右邊，魚池的盡頭，水流之處。作者以為：布農的溝通由聲音開始，藉著聲波，布農族得以走過中央山脈，走過平原縱谷。布農族聆聽大自然的聲音，回應以和諧的八部傳音，聲音不曾止息，如同布農文教基金會的事工輕輕散發，深遠影響。

事實上，布農部落裡的桌子都是用石板製成，上面有著雕刻花紋與圖案，園區走道兩旁有著大型的石板雕刻花圃、地面，到處可以看到這些原住民的石板藝術創作。園區內陶藝製品的展示區域則禁止拍照，布農部落裡的牆上，也可以看見繪圖作品，藝術創作無所不在。

部落成為藝術表達的空間，藝術家的作品讓文化價值與意義具體化。近年來，屏東古樓村更佈滿藝術家古流的創作，嘉義阿里山鄉來吉村則成為不舞的山豬藝術領地，臺東的都蘭與金樽（意識部落）也產生新的藝術社群。

文化的樑，撒古流·巴瓦瓦隆作品，臺東布農部落。

文化的樑（局部），撒古流·巴瓦瓦隆作品，臺東布農部落。

布農族八部合音演唱。

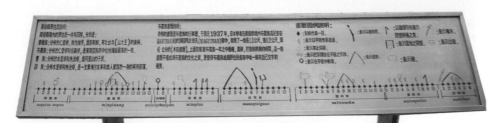

布農曆版，高速公路南投休息站。

畫部落，屏東縣來義鄉古樓村，古流作品。

山豬石雕，不舞作坊作品。距離阿里山奮起湖40分鐘車程的來吉村，觀光發展讓來吉村這個小村
落熱絡起來。沿著綿延不絕的山路來到阿里山來吉村，一隻隻大型且個性化的石山豬映入眼簾，鮮
豔亮麗的色彩造型打破了許多人對兇猛山豬的誤解。

文化與美學經驗

傳統原住民藝術的發展以日常生活的工藝為基礎，更涉及材料知識的掌握。現實的部落生活不只是靈感的來源，生活周遭的材料更是想像具體化的素材。正如英戈爾德所言：「製作是一個成長的過程，將製作者置於活躍的材料的世界。」[15]此外，過去的文化遺產如神話傳說、人與事物起源、重大歷史事件、祖靈的意象、系譜的連結、宇宙觀的知識、空間的組織，成就了美學經驗的基底。

重視不同社會的多樣化創造力

臺灣原住民的藝術創作極為多樣化，不同的藝術形式或類別，往往有特殊的社會文化體系為背景，社會文化體系與內涵是個人創作的泉源、藝術的產地。在當代臺灣社會嶄露頭角的原住民藝術，漸漸地擺脫原住民的藝術不過就是制式化的「豐年祭」和「歌舞」的刻板印象。

泰雅族鮮豔的織布及刻畫排灣族故事的布畫，傳統的排灣版雕正面直視的勇士與百步蛇圖形告訴你，排灣族頭目家門口曾經是如何風光。不論是海灘上的蘭嶼達悟族的拼板船，或是縮小比例的達悟漁

在有風的地方思想，伊誕・巴瓦瓦隆，2019。

第一屆山胞藝術季美術特展　傳統與當代作品（1992）

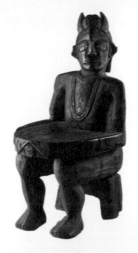

座椅，排灣族，
高富村作品。

慶豐收，阿美族，林益千作品。

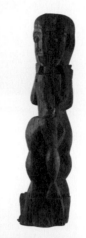

木雕雙面人像，排灣族，
賴合順作品。

祖靈柱，
魯凱族大南村青年會所。

祖靈柱（女像）魯凱族，
大南村青年會所。

守護神雕像，排灣族，
臺東土坂村，朱財寶作品。

部落首長，卑南族，
初光復作品，立體組第一名。

木盾，魯凱族好茶舊社。　　　　　巫師箱，排灣族布曹爾群。　　　　　　　木雕壁板，
　　　　　　　　　　　　　　　　　　　　　　　　　　　　　　　　　　排灣族春日鄉古華村。

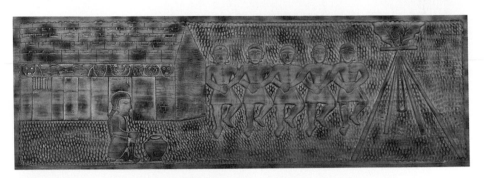

婚禮圖，排灣族，高富貴作品。

杵臼苧蔴編織，　　　臘染，把慕妮背回家，排灣族，　　男子胸袋織文編織，布農族，
布農族，胡月花。　　馮志正作品，平面組第一名。　　田秀琴作品，平面組第二名。

船，不止透露捕捉飛魚的漁團組織，更刻劃達悟人的造型能力。

近十幾年來，原木立體雕塑、布畫與拓印是年輕的原住民新的嘗試。有時候生活物件被放大成巨型的雕塑，而傳統的「原住民圖像」也出現在各種場合。傳統生活、神話世界、部落人物，是原住民藝術家取材的重點，原住民藝術家運用不同的方式，再現各族文化的真實。藝術創作的技巧，反而不是當代原住民藝術家追求的目標。與深刻的文化相連結的原住民藝術，已成為重要的當代藝術。[16]

體會日常生活中的工藝製作與細膩的材料知識

傳統原住民藝術的發展是以日常生活的工藝為基礎，更涉及材料知識的掌握。舉例而言，魯凱族常用的植物纖維有兩種：苧麻及 *lubu*（一種木本植物），苧麻是種植的，*lubu* 則全是野生的，使用苧麻莖及 *lubu* 枝的纖維可以搓成「繩子」或紡成線。麻搓成的線用來鉤成各種網袋、魚網及編繩、作陷機，紡成的線則用來織布、手套、綁褲及襪子。*lubu* 枝的纖維因為韌性極佳，用來綑綁、作弓弦、陷機等，也可以用來織布。

這些年本土意識高漲，原住民文化議題多被報導。在報上我們可以看到傳統魯凱婚禮在總統府前舉行，原住民音樂已經唱到國際，原住民雕刻進駐公共藝術區域。而更早之前，代表嚴肅學術立場的美術館雙年展和藝術評論獎，也都以「議題開拓」和「政治正確」的理由，正視從事新一代原住民藝術創作研究的成果。雖然如此，我們尤應對某些表演式、消費式的支持原住民文化活動，保持著一定的反省態度。新一代原住民藝術創作者，在處於弱勢族群的社會情況下，真正能夠大量接觸、親睹自己所屬社群傳統文化精品的機會並不多見。這些年在大多數討論原住民視覺藝術活動的場合，原住民藝術工作者大多是在 1960 年代以後出生的，這些朋友受過比較好的漢族教育，有比較

好的漢語表達能力，不過更年長的、更熟悉傳統生活、文化的人也可能成為視覺文化的開拓者，日常生活的物件隱藏族群風格與形式的特徵，例如有紋飾的排灣族木匙、木髮梳、佩刀等。

正因為如此，排灣人胡健便曾說：當人們努力地「記錄歷史」的同時，似乎忽略了新一代的原住民藝術家們，正掙扎於生計和文化傳承之間。原住民藝術家是一群擁有祖先文化智慧財產的「活人」，不忍心讓祖先的文化與智慧被鎖在博物館裡，不但希望、也有信心讓文化繼續伴隨著我們的生活繼續活下去。因此，原住民藝術家實在應該共同努力打造一個健全的生活藝術環境，致力於原住民文化的傳承與創新工作。唯有如此，原住民傳統文化與智慧才得以流傳下去，才不會自（臺灣的藝術）歷史缺席。**17**

阿美人優席夫和屏東縣來義鄉古樓村排灣人古流，便在大都會與部落分別創造出以文化理解為基底的藝術表現形式。而拉黑子‧達立夫、尤瑪‧達陸、撒部‧噶照、巴卡拉夫、不舞‧阿古亞那、雷賜父子等人，採用自然材料創造生活用品，參與臺灣生活美學。

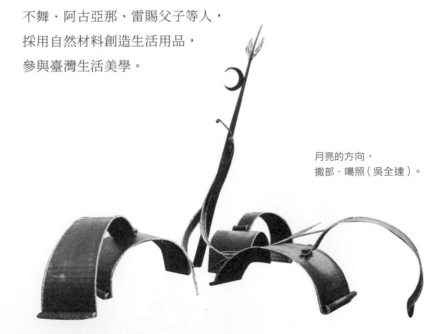

月亮的方向，
撒部‧噶照（吳全達）。

發展以文化理解為基底的美學教育

藝術的發展有賴於以文化為基底的美學教育,例子不勝枚舉。如前所言,排灣族藝術創作是與權力儀式相結合,雖然目前貴族在經濟與社會地位上不再享有過去的優勢,但百步蛇或勇士的形象仍是部落共同的圖像,一但口傳文學與音樂因老人凋零或無法記錄而失傳,造型與視覺的作品便成為承續文化價值的方式。出身自屏東古樓部落的排灣人達卡那瓦(賴合順),不雕刻時是部落中的專職牧師,雖然他中年才開始從事雕刻藝術創作,但是由於來自部落頭目的雕刻家庭(祖父與父親都是雕刻師),因此非常瞭解傳統排灣族藝術圖案的意義。達卡那瓦的父親曾告訴他:「要用流傳下來的方法,不要任意更改,因為它們有自己的意義。」達卡那瓦雕刻雖然沿襲傳統,依然充滿了豐富的想像力,許多大型作品常順應木頭的形體與質地來設計,例如將男人、女人、小孩、頭像、百步蛇等排灣圖樣,堆疊、交纏在原有的樹幹與叉枝結構之中。

同樣的狀況,陶壺象徵了排灣族的財富與地位,陶壺有公、母與陰陽壺之分(所以陶壺應該被稱為他、她或它),必須像對待人一樣的對待「它」,而且不能用手抓瓶口,因為那是「它」的頭。所以陶壺必須以尊敬的心用雙手捧起。以往大頭目嫁女兒時,會捏斷壺口的一片給出嫁的一方,象徵分享財富與身份地位,即使破了一角仍不失其意義。

歸鄉,E-ky 作品,臺東布農部落。

在傳統智慧的傳承上，撒古流認為可以用「部落有教室」[18]的構想，來進行部落文化教育工作。而在傳統智慧的保存計畫中，聚落的再利用具有十分重要的地位，居民可以在保存的傳統聚落，在舊有的農業之外並發展觀光，提供完整的民宿等設施。撒古流認為臺灣的原住民聚落具有活化並保存聚落生活方式，他以屏東的達來村為例，幾年前為了交通的因素將村中所剩的60多戶居民遷往5公里外的河對岸，但是原有的部落仍然保存完好，如果以達來村原有的聚落為基礎，將傾圮的排灣族石板屋修復，讓居民回到當地工作、居住，撒古流說或許可以發展出觀光的潛能，以位置來說，舊聚落距離河岸的吊橋步行約廿分鐘，一般人要前往探訪也沒有負擔。

再說，深耕原住民藝術必須要從文化教育做起。多位原住民藝術創作者在一次研討會中指出，推動原住民藝術必須從教育著手，除了培育原住民藝術工作者，更要提供學習與交流場所。曾擔任臺北市立美術館館長的林曼麗指出：如果藝術作品散發出來的能量，能感動人、能使人讚歎，是不需要由「原住民」這個名稱來界定的，原住民藝術創作者應視「原住民文化的內涵」重於表象，尤其應從「母體文化」這個根源出發，深入自己的文化，賦予作品豐厚的內涵。原住民藝術工作者林益千則建議政府，對在中小學木雕班有天分的學生進行追蹤與定期輔導，讓文化扎根及落實。布農文教基金會文化部長那布認為，教育立足點的不平等讓原住民缺乏良好的學習環境與交流的空間，因此設立一座臺灣原住民族現代藝術研究所是有必要的，[19]顯然這樣的研究中心應該是以鑽研原住民文化的本位素質為職志。正因為如此，了解多樣化的原住民文化建構藝術的不同方式，便具有不可忽略的重要性，事實上也應設置國家原住民族博物館以及國家原住民族當代藝術中心，前者探索過去，積極保存、維護、研究原住民族的文化遺產（cultural heritage），後者想像未知，創造新的原住民族文化形式（cultural forms）。

塑造原住民藝術創作的環境

正如同文化不斷的變動，藝術的表現形式也隨時地、隨社會需求的不同而有差異。當代世界南島語族的藝術工作者，正透過各自文化價值與社會組成方式的導引，探索自成一格的藝術或「新文化」的表現。[20]目前臺灣原住民族「新文化」的生產至少有兩種形式：博物館／美術館與「新文化」的生產，村落生活與「新文化」的生產。前者如高雄市立美術館、各個族群文物館、霧臺魯凱文物館、臺南札哈木巴里巴桑故事館，後者有達邦村、霧臺村、來吉村、來義村等處。

年輕的創作者都以自己文化的藝術能力、圖像、聲音，作爲創造的基底。過去的、與祖靈聯繫的、神話的、山林或都市現實生活的，通過藝術家加以紀錄和詮釋。此外，外在社會因素的影響力也逐漸增加，原住民藝術表現的場域，不免要注意外在社會組織與脈動的性質。正因爲如此，外在大社會的文化政策、社區發展政策、產業政策，有必要共同的激勵、塑造原住民藝術創作的環境，例如我們應該創造部落居民接近（access）藝術的機會。

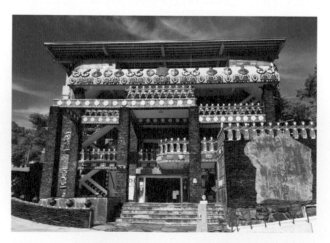

魯凱文物館，霧台鄉。

心樹。新靈：安力給怒的藝術世界，2016。高雄市立美術館。

事實上，敏銳的原住民藝術家們也開始因應社會需求而產生行動，反映藝術家緊貼社會脈動的企圖。原住民藝術家們不止參與大社會的藝文展演、觀光市場，藝術與社會的建構相結合。例如2000年11月至12月間，臺北市大安森林公園音樂臺旁草皮廣場「雕鑿山海情」活動、以及臺北市社會教育館（四樓會議及一樓大廳）展覽及研討會，多位原住民藝術工作者發起聯合巨型木雕創作，加入賑災的行列。部落藝術家們呼籲大社會，不要遺忘在「921集集大地震」中受災部落的原住民朋友，可能是最晚或最少得到賑災資源的一群，重建部落家園的浩大工程需要龐大資金，非大部分原住民能力所及。因此部落藝術家們通過藝術的呈現，殷切期盼能得到朝野各界賑災行動中的協助。

再者，自從原住民音樂工作者郭英男的作品遭不當商業使用之後，與原住民有關的文化財產權問題更為凸顯。文化財的爭議問題，源於當代的文化資源管理概念與原住民的財產觀念不同。原住民音樂文教基金會義工、花蓮光復鄉衛生所前主任孔吉文便曾指出，部落間對於文化財產權的問題向來感到陌生，原住民的傳統強調「共享」，面對以個人為中心的智慧財產權相關規定（如「著作權法」），往往變成現代

社會挑戰部落傳統的局面。對原住民自己的文化工作者來說，部落間新興的文化財產權概念也可能阻礙文化的紀錄與傳承。個人創作的雕刻作品之一切權利，固然屬於創作者而無疑義，但部落整體多年流傳下來的圖騰，其權利何屬、如何保護，也尚有討論之餘地。此外，部落共有的歌謠、歌詞等都產生同樣問題，更使文化工作者徘徊擺盪在

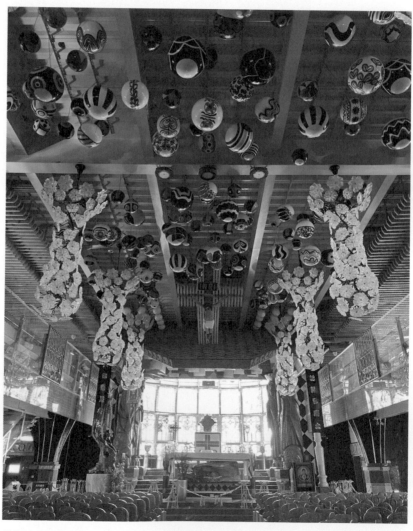

佳平法蒂瑪聖母堂，複製祖靈柱、琉璃珠。

傳承與利益之間。孔吉文提出「尊重」及「互惠」作為解決原住民文化財產權問題的兩大原則。他舉例：若新聞製作或文史工作單位於前往部落拍攝、採集之前能先予通知，說明前來的用意及日後影像的用途，就是「尊重」，若所得的影像或資料將被運用在商業上而有所收穫，就進入「互惠」的層面。[21]事實上，這個議題涉及聯合國教科文組織對「文化多樣性」的論述，我們需要關心不同社會體系對文化財產權的不同定義，以及發展藝術的社會基礎。

藝術的成就既是社會的一部份，通過政策層面的規劃來建構一個藝術環境便有其必要性。對於族群的文化藝術之重視，是當代民主化潮流的一環。正如排灣學者高德義所指出的，國際性的《公民和政治權利國際公約》、《經濟、社會、文化權利國際公約》、以及《非洲人權及民族權憲章》等人權公約中，都確認了少數民族應該擁有的文化權（cultural right）。而在《原住民與部落人民公約》及《原住民權利宣言草案》中，也詳細的規定了原住民族的文化認同權。例如，原住民享有其民族生活之集體權利，並有免於種族及文化滅絕之權，原住民有權維持及發展其特色與認同，政府有責任在尊重原住民族社會文化認同及傳統習俗下，提升其社會經濟與文化的發展，原住民族有權建立其教育制度，教育政策應反映其需求，並將其歷史文化納入，原住民族有權保有其獨特之政治、經濟、社會、文化特質之權利，原住民族有權傳授其傳統精神與宗教、醫藥之權利，並有權保留其社區地名之權，以及原住民族對其文化與智慧財產擁有所有權和控制權等等。這些文化權的發展，更顯示在聯合國教科文組織《文化多樣性》的章程與2003年《無形文化遺產公約》中。

唯有積極的實踐有關原住民族文化權的社會約定，才有可能促進原住民族接近藝術的機會，增加創作的空間，以及這種藝術的全貌性、脈絡性與根源於過去的文化新性和社會力，才能有效的發展具有文化特色、時代意義的臺灣原住民族群藝術。

註

1 引自童元昭FB，https://www.facebook.com/profile.php?id=100000617200446，
20230103。德國柏林民族學博物館蒐藏，參見：姚紹基、王嵩山、余瓊宜合著。2017。
〈Wilhelm Joest 的臺灣之旅（1880）及其所蒐集之臺灣文物〉。姚紹基、王嵩山、余瓊宜合
著。《微物史觀與地方社會》，頁：271-311。臺中：文化部文化資產局／逢甲大學歷史與文物研
究所。

2 2000年11月25日起，在臺北大安森林公園展開，展期到12月17日為止。

3 孫大川。2000。〈原住民文學的困境〉，載：《山海世界：臺灣原住民心靈世界的摹寫》，頁：
152。臺北：聯合文學。

4 參見：劉時榮。2000。〈原住民公園圖像、並非原味〉。《聯合報》，89/05/04/。

5 李蓮珠。2000。〈原住民雕刻藝術大受矚目〉，《大成影劇報》，89/08/07，22:02。

6 中國文化大學美術系畢業（1986）。美國紐約視覺藝術學院研究所創作碩士畢業（1992）。
玉山神學院研究所道學碩士畢業（1997）。個展：1999年臺灣原住民文化園區管理局「愛‧
生命‧尊嚴」作展。1996年臺北市立美術館「愛‧生命‧尊嚴」創作展。1994年花蓮文化中
心「新異象系列」創作展。1993年臺北彩田藝術空間「畫疊系列」創作展。1991年美國紐約法
拉盛第一銀行畫廊「幾何系列」創作展。1986年臺北中國文化大學華岡博物館「油畫首展」。
參加展：1997年紐約—臺北」新市民美學空間，花蓮。1997年臺北原住民文化祭」臺灣民俗
北投文物館‧臺北。1995年「詮釋‧尊彩」尊彩藝術中心，臺北。1994年「人與空間的對白」
尊彩藝術中心，臺北。1992年Selections from the MFA Special Projects‧Visual Arts
Gallery，紐約。1991年「紙藝展」福華沙龍，臺北。

7 參閱：王嵩山。1988。《扮仙與作戲：臺灣民間戲曲人類學研究論集》，頁：18。臺北：稻鄉出
版社。

8 施秀菊於1983年創設。

9 「流連臺東桃花源布農部落屋歡迎」，陳芳毓。

10 排灣族藝術工作者，長年投身於原住民藝術文化傳承工作。1960年出生於屏東縣三地門鄉大
社村。1979年帶動部落發展傳統手工藝。1981年製作失落已久的傳統陶壺。1984成立古流
工作室。1992年製作傳統石板屋。1993年發表專書（排灣族的裝飾藝術）。1994年提出（排
灣、魯凱民族文化學園計畫書）。1997年推動「達瓦蘭」部落教室。

11 烏滾是少數全力投身在原住民傳統文化創作的年輕人之一。曾在大溪學習木雕，並拜Eky（林
益千）為師。近年成立個人工作室後，努力創作，不論是質或量都有大幅的進步。作品多為木
雕，刀法獨特，充滿力感，可以輕易感受到原住民堅毅的生命力，似乎就要從作品中蹦然而
出。1975生於臺東延平鄉。1998年臺北國父紀念館「臺東縣原住民文物特展」1999年「雕鑿
山海情」原住民藝術創作聯展。1999年延平鄉公所委託製作鸞山村的精神象徵堡壘。

12 原藉屏東的阿亮，近年來落腳臺東，致力於原住民傳統陶藝之創作與教育傳承之工作。1963
年生於屏東縣牧丹鄉。1993年恆春東海堂學習陶藝。1994臺東知本老爺飯店聯展。1995年
高雄漢神百貨聯展。1996年臺北鶯歌陶嘉年華會聯展。1997年高雄澄清湖文化廣場聯展。
1998年臺北國父紀念館「臺東之美聯展」。1999年高雄縣桃園鄉公所公共藝術展：布農畫曆。

13 阿旦自十歲起向撒古流學習雕木、陶塑自己摸索研習鐵雕、石板雕。作者簡歷：1971年生於屏
東縣三地門鄉達瓦蘭部落。1990年參與撒古流成立的古流工作室。1996年參與國立成功大
學原住民藝術展，首次發表石板雕創作。1997成立拉莫工作室。1997年第一個展（花蓮）。
1997年屏東縣三地門鄉大社國小「原住民藝術展」。2000年參加布農部落「長虹的跨越原住
民創作藝術連展」多媒材創作，作品「重生」。2000參加臺東市公所舉辦的「2000熱情‧
阿美馬卡巴嗨觀光節——陽光‧草原‧風」。

14 拉黑子曾有多次個展經歷，為優劇場製作「優人神鼓」鼓架而聲名大噪。1962年出生於花蓮
縣豐濱鄉港口村。1991年成立季‧拉黑子個人工作室，受聘為豐濱國中雕刻老師。1991年首

次個展：「驕傲的阿美族」（臺北）。1994年個展「族女人」（臺北）獲臺灣手工藝研究所競賽入選獎。1994年第二際藝術博覽會聯展「探索現代與原始」（臺北）。1995年個展「太陽之歌」（臺北）「舞者系列」（高雄）。1997年參與臺灣省立美術館聯展／高雄市立美術館典藏（兩件）。1998年優劇場演出之舞臺設計。

15　參見 Ingold, Tim. 2013 *Making: Anthropology, Archaeology, Art and Architecture.*

16　參見 Morphy, Howard. 2008. *Becoming Art.* 亦參見：李俊賢、柯素翠主編。2007。楊永源主編。2013。

17　參見：胡健。1999。〈原住民藝術家群的心聲〉，1999年6月。

18　巴瓦瓦隆‧撒古流。1998。《部落有教室：達瓦蘭文化札根運動特刊》。臺灣原住民文化園區管理局。

19　施美惠。2000。〈深耕原住民藝術、從教育做起〉，《聯合報》，2000年1月24日。

20　參見：Healy, Chris and Andrea Witcomb. eds. 2006. *South Pacific Museums: Experiments in Culture.* Monash University ePresss.

21　參見：陳希林。1999。〈原住民維護文化產權雙管齊下〉，《中國時報》，1999年9月15日，臺北。

島嶼・四季，尤瑪・達陸作品，2015。

參考書目

Alland, Alexander. Jr.
1977 *The Artistic Animal: An inquiry into the Biological Roots of Art*. P. 39. Garden City, N. Y.: Doubleday/Anchor Books.

Anderson, Benedict.
1983 *Imagined Communities: Reflections on the Origins and Spread of Nationalism*. London: Verso.

Bailey, F. G.
1996 "Cultural Performance, Authenticity, and Second Nature." In Parkin, D. et al eds. *The Politics of Cultural Performance*. Oxford: Berghahn Books.

Balfour, H.
1904 "The Relationship of Museums to the Study of Anthropology." *Journal of the Royal Anthropological Institute of Great Britain and Ireland* 34:10-19.

Barba, Eugenio and Nicola Savarese.
1991 *The Secret Art of the Performer: A Dictionary of Theatre Anthropology*. London: Routledge.

Barnes, R. H.
1974. *Kédang: a Study of the Collective Thought of an Eastern Indonesian People*. Oxford: Clarendon Press.

Barth, Fredrik.
1956 "Ecological relationships of Ethnic Groups in Swat, North Pakistan." *American Anthropologist* 58:1079 -1089。

Barth, Fredrik.
2000 "Boundaries and Connections." In: Cohen, Anthony P. ed. 2000. *Signifying Identities: Anthropological Perspective on Boundaries and Contested Values*. pp.17-36. London and New Yor：Routledge.

Barth. Fredrik. ed.
1969 *Ethnic Groups and Boundaries: the Social Organization of Culture Difference*. Oslo: Scandinavian University Press.

Bell, Catherine.
1992 *Ritual Theory, Ritual Practice*. Oxford: Oxford University Press.

Berger, John.
1972 *Ways of Seeing*. 陳志梧譯1989《看的方法：繪畫與社會關係七講》。臺北：明文書局。

Blackaby, J.R. and Greeno, P.
1988 *The Revised Nomenclature for Museum Cataloging: A Revised and Expanded Version of Robert G. Chenhall's System for Classifying Man-made Objects*. AASLH Press.

Bloch, Maurice.
1986 *From Blessing to Violence: History and Ideology in the Circumcision Ritual of the Merina of Madagascar*. Cambridge: Cambridge University Press.

Boas, Franz.
1927/1955 *Primitive Art*. New York: Dover Publications, Inc.

Borofsky, R.
1987 *Making History: Pukapukan and Anthropological Constructions of Knowledge*. Cambridge: Cambridge University Press.

Borofsky, R. ed.
1994 *Assessing Cultural Anthropology*. New York: McGraw-Hill, Inc.

Bourdieu, P.
1973 "Cultural Reproduction and Social Reproduction." In: R. Brown ed. *Knowledge, Education, and Cultural Change*. pp. 71-112. London: Tavistock.

Bourdieu, P.
1977 *Outline of a Theory of Practice*. Cambridge: Cambridge University Press.

Bourdieu, Pierre. and Jean-Claude Passeron.
1977/1994 *Reproduction in Education, Society and Culture*. London: Sage Publication.

Cantwell, Anne-Marie E., James B. Griffin, and Nan A. Rothschild eds.
1981 *The Research Potential of Anthropological Museum Collections*. Annals of the New York Academy of Sciences, Volume 376.

Cassirer, Ernst.
1923/1965 *The Philosophy of Symbolic Forms: Language*. Yale University Press.

Cassirer, Ernst.
1925/1965 *Mythical Though*. Yale University Press.

Cassirer, Ernst.
1965 *The Phenomenology of Knowledge*. Yale University Press.

Chen, Chih-lu.
1968 *Material Culture of the Formosan Aborigines*. Taipei: The Taiwan Museum Press.

Clifford, James. ed.
1986 *Writing Culture*. Berkeley: University of California Press.

Cohen, Anthony P. ed.
2000 *Signifying Identities: Anthropological Perspective on Boundaries and Contested Values*. London and New York: Routledge.

Cohen, Anthony. P.
1985 *The Symbolic Construction of Community*. London: Routledge.

Collins Cobuild.
1987/1992 *English Language Dictionary*. London: HarperCollins Publishers.

D'Alleva, Anne.
1998 *Art of the Pacific*. London: George Weidenfeld and Nicolson Ltd.

Douglas, M.
1982 "The Effects of Modernization on Religious Change." *Daedalus* (Winter): 1- 19.

Durkheim, Emile.

1912/1995 *The Elementary Forms of Religious Life.*（Translated by Karen E. Fields）
 New York: The Free Press.

Edwards, Elizabeth. ed.

1992 *Anthropology and Photography: 1860-1920.* New Haven, Conn.: Yale University
 Press.

Evans-Pritchard, E. E.

1940/1971 *The Nuer: A Description of the Modes of Livelihood and Political Institutions
 of a Nilotic People.* Oxford: Clarendon Press.

Fardon, Richard. ed.

1995 *Counterworks: Managing the Diversity of Knowledge.* London: Pluto Press.

Feenberg, Andrew & Alastair Hannay. eds.

1995 *Technology and Politics of Knowledge.* Bloomington and Indianapolis:
 Indiana University Press.

Ferrell, R.

1967 Myths of the Tsou.《中央研究院民族學研究所集刊》22, 169-182. Taipei: Academia
 Sinica.

Fox, James J. ed.

1993 *Inside Austronesian Houses: Perspectives on Domestic Designs for Living.*
 Canberra: The Australian National University.

Frazer, James. G.

1933 *The Golden Bough.* Hertfordshire: Wordsworth Reference.

Geertz, Clifford.

1957 "Ritual and Social Change: A Javanese Example." *American Anthropologist*
 59: 32-54.

Geertz, Clifford.

1973 "Thick Description: Towards an Interpretive Theory of Culture." in *The
 Interpretations of Culture.* pp. 3-30. New York: Basic Books.

Gell, Alfred.

1988 Technology and magic, *Anthropology Today* 4（2）: 6-9。

Gell, Alfred.

1998 *Art and Agency: An Anthropological Theory.* Oxford: Clarendon Press.

Gluckman, M.

1940/1958 "Analysis of a Social Situation in Modern Zululand." *Rhodes-Livingstone
 Papers* No. 28. Manchester: Manchester University Press.

Godelier, Maurice. 董芃芃等譯

2007/2011 《人類社會的根基：人類學的重構》。北京：中國社會科學出版社。

Goffman, Erving.

1959 *The Presentation of Self in Everyday Life.* Garden City, New York: Doubledday
 Anchor Books.

Goody, Jack.

1993 *The Culture of Flowers.* Cambridge: Cambridge University Press.

Goody, Jack.

1994 "Culture and Its Boundaries: A European View." in Borofsky ed. *Assessing Cultural Anthropology*. pp: 250-260. New York: McGraw-Hill, Inc.

Goody, Jack.

1997 *Representations and Contradictions: Ambivalence Towards Images, Theatre, Fiction, Relics and Sexuality*. p.31. Oxford: Blackwell.

Graburn, Nelson.

1976 "Introduction." In N. Graburn ed. *Ethnic and Tourist Arts*. pp. 1-32. Berkeley: University Press.

Gudeman, Stephen.

1986 *Economics as Culture: Models and Metaphors of Livelihood*. London: Routledge & Kegan Paul.

Haddon, Alfred C.

2014 *Evolution in Art: As Illustrated by the Life-histories of Design*s. U.K.: Create Space Independent Publishing Platform.

Halbwachs, M.

1992 *On collective Memory*. Chicago: The University of Chicago Press.

Hall, M. D. and E. W. Metcalf, Jr. eds.

1994 *The Artist Outsider: Creativity and the Boundaries of Culture*. Washington and London: Smithsonian Institution Press.

Harris, Marvin.

1993 *Culture, People, Nature*. Harper Collins College Publishers.

Hastrup, Kirsten. ed.

1992 *Other histories*. London: Routledge.

Haviland, William A.

1985 *Anthropology*. pp. 590-611. New York: Holt, Rinehart and Winston.

Healy, Chris and Andrea Witcomb. eds.

2006 *South Pacific Museums: Experiments in Culture*. Monash University ePress.

Hughes-Freeland, Felicia. Ed.

1998 *Ritual, Performance, Media*. ASA Monographs 35. London: Routledge.

Ingold, Tim

2013 *Making: Anthropology, Archaeology, Art and Architecture*. London: Routledge.

Jordan, Glenn and Chris Weedon

1995 *Cultural Politics : Class, Gender, Race and the Postmodern Worl*d. Oxford: Blackwell.

Kaeppler, Adrienne L.

2008 *The Pacific Arts of Polynesia and Micronesi*a. Oxford: University of Oxford Press.

Keesing, Roger M.

1989 Anthropology in Oceania: problems and prospects. *Oceania* 60, 55-59.

Keesing, Roger M.

1992 *Custom and Confrontation: The Kwaio Struggle for Cultural Autonomy*. Chicago: The University of Chicago Press.

Kottak, Conrad P.

1996 *Mirror for Humanity*. New York: McGraw-Hill.

Layton, Robert.

1991 *The Anthropology of Art*. Cambridge: Cambridge University Press.

Levi-Strauss, C.

1963a *Totemism*. R. Needham（trans.）. Boston: Beacon Press.

Levi-Strauss, C.

1963b *Structural Anthropology*. Volume 1. pp. 149-152. New York：Penguin Books.

Levi-Strauss, C.

1969a *The Raw and the Cooked*. New York: Harper & Row, publishers.

Levi-Strauss, C.

1969b *Mythologies, III: The Original of Table Manner*s. Chicago: The University of Chicago Press.

Lipinski, A. M.

1981 "Women in Archeology." *Early Man* 3:22-24.

MacClancy, Jeremy. ed.

1997 *Contesting Art: Art, Politics and Identity in the Modern World*. Oxford: Berg.

MacKenzie, Donald & Judy Wajcman. eds.

1985/1996 *The Social Shaping of Technology*. Milton Keynes: Open University.

Malinowski, Bronislaw.

1922. *Argonauts of the Western Pacific*. New York: Dutton.

Malinowski, Bronislaw. 費孝通譯

1944/1978 《文化論》。臺北：臺灣商務書局。

Mauss, Marcel.

1985 "A Category of the Human Mind: the Notion of Person; the Notion of Self." In Carrithers, M. S. Collins & S. Lukes 1985. *The Category of the Person: Anthropology, Philosophy, History*. pp. 1-25. Cambridge: Cambridge University Press.

Merriam, A. P.

1964 The Anthropology and the Arts, in: Tax, Sol ed. *Horizons of Anthropology*. pp. 332-343. Chicago: Aldine Company.

Miller, Daniel.

1987 *Material Culture and Mass Consumptio*n. Basil Blackwell Inc., New York.

Miller, Daniel. ed.

1995 *Worlds Apart: Modernity Through the Prism of the Loca*l. London: Routledge.

Morphy, Howard.

2008 *Becoming Art: Exploring Cross-Cultural Categorie*s. Sydney: University of New South Wales Press Ltd.

Parkin, D., Lionel Caplan and Humphrey Fisher. eds.
1996 *The Politics of Cultural Performance*. Berghahn.

Pearce, Susan M. ed.
1989 *Museum Studies in Material Culture*. Leicester University Press.

Pearce, Susan M. ed.
1990 *Objects of Knowledge*. The Athlone Press, London.

Rappaport, R. A.
1974 "Obvious Aspects of Ritual." *Cambridge Anthropology* 2: 2-60.

Read, Herbert. 杜若洲譯
1954/1976 *Icon and Idea: the Function of Art in the Development of Human Consciousness*.《形象與觀念》。

Reynolds, Barrie & Margarte A. Stott. eds.
1987 *Material Anthropology: Contemporary Approaches to Material Culture*. University Press of America.

Royal Anthropological Institute.
1954/1874 *Notes and Queries on Anthropology*. Routledge and Kegan Paul LTD.

Rubin, Arnold & Zena Pearlston. eds.
1989 *Art as Technology : the Arts of Africa, Oceania, Native America, Southern California*. CA.: Hillcrest Press, Inc..

Sahlins, M.
1981 *Historical Metaphors and Mythical Realities*. Ann arbor: University of Michigan Press.

Sahlins, M.
1995 *How "Natives" Think: About Captain Cook, for Example*. Chicago: The University of Chicago Press.

Schechner, Richard.
1976 *Ritual, Play, and Performance*. New York: Seabury Press.

Schechner, Richard.
1977/1994 *Performance Theory*. London: Routledge.

Schechner, Richard.
1985 *Between Theatre and Anthropology*. Philadelphia: University of Pennsylvania Press.

Spencer, Herbert.
1882 *The Principles of Sociology*. D. Appleton and Company. Stanford: Stanford University Press.

Stocking, George W. Jr. ed.
1985 *Objects and Others: Essays on Museums and Material Culture*. Wisconsin: The University of Wisconsin Press.

Svasek, Maruska.
2007 *Anthropology, Art and Cultural Production*. London: Pluto Press.

Thomas, Nicolas.
1995 *Oceanic Art*. London: Thames and Hudson Ltd.

Tilley, Cristopher.
1982 *Reading Material Culture: Structuralism, Hermeneutics, and Post-Structuralism*. Blackwell Publication.

Turner, V.
1969 *The Ritual Process. Harmondsworth*, England: Penguin.

Turner, V.
1974 *Dramas, Fields and Metaphors*. Ithaca: Cornell University Press.

Turner, V.
1982 *From Rituals to Theatre*. New York: Performing Arts J. Publ.

Turner, V.
1985 "Foreword." In *Between Theatre and Anthropology*. By Schechner, R. Philadelphia: University of Pennsylvania Press.

Turner, V. and E. Turner.
1978 *Image and Pilgrimage in Christian Culture*. New York: Columbia University Press.

Wallace, A. F. C.
1956 "Revitalization Movements." *American Anthropologist* 58: 264-28l .

Watson, Ian.
1993 *Towards A Third Theatre: Eugenio Barba and the Odin Teatret*. London: Routledge.

Worsley, Peter.
1968 *The Trumpet Shall Sound: A Study of "Cargo" Cults in Melanesia*. New York: Schocken Books.

Wu, C. H.
1998 *The Characteristics of Taiyal Weaving as an Art Form*. Unpublished M. A. Thesis. University of Durham.

千千岩助太郎
1960。《臺灣高砂族住家の研究》，丸善株式會社。

小島由道
1918 《番族慣習調查報告書，第四卷》。臺北：臨時臺灣舊慣調查會。

中國社會科學院文獻情報中心、重慶出版社合編
1988 《社會科學新辭典》，頁：1149-1150。

中國時報
1991年7月7日。

中國時報
1995年6月9日，第35版。

巴義慈
1986 《泰雅爾語文法 (泰雅爾語言研究介紹)》，安道社會學社。

王嵩山
1984a 〈臺灣民間傳統技藝研究概論：一個人類學的初步探討〉，民俗曲藝29：33-78。臺北：施合鄭民俗文化基金會。

王嵩山
1984b 〈從世俗到神聖：臺灣木雕神像的人類學初步研究〉，民俗曲藝29：79-136。臺北：施合鄭民俗文化基金會。

王嵩山
1985 〈社會結構與文化保存：一個高山族聚落的例子〉。民俗曲藝34：45-63。臺北：施合鄭民俗文化基金會。

王嵩山
1987 〈鄒族的傳統社會文化與人權現況〉。載：臺灣土著的傳統社會文化與人權現況，頁：51-91，中國人權協會編。臺北：大佳出版社。

王嵩山
1988/1997 《扮仙與作戲：臺灣民間戲曲人類學研究論集》，頁：161-194。臺北：稻鄉出版社。

王嵩山
1989a 〈宗教儀式的傳統意義與本土抗爭：阿里山鄒族戰祭mayasvi的持續及其復振〉。民族學研究所集刊67：I-28。臺北：中央研究院民族學研究所。

王嵩山
1989b 〈阿里山鄒族會所初探〉。《考古人類學刊》46：101-118。臺北：臺大人類學系。

王嵩山
1990a 《阿里山鄒族的歷史與政治》。臺北：稻鄉出版杜。

王嵩山
1990b 〈宗教、醫療與杜會文化本質：以阿里山鄒族為例〉。自然科博物館學報2：291-319。臺中：國立自然科學博物館。

王嵩山
1992a 《文化傳譯：博物館與人類學想像》。臺北：稻鄉出版社。

王嵩山
1992b 〈臺灣民間表演藝術的現況與檢討〉。《臺灣風物》42(2)：23-55。臺北：臺灣風物雜誌社。

王嵩山
1992c 〈知識、價值與文化互動：論光復後臺灣土著物質文化保存〉。《國立自然科學博物館學報》3：273-296。臺中：國立自然科學博物館。

王嵩山
1993 〈社會文化與藝術：臺灣的族群藝術（下）〉。《臺灣美術》5(2)：45-52。臺中：臺灣省立美術館。

王嵩山
1995a 〈阿里山鄒族社會與時序儀式〉。《考古人類學刊》50：38-54。臺北：臺大人類學系。

王嵩山
1995b 〈超越部落主義：阿里山鄒族文化、藝術與當代適應〉。文化產業研討會論文。臺北：行政院文化建設委員會。

王嵩山
1995c 《阿里山鄒族的社會與宗教生活》。臺北：稻鄉出版社。

王嵩山

1996　〈阿里山鄒族的神話、歷史與社會實踐〉。載：中國神話與傳說學術研討會論文集，頁：651-679。臺北：漢學研究中心。

王嵩山

1997　〈集體知識與文化重構：阿里山鄒人當代社會實踐之意義〉。《考古人類學刊》52：141-184。臺北：臺大人類學系。

王嵩山

1999a　《集體知識、信仰與工藝》，臺北：稻鄉出版社。

王嵩山

1999b　〈物質文化與美學的社會性：臺灣南島民族的族群藝術〉，載：王嵩山《集體知識、信仰與工藝》，頁：1-35。臺北：稻鄉出版社。

王嵩山

2000　〈儀式、文化展演與社會真確性〉。載：王秋桂主編《社會、民族與文化展演國際學術研討會論文集》。臺北：漢學研究中心。

王嵩山

2001a　〈超自然知識、儀式化與權力：阿里山鄒人 Tsou 與 hitsu 之研究〉，民俗曲藝。臺北：施合鄭民俗基金會。

王嵩山

2001b　《臺灣原住民的社會與文化》。臺北：聯經出版公司。

王嵩山

2001c　《當代臺灣原住民的藝術》。臺北：國立臺灣藝術教育館。

王嵩山

2004　《鄒族》。臺北：三民書局。

王嵩山、余瓊宜合編

2017　《微物史觀與地方社會》。臺中：文化部文化資產局／逢甲大學歷史與文物研究所。

王嵩山、汪明輝、浦忠成

2001　《臺灣原住民史：鄒族史篇》。南投：臺灣省文獻委員會。

王嵩山等編著

2001　《阿里山鄉志》。嘉義：阿里山鄉公所。

王蜀桂

1995a　〈蔡恪恕神父：鄒語學博士〉。載：《讓我們讀母語》，頁：43-56。臺中：晨星。

王蜀桂

1995b　〈溫安東神父：在阿里山收集鄒語〉。載：《讓我們讀母語》，頁：57-68。臺中：晨星。

江韶瑩

1973　《蘭嶼雅美族的原始藝術研究》，中國文化大學藝術研究所碩士論文（未出版）。

佐山融吉

1915　《番族調查報告書，曹族》，臨時臺灣舊慣調查會，臺北。

何廷瑞

1956　〈泰雅族獵頭習俗之研究〉，《臺大文史哲學報》7：170-173。

何廷瑞

1956　〈泰雅族獵頭習俗之研究〉，《臺大文史哲學報》7：171。

吳秋慧

2000 〈織物的社會文化意義〉，載：王嵩山等，《原住民的藝文資源：臺中縣泰雅人的例子》，第八章，頁：93-108。臺中縣立文化中心。

呂鈺秀

2007 〈達悟落成慶禮中anood的音樂現象及其社會脈絡〉。民俗曲藝156:11-30。臺北：施合鄭民俗基金會。

攸蘭、多又

1995 〈舞臺下背後的原住民影像〉，《臺灣日報》，一九九五年十月二十七日，第二十二版。

李亦園

1960/1982 〈Anito的社會功能：雅美族靈魂信仰的社會心理學研究〉，載：《臺灣土著民族的社會與文化》，頁：257-270。臺北：聯經出版公司。

李亦園

1982/1962 〈祖靈的庇蔭：南澳泰雅人超自然信仰研究〉，載：《臺灣土著民族的社會與文化》，頁：287-335。臺北：聯經出版公司。

李亦園

1982/1955 〈臺灣平埔族的祖靈祭〉，載：《臺灣土著民族的社會與文化》，頁：29-47。臺北：聯經出版公司。

李亦園

1992/1990 〈傳說與課本：吳鳳傳說及其相關問題的人類學探討〉，載《文化的圖像》，頁：325-375。臺北：允晨文化。

李亦園等

1963 《南澳的泰雅人（上）》，頁：101。中央研究院民族學研究所專刊之五。

李亦園等

1981 《臺灣山地文化園區整體規劃》。臺北：中央研究院民族學研究所。

李亦園等

1982 《山地建築文化之展示》。臺北：中央研究院民族學研究所。

李俊賢、柯素翠主編

2007 《超越時光・跨越大洋：南島當代藝術》。高雄：高雄市立美術館。

李嘉鑫

1996 〈復活傳奇〉。《中國時報》。85年6月18日，18（寶島）版。

李蓮珠

2000 〈原住民雕刻藝術大受矚目〉，《大成影劇報》，89/08/07。

汪幸時

1999 《天籟故鄉：牽手再造新達邦》。臺北：行政院文化建設委員會。

汪明輝、浦忠勇

1995 〈鄒語使用現況之調查分析〉。載：《臺灣南島民族母語研討會論文集》，頁：131-177。臺北：教育部教育委員會。

汪明輝

1990 《阿里山鄒族傳統社會的空間組織》。臺北：國立臺灣師範大學地理研究所碩士論文（未出版）。

汪明輝

1991 〈Hupa：阿里山鄒族傳統的領域〉。《師大地理研究報告》18：1-52。臺北：國立臺灣師範大學地理系。

汪明輝

1995 〈鄒族久美方言之遷移：一個社區語言之社會、空間與歷史〉。《第一屆臺灣本土文化學術研討會論文集》，頁：737-763。臺北：國立臺灣師範大學地理系。

亞里斯多德，李真譯

1999 《形上學（Metaphysics）》，正中書局。

岡田信興

1905 〈阿里山番調查書〉。《臺灣慣習記事》，5（5）：373-389，5（6）：471-478。

明立國

1990 〈從瓦解的邊緣躍出〉，《中國時報》，9月2日。

明立國

1992 〈原住民歌舞的傳統與現代〉，《自立晚報》，八十一年四月三十日。

林芳誠

2018 〈文化遺產的束縛或護衛？以阿米斯音樂節的文化實踐與創造能動性為例〉。民俗曲藝200:137-200。臺北：施合鄭民俗基金會。

林春霏主編

1998 《Tsou、伊底帕斯節目手冊》（臺灣版）。臺北：國家戲劇院。

林雲閣

1998 《鄒族伊底帕斯的外遇》。

姚紹基、王嵩山、余瓊宜合著

2017 〈Wilhelm Joest 的臺灣之旅（1880）及其所蒐集之臺灣文物〉。姚紹基、王嵩山、余瓊宜合著。《微物史觀與地方社會》，頁：271-311。臺中：文化部文化資產局／逢甲大學歷史與文物研究所。

施美惠

2000 〈深耕原住民藝術、從教育做起〉，《聯合報》89/01/24。

胡台麗

1991 〈電影之投影：兼論臺灣人類學影像實驗〉，中央研究院民族學研究所集刊71：67-94。

胡台麗

1998 〈文化真實與展演：賽夏、排灣經驗〉，《中央研究院民族學研究所集刊》，頁：61-86。臺北：中央研究院民族學研究所。

胡台麗

2001 〈排灣影像的美學〉，影像與民族誌研討會。臺北：中央研究院民族學研究所。

胡家瑜

1996 《賽夏族的物質文化：傳統與變遷》。臺北：內政部民政司。

胡健

1999 〈原住民藝術家群的心聲〉，一九九九年六月。

胡耀恆、胡宗文譯註（Sophocles原著）

1998 《伊底帕斯王（Oedipus the King）》。臺北：桂冠圖書公司。

孫大川

2000　〈原住民文學的困境〉，載：《山海世界：臺灣原住民心靈世界的摹寫》，頁：152。臺北：聯合文學。

浦忠成、王嵩山

2001　〈物質文化篇〉。載：王嵩山等編2001《阿里山鄉志》。頁：473-504。嘉義：嘉義縣阿里山鄉公所。

浦忠成、王嵩山共同編纂

2001　〈物質文化志〉，載：王嵩山等編著2001《阿里山鄉志》，第十七篇，頁：480-498。

浦忠成

1993　《臺灣鄒族的風土神話》。臺北：臺原出版社。

浦忠成

1994b　〈從民間文學角色探討吳鳳傳說的演變〉。第一屆臺灣本土文化學術研討會。臺北：國立臺灣範大學文學院人文教育研究中心。

浦忠勇

1991　《鄒語教學輔助教材》。嘉義：達邦國小。

浦忠勇

1993　《臺灣鄒族民間歌謠》。臺中：臺中縣立文化中心。

浦忠勇

1996　《鄒族母語教材》。嘉義：達邦國小。

馬騰嶽

1995　〈一個妻子與四根「棍」子：阿里山上一個圓夢的故事〉。《中國時報》，34版，84年3月16日，臺北。

張士達

2000　〈原鄉學童吹鼻笛、迎接愛戀排灣笛〉。聯合新聞網2000.01.24。

張光直

1953　〈本系所藏泰雅族貝珠標本〉，《臺大考古人類學刊》2：29-34。

張光直

1958　〈臺灣土著貝珠文化從及其起源與傳播〉，《中國民族學報》2：53-133。

張炎憲、王逸石、高淑媛、王昭文

1994　《嘉義北回二二八》。臺北：自立晚報文化出版部。

張炎憲、王逸石、高淑媛、王昭文

1995　《諸羅山城二二八》。臺北：財團法人吳三連臺灣史料基金會。

悠蘭・多又

1997　〈織布機上的歲月：Lahat Yaki訪談錄〉，《北縣文化》54：31，臺北縣立文化中心。

許功明、黃貴潮等

1998　《阿美族的物質文化：變遷與持續之研究》。臺北：行政院原住民委員會。

許美智

2000　《排灣族的琉璃珠》。臺北：稻鄉出版社。

許常惠

1979　〈維護鄉土文物的神父高英輝〉。載：《追尋民族音樂的根》，頁：64-69。臺北：時報出版公司。

陳玉苹

2018　〈傳統作物的記憶與在地照顧：尖石田埔部落小米方舟紀實〉，新作坊Vol.52>社會創新‧行動中，https://www.hisp.ntu.edu.tw/news/epapers/62/articles/225 科技部人文創新與社會實踐計畫。

陳希林

1999　〈原住民維護文化產權雙管齊下〉，《中國時報》880915，臺北。

陳佩周

1995a　〈菁英一族，尊嚴自持〉。《聯合報》，鄉情（34）版，84年9月5日。

陳佩周

1995b　〈鄒族要為自己寫歷史〉。《聯合報》，鄉情（34）版，84年9月5日。

陳奇祿

1968　Material Culture of the Formosan Aborigines（福摩沙土著的物質文化）。臺北：臺灣省立博物館。1988南天書局重印。

陳奇祿

1978　《臺灣排灣群諸族木雕標本圖錄》，臺灣大學考古人類學專刊第二種。臺北：國立臺灣大學。

陳茂泰

1998　〈博物館與慶典：人類學文化再現的類型與政治〉，《中央研究院民族學研究所集刊》，頁：137-182。臺北：中央研究院民族學研究所。

陳計堯、王嵩山

2001　〈經濟志〉，載於王嵩山等編著2001《阿里山鄉志》，頁：329-384，嘉義：阿里山鄉公所。

童元昭

FB　https://www.facebook.com/profile.php?id=100000617200446，20230103。

黃亞莉

1998　《泰雅傳統織物研究（Tminum na Atayal）》。頁：115。輔仁大學織品服裝研究所碩士論文（未出版）。

黃應貴

1986　〈臺灣土著族的兩種社會類型及其意義〉。載：黃應貴編《臺灣土著社會文化研究論文集》，頁：3-43。臺北：聯經出版公司。

黃應貴

1992　《東埔布農人的社會生活》。臺北：中央研究院民族學研究所。

黃應貴

2006　《布農族》。臺北：三民書局。

黃應貴主編

2014　《物與物質文化》。臺北：中央研究院民族學研究所。

黑格爾（Hegel）、謝詒徵譯

1977　《歷史哲學（Lectures on the philosophy of history）》。大林出版社。

楊永源主編

2013　《再現原始：臺灣「原民/原始」藝術再現系統的探討展覽畫冊》。臺北：國立臺灣師範大學/國立國父紀念館。

董瑪女

1990/1991 〈野銀村工作房落成禮歌會(上)(中)(下)〉,《民族學研究所資料彙編》,第三 (1990)、四(1991)、五(1991)期。中研院民族所。

董瑪女編

1995 《芋頭的禮讚》。臺北:稻鄉出版社。

臺灣省文獻委員會

《臺灣省通志》,卷八,〈同冑志〉,〈固有文化篇〉,2:33,臺灣省文獻委員會。

臺灣原住民文化園區管理局

1999 《原住民工藝創作甄選得獎作品專輯》。屏東:臺灣原住民文化園區管理局。

劉時榮

2000 〈原住民公園圖像、並非原味〉。《聯合報》,89/05/04/。

撒古流·巴瓦瓦隆

2012 《祖靈的居所》。

撒古流·巴瓦瓦隆

1998 《部落有教室:達瓦蘭文化札根運動特刊》。臺灣原住民文化園區管理局。

蔡政良

2007 〈makapahay a calay(美麗之網):當代都蘭阿美人歌舞的生活實踐〉。民俗曲藝 156:31-83。臺北:施合鄭民俗基金會。

衛惠林、余錦泉、林衡立

1952 《曹族誌》,臺灣省通誌稿,卷八、同冑誌。南投:臺灣省文獻委員會。

鄧海山

1990 〈吳鳳鄉鄉名變更為阿里山鄉記實〉。《嘉義文獻》20:33-37。嘉義:嘉義縣政府。

臺灣省立美術館

1992 《第一屆山胞藝術季美術特展》。臺中:臺灣省立美術館／中華文化復興運動總會。

盧梅芬主編

2012 《原來臺灣:臺灣原住民的有機生活美學》。臺東:國立臺灣史前文化博物館。

聯合報

1998 「布農族鄒族臺灣原音直達歐洲大陸,司阿定與武山勝召集的歌唱團體,吟唱出祭典音樂 及部落歌舞」,《聯合報》,1998年11月9日,第14版。

優席夫口述,蔡佳妤採訪撰稿

2022 《真實色彩:優席夫的藝術光旅》。臺北:內容變現股份有限公司。

聶甫斯基(N. A. Nevskij),白嗣宏、李福清 B. L. Riftin、浦忠成譯

1993/1935 《臺灣鄒族語典》。臺北:臺原出版社。

行政院原住民族委員會

https://www.cip.gov.tw/zh-tw/tribe/grid-list/index.html?cumid=8F19BF08AE220D65, 瀏覽日期:20220801

原始工藝學會(The Society of Primitive Technology)

網站:http://www.holloetop.com/spt htm/

創藝之道

臺灣南島語族之物、意象與新性的人類學觀點

作者	王嵩山
發行人	王長華
執行編輯	林芳誠
編輯審查	國立臺灣史前文化博物館出版品編輯委員會
文字校對	林芳誠
出版單位	國立臺灣史前文化博物館
地址	950263 臺東縣臺東市博物館路1號
網址	https://www.nmp.gov.tw/
電話	089-38-1166

編輯製作	蔚藍文化出版股份有限公司
社長	林宜澐
總編輯	廖志墭
編輯	王威智
全書設計	黃祺芸
地址	110408 臺北市信義區基隆路一段176號5樓之1
電話	02-2243-1897
臉書	https://www.facebook.com/AZUREPUBLISH/
讀者服務信箱	azurebks@gmail.com

總經銷	大和書報圖書股份有限公司
地址	24890 新北市新莊區五工五路2號
電話	02-8990-2588
法律顧問	眾律國際法律事務所　著作權律師／范國華律師
電話	02-2759-5585　　網站　www.zoomlaw.net

印刷	世和印製企業有限公司
定價	新臺幣 480 元
ISBN	978-986-532-820-7
GPN	1011200521
初版一刷	2023 年 4 月

國家圖書館出版品預行編目 (CIP) 資料

創藝之道：臺灣南島語族之物、意象與新性的人類學觀點／王嵩山作 . -- 初版 . -- 臺東市：國立臺灣史前文化
博物館, 2023.04
　面；　公分
ISBN 978-986-532-820-7(平裝)

1.CST: 現代藝術 2.CST: 民族文化 3.CST: 臺灣原住民 4.CST: 文集

907　　　　　　　　　　　　　　　　112005703